婚禮花藝設計全書

英倫花藝大師經典婚禮花藝課程 Step-by-Step 全收錄

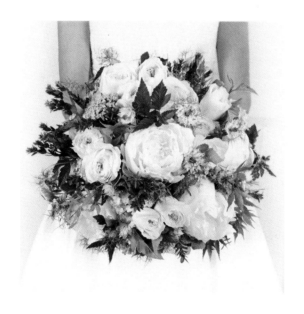

JUDITH BLACKLOCK

Wedding Flowers: A Step-By-Step Guide

婚禮花藝設計全書
英倫花藝大師經典婚禮花藝課程 Step-by-Step 全收錄
Wedding Flowers: A Step-By-Step Guide

作　　　　者／朱蒂思‧布萊克洛克 Judith Blacklock
譯　　　　者／謝靜玫
責 任 編 輯／黃阡卉
封 面 設 計／郭家振
內 頁 設 計／張靜怡
行 銷 企 劃／魏玫瑜

發 　 行 　 人／何飛鵬
事業群總經理／李淑霞
副 　 社 　 長／林佳育
副 　 主 　 編／葉承享

出　　　　版／城邦文化事業股份有限公司　麥浩斯出版
　　　　　　　Email：cs@myhomelife.com.tw
　　　　　　　地址：104 台北市中山區民生東路二段 141 號 6 樓
　　　　　　　電話：02-2500-7578

發　　　　行／英屬蓋曼群島商家庭傳媒股份有限公司城邦分公司
　　　　　　　地址：104 台北市中山區民生東路二段 141 號 6 樓
　　　　　　　讀者服務專線：0800-020-299（09:30~12:00；13:30~17:00）
　　　　　　　讀者服務傳真：02-2517-0999
　　　　　　　讀者服務信箱：csc@cite.com.tw
　　　　　　　劃撥帳號：1983-3516
　　　　　　　劃撥戶名：英屬蓋曼群島商家庭傳媒股份有限公司城邦分公司

香 港 發 行／城邦（香港）出版集團有限公司
　　　　　　　地址：香港灣仔駱克道 193 號東超商業中心 1 樓
　　　　　　　電話：852-2508-6231　傳真：852-2578-9337

馬 新 發 行／城邦（馬新）出版集團 Cite (M) Sdn. Bhd.
　　　　　　　地址：41, Jalan Radin Anum, Bandar Baru Sri Petaling,
　　　　　　　　　　57000 Kuala Lumpur, Malaysia.
　　　　　　　電話：603-9057-8822　傳真：603-9057-6622

總 　 經 　 銷／聯合發行股份有限公司
　　　　　　　電話：02-2917-8022　傳真：02-2915-6275

製 版 印 刷／凱林彩印股份有限公司
定　　　　價／新台幣 899 元；港幣 300 元
初 版 2 刷／2023 年 2 月‧Printed In Taiwan
I　S　B　N／978-986-408-620-7

國家圖書館出版品預行編目 (CIP) 資料

婚禮花藝設計全書：英倫花藝大師經典婚禮花藝
課程 Step-by-Step 全收錄／朱蒂思‧布萊克洛
克（Judith Blacklock）著；謝靜玫譯 . -- 初版 . --
臺北市：麥浩斯出版：家庭傳媒城邦分公司發行，
2020.07
面；　公分
譯自：Wedding Flowers: A Step-By-Step Guide
ISBN　978-986-408-620-7（精裝）

1. 花藝

971　　　　　　　　　　　　　　　　10009535

CONTENTS

前言　4

事前的規劃與準備　8

花材與葉材　10

婚禮會場的花藝佈置和裝飾　12

事前規劃　14

花球樹與拱門裝飾的製作技巧　20

花藝掛飾　38

大型花藝裝飾的製作技巧　74

婚宴贈禮的製作技巧　100

婚禮桌花的製作技巧　112

突出平台的裝飾技巧　148

蛋糕的花藝裝飾　162

新人及親友團的花藝裝飾　170

事前規劃　172

鐵絲的基本加工技巧　174

當莖部須大幅剪短時的鐵絲加工技巧　180

支撐較長莖枝、增加可彎曲性的鐵絲加工技巧　188

蘭花的鐵絲加工技巧　192

葉材的鐵絲加工技巧　194

花藝膠帶的使用技巧　196

各式胸花及手腕花飾　198

婚禮捧花　246

針對伴娘的花藝裝飾　280

實用參考指南　294

鐵絲加工技巧運用指南　296

花藝設計必備工具　300

誌謝　317

本書照片版權　319

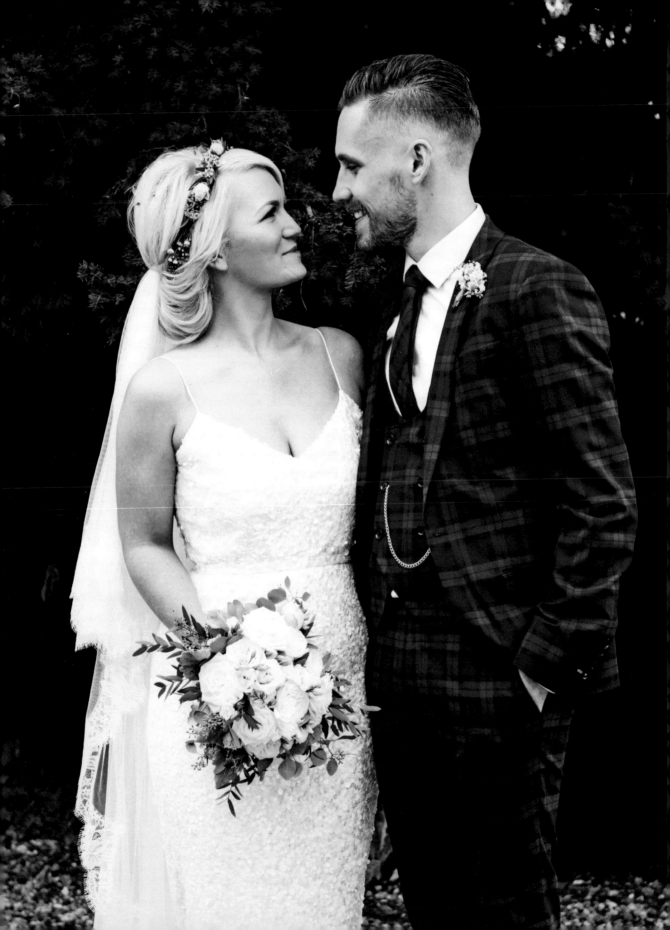

前言

這本書是寫給所有花卉愛好者以及想為他們自己、某位家庭成員或是某位朋友籌備佈置婚禮的人。我用淺顯易懂的用語去介紹和說明實用的花藝技巧、容易取得的工具用品以及成本合理的花材。本書裡很多花藝設計作品，尤其是第一章「婚禮會場的花藝佈置和裝飾」所介紹到的，也可以在其它特殊場合派上用場，例如周年紀念日。

左圖：這些花環、男士胸花和新娘捧花是由 Posy & Wild 花坊的喬安妮‧哈迪（Jo-Anne Hardy）所製作的。新郎山姆‧舒特的胸花是由滿天星和短舌匹菊所構成，而他美麗的新娘漢娜，頭上戴著用多花玫瑰做成的花環。新娘捧花使用了從花園採來的小蒼蘭、洋桔梗和玫瑰花，搭配尤加利葉（Eucalyptus parviflora）和灰背葉短舌菊的葉子。

設計者：英國 Posy & Wild 花坊

針對每個花藝設計的步驟教學，我使用了三星制來表示難度。有關花藝佈置技巧，一顆星代表簡單，兩顆星代表難度稍高，三顆星代表需要多費心力才能完成。至於工具與材料的星等，則代表取得製作類似花藝設計的工具材料的難易度。我已經盡可能簡化所需的材料和配件，但對網路時代而言，許多東西的取得真的非常方便。

本書所使用的照片和圖例是由我和我花藝學校的團隊，在我的老師們、前學生們和業界朋友們的協助下齊力完成的。我許多來自世界各地的學生們都已回家，各自繼續創作超群的婚禮花藝作品。

想得到更多靈感，不妨翻閱名人雜誌並參觀正在舉辦婚禮的教堂和其他禮拜場所。我發現，如果你混進賓客裡，新娘親友會以為你是新郎那邊的人，新郎親友也會認為你是新娘那邊的人。穿得體面一點，你甚至可以得到一杯香檳！

為婚禮佈置花藝肯定會有壓力，因為必須力求盡善盡美，但是當一天結束，你將會獲得莫大的成就感和滿足感，並充滿信心準備好迎接下一場婚禮。務必記得拍照，這樣才能提醒自己做得有多好。

朱蒂思・布萊克洛克

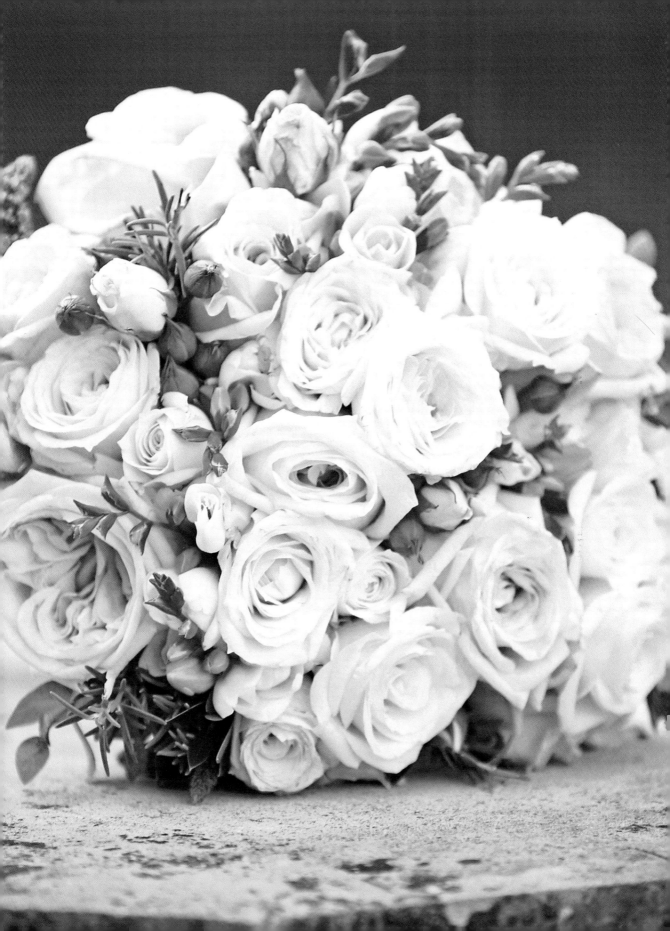

事前的規劃與準備

規劃婚禮的專業秘訣

- 隨時紀錄每一件事。如果你是受託辦理婚禮花藝佈置的商家，請用書面形式記錄雙方確認的所有事項。

- 做一張工作清單，條列出所有準備工作事項。確認每位參與工作的人都清楚他們的工作內容。

- 要額外多準備一些葉材，如果花朵尺寸比預期來得小，可使用葉材來填補空隙。

- 請準備比你認為所需還要多更多的花桶。花店有時會很樂意免費贈送或是用很低的價錢出售黑色花桶。乳白色矩形花桶，又稱作荷蘭桶（Dutch bucket），很好用也很穩固，但是比較不容易取得。

- 如果你預計從家裡將鮮花、蠟燭和插花海棉運送到會場，請做一張清單，在物品上車時逐一核對打勾。遺漏東西的情況很容易發生，但往往沒有時間再回頭去拿。比較小的物品經常被遺忘。

- 在婚禮 24 小時前仔細檢查所有貨車。

- 如果你運送佈置裝飾品，不是使用有專門工具能固定好物品的花店專用貨車的話。請預先做好妥善規劃，讓物品能夠安全抵達目的地。

- 去任何場地，請記得帶幾個黑色垃圾袋、一隻小掃把和畚箕、插花海綿、刀子、剪刀和園藝剪刀、一個長嘴澆水壺、一個噴霧器和一瓶水。有這些工具在身邊會節省很多時間。另外，也可以帶一張老舊的薄墊，可以把垃圾丟在上面。

- 遇到一些無法自己製作的結構物，請找專業的工人或木匠來處理，或是尋求擅長 DIY 的親友的協助。

- 預先設想停車的問題。不要以為一定有停車位，因此最好先問清楚。如果沒有停車位，請確認附近是否有停車場，或是請別人來接送你。

有很多婚禮場地針對婚禮結束後的清理和善後工作，有嚴格的規定。清理通常會比你最初想像的還要繁重，需要更多的車子空間。千萬不要低估清理工作的麻煩程度。在寒冷潮濕的午夜裡，沒有人幫忙時，可能會是一件悲慘的苦差事。

如果你是承接佈置工作的商家，收取的費用裡面請記得要包含某個比例的善後清理的費用。依據不同場所地點，這個比例可能介於 10% ～ 20% 之間。很多場所會收費更多。

如果你目前不是從事花藝相關工作，但有在考慮投入。可以先從幫忙別人開始做起，他們無需為你投入的時間和勞力支付酬勞，只要負擔你實際支出的費用就好。這是累積寶貴經驗最沒有壓力的一種方式。你可以要求一些花藝作品的照片做為你付出時間的酬勞。如果你最終決定從事專業的婚禮花藝佈置工作，就會有過往作品可以展示在你的履歷裡。

花材與葉材

依照場合選擇最適植物材料的專業秘訣

- 花材與葉材在使用之前要先進行前置處理。處理過程很簡單，其中一項就是用一把鋒利的剪刀，以斜剪方式將莖部底端剪掉約 10%。剪完之後要立即將莖部放入用乾淨水桶盛裝的淨水裡。

- 避免使用非當季花材。例如在 12 月使用鈴蘭（亦稱山谷百合），或是在 11 月使用芍藥。非當季的花材通常品質欠佳而且價格高昂。

- 留心幾個花卉價格特別貴的時節，例如農曆新年、情人節、婦女節、母親節、猶太新年和聖誕節。即使是發生在世界另一頭的花卉特別活動，也可能會影響到千里之外的花卉價格。一年當中某幾個特殊時節或日子經常會和特定顏色產生強烈關聯。例如，聖誕節和紅色。因此請盡量避免使用這些顏色。

- 除非新娘堅持，不然請避免在新人身上使用百合花，因為花粉的污漬很難完全清除乾淨。百合花的優點是盛開時花朵碩大美麗，極具視覺衝擊力，適合用在大型花藝作品，例如羅馬盆花和花柱。如果真的不小心沾到花粉，請不要用水擦拭，而是試著用膠帶把花粉黏起來，然後找個晴天的日子，把衣服晾在戶外。

- 請選用成熟和健壯的花材和葉材，能經得起鐵絲加工或是缺水甚至無水的狀況，例如天然植物材料做成的胸花。

- 繡球花因為花型大而飽滿，而且色彩繽紛艷麗，因此很適合用在婚禮會場經常會使用到的大型佈置裝飾上面。

右圖：這個夏季香氛花束裡使用到的香草植物包括了檸檬馬鞭草、蒔蘿和小葉尤加利。

設計者：朱蒂思・布萊克洛克

春季的婚禮盡量避免使用仍會持續生長的葉材，因為可能很快萎軟垂落。可以的話，修剪之後最好能將綠色葉材浸入水裡30分鐘。讓水分可以同時經由葉片和莖部底端被吸收，這樣能增加前置處理作業的效率。

香草植物用在夏季花束上面非常好看。我個人很喜歡使用薄荷和奧勒岡草。它們的保鮮期非常持久。檸檬天竺葵和迷迭香是一年到頭都能取得的香草植物。

使用當地生產的花材別具特殊意義，而且用在家族婚禮上，通常都很討喜。把它們用在鄉村風格的設計上看起來很棒，但是只有在主要生長季節——夏季和秋季，才有較多花卉可供選擇。購買當地生產的花材也可以減少運送的距離。然而只要價錢合理的話，我通常會從花店買一點花材，和當地花材混合著一起使用。

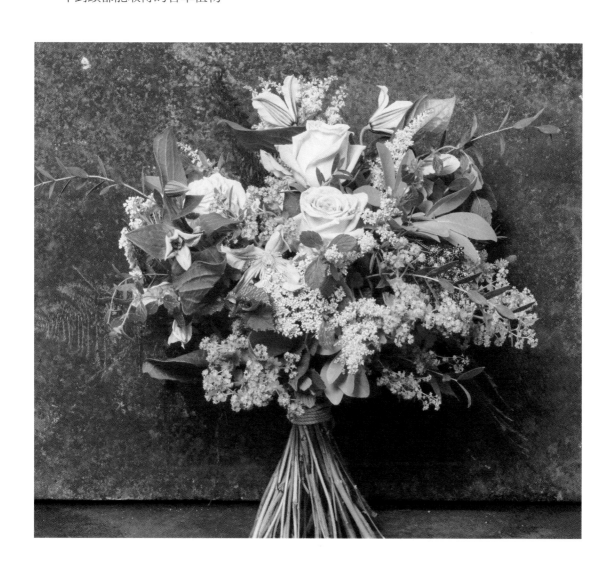

在這個多元文化的世界裡，有各式各樣舉辦婚禮儀式的場地。可能是宗教場所，例如教堂、寺廟、猶太教堂或清真寺。也可能是沒有宗教色彩的場地，例如飯店、公證結婚禮堂或是某人的家，甚至是在戶外、在河邊或是在森林裡。考量到場地的巨大差異性，本書裡所介紹的花藝設計，都是能適用多種場地，而且易於修改調整。

婚禮會場的
花藝佈置和裝飾

事前規劃

輕鬆打造深具風格的會場花藝的專業秘訣

在構思如何用花佈置婚禮會場時，第一個必須考慮的是，哪裡是賓客會停留最久的地方？因為這些地方就是佈置的重點位置。入口處的鮮花，不管是佈置成拱門，或是做成擺放在地上的花架都很顯眼醒目。在儀式舉行期間，人們會坐在座位上，這些花將會在觸目可及的距離。儀式結束之後到用餐前這段時間，人們通常會站著喝酒，因此這裡的花需要放高一點才能被看到。請不用擔心，即便是用最少預算做出的最精簡花藝佈置，還是能夠達到裝飾作用和增添現場氣氛的效果。

並非只侷限於婚禮當天，有許多花藝設計也可以用在之後的每次結婚週年紀念日。

在預訂會場之前，要先確認何時可以開始到會場佈置花卉。理想狀況下，最好能讓你在婚禮前一天就把花架、花瓶和相關用具和設備搬運到會場並大致整理好。有些會場可能會規定嚴格，一點都不通融。因此，在下午舉行儀式會比在上午舉行的婚禮，讓你在當天有更多準備的時間。

插在水裡的桌花會比插在插花海綿的桌花持久。當天使用的容器對任何花藝設計而言說都是很重要的一環，而插在裝著清水的玻璃花瓶的手綁花束一直都很討喜。

如果婚宴是在日照充足的房間裡舉辦，最好在最後一刻再把桌花擺上去。特別是有很多玻璃窗，會吸收熱能的房間。

右圖：用來裝飾第 14 桌的花卉包括了兩種康乃馨：Nobbio Violet 和 Rioja、非洲菊（黑珍珠）、火焰百合、繡球花 Magical Ruby Red、聖約翰草 True Romance、銀葉菊、紅色力魅芍藥、陸蓮花、六種玫瑰花：Black Baccara、Helga Piaget、Mayra's Red、Quicksand、Upper Secret 和 White Majolika、松蟲草 Blackberry Scoop、兩種鬱金香：羅納多和世界盃。

設計者：伊莉莎白・亨普希爾（Elizabeth Hemphill）

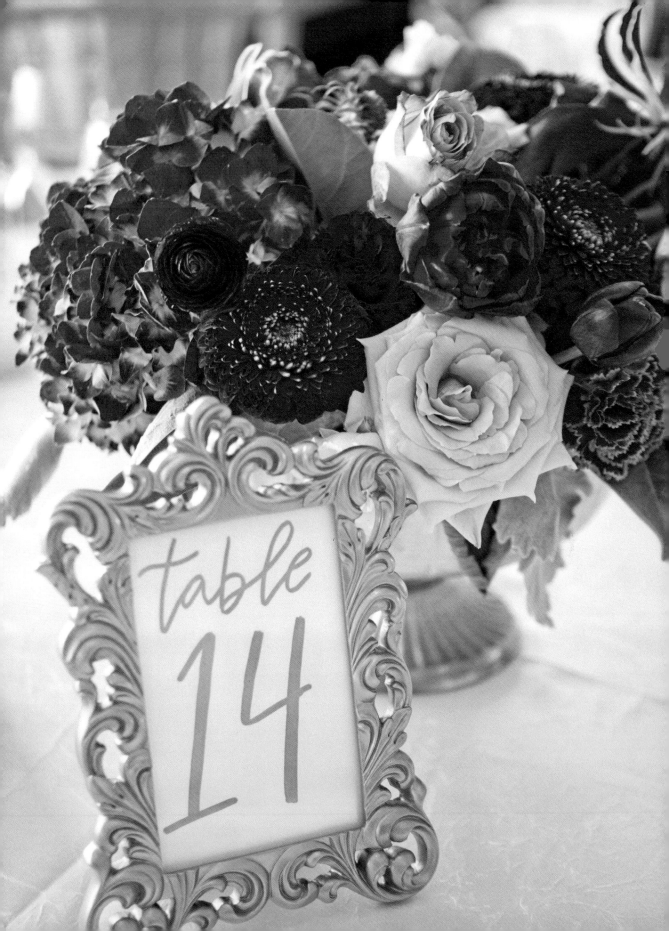

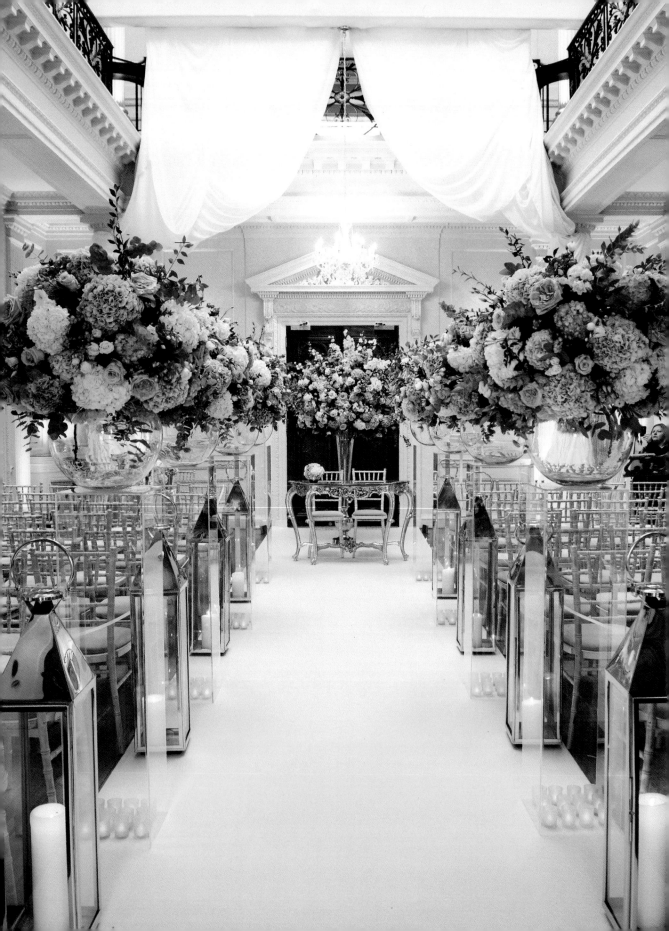

鮮花拱門看上去非常華麗漂亮，特別是新郎新娘站在下面拍照時。如果拱門朝向南方，而且當天是晴天的話，在婚禮當天早上可能需要添加鮮花，然後定期噴水以免花朵枯萎垂落。做為背景的葉材必須強韌耐久，例如黃楊、山茶樹、白玉樹、葡萄牙月桂樹、杜鵑、舌苞假葉樹、歐洲紫杉。

如果你打算帶一些預計用鮮花裝飾的食品（例如多塊疊高的起司而不是傳統的多層蛋糕），請先與會場確認是否可以。

如果會場不允許使用蠟燭或蠟燭台，可以找會閃爍的蠟燭燈飾替代，它們的效果很棒，而且可以重複使用。

如果你打算使用蠟燭台，不要購買只能燃燒 8 小時的，而要買可以持續燃燒 16 小時的。價錢可能差異很小，但卻能讓你不用擔心。事先把它們放在冰箱或冰櫃裡，可以讓它們的燃燒速度減緩。

帶根植物和球莖花卉會比切花持久。而且婚禮結束之後可以帶走，種在花園或是擺在家裡。在晚冬或春季舉行的婚禮，可以考慮放幾盆風信子之類的球莖植物在立方體玻璃花瓶裡。然後玻璃和花盆之間塞入苔蘚。之後可以把它們按照一定間距排列擺放在長桌上。

如果結婚儀式和婚宴位於不同地方，在把大型裝飾佈置搬運至另一個地點之前一定要思考清楚。一旦搬運到指定地點，很可能沒有時間讓你確認它們的狀態。搬運可能導致花材或葉材折斷破損。如果有使用百合花，搬運者（通常是招待人員）身上可能會沾附花粉，這又衍生出要花錢送洗的問題。

如果結婚儀式是在宗教場所舉行，請充分溝通好什麼東西可以留下來。例如，如果在星期六從教堂拿走花，教堂在週日禮拜活動時可能就無花可用了。

如果會場是在教堂，請跟牧師確認負責教堂花卉佈置的人是否願意讓外來的花藝師進行花藝裝飾佈置的工作。

左圖：在赫德索大宅，由瑪麗·珍·沃恩所設計的婚禮佈置裝飾，呈現出驚人的視覺效果。圓形鏡子鏡面朝上仰放在大魚缸的頂部。插花海綿盤（posy pad）被放在鏡子上，然後加上插花海綿以增加高度。花卉佈置使用了繡球花和大飛燕草。走道兩旁排列著高大的玻璃燈籠，裡面點著蠟燭，兩個燈籠中間擺放蠟燭台做為點綴。這樣的佈置能將人們的視線誘導至舉行儀式桌子後方的華麗花柱裝飾。

設計者：瑪麗·珍·沃恩（Mary Jane Vaughan）

下頁圖示：使用帶根植物做裝飾佈置，成本不會太高，而且具持續可用性，婚禮之後，這些植物可以種植在新娘或是支付花卉相關費用的人的花園裡。但是要有人記得在婚禮之後去回收這些植物。倫敦泰晤士河畔的富勒姆宮裡的噴水池周圍種植了數十株的喬木繡球花，形成醒目的裝飾。只要定期噴水，就能讓這些植物在炎熱的日子裡依舊生意盎然。

設計者：朱蒂思·布萊克洛克

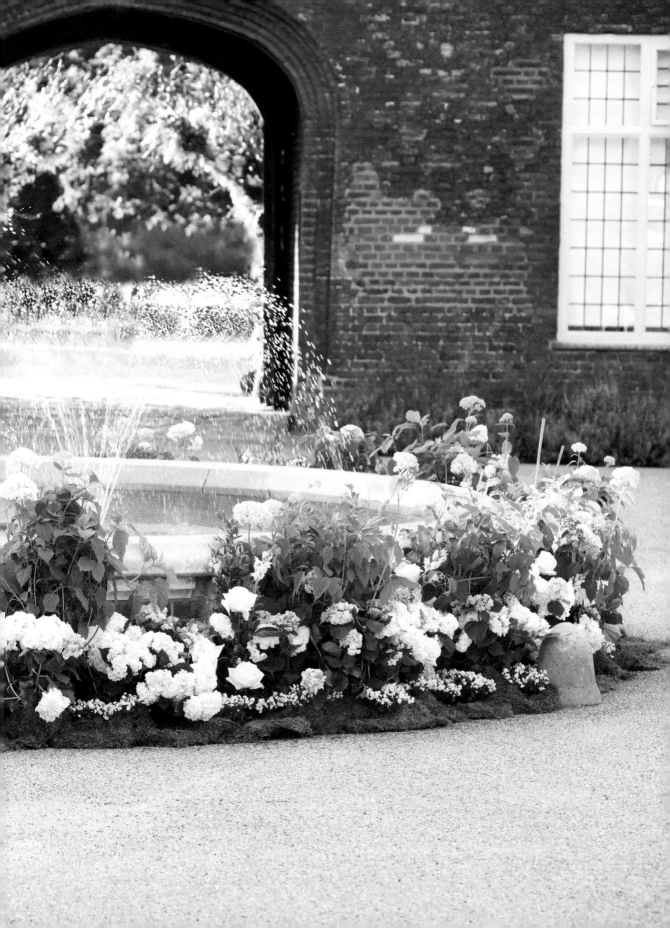

花球樹與拱門裝飾的製作技巧

這類大型設計通常會擺放在會場入口處，
但也可以設置於室內的大型開放空間。

花球樹

「Topiary」這個字用在園藝造景意指「綠雕」，是將樹木和灌木修剪成具裝飾性造型的一門藝術。用在花藝設計裡意指「花球樹」，係利用花藝裝飾技巧將花材和葉材塑造成別具風格的造型。而最簡單的花球樹就是宛如高大棒棒糖般的造型：既省時又省成本，而且視覺效果極佳。經常會看到兩棵棒棒糖花球樹被放在入口的兩側當裝飾。花球樹的結構體做好之後，可以重複使用，只要記得活動結束之後回收所有東西就好，尤其當花球樹是擺放在你不想遺失的漂亮容器裡時。

花材和葉材必須選擇強韌耐久的，尤其是當花球樹是要擺放在戶外，會遭受風吹雨打時。我個人偏好多花菊。在夏季時節裡，一朵純白色菊花的美麗不遜色於高價昂貴的花卉。從路邊採來的野生法蘭西菊（亦稱牛眼菊），其裝飾效果不輸給店裡買來的菊花。但千萬不要在季節的尾聲才去採摘，因為成熟的花朵對昆蟲來說最誘人不過了。菊花的花莖或許不怎麼出色，但放進花球樹裡，恰好會被葉材遮蓋起來。

> **專業秘訣**
> ● 花材和葉材裝飾成的花球樹體積最好與放置的容器大致相等。

右圖：這棵高聳的花球樹很容易製作，只是把一根桿子插入水泥裡，桿子頂部有一塊方型插花海綿。海綿上面密集覆蓋了尤加利、海桐、茵芋和其它葉材，盛開的白色多花菊如繁星般點綴其中。

設計者：朱蒂思‧布萊克洛克

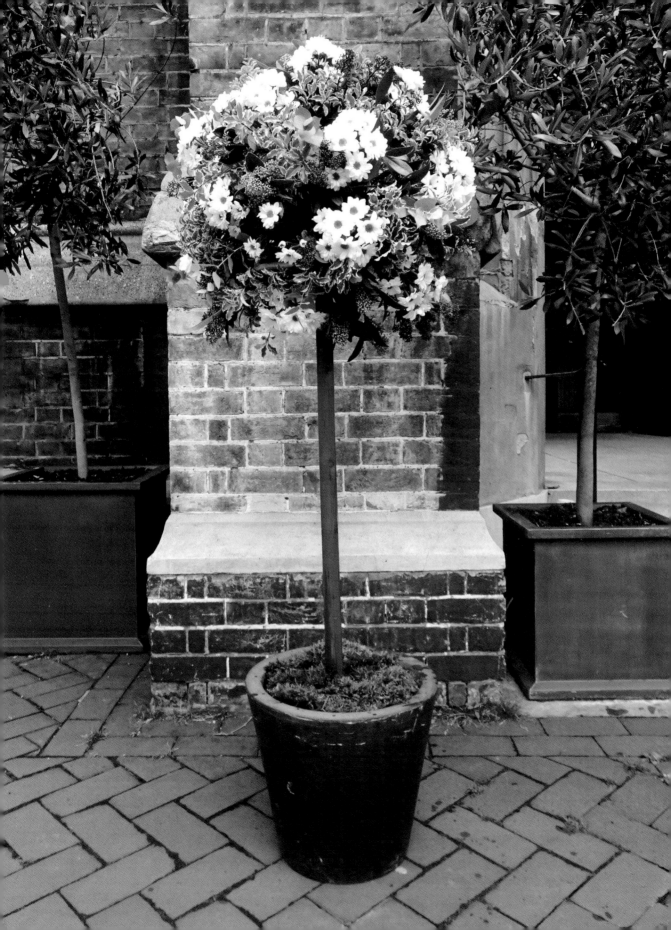

Step-by-step

難度

工具與材料的取得難度：★★
花藝佈置技巧的難度：★

花材與葉材

● 將草莓樹、白珠樹、長階花、硬枝常春藤、花醋栗、地中海莢蒾等葉材混合使用。也可以用其它即使曝曬於陽光之下，亦能保持堅挺飽滿狀態的葉材。
● 花材可選用多花菊、迷你非洲菊、玫瑰或是其它適合的花卉和漿果。避免使用花莖柔軟或中空的花卉，例如銀蓮花或陸蓮花，因為它們插在插花海綿裡無法持久。

工具與材料

● 幾顆石頭或幾塊陶瓦碎片，用來壓在花桶底部增加重量，避免花球樹傾倒。
● 塑膠花桶。
● 快乾水泥。
● 約 1 公尺長的樺木桿或是掃帚柄。
● 粗膠皮筋。
● 一塊正方體插花海綿或是直徑約 15 至 20 公分的插花海綿球。
● 約 3 公尺長聚丙烯花藝防水緞帶（視情況使用）。
● 直徑 0.71mm 或 0.9mm 的鐵絲（視情況使用）。
● 緞帶剪刀（視情況使用）。

製作方法

1. 在花桶底部放置幾塊石頭，中央留出空間，以便讓桿子可以接觸到底部。

2. 按照包裝袋上的使用說明混合快乾水泥，然後倒入花桶至半滿的位置。將桿子插入中央並緊握不動，直到水泥開始凝固。

3. 等水泥凝固之後，拿一條粗膠皮筋，紮在距離桿子頂端往下約 5 公分的位置。

4. 把花桶放入具有裝飾性的外部容器裡。

5. 將插花海綿弄濕，插進桿子頂端，然後用力向下推，直至碰觸到橡皮筋並牢牢固定於頂端。

6. 利用葉材組合成一個與外容器體積大致相等的圓形。第一支葉材要從海綿頂端垂直插入，第二支葉材則從海綿正下方垂直插入。接下來的四支葉材要水平插入海綿，讓這四根葉莖等距環繞著海綿。

專業秘訣

● 可以用巴黎石膏（熟石膏）取代快乾水泥。但是巴黎石膏被加進水時會發熱，進而導致膨脹，這可能會讓陶器裂開。所以最好先用塑膠花桶裝石膏，再把花桶裝進比較漂亮的容器裡。

7. 添加更多葉材，所有葉材要以海綿的中心點（x）為起始點，朝外成放射狀排列。我個人偏好等葉材佈滿至看不見海綿時，才開始添加花材。

8. 現在開始添加花材。第一支花材要放置在正中央的頂端，營造均衡對稱的視覺效果。接下來再間隔固定距離，逐步在整個表面添加花材。所有花材都要以海綿中心點（x）為起始點，朝外成放射狀排列。

9. 視需要添加更多葉材去填補和修飾形狀。如果預算有限，可以使用多色葉材（葉片本身不只有一種葉色，例如白綠相間），增添更多視覺樂趣。

10. 如果想用防水聚丙烯緞帶製作緞帶拖尾裝飾，請用雙桿撐架技巧（參見第185頁），將鐵絲綁在對折緞帶的末端，然後將鐵絲兩個末端插入海綿底部。將緞帶拖尾撕成細條狀。拿一把緞帶剪刀往下刮緞帶，讓緞帶變成捲曲狀。

右圖：這個漂亮的花球樹製作成本不高。它是由桃色的多花菊和多種葉材所構成。捲曲纏繞的防水緞帶裝飾添加了喜慶的感覺，即便天氣惡劣也不會損懷。

設計者：安瑪麗．法蘭西（Ann-Marie French）

花藝拱門

會場入口處放置花藝拱門非常適合當做新婚
夫婦拍照的背景。大部分的拱門製作都很簡
單，而且不管是放在傳統風格還是現代風格
的會場都很好看。要選擇對你來說最容易取
得材料和建造架設的拱門製作方式。與所有
花藝設計一樣，製作拱門必須設計周全並且
堅固牢靠。如果想要裝飾較高大的拱門，可
能需要搭設鷹架。搭設鷹架涉及龐大的費
用，作業也可能有危險性，而且會場對於搭
設鷹架可能有時間的限制和相關規定，最好
事先詢問清楚。

木質框架的拱門

若拱門的結構是採用木質框架，可能會需要
在建築物上鑽孔，這必須事先取得會場的同
意。如果會場不同意，就不能將框架安裝在
建築物上，這樣一來，拱門必須採用獨立支
撐的架設方式。

如果你跟我一樣，對 DIY 非常不在行，去
找當地的木匠或是願意協助的親朋好友，幫
忙製作合適的框架基座。木質框架的背面需
要釘三個吊環螺絲。一個在頂端，兩個在側
邊。視需要可以增加螺絲釘數量。吊環可用
來掛在嵌入的支撐物上。基座前方要間隔固
定距離釘入鐵釘，以便能夠勾住包覆著插花
海綿和苔蘚的鐵絲網。

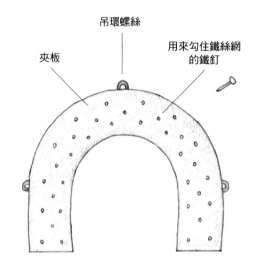

採用木質框架的拱門

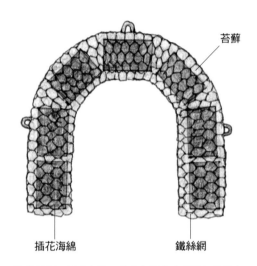

將鐵絲網、插花海綿、苔蘚架設在木質框架拱門上

右圖和 26 頁的圖：包覆著插花海綿和苔蘚的鐵絲網被
懸掛在訂製的夾板框架上。用尤加利葉和其它葉材做為
襯底，再用繡球花、百合花、玫瑰花加以裝飾。

設計者：蘇‧亞當斯（Sue Adams）

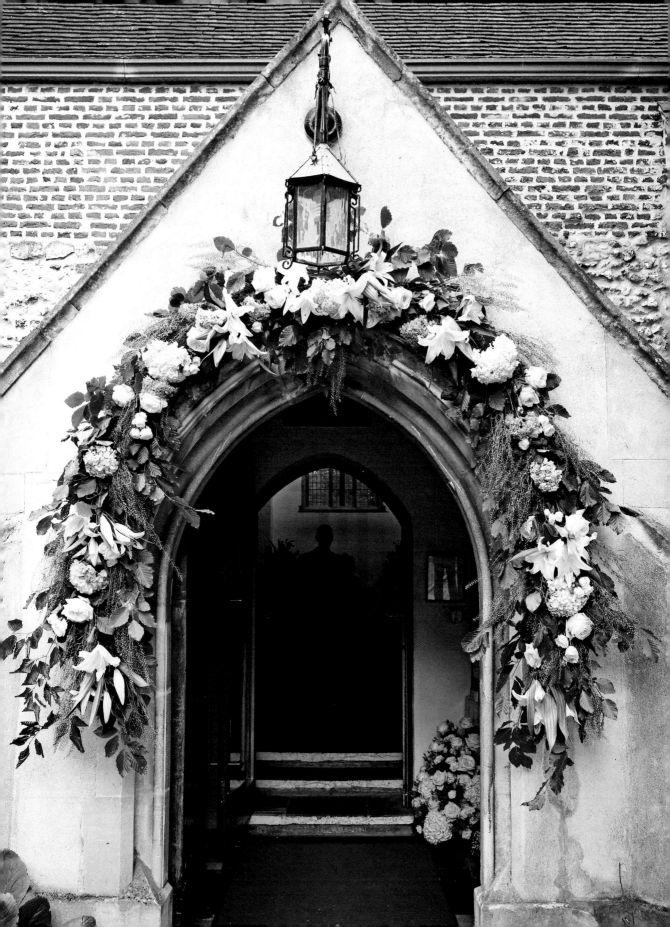

Step-by-step

難度

工具與材料的取得難度：★★★
花藝佈置技巧的難度：★★

花材與葉材

- 泥炭蘚
- 莖部強韌的葉材
- 數種莖部強韌的團塊狀和多花型（一莖多花）花材

工具與材料

- 描圖紙
- 鋒利的刀子
- 大片夾板（五合板最好）
- 吊環螺絲
- 膨脹螺絲（亦稱擴張螺絲，俗稱壁虎）
- 電鑽
- 與吊環螺絲匹配的掛鉤
- 5 公分網眼的鐵絲網
- 插花海綿
- 鐵絲或束線帶

專業秘訣

- 泥炭蘚是最適合使用的苔蘚，因為它有極佳的保水性。

製作方法

第一部分

1. 用描圖紙製作要做裝飾的拱門的形狀模板。

2. 利用形狀模板將夾板裁切成形。

3. 把吊環螺絲加在夾板的背面。

第二部分

1. 在建築物上預計要懸掛吊環螺絲的位置上鑽孔，並插入膨脹螺絲（施工前請先取得會場的同意）。

2. 將掛鉤鎖進膨脹螺絲裡。

第三部分

1. 拿一張長度與拱門相等，且寬度足以包覆插花海綿和泥炭蘚的鐵絲網。

2. 用一層薄薄的濕苔蘚覆蓋住鐵絲網，然後將切成適當厚度和大小的濕海綿放在苔蘚上面。海綿與海綿之間最好要有空隙，以保留調整彈性。

3. 視需要可在海綿頂部添加苔蘚。把鐵絲網捲起來包覆住苔蘚和海綿形成可彎曲的長條管狀。用鐵絲或束線帶固定鐵絲網。

4. 插入莖部強韌足以穿過苔蘚插進海綿也不會折斷的葉材。

5. 把夾板拱門的吊環螺絲穿進之前釘好的掛勾上，將拱門懸掛起來。插入更多葉材，覆蓋住整個拱門，然後再添加花材。如果拱門就定位之後就無法再添加花材，那就先裝飾佈置好之後，再懸掛拱門。

利用懸掛式壁飾海綿
（有把手可掛在牆上）

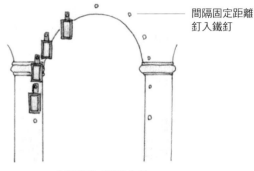

間隔固定距離
釘入鐵釘

利用懸掛式壁飾海綿

難度

工具與材料的取得難度：★★
花藝佈置技巧的難度：★

這個方法很簡單，前提是取得允許能將釘子嵌入拱門裡（以固定間隔距離釘入）。而且空間要足夠，避免懸掛式壁飾海綿（請參考第 309 頁）掛上時相互擠壓。在有把手的托盤內裝入插花海綿，並用防水膠帶（pot tape）貼牢固定。

另一種做法是使用專門的花藝用品，例如 OASIS 壁飾海綿（OASIS® Wet Foam Florette），它是一種可用來盛放插花海綿，有把手的塑膠框盒。海綿被塑膠框盒牢牢固定（請見第 303 頁）。壁飾海綿有很多種尺寸，大尺寸壁飾海綿適合用於大型華麗拱門的基座，能提供更高的穩固性。其它的品牌也有生產類似的產品。

把手上的孔洞，可用來把壁飾海綿勾在釘子上，讓你可以在上面裝飾佈置花材和葉材。擺放植物材料時要遮蓋住壁飾海綿，避免外露。

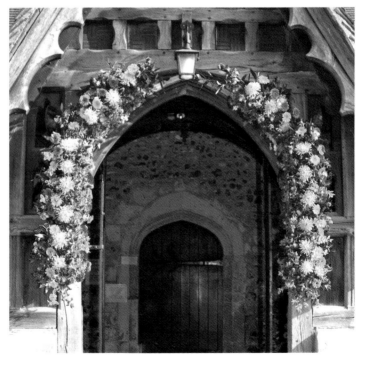

右圖：這個花藝拱門的做法是把懸掛式壁飾海綿勾在釘子上，藉此固定於門廊表面。使用了衛矛、石楠、海桐等葉材做為襯底，上面再用百合水仙（又名六出花）、多花菊、刺芹、橘色和黃色的非洲橘以及紫色的夕霧花加以裝飾點綴，為這場於晚夏舉辦婚禮打造出一座繽紛華麗的鮮花拱門。

設計者：瑪格麗特・麥克法蘭（Margaret McFarlane）

利用枝條製作拱門

如果你可以買到有高大枝條的植物，以及兩個底座沉重的金屬支架，這個算是相對比較簡單的拱門製作方法。金屬支架至少要有1.5公尺高。

利用植物枝條製作拱門的步驟列在第31頁。

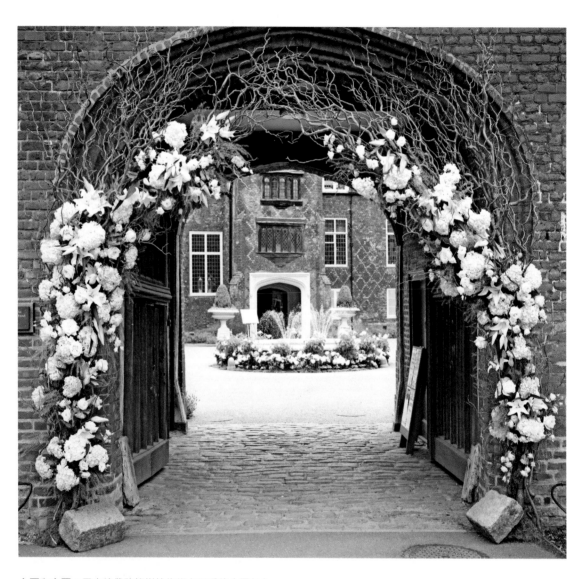

上圖和右圖：用束線帶將柳樹枝條綁在沉重的金屬架上做成拱門形狀，再把繡球花、不同品種的玫瑰花和歐洲莢蒾，插在被鐵絲網包覆的濕海綿裡，裝飾在拱門上。

設計者：朱蒂思・布萊克洛克

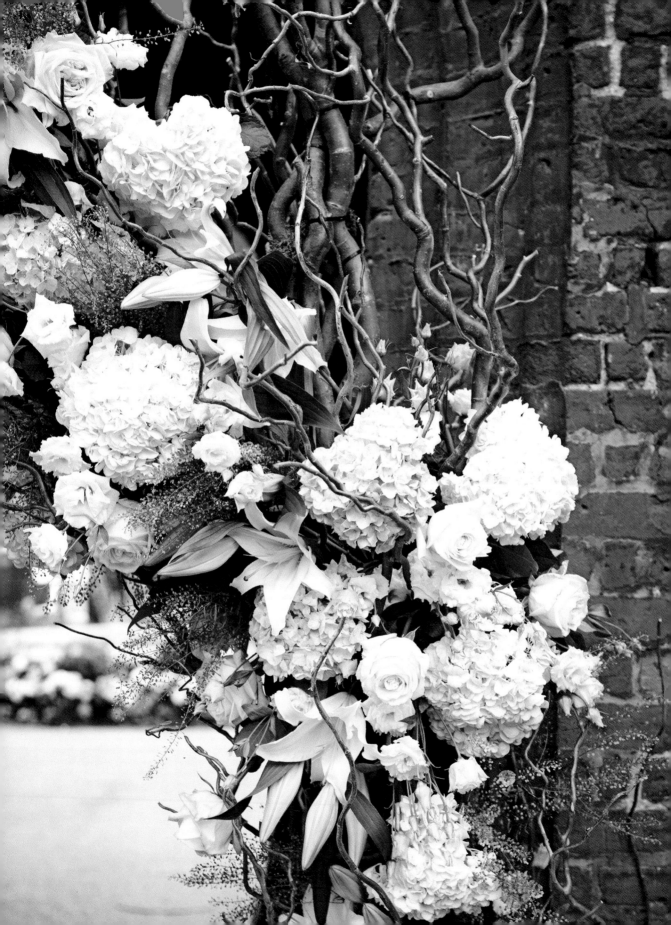

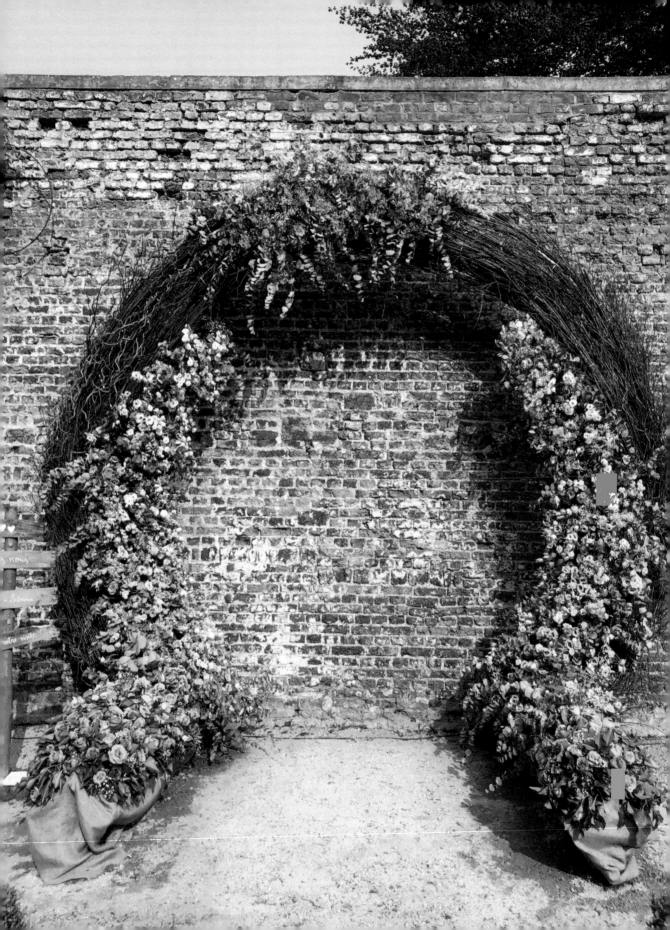

Step-by-step

難度

工具與材料的取得難度：★★ / ★★★
花藝佈置技巧的難度：★★

花材與葉材

- 兩條至少 2 公尺長的柳枝
- 60 條較短的柳枝
- 視設計需求選用的葉材和花材 —— 因為這屬於大型的花藝裝飾，最好使用比較大型的花卉，才能展現視覺衝擊力。例如大菊、向日葵、繡球花、盛開的百合花和蘭花都能營造出很好的效果

工具與材料

- 有一根桿子直立於沉重基座上的金屬支架 2 個
- 沉重的石頭或其它重物
- 束線帶
- 插花海綿
- 5 公分網眼的鐵絲網
- 塑膠保水試管

製作方法

1. 將金屬支架擺放在適當的位置。在底座上添加石頭或重物以維持穩固。

2. 把兩條長柳枝用束線帶分別綁在兩個金屬支架上。讓枝條頂端順著拱門頂部的形狀彎曲，若枝條夠長，可以把兩條枝條末端連接起來。

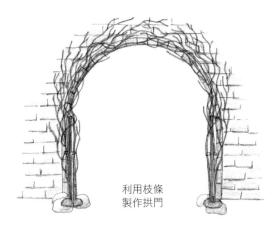

利用枝條
製作拱門

3. 添加更多短柳枝，用束線帶將枝條綁緊固定好。

4. 把幾塊適當大小的濕海綿用鐵絲網包裹起來。鐵絲網的兩端扭緊固定好。

5. 將包著海綿的鐵絲網用束線帶綁在枝條上。

6. 將保水試管插入拱門結構體裡。試管裡可裝入濕海綿或是水。

7. 把花材和葉材插入海綿或試管裡。

專業秘訣

- 用鐵絲網包裹海綿時，不要捆太緊，以免鐵絲網像起司鋼線切刀般把海綿切片。

左圖：這座拱門的底部是管狀結構，背面用麻布覆蓋，前面則用柳枝覆蓋，並用束線帶捆綁固定。海綿被插在拱門下半部的枝條之間，再用尤加利葉遮蓋。這座拱門用了 600 朵深紫玫瑰覆蓋在底部，上半部使用了 600 朵白色和粉紅色的洋桔梗，並用滿天星點綴襯托，增添浪漫氛圍。

設計者：薩布麗娜·海楠（Sabrina Heinen）

下頁圖示：花藝設計師崔西·羅伯德在利茲城堡（Leeds Castle）的入口處，利用人造藤蔓、毛利黃、蘭花、野生玫瑰、薊花和苔蘚設計出這座華麗奔放的 4 公尺花藝拱門。跟其它有歷史性的建築物一樣，這座城堡也不允許裝設永久性裝置，因此崔西在拱門的兩側各放置一段枕木。在枕木上面鑽出足以容納柳枝的孔洞，然後把一些柳枝插進這些洞裡。利用柳枝做出拱門直立的框架。將藤木嵌入拱門上方，與柳枝交錯構成拱門的頂端部分。所有素材利用束線帶固定。

設計者：崔西·羅伯德（Tracy Rowbottom）

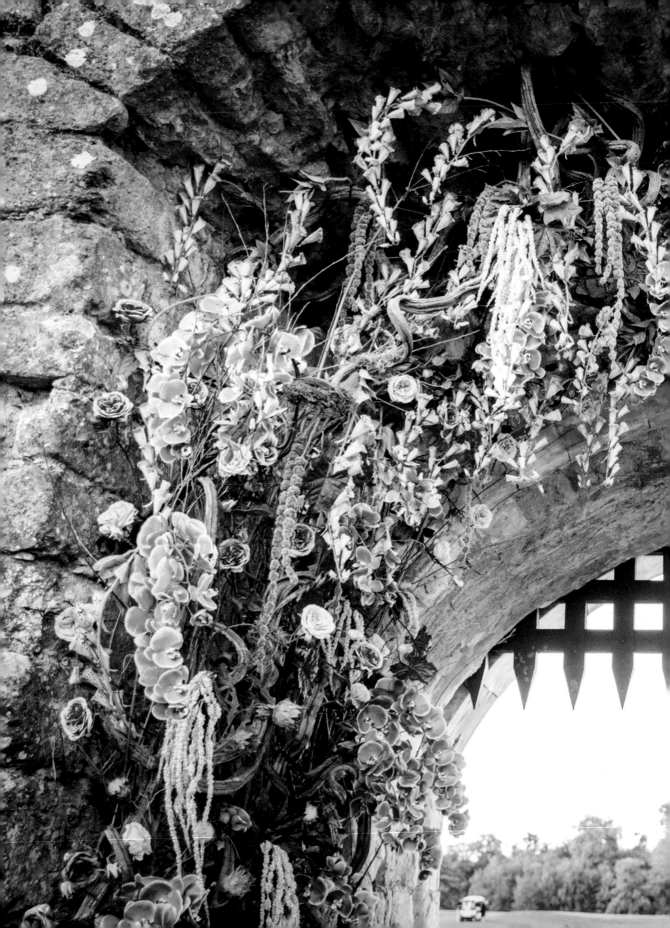

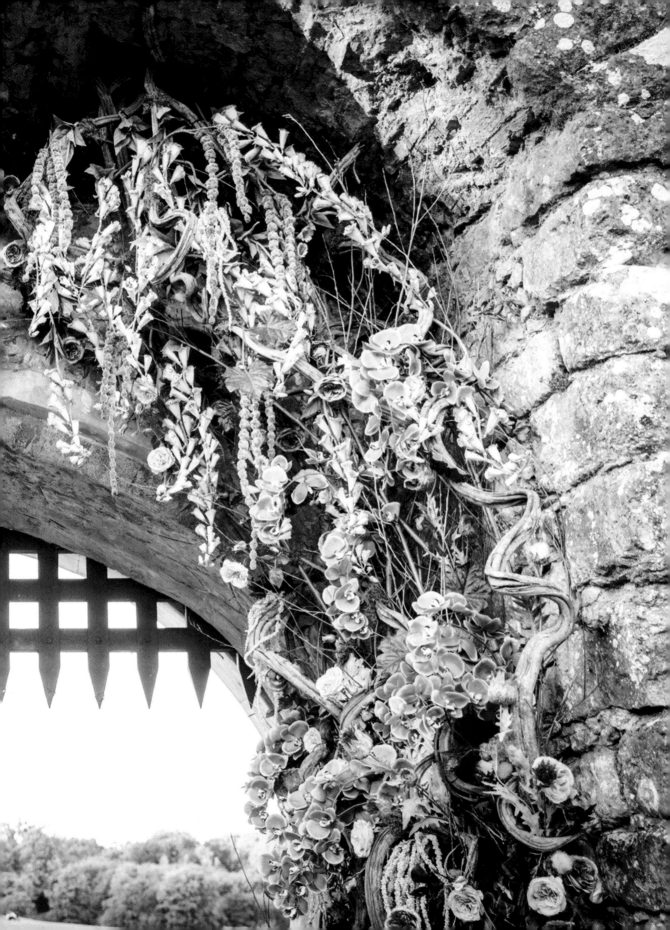

利用植物製作拱門

難度

工具與材料的取得難度：★★
花藝佈置技巧的難度：★

將金屬拱門的兩隻腳插入適當尺寸的裝飾容器裡。插入蔓性植物，例如鐵線蓮、常春藤或茉莉花，添加一些堆肥鎮壓在底部，若有需要也可藉此來增加高度。將蔓性花材和葉材糾結捲曲的蔓生枝條解開並拉長，纏繞在拱門上。品質好的蔓性植物通常會長很多蔓生枝條。如果枝條不夠長，可以拿一些狀態良好的切葉，用束線帶固定好位置。你也可以添加一些插在保水試管裡的花材。

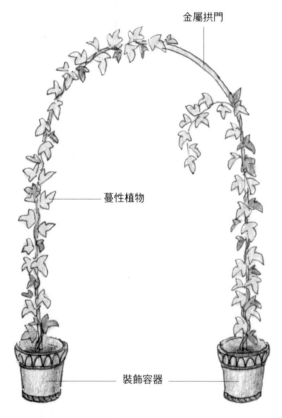

金屬拱門

蔓性植物

裝飾容器

利用枝條製作拱門

利用格狀棚架製作拱門

難度

工具與材料的取得難度：★★★
花藝佈置技巧的難度：★★

依據拱門的形狀，將格狀棚架裁切成適度大小的框架，安裝在拱門上。然後再把幾塊濕海綿放入塑膠夾鏈袋裡，用束線帶綁在棚架上。這種方法必須在建築物上鑽孔並鎖入螺絲釘。

購買現成的金屬拱門或木質拱門

難度

工具與材料的取得難度：★
花藝佈置技巧的難度：★★

許多公司都有在銷售價格合理的拱門框架。這類拱門，通常兩側會各有一個具穩定底部作用的支撐架或底座，安裝架設也很簡單快速。婚禮結束之後，這個拱門裝置也可以在新人家的花園裡使用，成為美好回憶的紀念物。比較便宜的拱門通常沒辦法獨立支撐，所以底部必須埋入地下 40 公分左右，或是在比較深的容器裡裝入石頭或堆肥，以穩定底部。拱門裝飾好之後，要確認新人站在拱門下面是否相配。

利用樹木製作拱門

難度

工具與材料的取得難度：★★
花藝佈置技巧的難度：★★

可利用柔韌高大的樹木製作拱門，例如種植
在花槽或花盆裡，高度至少 2 公尺的樺木或
柳樹。將樹木的末端綁在一起形成拱門的頂
部。若想增加裝飾效果，可將苔蘚纏繞在大
支的圓錐型塑膠花器（請參見第 309 頁）
上，並用束線帶將其綁在樹枝上。在管子裡
注滿水，再將花材插入管中。

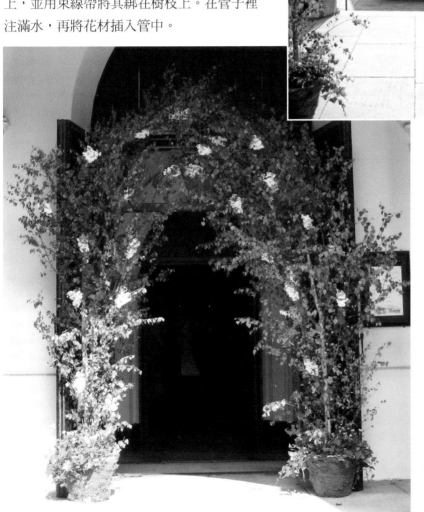

左圖：兩棵樺木種在花盆裡，
放置在教堂入口處的兩側，將
兩棵樺木的樹枝末端弄彎並用
束線帶綁在一起。圓錐型塑膠
花器用苔蘚包覆，並相隔一段
距離綁在樹枝上面，再把切花
玫瑰插入塑膠花器中。

上圖：同一座花藝拱門，從教
堂內部往外看的樣子。

設計者：不詳

使用鐵絲網包覆插花海綿
並利用束線帶固定

難度

工具與材料的取得難度：★★★
花藝佈置技巧的難度：★★

拿幾塊濕海綿用鐵絲網包覆起來，用束線帶綁在透空的室內拱門上。海綿之間的空隙用植物材料填充連接，形成完整連續的拱形。

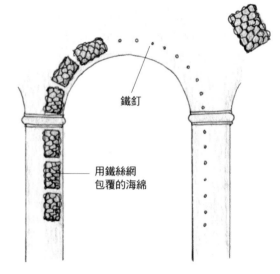

利用被鐵絲網包覆的海綿製作拱門

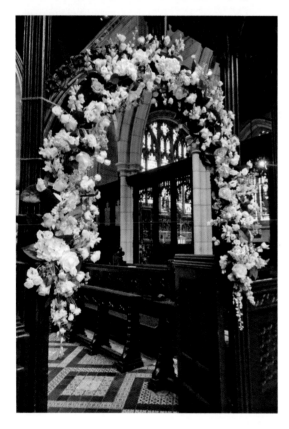

上圖：利用「OASIS® Netted Foam Garlands 香腸海綿」製作出的拱門。香腸海綿是用紙繩鐵絲，按照固定間隔牢牢綁在拱門上。茱麗葉告訴我製作過程並不簡單。在把植物材料插進海綿時，香腸海綿會滾動。然而她成功地完成了，做出來的拱門花藤非常漂亮。她用來裝飾的植物材料包括了羽衣草、金魚草、飛燕草、繡球花、雪山玫瑰、潘尼巷玫瑰。

設計者：茱麗葉·梅德福斯（Juliet Medforth）

利用香腸海綿製作拱門

難度

工具與材料的取得難度：★★
花藝佈置技巧的難度：★★

拱門花藤的基底可以使用「OASIS® Netted Foam Garlands 香腸海綿」或是 Trident Foams 公司出品的「Trident Foam Ultra Garland」（請見第 304 頁）來製作。其它製造商生產的香腸海綿適用於中小型拱門。香腸海綿需要掛在掛勾上，同時可能需要另外用束線帶固定，以加強支撐。在裝飾佈置花材和葉材時，要將香腸海綿完全遮蓋住，不要外露。

右圖：戶外婚禮的布簾拱門。卡莉達將幾個「OASIS® Netted Foam Garlands 香腸海綿」用束線帶綁在木質框架上。她先用天冬草、大王桂、白珠樹、海桐和舌苞假葉樹等葉材製作拱門基底，然後在上面添加康乃馨、繡球花、聖約翰草、玫瑰和多花玫瑰等花材做為裝飾。

設計者：卡莉達·巴莫爾（Khalida Bharmal）

花藝掛飾

用簡單省成本的方法就可以製作出花藝掛飾。插花海綿圈、懸掛式壁飾海綿、柔軟有彈性的樹枝或是洞洞板都可以拿來做為組裝材料。如果打算將花藝掛飾懸掛在天花板上，製作就會變得比較複雜，因為必須審慎思考安全性的問題。

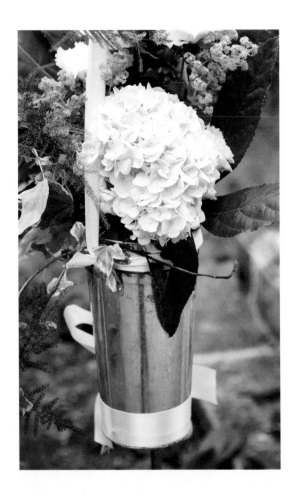

左圖：造型簡單的花藝掛飾。用少量的植物材料放進錫製容器裡，用掛勾吊掛在金屬桿上就完成了。

設計者：朱蒂思．布萊克洛克

右圖：用來點綴春季鄉村婚禮的心型花藝掛飾。這個心型花圈的基底是用繡線菊的枝條製成的。這裡是用一束香草植物、榛樹、忍冬、鬱金香來裝飾花圈。也可以使用其它當季花卉，前提是要生命力強，能夠在沒有給水的情況下維持數個小時。這個花束是綁在心型花圈基底相接點的位置。同時為了避免花束往前方掉落，花束較上方的地方也被固定在花圈中央垂直支架上。

設計者：茱兒．弗萊（June Fray）

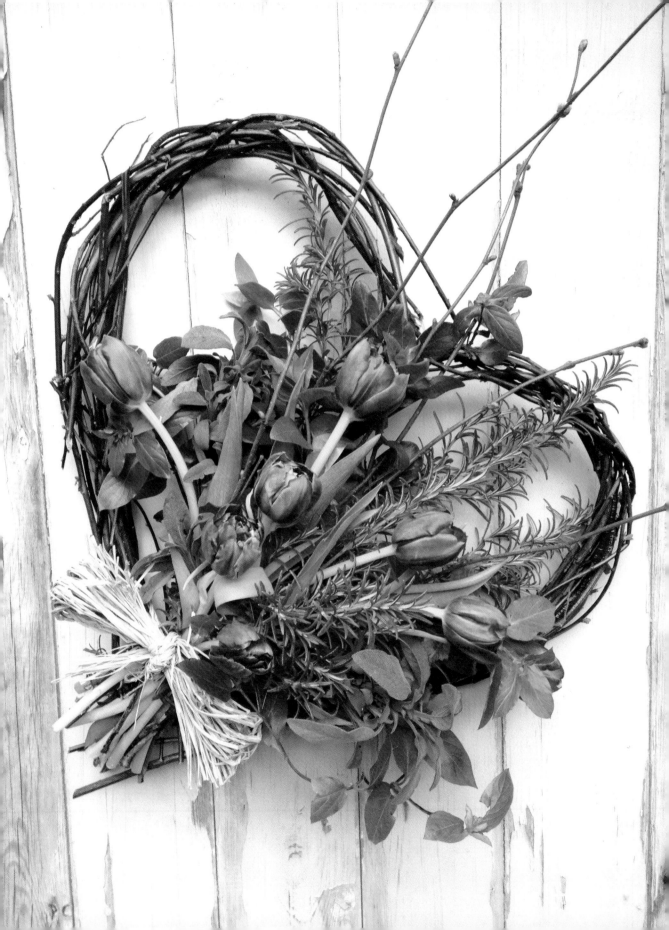

垂掛花飾

垂掛花飾是用花材和葉材製成，以垂直或水平方式懸掛在背景物上的花藝裝飾物，花飾的背面可能會被背景物完全或部分遮蓋。

利用長方體插花海綿和鐵絲網

這個方法需要使用到插花海綿、苔蘚和鐵絲網。最好在活動開始前 24 小時浸泡海綿，以減少莖部插入時海綿滴水的風險。

Step-by-step

難度

工具與材料的取得難度：★★
花藝佈置技巧的難度：★★

花材與葉材

● 泥炭蘚
● 莖部強韌的葉材
● 數種莖部強韌的團塊狀和多花型（一莖多花）花材

工具與材料

● 5 公分網眼的鐵絲網
● 插花海綿
● 束線帶
● 鐵絲、麻繩或是紙繩鐵絲

製作方法

1. 取一塊適當長度的平整鐵絲網，在上面鋪上一層薄薄的泥炭蘚。

2. 沿著鐵絲網擺放適當大小的長方體濕海綿，然後用一層薄薄的泥炭蘚覆蓋，用鐵絲網包裹住苔蘚和海綿並固定好。

3. 用鐵絲、麻繩或是紙繩鐵絲繫在鐵絲網上，作為懸掛用的掛環。

4. 用莖部強韌的花材和葉材在上面進行佈置裝飾，鐵絲網基底必須完全被遮蓋，任何一側都不能外露。

右圖：除了石斛蘭之外，其它花材都是利用壁飾海綿（請見第 303 頁）做成垂掛花飾，用耐重的強力透明束線帶固定在婚禮亭的四根柱子上。再用與布簾相配的亮面緞帶來遮蓋束線帶。使用到的花材包括石斛蘭、兩種康乃馨：Nobbio Violet 和 Rioja、黑珍珠非洲菊、火焰百合、朱頂紅 Liberty、繡球花 Magical Ruby Red、非洲落日木百合、芍藥紅色魅力、蝴蝶蘭 Montreux、三種玫瑰花：Black Baccara、Mayra's Red、Quicksand、兩種鬱金香：羅納多和世界盃、馬蹄蓮 Rudolph 以及朱蕉。

設計者：伊莉莎白·亨普希爾（Elizabeth Hemphill）

利用洞洞版

洞洞板是上面佈滿孔洞的硬板，可以視需要裁切成各種尺寸。

Step-by-step

難度

工具與材料的取得難度：★★
花藝佈置技巧的難度：★

花材與葉材

- 莖部強韌的葉材
- 數種莖部強韌的團塊狀和多花型（一莖多花）花材

工具與材料

- 所需尺寸大小的長條狀洞洞板
- 鐵絲、麻繩或紙繩鐵絲
- 黏膠、防水膠帶或束線帶
- 長條狀插花海綿
- 塑膠薄膜（視情況使用）

製作方法

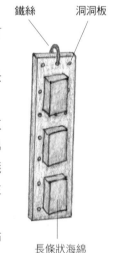

鐵絲　　　洞洞板

長條狀海綿

1. 在洞洞板上方中央打洞，然後用一條鐵絲、細繩或紙繩鐵絲穿過去做成掛環。

2. 用黏膠、防水膠帶或束線帶把浸濕的插花海綿固定在洞洞板上。建議可先用塑膠薄膜包覆住海綿，以免海綿滴水。

3. 使用花材和葉材進行佈置裝飾。

左圖：利用洞洞板和插花海綿作為背景基底所製成的垂掛花飾。用大王桂和銀葉桉做出基本的輪廓框架，再添加羽衣草、大菊、大飛燕草、玫瑰花。

設計者：設計者：茱兒‧福特卡許（June Ford Crush）

利用止滑墊片

止滑墊片是製作垂掛花飾既便宜又好用的的材料。

Step-by-step

難度

工具與材料的取得難度：★★
花藝佈置技巧的難度：★

花材與葉材

- 莖部強韌的葉材
- 數種莖部強韌的團塊狀和多花型（一莖多花）花材

工具與材料

- 做掛環用的鐵絲、麻繩或紙繩鐵絲
- 一塊止滑墊片
- 長條狀插花海綿
- 防水膠帶或束線帶
- 塑膠薄膜（視情況使用）

製作方法

1. 在止滑墊片上方中央打洞，然後用一條鐵絲、細繩或紙繩鐵絲穿過去做成掛環。

2. 用防水膠帶或束線帶把浸濕的插花海綿固定在止滑墊片上。建議可先用塑膠薄膜包覆住海綿，以免海綿滴水。

3. 使用花材和葉材進行佈置裝飾。

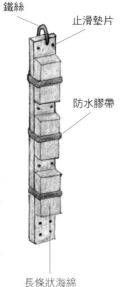

鐵絲　　止滑墊片

防水膠帶

長條狀海綿

右圖：這個垂掛花飾用了三個草莓塑膠籠狀防護網包覆住插花海綿，做出基底結構。

設計者：派翠西亞‧豪（Patricia Howe）

利用插花海綿和草莓塑膠籠狀防護網

派翠西亞‧豪想出了這個製作垂掛花藝基底結構的聰明方法。這個基底結構是用自製的草莓塑膠籠狀防護網，每一個防護網包著一塊插花海綿，再用 S 掛勾把三個網串接起來，最後用幾條鐵絲將垂掛花飾固定在木頭柱子上。

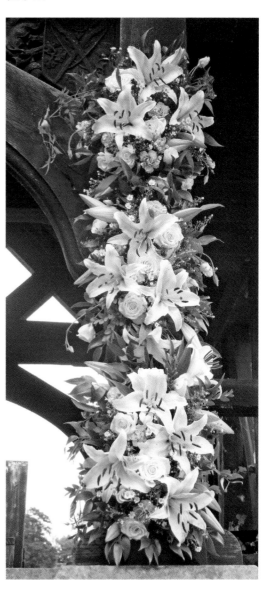

花圈掛飾

插花海綿圈

插花海綿圈可以在網路或花藝材料店購買，有直徑 20 公分到 61 公分等各種尺寸。底部是保麗龍或塑膠材質的底座。塑膠材質底座的邊緣微微外翻，水會比較不容易滲漏出去。保麗龍材質的底座比較容易用葉子遮掩，也比較便宜。

右圖：用珊瑚鈴、風箱果等葉材做為襯底，上面再用黑種草、大衛奧斯汀玫瑰 Patience 等花材裝飾而成，展現熱忱歡迎之情的迎賓花圈。
設計者：朱蒂思·布萊克洛克

下圖：用滿滿的大阿米芹、多花菊、小蒼蘭、灰背葉短舌菊、衛矛、長階花和日本茵芋等花材製作而成的花圈。
設計者：朱蒂思·布萊克洛克

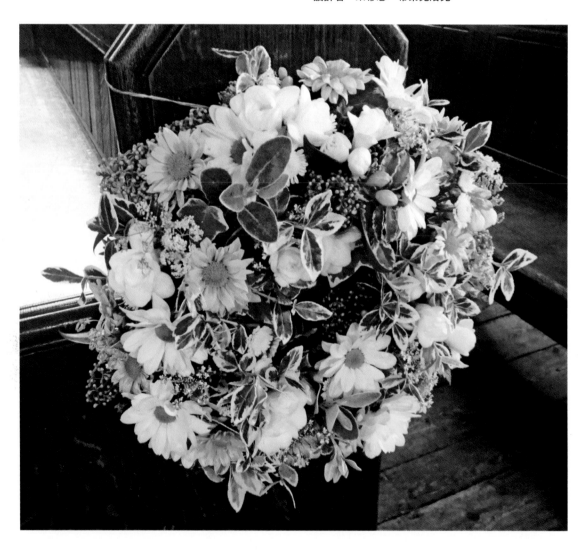

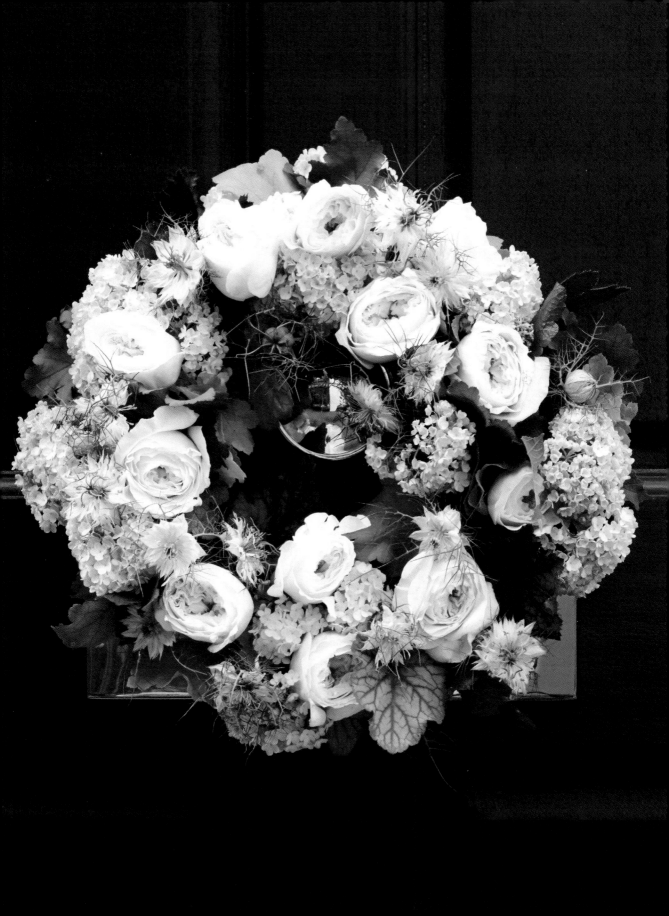

Step-by-step

難度

工具與材料的取得難度：★

花藝佈置技巧的難度：★

花材與葉材

- 用來遮蓋海綿圈的葉材，例如銀河葉、白珠樹、硬枝常春藤、長階花或珊瑚鈴
- 團塊狀和多花型花材

工具與材料

- 紙繩鐵絲或是其它懸掛材料，例如麻繩、金屬鏈或是緞帶
- 直徑 25、30 或 35 公分的插花海綿圈，底座是保麗龍或是塑膠材質都可以
- 鋒利的刀子

> **專業秘訣**
>
> - 海綿圈一旦吊掛起來，就會開始滴水，所以最好在下面放一塊布。
> - 花圈還可以套進燭台底部，作為桌花使用。另外也可以在花圈中間放蠟燭或是婚禮紀念品。

製作方法

1. 用紙繩鐵絲或其他懸掛材料，繞海綿圈一圈做成掛環。讓懸掛材料切進海綿，深至底座的位置。即使不這麼做，一旦海綿浸濕，懸掛材料最終還是會切進海綿裡。

2. 輕輕地把海綿圈放在水面上，讓海綿浸濕，水的深度需比海綿圈的高度要深。浸泡約 50 秒的時間。用刀子輕輕地把海綿圈的邊緣稜角削掉，但不要切得太深。

保麗龍或塑膠材質底座

3. 把葉材剪短，用來遮蓋海綿。輕輕將葉片斜放在海綿圈的環上，有的葉片朝內，有的葉片朝外。若使用的葉材不只一種，可以交錯擺放增加視覺變化性和對比效果。

4. 在葉材上面添加花材。花材要環繞著圓圈集中擺放於中央，盡量避免在某一側擺放過多的花，否則會誘導人們的視線偏離至圓圈外面。

5. 如果你的花材有限，可以添加其它花卉、漿果，水果或是葉材。這些額外添加的陪襯素材最好放在花圈的內側和外側。

右圖：芍藥或許是最受新娘們喜愛的一種花了。這個以海綿圈為基底的花圈，上面裝飾著盛開的芍藥（莎拉伯恩哈特），搭配上常春藤，可說是歡迎所有賓客和新娘入場最完美的迎賓裝飾品。

設計者：朱蒂思・布萊克洛克

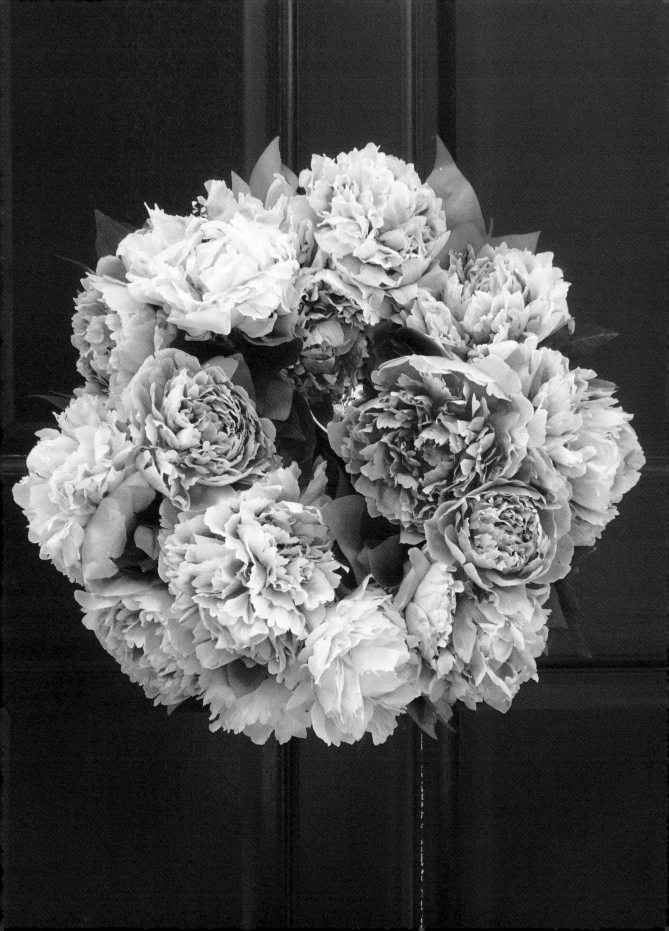

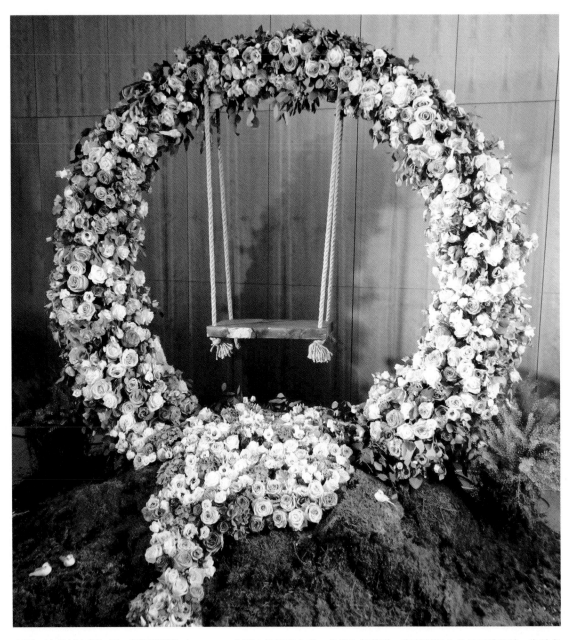

上圖：這是個中間加了一個盪鞦韆的大型圓形花藝設計作品。這個有時亦被稱為「月拱門」（Moongate）的圓形結構是利用 OASIS 香腸海綿環繞一圈製作而成的。整個花圈佈滿了 800 朵玫瑰花，同時還使用了尤加利葉和苔蘚。

設計者：奧蕾莉·巴亞梅洛（Aurelie Balyamello）

右圖：這是我之前一位學生凱薩琳·麥考潘用 2 公尺長的鋁線，為她兒子在澳洲內陸一個牧羊場中舉辦的婚禮，所製作的大型花圈。將垂枝相思樹、澳洲白木、大洋洲濱藜的枝條纏繞在花圈上。再用紅蕾桉果、珊瑚桉的花和玫瑰 Mondial 點綴裝飾。這個花圈用一條堅固的繩子綁在樹上。新娘獨自坐在花圈上面。花圈的組裝製作大概花了四個小時。使用了很多束線帶以及許多人力。事後來看，凱薩琳的建議是「真的不建議在婚禮上午做這項活動」。

設計者：凱薩琳·麥考潘（Catherine Macalpine）

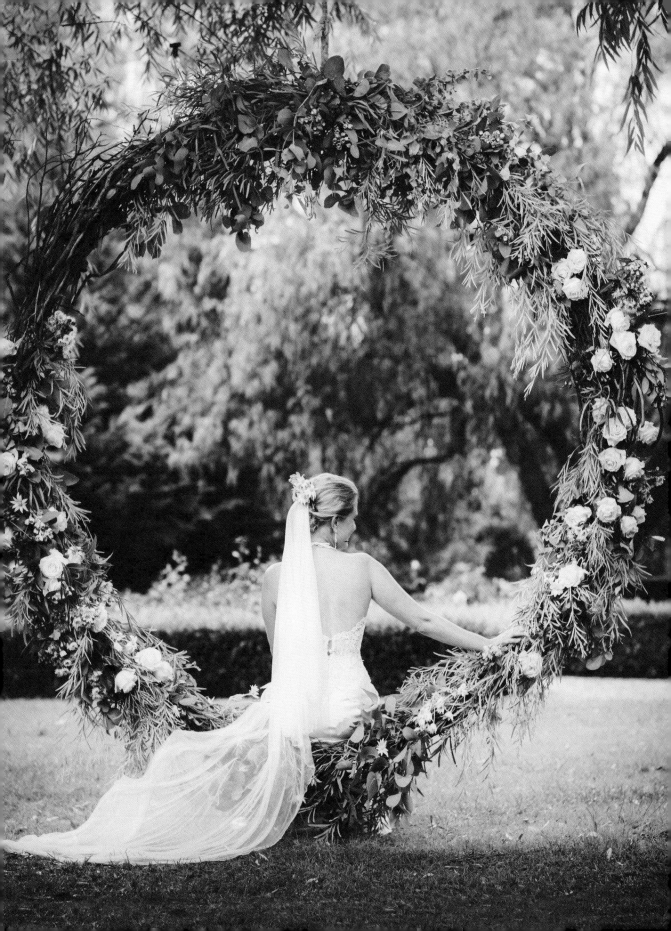

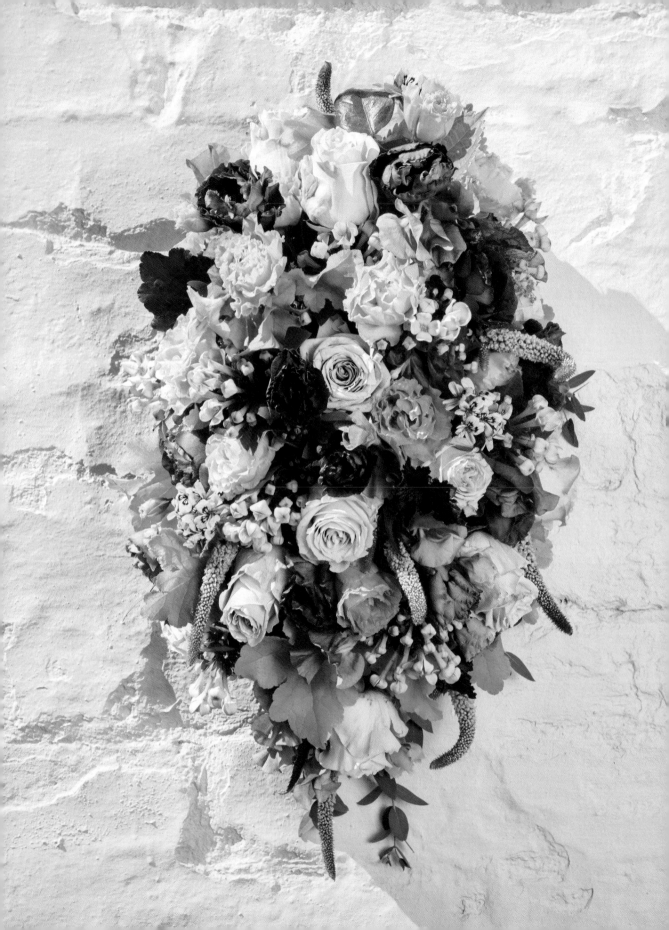

利用有把手的懸掛式壁飾海綿

這種利用便宜的塑膠懸掛式壁飾海綿托盤（請見第 309 頁）製成的裝飾物，可以掛在椅背上、牆上或是門上。也可以當做桌花使用，前提是要用花材和葉材充分遮蓋住把手。

價格更貴的壁飾海綿，托盤上面還多了塑膠框部分，固定插花海綿的效果更好（請見第303 頁）。壁飾海綿使用方便簡單，而較大尺寸的可用來製作大型的花藝裝飾。然而，成本會比使用一般的懸掛式托盤高出許多。

理想狀況下，垂掛花飾最好是擺放至定位之後再進行佈置裝飾，方便確認從各個角度看的視覺均衡感和美感。不過，先做好再擺放至定位也沒關係。

Step-by-step

難度

工具與材料的取得難度：★
花藝佈置技巧的難度：★★

花材與葉材

- 線狀葉材，例如尤加利、白珠樹、女楨、舌苞假葉樹
- 團塊狀花材，例如迷你非洲菊或是玫瑰花
- 多花型花材，例如羽衣草、袋鼠爪花、聖約翰草、一枝黃花
- 填充葉材，例如蓬萊松、長階花、海桐

工具與材料

- 鋒利的刀子
- 塊狀插花海綿 1/4 ～ 1/3 塊
- 懸掛式壁飾海綿托盤
- 塑膠薄膜（視情況使用）
- 防水膠帶
- 懸掛材料，例如鐵絲、麻繩、紙繩鐵絲或是緞帶。

左圖：垂掛花飾的用途很廣，可以懸掛在牆壁上、靠走道的椅子側邊、講臺和任何平面上。圖裡的這個夏季婚禮的垂掛花飾使用了寒丁子、洋桔梗、香碗豆、玫瑰 Sweet Dolomiti、婆婆納、尤加利葉 Eucalyptus parviflora 和珊瑚鈴等花材和葉材。

設計者：朱蒂思‧布萊克洛克（Judith Blacklock）

製作方法

1. 切割海綿至適當大小，使其放入托盤時能與托盤密合。海綿突出的高度必須是托盤深度的 2 倍。如果你是把海綿懸掛至定位之後再進行裝飾，將莖部插入海綿時，可能會滴水到地上。為了避免這種情況發生，可以先用塑膠薄膜包住海綿，或是提前 24 小時浸濕海綿，使其稍微變乾燥。不然，就是準備一塊布在身邊隨時擦拭。

2. 用防水膠帶將海綿牢牢固定，但盡量不要黏貼太多地方，以免減少海綿的可使用區域。

3. 把托盤懸掛至定位。可以用鐵絲、麻繩、紙繩鐵絲或是緞帶穿過把手的孔洞，然後把它綁在走道兩側排椅的側邊。也可以直接把托盤掛在鐵釘、掛勾或是螺絲釘上。

4. 在海綿中心點插入第一支葉材 (a)，建構花飾的深度。第二支葉材 (b) 必須與第一支葉材成垂直並遮蓋托盤把手。第三支葉材 (c) 要往下延伸，(b) 和 (c) 決定了花飾的縱向長度。

5. 在海綿兩側中央各插入一支較短的葉材 (d)，建構出花飾的寬度，然後分別在 (b) 和 (d) 以及 (c) 和 (d) 中間插入 (e)，完成花飾的基本輪廓形狀。所有葉材都是以海綿的中心點 (x) 為起始點，成放射狀向外延伸。

6. 從海綿的頂端插入 (f)，同樣也以海綿中心點 (x) 為起始點，成放射狀向外延伸。(f) 葉材不能過長，以免壁掛花飾的形狀走樣。確認這些葉材的間隔距離是否相等。

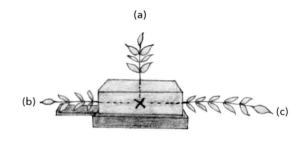

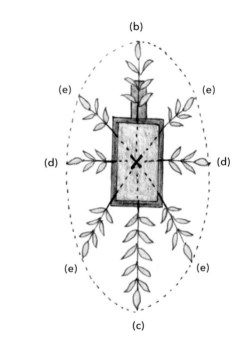

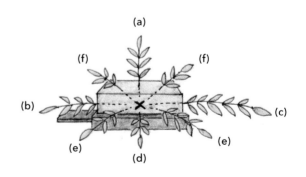

7. 在海綿裡插入更多建構形狀的葉材,讓輪廓形狀更完整明顯。

8. 添加團塊狀花材,不能只著重在正面,側邊也要裝飾到,因為當人們在走道上走動時,也會看見排椅花的側邊。設計排椅花時要考量走道的寬度,有些老教堂的走道比較狹窄,要避免花材過於突出,弄髒新娘禮服。

9. 添加填充花材,穿插點綴其中。

專業秘訣

● 可以用冷膠將持久性較佳的葉子(例如常春藤)黏貼在懸掛式花藝托盤的背面和兩側,加以遮蓋。

● 在用花藝膠帶把海綿牢牢固定之前,先確認托盤底部的塑膠薄墊是否固定好。因為莖桿要穿透多層薄膜可能會有困難,可以用一些比較鋒利工具鑽好孔,例如錐子,這樣子要把莖桿插入海綿會比較簡單。

● 另一種效果不錯,而且比較便宜的做法是使用超市盛放食物用的免洗托盤。把海綿綁在托盤上,並在托盤上鑽出一到兩個懸掛用的孔洞。也可以用木板製作海綿托盤,但鑽孔需要使用到電鑽。

塑膠壁飾海綿托盤的替代品

為了讓排椅花比較容易懸掛在某些排椅側邊上,可以用鐵絲網包住插花海綿,然後把它固定到一塊上面鑽有兩個孔的夾板上,再用鐵絲、紙繩鐵絲或是類似的東西穿過這兩個孔。

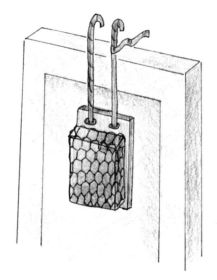

專業秘訣

● 如果是用鐵絲做成掛繩,可以用花藝膠帶把鐵絲包覆起來,避免鐵絲造成任何刮傷。

花藤

花藤是用花材、葉材裝飾而成的長條狀花飾。它們可用於裝飾天花板、門口、窗戶、窗臺、拱門和樓梯欄杆。製作可能非常耗時，但它們總是能帶來令人驚艷的視覺效果。

接下來要介紹幾種利用不同工具材料製作花藤的方法。這些工具材料包含塑膠袋、插花海綿、苔蘚和鐵絲網，甚至還有用人造繡球花鋪滿整條花藤的做法。

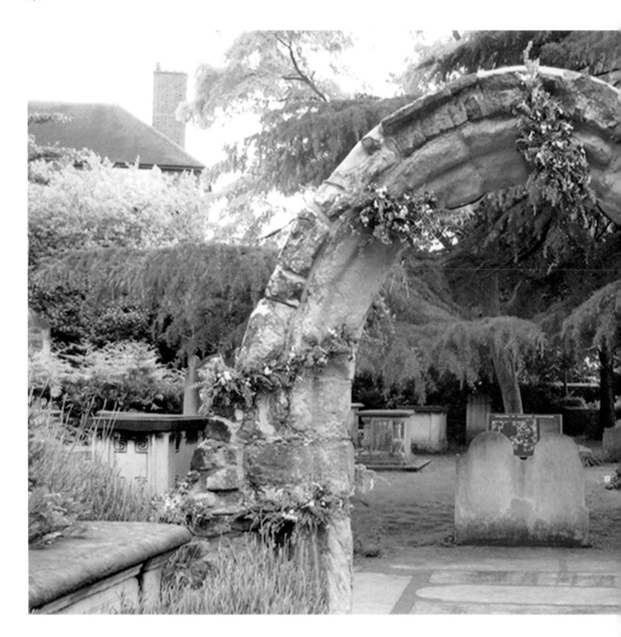

利用塑膠袋或是繩子

塑膠袋很便宜、容易遮掩而且方便取得。如果設計方式會讓花藤基底結構有一部份外露，選繩子無疑比較好。

難度

工具與材料的取得難度：★
花藝佈置技巧的難度：★★

花材與葉材

● 大量不同形狀和紋路質感的常綠葉材，例如墨西哥橘、柏木、常春藤、松樹

工具與材料

● 黑色或綠色大塑膠袋或是一條繩子
● 捲筒鐵絲（或是堅韌的綠麻繩）
● 釘書針（視情況使用）
● 束線帶（視情況使用）

製作方法

1. 把塑膠袋裁切成長條片狀，再把它們捆綁成一條細繩。也可以直接拿用一條繩子來用。

2. 把一段葉材用鐵絲綁在塑膠袋繩其中一端，葉材的頂端要超出塑膠袋繩的末端。

3. 添加更多葉材，擺放方向要與第一段葉材相同。兩側和中間部分的擺放量要均等。

4. 如果想要製作更長的花藤，可以用釘書針把更多段的塑膠袋繩連接起來，或是直接用綁的方式串接起來。

5. 用鐵絲、麻繩或是束線帶固定好位置。

左圖：在一條繩子上用葉材、花材和苔蘚裝飾佈置做成花藤。再把花藤纏繞在拱門上，並用束線帶固定。這條造型簡單的花藤在石頭的襯托之下，再搭配背後教堂基地的景色，看起來非常漂亮。

設計者：凱洛琳・埃德林（Caroline Edelin）

利用塑膠薄膜和插花海綿

這裡介紹另一個有點繁瑣但效果不錯的方法，利用居家日常用品和插花海綿就能製作。

Step-by-step

難度

工具與材料的取得難度：★★
花藝佈置技巧的難度：★／★★

花材與葉材

● 幾種不同的常綠葉材

工具與材料

● 塑膠薄膜
● 茶巾
● 熨斗
● 長方體插花海綿
● 束線帶

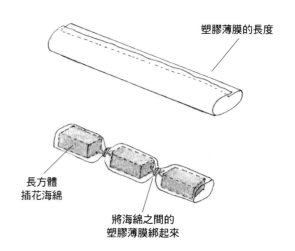

塑膠薄膜的長度

長方體
插花海綿

將海綿之間的
塑膠薄膜綁起來

製作方法

1. 拿一塊寬度折疊起來足以把全部的長方體海綿包覆在裡面的塑膠薄膜。折的時候是沿著薄膜長度的方向折疊。

2. 將一塊茶巾覆蓋在薄膜疊合的邊緣上，利用低溫熨燙的方式讓薄膜疊合處熔接在一起。要小心控制熨斗的溫度，以免溫度太高導致塑膠燃燒，因此你可以要先試驗個幾次，找出適當的溫度設定。

3. 將浸濕的海綿放入剛做好的薄膜套管裡。如果製作的是直線擺放的花藤，海綿與海綿可以緊靠在一起。若打算做成可以彎曲的花藤，海綿之間要留一點空間，將海綿與海綿之間的塑膠薄膜綁起來，避免海綿滑動。

4. 利用束線帶將花藤固定在位置上。

專業秘訣

● 把薄膜疊合的地方置於背面，這樣子在插入莖部時不用刺穿兩層薄膜。如果覺得莖部很難穿透薄膜插進海綿裡，可以先用錐子刺出孔洞。

右圖：製作簡單又不昂貴，充滿甜蜜氣息的花藤。這個花藤是以利用塑膠薄膜和插花海綿製作而成的。先用幾種不同的葉材插滿整條花藤，再用純白色多花菊和成束滿開的地中海莢蒾點綴其中。

設計者：朱蒂思‧布萊克洛克

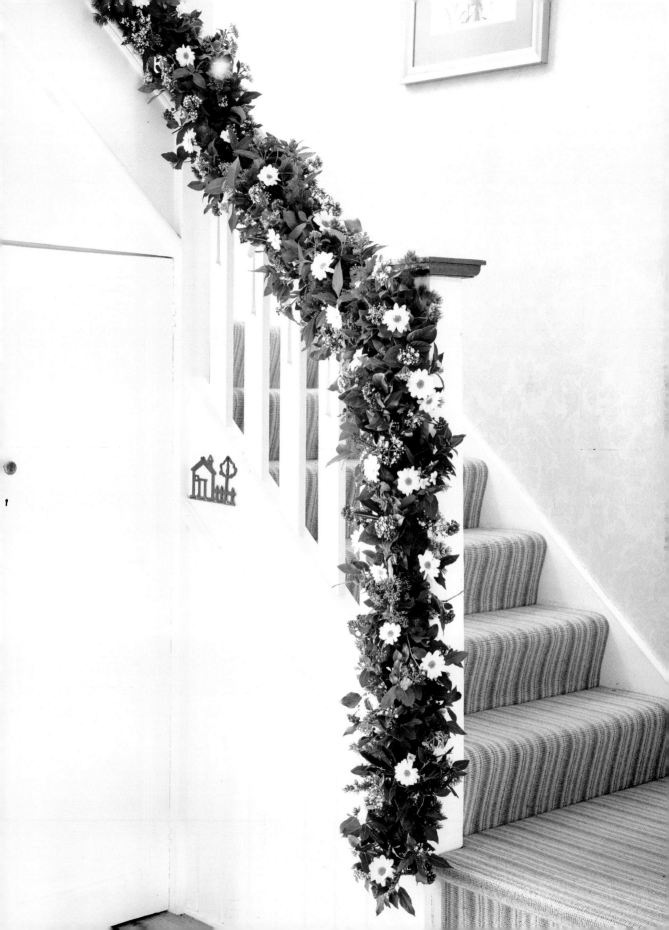

利用市售的香腸海綿

也可以購買專業花藝用品製造商所生產，外面覆蓋一層綠色網子的香腸海綿來製作花藤。有一個很好用的商品，網路上也買得到的是「OASIS®Netted Foam Garland」（請見第 304 頁）。

Step-by-step

難度

工具與材料的取得難度：★
花藝佈置技巧的難度：★

花材與葉材

- 數種生命力持久的葉材
- 視設計需求選用的數種花材

工具與材料

- OASIS® 香腸海綿數個
- 鐵絲、麻繩、紙繩鐵絲或束線帶

製作方法

1. 測量場地尺寸，以確認需要製作多少長度的花藤。我建議長度最好在 2.6 公尺之內，會比較容易製作和搬運。

2. 把香腸海綿弄濕。我發現噴水是最好用的方法。先把海綿噴濕，裝飾佈置完成之後再噴水在植物上。如果拿整條海綿下去泡水，海綿可能變得很重。

3. 用束線帶將花藤固定在位置上。

4. 先用葉材覆蓋整條花藤，然後再添加花材裝飾點綴。

右圖：利用 OASIS® 香腸海綿製成花藤，再用束線帶固定在樓梯欄杆上。葉材使用了大王桂、尤加利葉、白珠樹和海桐，以葉材為花藤的基底，然後在上面用安娜塔西亞菊花、聖約翰草、三種玫瑰花：Xylene、Sweet Sarah 和 Myra 等花材裝飾。

設計者：卡莉達・巴莫爾（Khalida Bharmal）

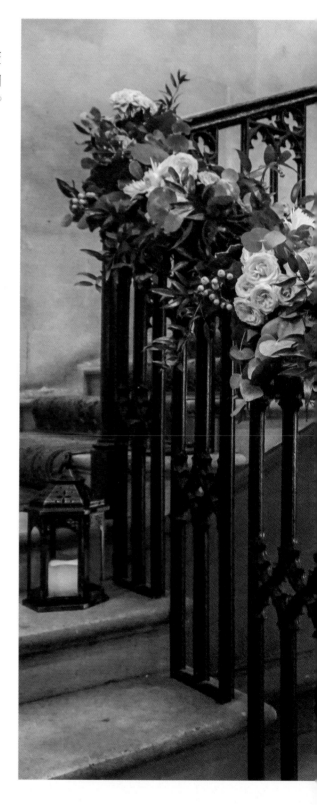

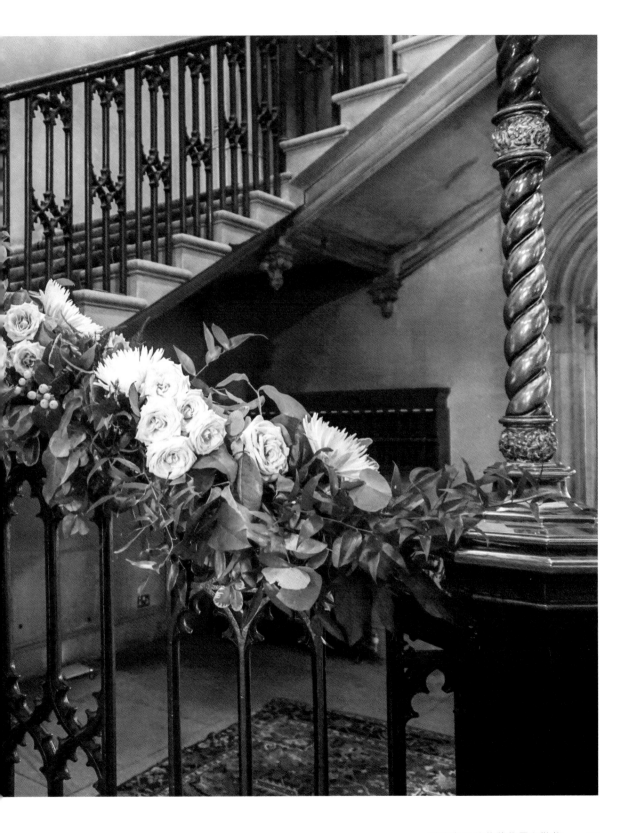

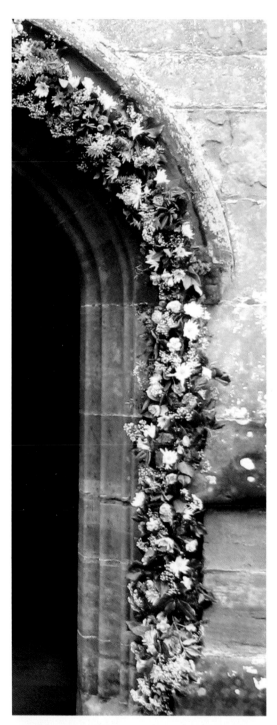

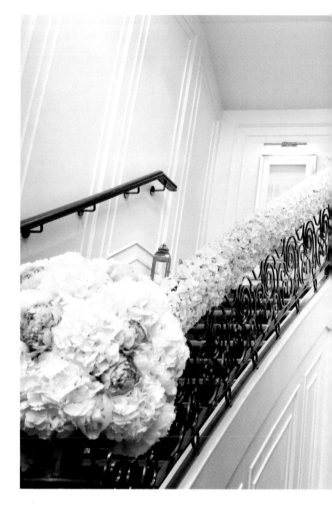

利用有塑膠框的香腸海綿

Trident Foams 出品的有框香腸海綿（請見第304頁）很容易裝飾。該商品的塑膠框裡本身就附有一塊海綿。使用之後，可以自行用一塊或多塊海綿切割成長方體，再填充至塑膠框裡。

上圖：很難想像由 Stems & Gems 花藝工坊製作的這條花藤是利用整片人造繡球花做出來的。花藤把樓梯扶手整個包覆起來，並用鐵絲小心仔細地綁在扶手底部。在樓梯底部的球形花飾是用新鮮的繡球花製作而成，左右兩側各使用了大約 70 朵花。

設計者：Stems & Gems 花藝工坊

左上圖：這個環繞著教堂入口上方的花藤，其基底是用 Trident Foams 出品的有框香腸海綿（商品名稱為「Trident Foam Ultra Garland」）製作而成的。

設計者：溫蒂・史密斯（Wendy Smith）

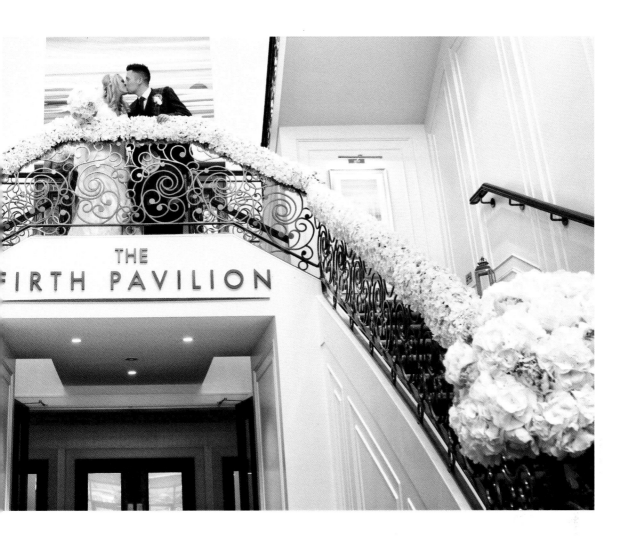

Step-by-step

難度

工具與材料的取得難度：★★
（只因為它們可能不容易取得）
花藝佈置技巧的難度：★

花材與葉材

● 數種生命力持久的葉材和花材

工具與材料

● 足夠覆蓋裝飾區域的有框香腸海綿
● 紙繩鐵絲、麻繩或是束線帶

製作方法

1. 從塑膠框裡取出海綿，浸在水裡幾秒鐘之後，再把海綿放回塑膠框裡。

2. 用紙繩鐵絲、麻繩或束線帶固定在位置上。

3. 插入小段的葉材以遮蓋住海綿。

4. 添加花材。

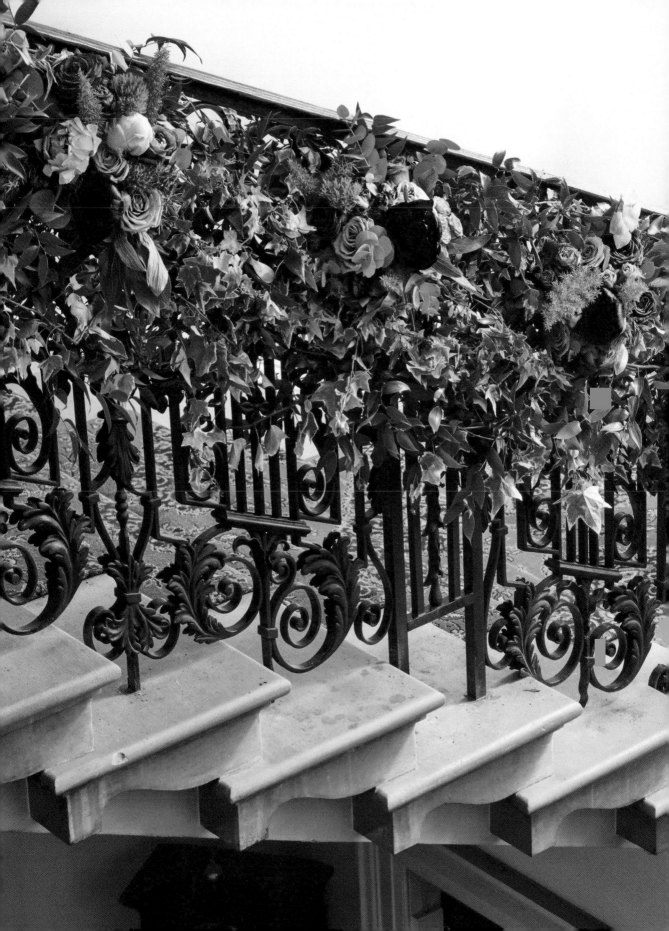

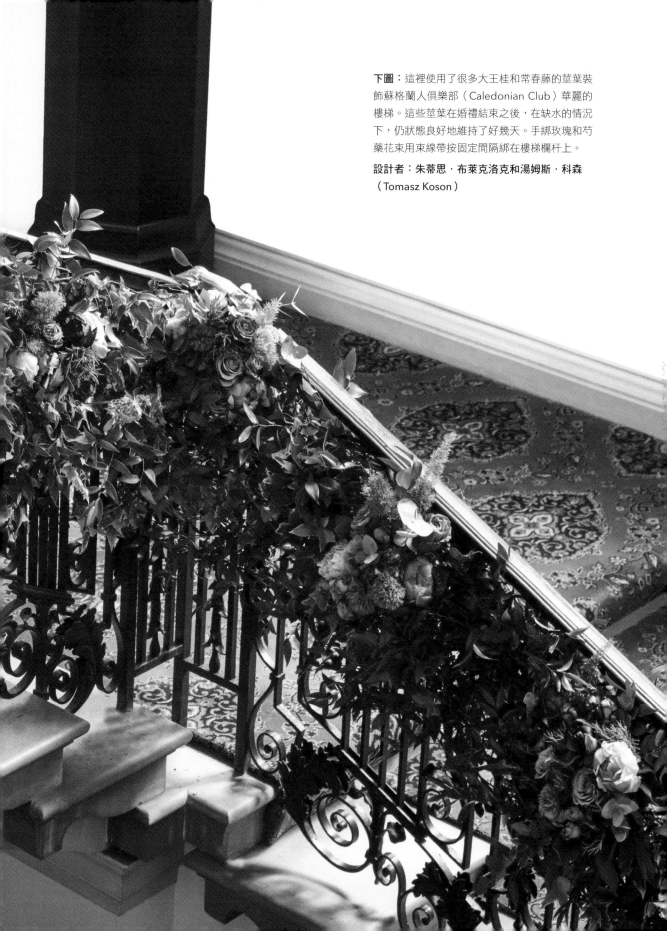

下圖：這裡使用了很多大王桂和常春藤的莖葉裝飾蘇格蘭人俱樂部（Caledonian Club）華麗的樓梯。這些莖葉在婚禮結束之後，在缺水的情況下，仍狀態良好地維持了好幾天。手綁玫瑰和芍藥花束用束線帶按固定間隔綁在樓梯欄杆上。

設計者：朱蒂思・布萊克洛克和湯姆斯・科森
（Tomasz Koson）

利用大王桂（亞歷山大月桂）

這是使用花藤裝飾桌子，快速、經濟又有效率的一種方法。這裡的示範只用了很少的花材，若想要更華麗的感覺，只需添加更多花材就行了。我發現大王桂在我的庭院裡很容易生長。

用花藤圍繞裝飾桌子的唯一問題就是要確保花藤是否懸掛牢固。不過很多會場的桌子都是夾板材質，用大頭針或圖釘很容易就能固定住重量很輕的花藤。可參考第 166 頁所介紹的另一種裝飾桌子的方式。

Step-by-step

難度

工具與材料的取得難度：★

花藝佈置技巧的難度：★

花材與葉材

- 幾支長度較長的大王桂（亞歷山大月桂）
- 東亞蘭、石斛蘭和玫瑰
- 團塊狀葉片（圓形或塊狀的葉片），例如銀河葉、常春藤、珊瑚鈴

工具與材料

- 鐵絲、紙繩鐵絲或束線帶
- 圖釘或大頭針
- 保水試管
- 雙面膠帶
- 花藝鐵絲、毛線、緞帶或是蕾絲（視情況使用）

製作方法

1. 取兩支大王桂，任意選擇一邊的末端，讓末端的一部分重疊，使其纏繞在一起。

2. 每隔一定距離用鐵絲、紙繩鐵絲或束線帶捆綁固定。

3. 重複同樣的程序，將多支大王桂連接起來，直到做好足夠長度的花藤。

4. 用幾條鐵絲纏繞在大王桂較粗的末端上，做成數個小圓圈，將這些圓圈靠在預計要懸掛花藤的位置上，用圖釘穿過圓圈刺進桌布和桌子裡，讓圓圈掛在圖釘上。如果圖釘的尖端夠銳利，可以不用做這些圓圈，直接用圖釘刺穿莖部和桌布，再刺進桌子裡。

5. 用雙面膠帶纏繞在保水試管上。將葉片貼附在膠帶上。也可以用裝飾鐵絲、毛線、緞帶或是蕾絲取代雙面膠帶。

6. 將東亞蘭、石斛蘭、玫瑰或其它花材的莖部或花頭部分插入保水試管裡。用紙繩鐵絲或是束線帶將這些保水試管小心地綁在花藤上。

大王桂

右圖：使用數種花材和葉材，
並利用鐵絲加工製成的花藤。
花藤可用來圍繞在蛋糕四周，
或是用來裝飾婚禮蛋糕桌。

設計者：維多利亞・霍騰
（Victoria Houten）

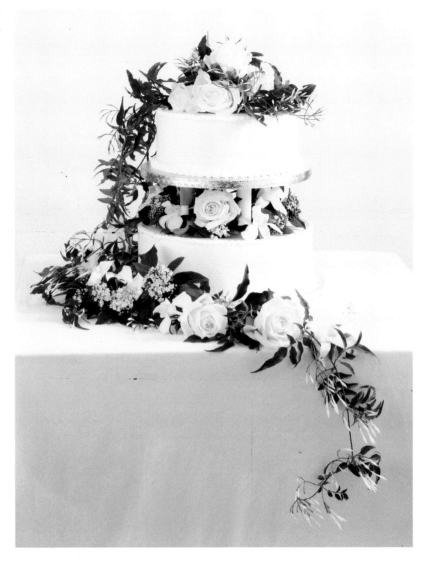

其它替代做法

可利用 OASIS 圓頂海綿（OASIS® Iglu，請見第 304
頁），用鐵絲將大王桂的莖固定在海綿的左右兩
側，再用花材、葉材和緞帶去裝飾圓頂海綿。

OASIS 圓頂海綿

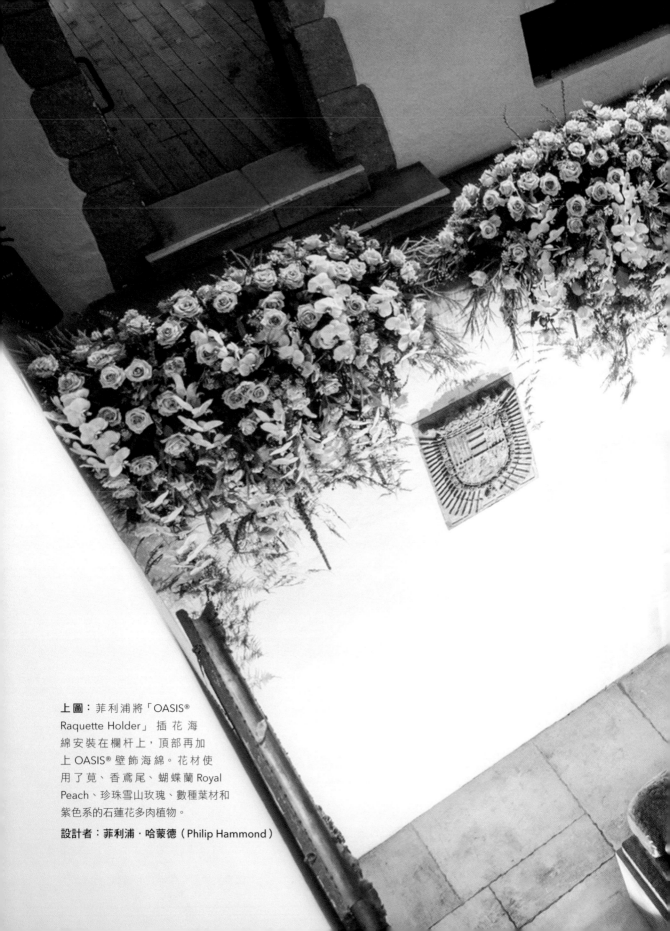

上圖：菲利浦將「OASIS®
Raquette Holder」插花海
綿安裝在欄杆上，頂部再加
上 OASIS® 壁飾海綿。花材使
用了莧、香鳶尾、蝴蝶蘭 Royal
Peach、珍珠雪山玫瑰、數種葉材和
紫色系的石蓮花多肉植物。

設計者：菲利浦・哈蒙德（Philip Hammond）

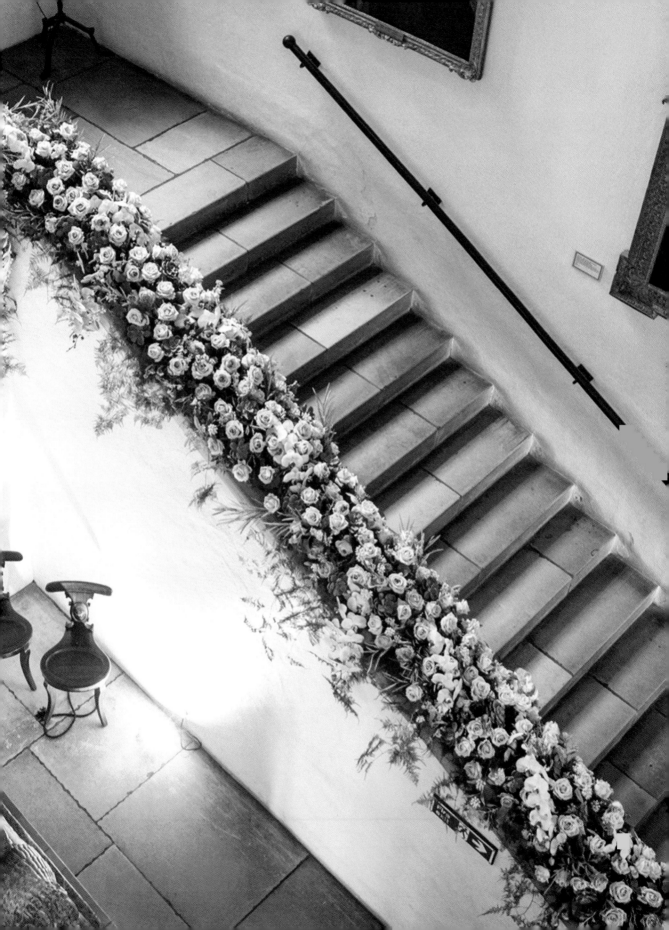

天花板花藝吊飾

花藝雜誌書刊裡經常可以看到一些很漂亮的天花板花藝吊飾設計作品。要懸掛這類吊飾需要一組人協助將吊飾固定在樑上或是其它支撐物上。懸掛的任務可千萬不要交給懼高的人處理！

下圖：這個為特定目的製作的花藝吊飾使用了大花蔥、莧、大麗菊、大飛燕草和繡球花等花材做裝飾。其基座是一個木頭圓圈，並用防水膠帶和束線帶將濕海綿固定在木頭圓圈上。這個橢圓的形狀是用兩個半圓形和一個矩形所構成。

設計者：Amie Bone Flowers 花坊

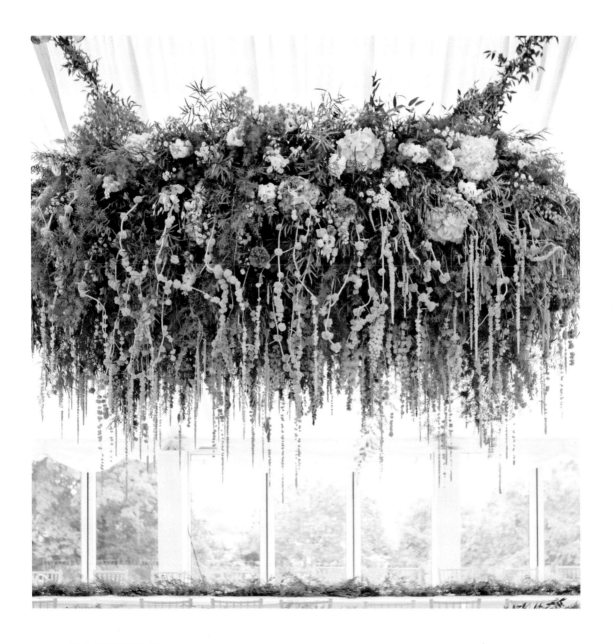

吊籃

懸掛吊籃需要很高的梯子和一組強壯的人，因為這些吊籃很重，需要力氣將它們懸掛至定位。另外還需要懸掛用的水平支撐物和安全鏈。

Step-by-step

難度

工具與材料的取得難度：★★★
花藝佈置技巧的難度：★★

花材與葉材

- 莖枝強健的木本葉材
- 幾種莖枝強健的花材

工具與材料

- 大塊插花海綿
- 塑膠薄膜
- 防水膠帶
- 三條適當長度，用於懸掛的鏈子（鏈子要有夾子或勾子，能夠夾住或勾住吊籃）
- 直徑約 55 公分的吊籃
- 安全鏈
- 錐子

製作方法

1. 把一塊大小足夠填滿吊籃面積的三分之二，並且能突出三分之一的高度在籃框邊緣之上的插花海綿浸濕。

2. 把海綿用一層塑膠薄膜包起來，並用防水膠帶固定。這樣可以盡量避免滴水。

3. 把鏈子接在吊籃上。另外還額外需要安全鏈以加強安全性。這非常重要。將吊籃從地面升起，但不要升至最終的位置。

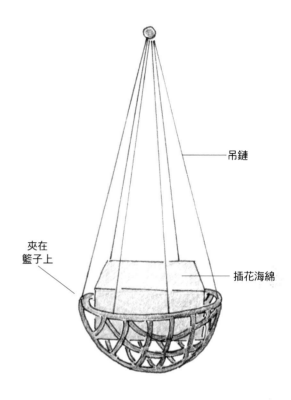

吊鏈

夾在籃子上

插花海綿

附註說明： 安全鏈（圖示中沒有顯示）要固定在天花板或其它支撐物上，並連接到吊籃上。

4. 佈置花材和葉材。將第一支植物材料從海綿中央插入，第二支則垂直從吊籃底部穿進海綿。繼續插入植物材料，逐步構成類似花球樹（請見第 22 頁）的球形輪廓。

5. 把吊籃升至最終的位置，並再三確認一切是否安全無虞。

專業秘訣

- 如果你選用的植物材料莖部較軟，可用錐子先在塑膠薄膜和海綿上刺出孔洞，會比較容易插進去。

右圖：這些花圈吊飾是用常春藤的蔓莖纏繞，並利用尼龍繩吊掛起來的。用洋桔梗和兩種玫瑰做為焦點主花，裝飾在楓葉和尤加利葉 Eucalyptus parviflora 所構成的背景上面。

設計者：博吉米（Jimmy Fu）

下一跨頁圖示：這個花藝吊飾的基座是一個木頭圓圈，並用防水膠帶和束線帶將濕海綿固定在木頭圓圈上。使用尾穗莧、繡球花、玫瑰和馬蹄蓮等花材，還有文竹等新鮮和人造的葉材做裝飾。用金屬纏線各別連接在木頭圓圈的四個點上，所有金屬纏線再掛在同一個中央掛勾上。除此之外還有另外加裝安全鏈。

設計者：Amie Bone Flowers 花坊

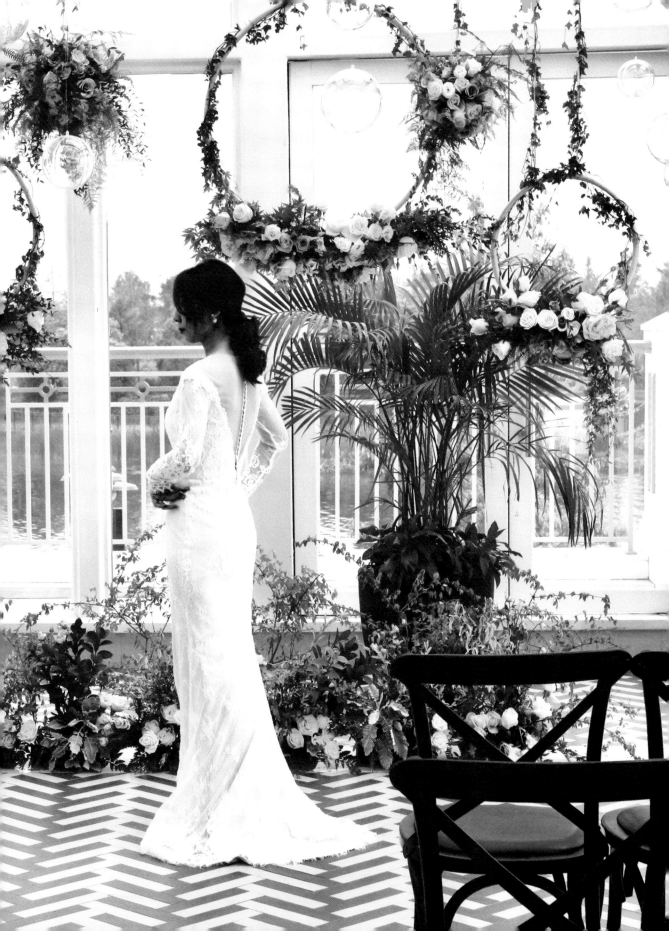

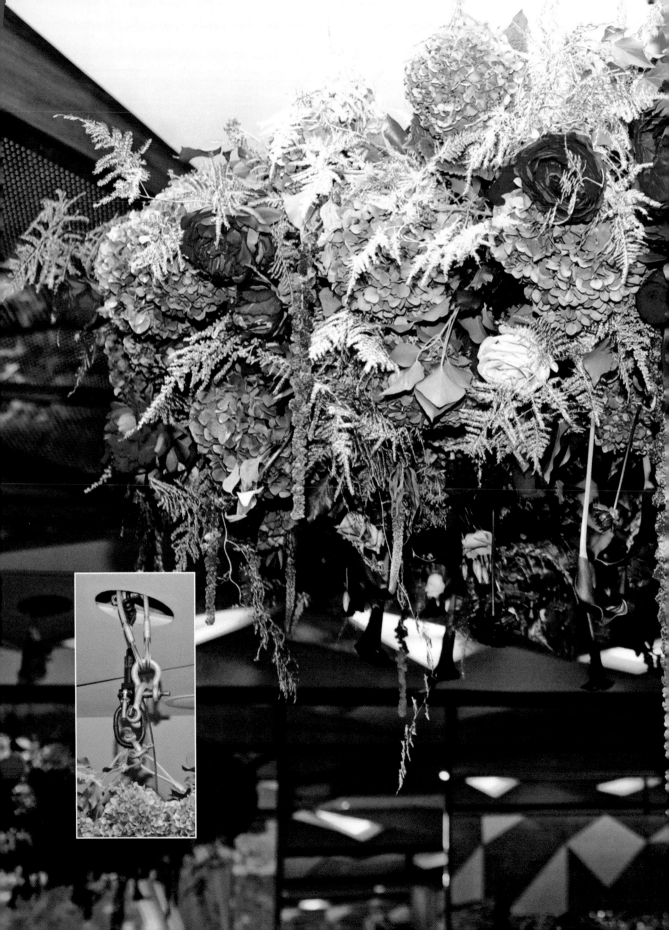

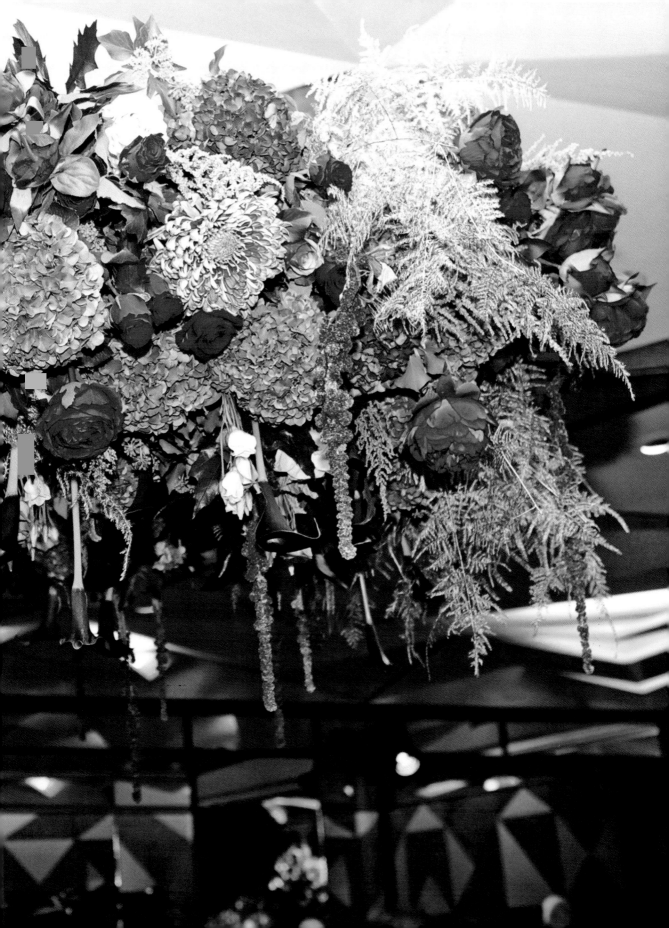

大型花藝裝飾的製作技巧

大型花藝裝飾很適合從站立或遠距離的角度觀賞。它們的製作成本可能很高，但如果你自己有花園或是有辦法取得大量葉材，就能大幅降低成本。

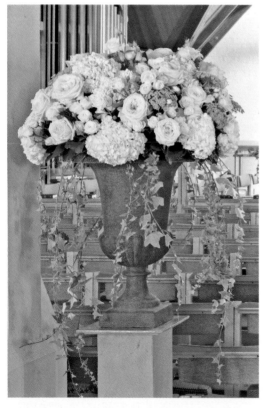

上圖和第 76 ～ 77 頁的細部展示圖：這個以羅馬盆為容器的花藝裝飾是靠近入口處的成對裝飾中的其中一個。植物材料佈置得非常緊密且低矮，以避免阻擋到教堂祭台花飾的景觀。

設計者：朱蒂思・布萊克洛克（Judith Blacklock）

理想狀況下最好能在最終擺放位置上，就地佈置這些大型花藝裝飾。然而這通常不可能，但是它們重量實在太重，所以最好等搬運至最終位置之後，再放入花盆等容器裡。

羅馬盆花藝裝飾

大型花藝裝飾在結婚儀式和婚宴，或是兩者合一的會場都很受青睞。這種花藝裝飾的設計用意是從四面八方都可以觀賞，因此最好能擺放在場地的中央。除非自己擁有一個種了許多植物材料的花園，否則你會發現大型羅馬盆花藝裝飾的製作成本很高。

右圖：從四面八方都可以觀賞的大型羅馬盆花藝裝飾。花材使用了大飛燕草、洋桔梗 Alissa White、唐菖蒲、喬木繡球花、繡球花 Annabelle、葵百合、玫瑰 White O'Hara。葉材則有尤加利、山毛櫸、常春藤、金邊劍麻、澳洲草樹（亦稱鐵線草）。

設計者：莫・達菲爾（Mo Duffill）

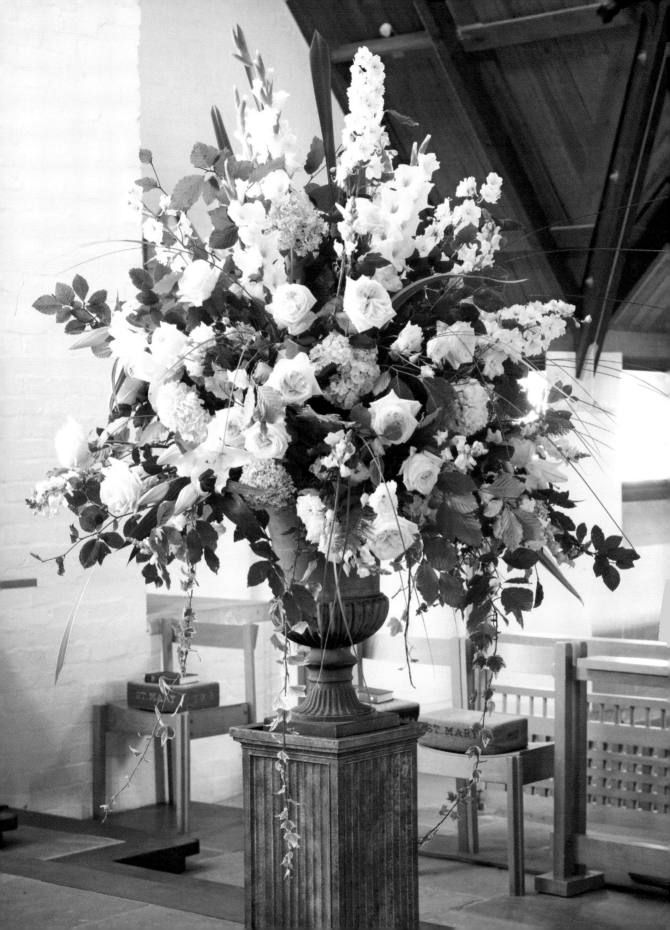

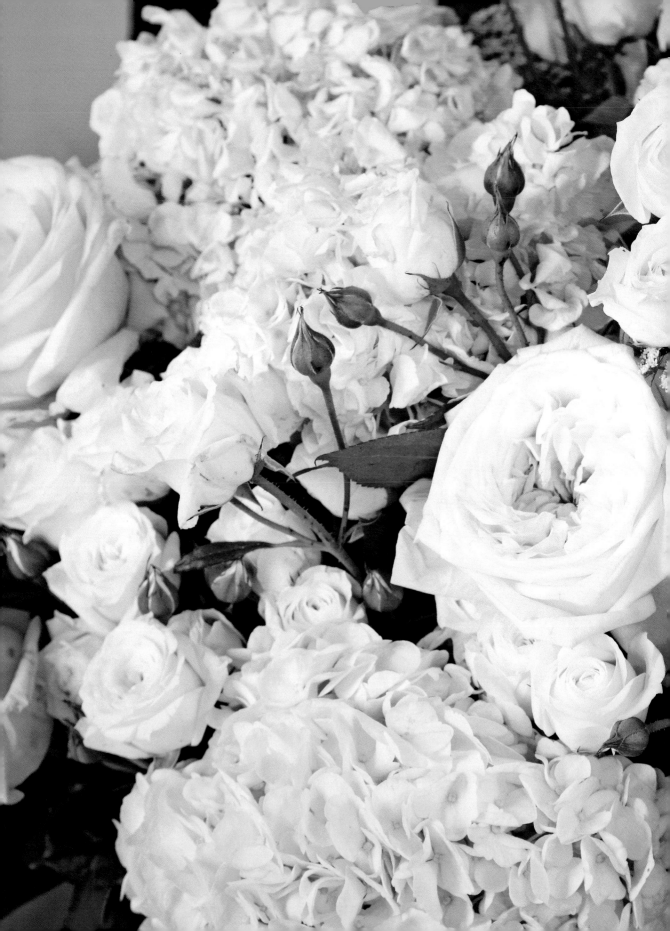

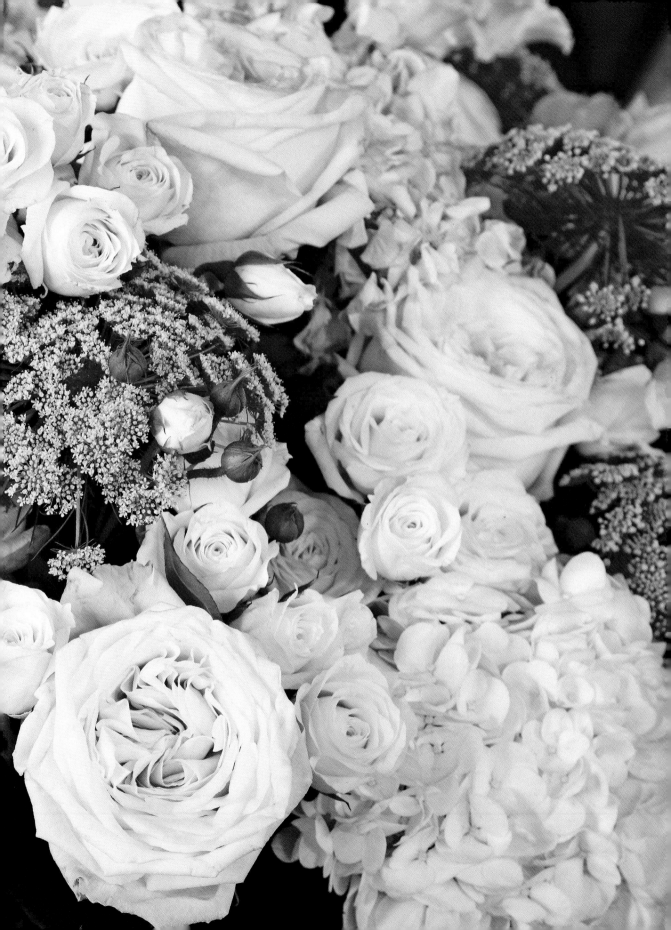

Step-by-step

難度

工具與材料的取得難度：★★
花藝佈置技巧的難度：★★

花材與葉材

- 線狀葉材，如大王桂、尤加利、山毛櫸或杜鵑花
- 表面光滑、大型的葉片，例如岩白菜、八角金盤、玉簪
- 高大的線狀花材，例如金魚草、飛燕草、大飛燕草或唐菖蒲
- 團塊狀花材，如非洲菊、向日葵、繡球花或玫瑰花
- 多花型花材，百合水仙、洋桔梗、百合或是多花菊
- 填充葉材（視情況使用）

工具與材料

- 一塊大型插花海綿（請見第 303 頁的巨無霸海綿「Jumbo foam」），不要拿多塊小海綿合併使用
- 可以放進羅馬盆裡的花桶
- 羅馬盆（此作品使用的大概是 60 公分高）
- 基柱（此作品使用的大概是 70 公分高）

製作方法

1. 把插花海綿放進花桶，再把花桶放進花盆的開口裡。花桶的邊緣要稍微低於花盆邊緣，而海綿要突出並遠高於邊緣。把花盆放在基柱上。

2. 把一支與花盆和海綿大約等高的葉材 (a) 插進海綿中心。葉材高度想要稍微高一點也可以。

3. 取幾支長度相當的葉材，另外再取一些稍短和稍長的葉材，以營造層次變化、增添視覺效果。把這些葉材 (b) 斜向插進突出花盆邊緣的海綿部分的中心點（X），調整葉材的傾斜角度，避免葉材看似要從海綿掉出來，或是水平靠在花盆上。

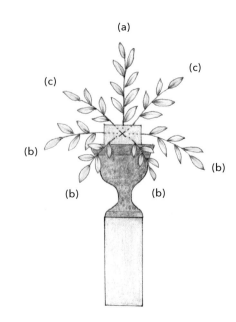

4. 再多拿一些葉材 (c) 插入海綿頂部，插入位置在中央葉材 (a) 和朝下葉材 (b) 正中間。要先用葉材建構出完整的基礎輪廓框架之後才能開始添加花材。這些葉材的長度必須與中央葉材 (a) 近乎相等。

5. 添加能營造比效果的葉材，例如一葉蘭（俗稱蜘蛛抱蛋）、岩白菜、朱蕉、大王桂、八角金盤，但不能超出之前第一批葉材所建構的輪廓線範圍。所有葉材的莖都要斜向插入中心點（X）。

6. 將第一支線狀花材插在中央葉材 (a) 的旁邊。考量整體架構的均衡與對稱，在適當的位置逐步插入其它線狀花材，讓整個作品的輪廓更清楚明顯。

7. 依據顏色、形狀或大小，從團塊狀花材裡面選出最顯眼的焦點主花，插在前面步驟所完成之架構的中央區域附近稍低一點的位置。

8. 添加其它團塊狀和多花型花材，加強並完成整個作品。

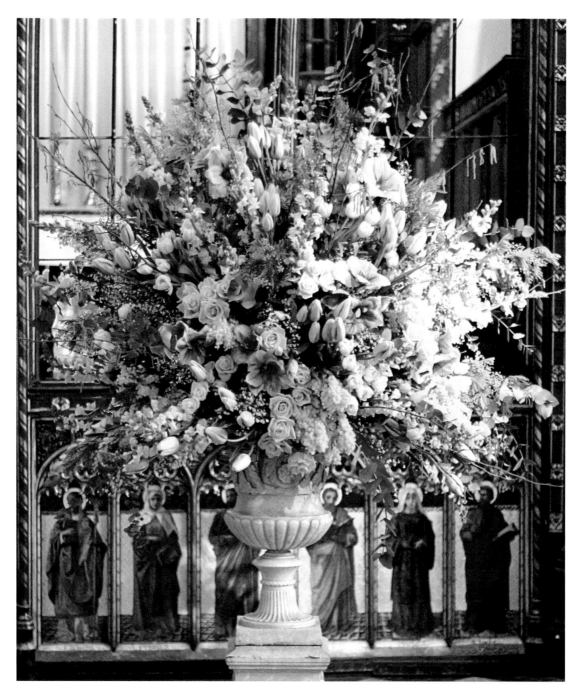

專業秘訣

● 使用一些大型的人造花是省成本很不錯的方法。人造花不需照料又能維持很久。

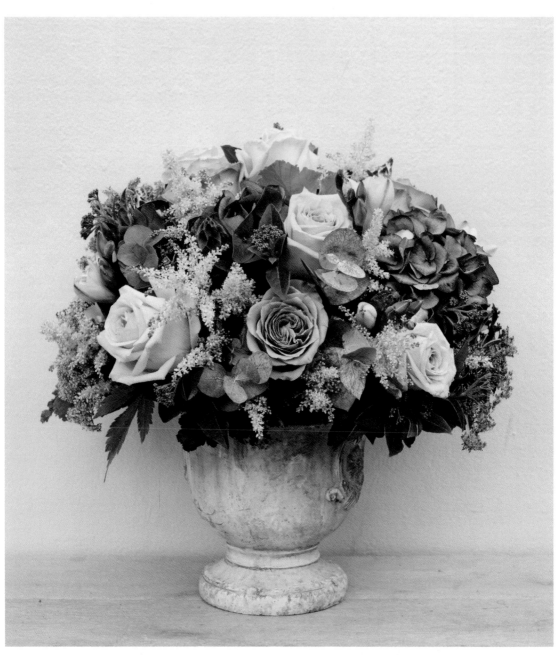

上圖：這個迷你羅馬盆花，其植物材料的裝飾佈置方式仿照較大盆花的版本，這裡利用銀葉桉建構出主要的形狀輪廓，再用落新婦、小蒼蘭、小型繡球花和三種玫瑰：Ocean Song、Lovely Dolomite 和 Dancing Clouds 等花材加以裝飾，完成整個作品。花朵柔和的顏色與石頭花盆搭配得恰到好處。

設計者：朱蒂思・布萊克洛克

右圖：這個擺放在騎士橋聖保羅教堂中央的羅馬盆花，使用的花材包含菊花 Aljonka、繡球花、百合花、雪球歐洲莢蒾，並搭配草莓樹和紅邊朱蕉兩種葉材。

設計者：朱蒂思・布萊克洛克

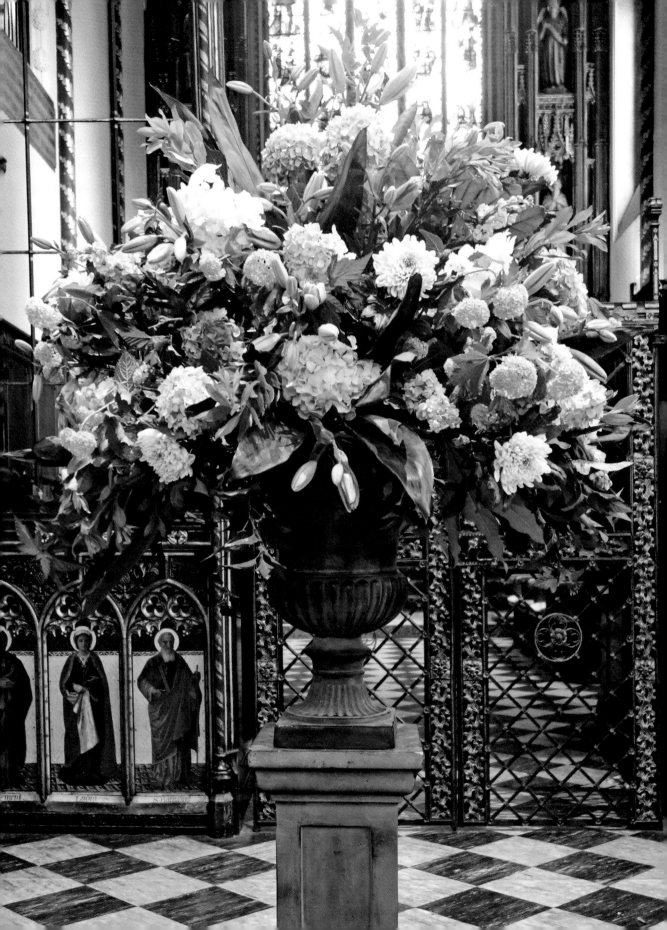

花柱

花柱是比較大型的花藝擺設，適合用於儀式會場或任何大型的場地。花柱的高度通常介於 2 到 3 公尺之間。因為人們通常會從前方和兩側三個方向觀賞，因此均衡對稱對花柱而言非常重要，同時在設計時也必須利用顏色以及位於後方和背面的花材去營造足夠的深度感，但位於背面的花材的品質或許可以不用過於講究。

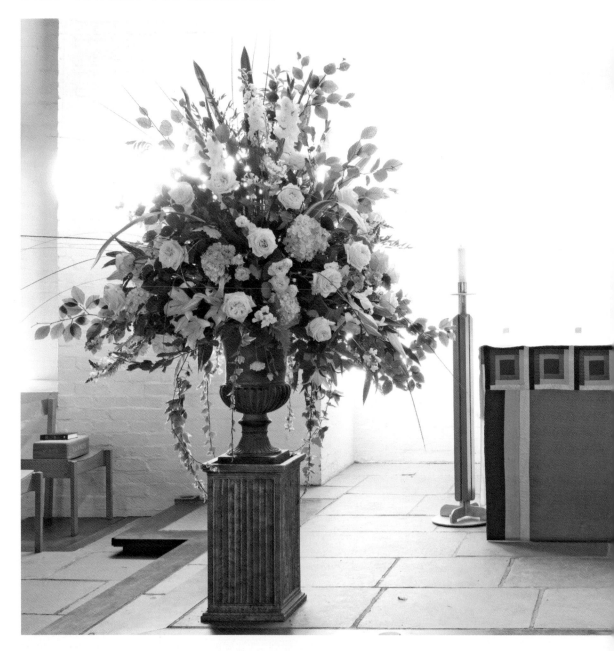

如果你有很多搶眼吸睛的葉材，那麼你只需要幾種花材即可。相反地，如果使用的葉材有限，就要搭配種類豐富的花材。

下圖：位於祭台兩側的花柱擺設。在製作這種講求均衡和對稱性的花藝作品時，最好在開始製作之前就先將植物材料分好。

設計者：莫・達菲爾（Mo Duffill）

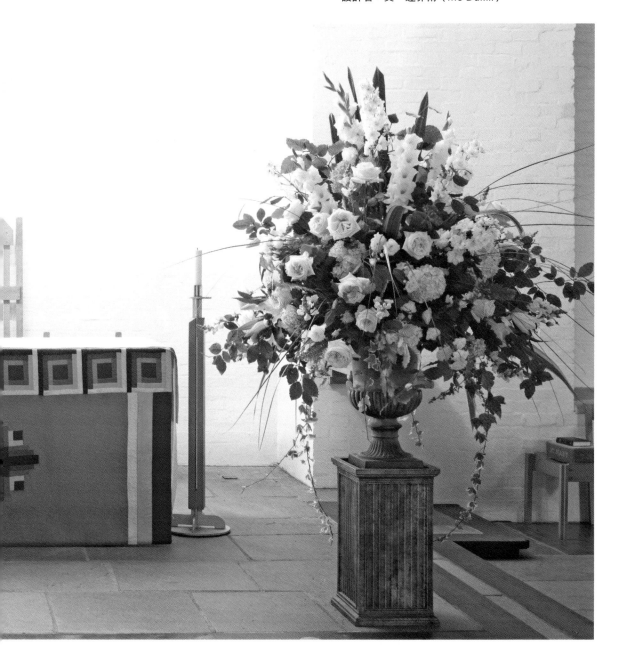

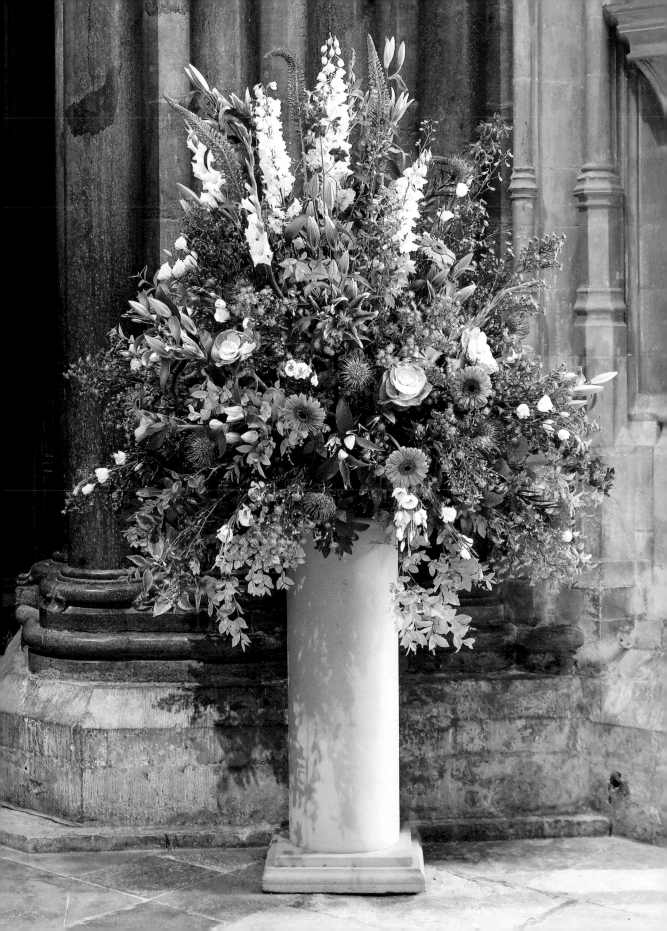

Step-by-step

難度

工具與材料的取得難度：★★
花藝佈置技巧的難度：★★★

花材與葉材

- 用來勾勒輪廓結構，整體呈線狀但葉面又不會過於窄狹的構形葉材，例如大王桂、尤加利葉、山毛櫸或是白面子樹
- 葉面寬大的葉材，例如火鶴花、一葉蘭、岩白菜、朱蕉、八角金盤、玉簪
- 如果你使用的花材種類有限，可以添加填充葉材
- 線狀花材，例如金魚草、大飛燕草、獨尾草（又稱狐尾百合）、唐菖蒲或長莖紫羅蘭
- 花形大的團塊狀花材，例如大菊、康乃馨、非洲菊、向日葵、繡球花、盛開的百合花或大輪玫瑰
- 填充用的花材和漿果，例如洋桔梗、蠟花、聖約翰草、多花型玫瑰或一枝黃花

工具與材料

- 從巨無霸海綿（請見第 303 頁）切下一塊適當大小的海綿，或是使用兩塊標準尺寸的海綿。
- 綠色碗狀塑膠花盆或是圓形的小型洗菜籃（大約 25 公分寬，10 分高），這是適用於中型花柱的理想尺寸。
- 用來強化結構用的 5 公分網眼鐵絲網（只有非常大型的花柱才需要用到），搭配捲筒鐵絲、防水膠帶或大條橡皮筋。

左圖：經典款式的羅馬盆花，使用的花材包括紫苑、葉牡丹、藍色和白色的大飛燕草、非洲菊、百合花。

設計者：丹尼斯・沃特金斯（Denise Watkins）

製作方法

1. 把濕海綿放入碗狀塑膠花盆裡，海綿突出盆緣以上的高度為花盆高度的 1.5 倍。

2. 如果有需要，可以將鐵絲裁剪成適當大小，罩在海綿上面，再用捲筒鐵絲、防水膠帶或是大條橡皮筋固定好位置。要確保鐵絲網是罩在海綿上方，沒有切進海綿裡。

3. 插入第一支線狀葉材 (a)。第一支材料的長度決定了最終完成作品的尺寸大小。針對一般尺寸的花柱，我使用的第一支材料的長度約是 1 公尺。它最好要插在正中央偏後方三分之二的位置上，莖要稍微向後傾斜。由於大部分的莖會往前擺放，因此讓第一支的中央莖往後傾斜，可營造更均衡協調的視覺效果。

4. 在海綿突出部分的中央，側向插入兩根長度為第一支葉材 (a) 三分之二長度的葉材 (b)，角度要稍微傾斜朝下，並往下延伸超出且低於盆緣，視覺上會比較協調。植物材料要呈現和緩的微彎曲線，看起來會比較自然。到這個步驟，你已經建構出三角形 ABC 的基本架構。

5. 在海綿頂部，插入兩支長度為第一支葉材 (a) 一半長度的葉材 (c)。這兩支葉材不要超出三角形 ABC 的輪廓線範圍。

6. 現在檢查一下是否所有葉材都是從海綿突出部分的中央區域（X）往外延伸。所有葉材之間的間隔要大致相等。

7. 在海綿前方，插入兩支長度為第一支葉材 (a) 約三分之一長度的葉材 (d)，插入角度要稍微朝下和往外傾斜。

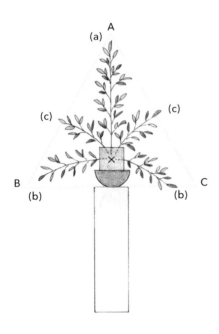

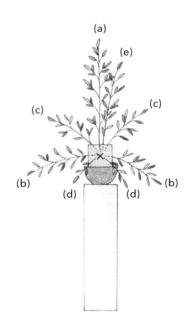

8. 藉由在中央葉材 (a) 後方添加一支較短的葉材或花材 (e) 來增加深度感。插入角度要稍微往後方傾斜。

9. 在海綿中央，往前傾斜插入一支長度與 (d) 相當的短葉材。此時應再次檢查確認所有植物材料之間的間隔是否大致相等。

10. 使用葉面大而平滑的葉材營造視覺效果和強化輪廓。其中一些要選擇莖桿比較長的，避免全部的葉片都集中在花藝作品的底層，盡量讓大部分葉片集中分佈於三角形中央三分之二的區域。檢視這個花藝作品，從左到右、從前到後、從上到下是否都對稱均衡。

11. 利用線狀花材加強整體形狀輪廓，但是不要超出三角形的輪廓線範圍。

12. 用團塊狀花材在花藝作品中央三分之二的位置營造視覺焦點區。我個人喜歡在花藝作品中央，距離最高葉材 (a) 三分之二的位置擺放最大朵的花。其中一部分花材插花的角度要有變化，以增添對比效果和視覺美感。

13. 添加填充花材和葉材，加強並完成整個花藝作品。

專業秘訣

- 如果有需要的話，可以詢問郵差是否能給你用來捆紮郵件的大條膠皮筋，用它來纏繞固定鐵絲網。反正那些膠皮筋最終可能會被郵差丟棄。

- 如果你只有白色塑膠花盆或是洗菜籃，可以用噴漆噴成綠色。但請記得在戶外或是通風良好的地方進行噴漆作業。

花牆

花牆看起來很華麗漂亮又令人印象深刻，而且還是拍攝新人及親友團照片的最佳佈景。基礎架構的建置耗時耗人力，若花材排列佈置得比較緊密，成本也會很高，但花藝佈置的部分其實很簡單。

下圖和下兩頁圖示：要在這種大面牆壁上做裝飾，需要運用到特別的技巧。丹尼斯和他夥伴米克‧斯圖布（Mick Stubbe）像堆磚牆一樣把插花海綿堆高，並在海綿之間放置塑膠薄膜，以防止水滲出。每三層海綿用釘在木板上的鐵絲網覆蓋。為了避免海綿掉落或是相互擠壓，將鐵絲網折疊置於海綿的頂部和底部，然後釘牢固定。丹尼斯和米克的建議是，針對這樣的結構物，需要堅固的木質基底，要夠沉重以支撐整個結構物站立，另外還需要至少三個工作人員。整面牆佈滿了銀樺、乳香黃連木兩種葉材，上面再用兩種洋桔梗：Alissa Apricot 和 Alissa Green、大麗菊、繡球花 Verena Classic、四種大衛奧斯汀玫瑰：Charity、Beatrice、Edith、Kiera、松蟲草、雪果加以裝飾。

設計者：丹尼斯‧克尼普肯斯（Dennis Kneepkens）

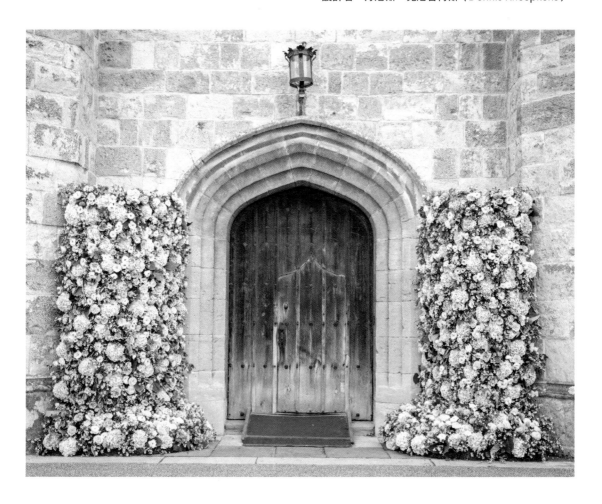

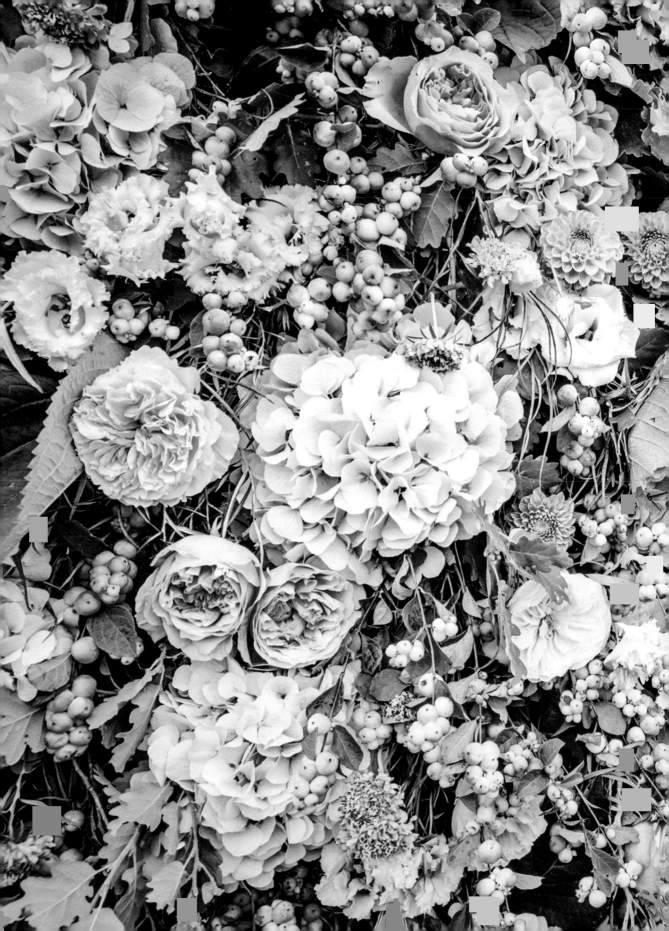

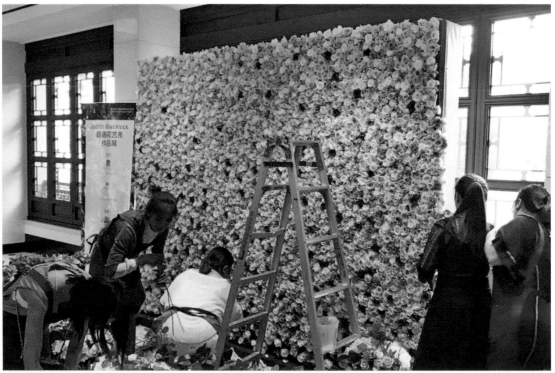

上圖：上面的三張照片展示了某次我們在中國製作花牆的三個階段。這面花牆以超過一千朵玫瑰花，插在一種大面積的「Designer board」模版海綿上所構成。由鋼和木材製成的垂直結構是由另外一家公司提供。

設計者：朱蒂思・布萊克洛克（Judith Blacklock）

Step-by-step

難度

工具與材料的取得難度：★★★
花藝佈置技巧的難度：★

花材與葉材

- 用來覆蓋牆面的團塊狀花材或多花型花材

工具與材料

- 大面積的「Designer board」模版海綿（請見303頁）
- 約 2.5 公分厚的中密度纖維板（俗稱密集板，簡稱MDF 板）
- 固定每一塊模版海綿需要 16 個螺絲和螺絲墊圈
- 高腳梯（視情況使用）
- 用於覆蓋地板的塑膠布
- 支撐中密度纖維板和模版海綿的結構體
- 放在花牆底部加強穩定用的重物或扁平石頭（視情況使用）。

製作方法

1. 在歐洲，「Designer board」模版海綿底部會有一層聚苯乙烯材質的襯底，方便用螺絲和螺絲墊圈固定在中密度纖維板上。它很容易切割和組合，但是請盡量整塊使用。市面上能夠買到的最大尺寸是60 x 120 公分。請事先估算好需要用到幾塊模版海綿。

2. 確認需要使用到多少花材。先做一個小型樣版，然後把手放上去比對，然後確認要填滿所有模版海綿相當於多少隻手的花材。多準備一點花材總沒錯。

3. 從底部開始著手製作，用螺絲和螺絲墊圈將每一塊模版海綿固定在中密纖維板上。海綿盡量緊靠在一起，不要有間隙。

專業秘訣

- 花牆最好在現場製作。
- 全白或淡色的花，以及比較大型的花，要擺放在比較中央的位置。
- 盡量不要把莖部末端深推至海綿底部，因為在這麼深處可能有供水不足的情況。

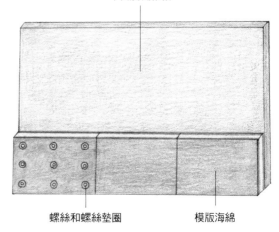

中密度纖維板

螺絲和螺絲墊圈　　　模版海綿

4. 將中密度纖維板固定在結構體上。如果牆面很大，最好請專業人員協助建置這個結構體。

5. 將模版海綿弄濕，用瓶子或水壺慢慢地從上面往下倒水，讓水滲到底部。地板用塑膠墊覆蓋做防護。

6. 將花莖剪短至長度 2.5 公分以內，然後再用這些花排列組合出漂亮的色彩和紋路。

下頁圖示：這是一個製作難度不高且別出心裁的花牆。基本結構是利用鐵絲網固定在木頭框上做成的。把香碗豆、黑種草、罌粟、萬代蘭、雪球歐洲莢蒾等花材插入小玻璃試管裡，再固定在鐵絲網上。因為這個花牆不是實心的，所以也可以稱之為花藝屏風。

設計者：娜塔莉亞・薩卡洛瓦（Natallia Sakalova）

柱子上的花藝裝飾

柱子可以指建築物的支柱，或是指獨立式的柱子。它屬於製作難度較高的花藝裝飾，所以第一次設計婚禮花藝的人，我建議著重在其它比較簡單的花藝項目會比較好。

如果有足夠的預算和時間，教堂和歷史建築的柱子裝飾起來會非常漂亮。頂部有突出結構的柱子通常是最容易裝飾的，因為用強韌的鐵絲或是魚線纏繞在頂部，就不容易往下滑。可以將懸掛式壁飾海綿按固定間隔懸掛在鐵絲線上，把葉材和花材插入插花海綿，做成圍繞柱子一圈的環狀花藝裝飾。因為這樣的高度不容易澆水，所以最好使用生命力持久的花材和葉材，例如康乃馨和菊花，或是人造植物。

建築物的支柱

裝飾建築物支柱只要按照下面的教學步驟，只要你沒有懼高症，很簡單就能完成佈置。

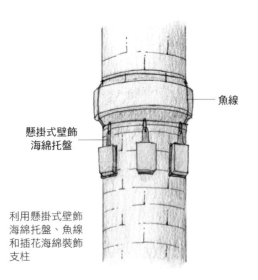

魚線

懸掛式壁飾
海綿托盤

利用懸掛式壁飾
海綿托盤、魚線
和插花海綿裝飾
支柱

難度

工具與材料的取得難度：★★★
花藝佈置技巧的難度：★★

花材與葉材

● 生命力持久、蓬鬆茂密的葉材
● 視設計需求選用的耐久花材

工具與材料

● 魚線或是強韌的捲筒鐵絲。
● 長梯
● 插花海綿
● 塑膠薄膜
● 防水膠帶
● 懸掛式壁飾海綿托盤

製作方法

1. 取適當長度的魚線或強韌捲筒鐵絲，纏繞在柱子水平突出結構的上方和下方，纏好後要確認是否牢固。使用長梯時，要有人在下面協助扶住梯腳。

2. 拿幾塊插花海綿，用塑膠薄膜包覆，然後用防水膠帶黏貼在懸掛式壁飾海綿托盤上。（或購買使用現成的懸掛式壁飾海綿）

3. 再取幾條鐵絲，穿過海綿托盤把手上的吊孔，然後將壁飾海綿按固定間距，懸掛在步驟 1 水平纏繞的鐵絲上，讓壁飾海綿平貼並環繞柱身。

4. 將葉材斜插入海綿，形成圍繞柱子一圈的植物襯底，並遮蓋住底座的托盤。最後再添加花材增加裝飾性。

5. 確認整個裝飾物的結構是否穩固。

右圖：這個花藝掛飾的基座是一塊面積比插花海綿稍大，頂端鑽有兩個吊孔的長橢圓形夾合板。用噴膠把插花海綿黏在板子上，並另外用膠帶加強固定。考量到它的高度不方便澆水，因此使用的是人造花材和葉材。

設計者：海倫・德魯里（Helen Drury）、喬斯・赫頓（Jose Hutton）、茉莉亞・萊格（Julia Legg）、蘇・史密斯（Sue Smith）、格林・斯賓塞（Glyn Spencer）、凱薩琳・維克斯（Catherine Vickers）、貝蒂・溫（Betty Wain）

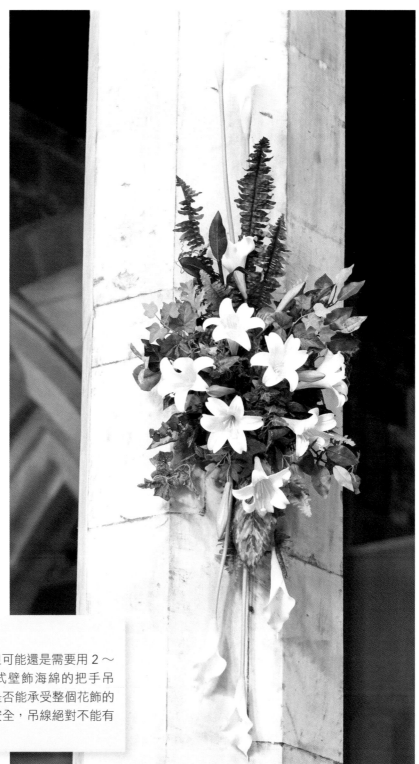

專業秘訣

● 魚線雖然很強韌，但可能還是需要用 2～3 條魚線穿過懸掛式壁飾海綿的把手吊孔。務必確認魚線是否能承受整個花飾的重量。為確保人身安全，吊線絕對不能有斷裂的疑慮。

其它替代做法

- 這種環繞式的花藝裝飾也適用於方形柱子。
- 你也可以用束線帶將附有插花海綿的海綿托盤綁在柱子上，但是請記得要事先取得場地方的同意。

下圖：先將懸掛式壁飾海綿吊掛在纏繞柱子一圈的鐵絲上。再使用火鶴花、蟹爪菊、康乃馨、白色唐菖蒲等花材搭配銀邊冬青衛矛，環繞著柱子進行裝飾佈置。

設計者：恩伯頓花卉俱樂部（Emberton flower club）

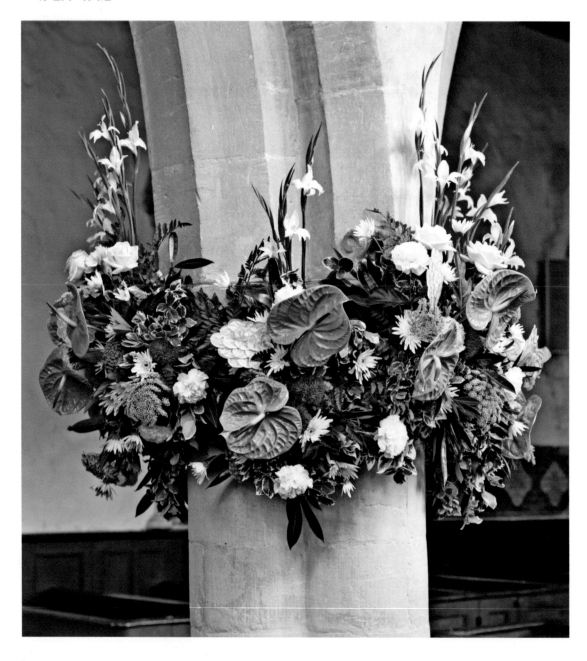

獨立式的柱子

這種花藝設計的構造是能夠 360 度全方位觀賞的可移動式花柱，製作上相對比較複雜。但是只要製作完成，之後就能重複使用。這種花柱的設計方式提供了可變更調整規模或造型的彈性。

Step-by-step

難度

工具與材料的取得難度：★★★
花藝佈置技巧的難度：★★★

花材與葉材

* 莖部強韌且生命力持久，能承受 24 小時無水狀態的葉材。例如李屬植物、白珠樹、杜鵑、舌苞假葉樹
* 視設計需求選用的花材

工具與材料

* 快乾水泥
* 花桶
* 桿子
* 石頭（視情況使用）
* 束線帶
* 5 公分網眼的鐵絲網，長度要足以環繞柱子數圈，以確保結構穩固
* 能容納花桶的裝飾容器
* 30 公分的圓錐型塑膠花器（請見 309 頁）

專業秘訣

* 作業時建議找一位朋友或同事協助，因為鐵絲網可能一不小心就往你身上回彈。
* 作業時請戴上手套，以免被鐵絲網割傷或刺傷。
* 巴黎石膏（熟石膏）比水泥更快凝固，但價格通常比較貴。

製作方法

1. 按照使用說明在花桶裡混合水泥，並將桿子直立插入水泥裡。等水泥凝固。如果柱子要放在室外，最好能在花桶底部放置石頭增加重量。

2. 等水泥完全凝固變乾之後，用束線帶將鐵絲網綁在桿子與水泥接觸的底端。

3. 從底部開始由下往上，用鐵絲網纏繞桿子，每隔一段距離用束線帶將鐵絲網綁在桿子上。纏到頂部之後，再由上往下纏繞，如此反覆進行數次，在桿子外面形成多層鐵絲網。若是大型或是植物材料用量很多的花柱裝飾，多纏繞幾層會比較保險。

4. 把步驟 3 做好的結構物放入比較漂亮的裝飾容器裡。

5. 將圓錐型塑膠花器插入層層的鐵絲網裡，並用束線帶牢牢固定。在花器管裡裝入半滿的水。

6. 將生命力持久的葉材插入鐵絲網裡，覆蓋住整個結構物。莖部要朝下插入，塞進鐵絲網裡固定好位置。因為莖部的末端不會接觸到水分，所以要用水充分噴灑葉材。

7. 將花材插入圓錐型塑膠花器裡。

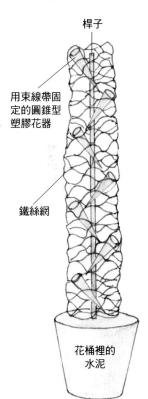

桿子

用束線帶固定的圓錐型塑膠花器

鐵絲網

花桶裡的水泥

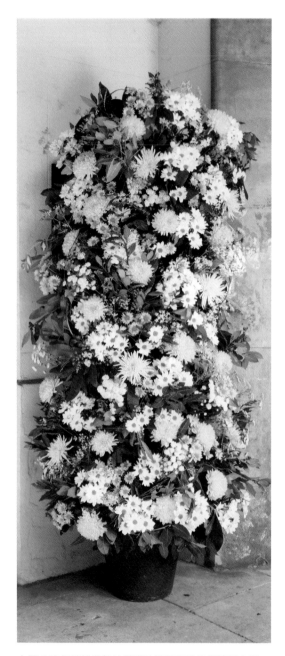

其它替代做法

一旦基礎結構做好了之後，有比較簡單的方法可以裝飾獨立式的柱子，但視覺效果可能比較沒那麼出色。需要的材料是 5 公分見方的木樁，底部插在平板基座上。也可以將木樁插入裝有快乾水泥的花桶裡。用繩子或是束線帶將圓錐型塑膠花器固定在木樁的三個面上（如果要靠牆擺放的話），或是四個面上（如果要供人全角度觀賞的話）。製作最好能有兩個人。每一組塑膠花器之間的間距要視你打算使用的植物材料而定，植物材料必須要能遮蓋住整個基礎結構。在添加植物材料之前，先用深綠色噴漆把整個基礎結構噴上顏色。

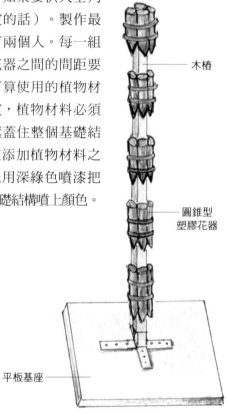

木樁

圓錐型
塑膠花器

平板基座

上圖：這個花柱裝飾的基礎結構是用鐵絲網纏繞木棍，再插入大試管製作而成的。試管裡面放入大阿米芹、四種菊花品種：安娜塔西亞、Sunny、Green Lizard 和 Kennedy，搭配常春藤、月桂和杜鵑。

設計者：湯姆斯·科森（Tomasz Koson）

右圖：這個漂亮華麗的拱門花飾是用鐵絲網包覆住插花海綿，再固定於兩根柱子上所製作而成的。使用了大量美麗鮮花裝飾佈置在柱子上。頂端部分利用白花紫藤營造視覺衝擊感，但因為太高無法澆水，所以使用的是人造花。

設計者不詳

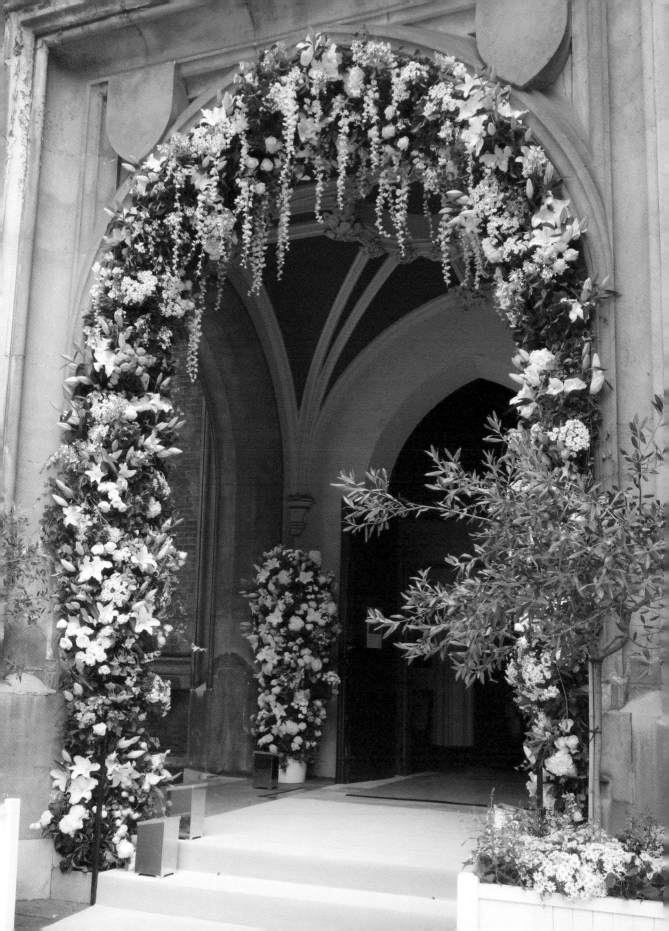

婚宴贈禮的製作技巧

用花做成小禮物送給賓客帶回家，不用花費很多成本，又能讓
賓客對這一天留下美好回憶。這裡要介紹幾個製作簡單快速又
別具心裁的花藝禮物製作技巧。

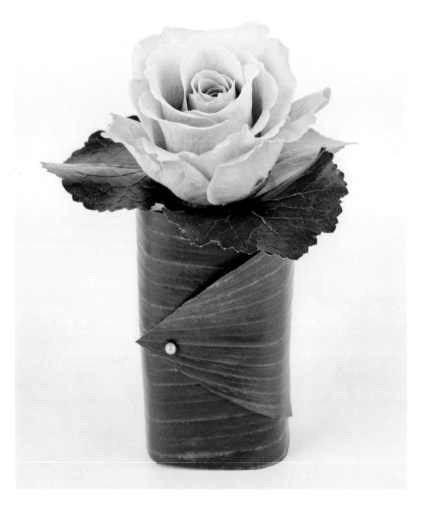

單朵玫瑰花飾

這種簡單的設計，可以
耐久擺放又能事先製作
好。是很理想的座位名
牌裝飾或是贈送給賓客
的婚宴小禮品。

左圖：用一片一葉蘭和三片銀
河葉的葉子包住插花海綿。葉
子中央放了一朵粉紅玫瑰花。

設計者：朱蒂思·布萊克洛克

Step-by-step

難度

工具與材料的取得難度：★
花藝佈置技巧的難度：★

花材與葉材

● 一片一葉蘭的葉子
● 2～3 片團塊狀葉片，例如常春藤、珊瑚鈴、銀河葉或是天竺葵
● 一朵玫瑰花

工具與材料

● 塑膠袋
● 7.5×2.5 公分的長方體插花海綿（一塊標準尺寸的塊狀海綿，可以切割成 16 塊此長方體小海綿）。
● 中等粗細的花藝鐵絲
● 珠針
● 用來書寫賓客姓名的金色或銀色筆。

製作方法

1. 從塑膠袋上剪下一塊 5～7.5 公分大小的方形塑膠膜，把它放在海綿的底部。把塑膠膜往上拉，包住海綿底部。

2. 將花藝鐵絲剪成四小段，把每一段彎曲成髮夾狀，分別插入每一面塑膠膜裡，讓塑膠膜能固定在海綿上。

3. 觸摸一葉蘭的葉片，把葉柄和偏硬的部分去掉。葉子的長度要足以纏繞海綿一圈或一圈半。一葉蘭葉片必然會有一側的曲度比另一側大。將葉片比較筆直的那一側，與有塑膠膜包覆住的海綿底部對齊，然後緊緊將海綿纏繞包裹住。葉片較光滑的那一面要朝外。用珠針刺入葉尖，穿進海綿裡固定。如果纏繞完之後，葉片比海綿高出許多，請修剪至與海綿等高或是稍高一點點。到此已完成容器的製作。

4. 取 2～3 片團塊狀葉片。將莖部剪短至 2.5 公分左右，然後插入海綿裡。讓葉片從海綿頂端中心向外呈放射狀排列。

5. 將玫瑰花的莖部剪短至 5 分公左右，擺放在海綿頂端的中央。

6. 若想標示賓客姓名，可以用金色或銀色筆將名字寫在其中一片葉子上。如果葉片的紋路粗糙，請改寫在纏繞著海綿、平滑的一葉蘭上面。

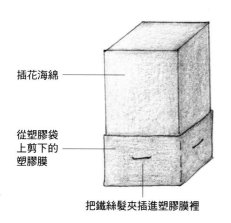

插花海綿

從塑膠袋上剪下的塑膠膜

把鐵絲髮夾插進塑膠膜裡

把四段花藝鐵絲彎曲成髮夾形狀

專業秘訣

● 除了用比較大朵醒目的單朵花之外，也可以選擇幾朵比較小朵的花放在海綿的頂部。

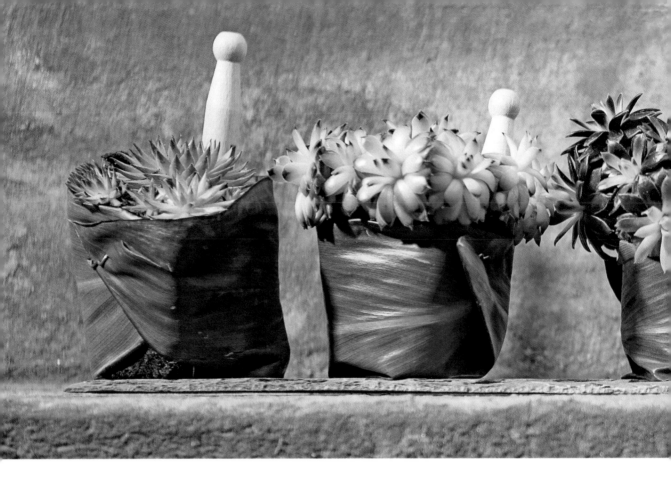

上圖：不透明玻璃杯裡放著幾朵鮮花，看起來非常具時尚感，特別是數個杯子聚集擺放在一起的時候。

設計者：卡莉達·巴莫爾（Khalida Bharmal）

上圖：將成束的陸蓮花放在只有 10 公分高的銀色朱莉普杯裡。對於預算較少的人來說，改用不透明燭台，效果也很好。

設計者：蘇珊·帕金森（Susan Parkinson）

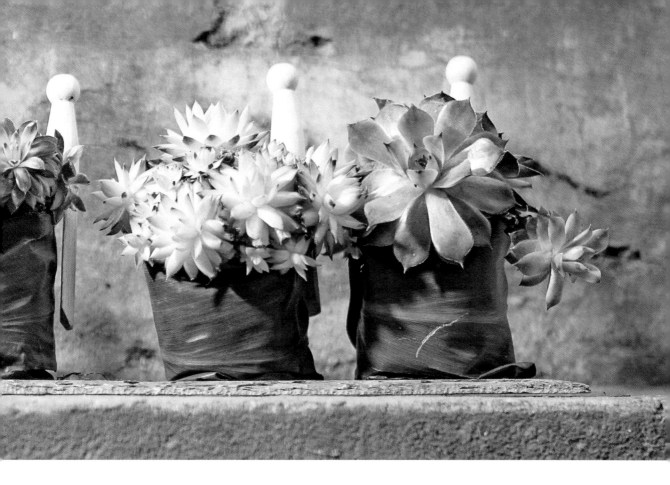

多肉植物盆飾

多肉植物生命力強而且別具風格。它們是很棒的婚宴禮物，因為它們會繼續生長而且很容易繁殖。下面介紹幾個設計點子。

- 不用前面介紹的單朵玫瑰花飾中用的一葉蘭，改用朱蕉的葉子，用大頭針或是夾子將葉子固定好。在正中央擺放多肉植物。

- 用一段白樺樹皮包覆在多肉植物外面（連同花盆一起），然後用裝飾鐵絲、麻繩、毛線或是拉菲草繩綁好固定。可以選用一些形狀比較有趣的多肉植物。

- 可以在出口處放一些迷你多肉植物盆飾，讓賓客離開時可以帶回家。

專業秘訣

- 多肉植物很容易繁殖，只要從植株底部取下葉基完整的葉子，讓末端稍微變乾燥之後，就可以將葉片水平放在排水良好的多肉或仙人掌專用土壤上面。它會先發根再長新葉子，之後就可以移植到更大的盆裡。

上圖：製作簡單、成本不高、觀賞期又長的婚宴禮物。多肉植物可以裝在各式各樣的容器裡，外面再用葉片、樹皮、緞帶、毛線或是織物等素材纏繞包裝，贈送給賓客。若是使用木夾子固定包裝素材，還可以在夾子上面書寫賓客的名字。也可以寫在褐色紙質的行李籤牌上，再用繩子或拉菲草繩穿過吊孔，掛在盆飾上。

設計者：馬可・瓦姆林克（Marco Wamelink）

用玻璃紙包裝花飾

用玻璃紙包裝花飾婚宴禮物，製作簡單又快速，而且不用另外考慮容器的問題。如果打算幫每個賓客都製作一個，就可以不用在桌子中央放桌花。花材和葉材按你自己喜好選用即可。

Step-by-step

難度
工具與材料的取得難度：★
花藝佈置技巧的難度：★

工具與材料
- 正方形有花紋玻璃紙或不透明玻璃紙
- 三分之一塊插花海綿
- 橡皮筋
- 珠針
- 拉菲草繩或緞帶

製作方法

1. 拿一張正方形的玻璃紙，對折成三角形，然後再對折成更小的三角形，重複同樣動作直到形狀變成像冰淇淋甜筒一樣。從頂部剪掉約 35%，把玻璃紙打開，會變成波浪邊緣的圓形。

2. 把濕海綿放在玻璃紙中央，將玻璃紙邊緣往中央合攏、包住海綿。拿一條橡皮筋綁在海綿底部往上三分之二的位置，然後用拉菲草繩或是緞帶遮蓋橡皮筋，固定好位置之後，就可以把橡皮筋剪斷拿掉。

3. 添加花材和葉材，把海綿覆蓋住。

4. 你也可以在一根小棍子上貼一個心形，並在上面寫上新人的名字。

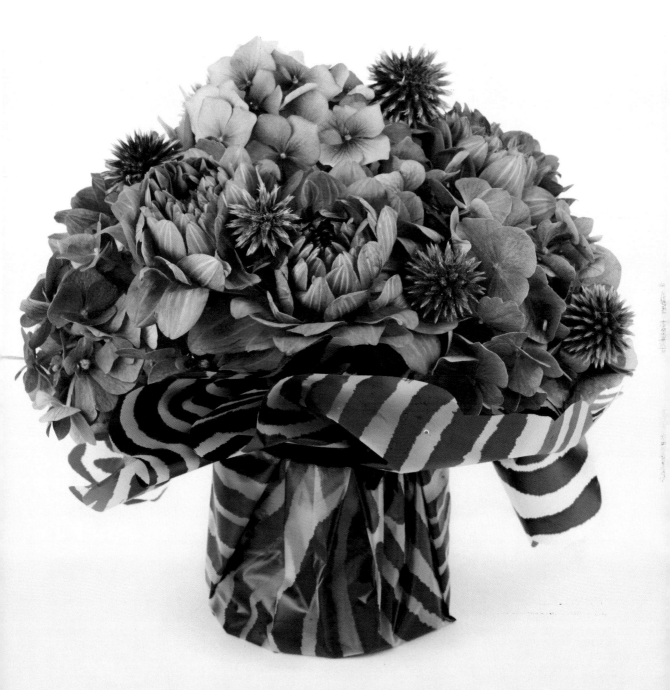

上圖：這個婚宴禮物是把插在海綿裡的花束用玻璃紙包裝起來。製作成本不高，而且重量輕，方便賓客帶回家，也不用擔心會滲水。

設計者：朱蒂思·布萊克洛克

用乾燥花和香草植物製作「甜筒花」

「甜筒乾燥花」是能令人心情愉悅的小禮物，而且香氣可以維持數月之久。它們也可以拿來當婚禮撒花使用。選在天氣炎熱時對花卉和香草植物進行乾燥處理，會比較省時有效率。你可以自己嘗試並使用任何種類的花，但我個人的建議是使用花瓣比較小，顏色比較鮮艷的花。

Step-by-step

難度
工具與材料的取得難度：★
花藝佈置技巧的難度：★

花材與葉材
- 金盞花、大波斯菊、大麗菊、大飛燕草、繡球花、薰衣草、芍藥、小輪品種到中輪品種的玫瑰、天竺葵、三色堇等花材搭配薄荷和迷迭香兩種香草植物
- 天然芳香精油

工具與材料
- A4 大小的厚紙
- 雙面膠帶
- 緞帶（視情況使用）

製作方法

1. 摘下玫瑰花瓣、大飛燕草的小花朵以及香草植物的花和葉片。庭園玫瑰是很理想的素材，因為其花瓣通常比較小，而且大多有香味。

2. 把這些植物材料放在金屬托盤或鋁箔烤盤上，放在朝南方的窗台上，如果是溫暖的晴天，應該幾天之內就會乾燥。若遇到冬季，可以放在暖氣片散熱器附近。讓散熱器經常開啟著。金屬托盤或鋁箔烤盤會從下方散發熱能。

3. 當所有植物材乾燥之後，把它們放進密封罐裡。

4. 加入天然芬香精油以延長天然花草香氣的持久度。

5. 製作甜筒狀紙杯。拿一張 A4 大小的紙，切割成菱形，沿著最寬的邊將紙捲成甜筒狀，用雙面膠帶黏貼固定。視需要可以用黏膠把緞帶黏在紙杯上做裝飾。

專業秘訣
- 盡量使用完整沒破損的花瓣。
- 香氣密封瓶的蓋子要蓋緊，不然會很快揮發掉。
- 你可以在網路上買現成的甜筒狀紙杯，或是拿上面有漂亮圖案或插圖的紙來製作。

上圖和左圖：製作乾燥花撒花很簡單，而且很值得。你可以嘗試所有你找得到的花瓣——探索和試驗的過程真的令人著迷。

設計者：朱蒂思‧布萊克洛克

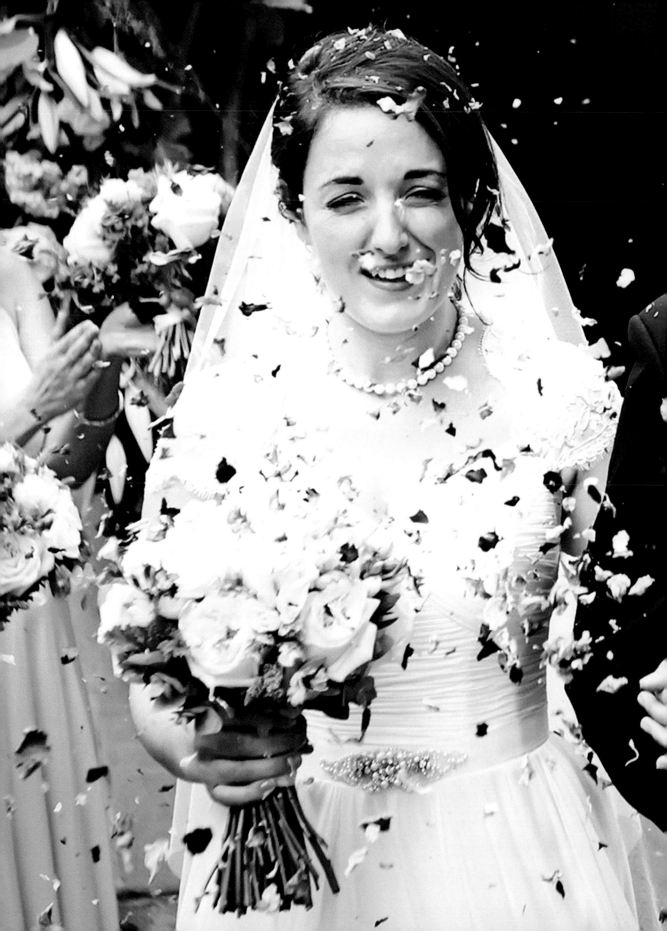

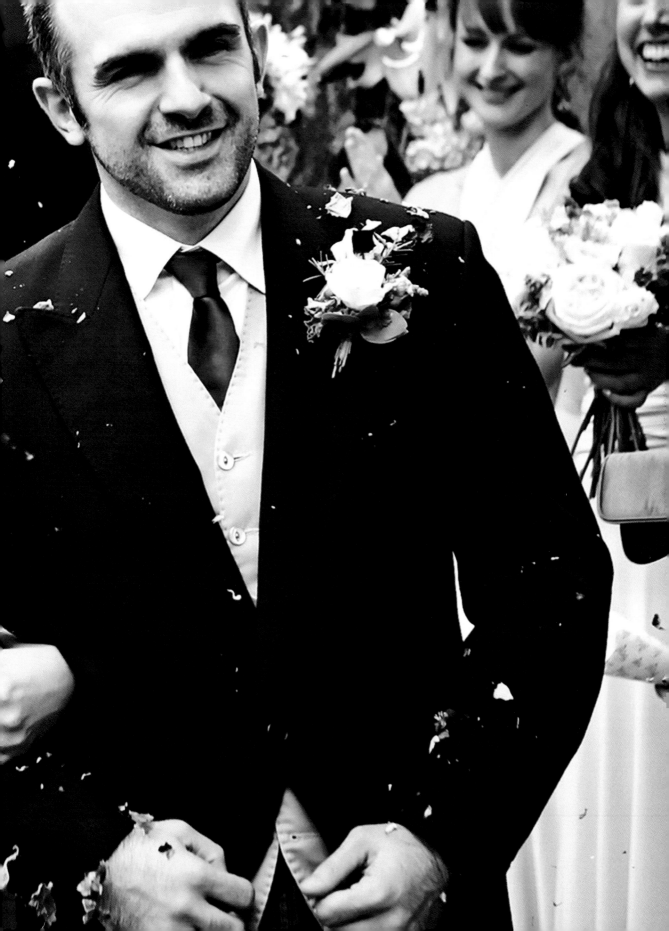

禮物花盒

婚禮贈送禮物花盒在世界許多地方非常流行，是感謝賓客參加婚禮，很窩心的表示謝意方式。製作雖然很簡單，但做出來的效果會受到選用花卉的形狀和紋理質感所影響。你可以使用任何素面的盒子，或是用尤加利、舌苞假葉樹、綿毛水蘇的葉子做成壓花在盒蓋上做裝飾。空禮盒可以在網路上購買。

Step-by-step

難度

工具與材料的取得難度：★
花藝佈置技巧的難度：★

花材與葉材

- 數種不同形狀和紋理質感的花材
- 用來填補空隙、葉片細緻小巧的葉材，例如蓬萊松、小葉品種的長階花

工具與材料

- 圓形或方形的盒子
- 用來當禮盒襯底的玻璃紙
- 乾的與濕的插花海綿
- 塑膠薄膜

製作方法

1. 在盒子裡鋪好玻璃紙當襯底。

2. 用塑膠薄膜將乾的插花海綿包覆起來，讓海綿不會吸收到水分，然後放在盒子底部。這樣會讓花盒重量較輕好攜帶。將一塊厚度足以插入花莖與葉莖的濕海綿放在乾海綿頂部。海綿要緊緊卡住盒子，同時低於盒緣以下 2.5 公分。

3. 將花材剪短之後插入海綿，花莖傾斜靠在盒子邊緣。

4. 用葉片細緻小巧的葉材填補空隙。

右圖：禮物花盒製作很簡單。只需要確認襯底是防水的，同時留意不要裝入過多的濕海綿就行了，因為這樣會讓花盒過重不好攜帶。紋理質感的良好對比非常重要，因為植物素材排列得非常緊密，甚至沒有空隙。

設計者：朱蒂思·布萊克洛克

專業秘訣

- 花莖較短或是彎曲的花，在花卉市場裡被視為次級品，因此比較便宜。這種次級花很適合用於需要把莖剪短使用的花藝設計。

婚禮桌花的製作技巧

桌花能營造視覺焦點和視覺美感，兩者皆是花藝裝飾不可或缺的要素。
這是我主觀的偏見嗎？當然不是！

在比較正式的婚禮當中，婚宴桌通常是圓形的，可容納 8 至 10 人。能夠相互連接的長方形桌子也很受歡迎，特別是比較輕鬆隨性的婚禮。

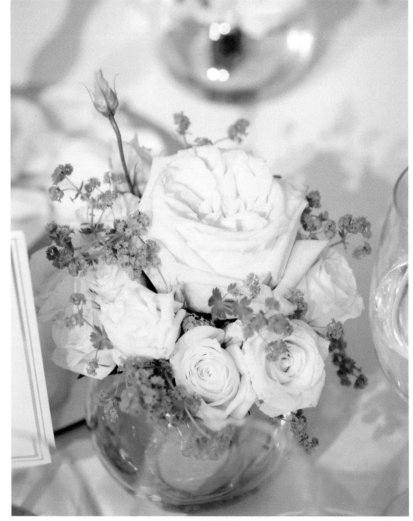

右圖和右頁圖示：這兩盆婚禮桌花使用的花材包括羽衣草、大阿米芹、洋桔梗 Alissa White、綠色與白色繡球花以及兩種漂亮的香水玫瑰：White O'Hara、White Bombastic，並搭配柴胡和海桐兩種葉材。
設計者：朱蒂思・布萊克洛克

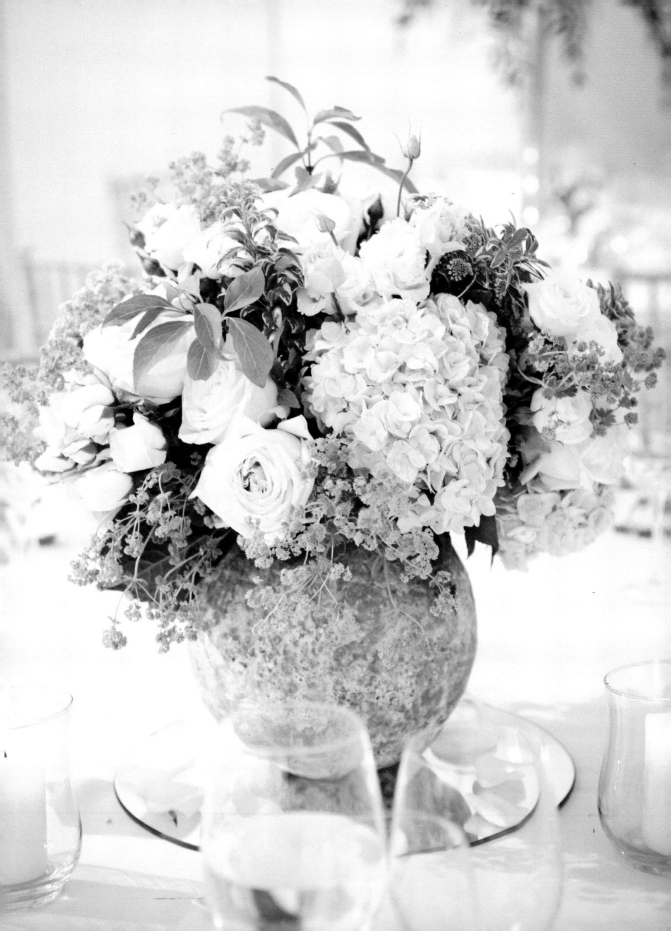

適合圓桌的桌花

在設計桌花時,高度是很重要的考量。太高會擋住賓客的視線,太低又會被菜單卡、紅酒冰桶或是其它桌上用品擋住而影響視覺效果。一般的說法是桌花高度最好不要超過28公分,但現在我比較偏好35公分以內的桌花。

Step-by-step

難度

工具與材料的取得難度：★
花藝佈置技巧的難度：★★

花材與葉材

● 用來建構基本框架輪廓的構形葉材,例如尤加利葉、白珠樹、常春藤、女楨、花醋栗、大王桂
● 7～9片團塊狀葉片,例如常春藤、銀河葉、珊瑚鈴、天竺葵(視情況使用)
● 6～9支團塊狀花材,例如大菊、大麗菊、康乃馨、迷你非洲菊、向日葵或是玫瑰花
● 多花型花材或是漿果,例如百合水仙、多花型菊花、多花型康乃馨、滿天星、聖約翰草或是地中海莢蒾

工具與材料

● 直徑和高度12～15公分的容器
● 垃圾袋(視情況使用)
● 三分之一塊或半塊插花海綿
● 防水膠帶(視情況使用)

製作方法

1. 將海綿泡水40～60秒,浸泡時間視海綿大小而定。泡完水之後放入容器裡。如果容器底部是有孔的,請從垃圾袋剪下一塊塑膠布鋪在底部。

一般來說,海綿應該比容器邊緣突出,高出約容器高度的四分之一到五分之一(如插圖所示)。如果容器的形狀是往底部逐漸縮小,你可能只需要海綿塞進去就會牢固。如果不是,可用防水膠帶貼在海綿頂部,膠帶兩端往下貼在容器的兩側,盡量不要黏貼太多地方,以免減少海綿的可使用區域。海綿周圍要保留可供澆水的空隙。

(a)

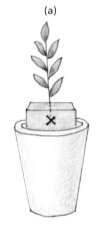

2. 將第一支葉材 (a) 插進海綿中央。葉材高度是容器高度加上海綿突出邊緣高度的一半。插進海綿之後,其剩餘高度大概會和容器一樣高。雖然經常會有一種希望葉材再長一點的衝動,但是如果過長,會破壞完成作品的比例。

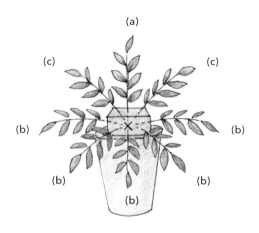

(a)

(c) (c)

(b) x (b)

(b) (b)

(b)

3. 插進葉材 (b)，其長度要和 (a) 一樣長。頭幾次製作時，可以所有位置都使用同樣類型的葉材，會比較容易做出整齊的形狀。把葉材插入容器邊緣上方稍高一點的地方，角度往下微幅傾斜。這點很重要，如果角度過於傾斜，會給人像是要掉出來的感覺；如果角度是稍微往上，視覺上會給人花和容器分離成兩個部分的感覺，看起來有點不協調。所有葉材看起來都要像是以位於外露海綿中心的（x）為起始點向外延伸。可能會有點難判斷要使用多少葉材，但我可以給個大略參考就是，最靠近海綿的葉材要插到與相鄰葉片幾乎彼此碰觸的程度。

4. 在海綿頂部插入葉材 (c)，其長度要和 (a) 一樣長。把它們放進之前插入的葉材之間，而不是正上方。它們必須看起來像是以（x）為起始點向外延伸。葉材建構出的形狀輪廓要呈現出曲線平緩、底部比頂部寬的圓頂狀。每支葉材之間的間距要大致相等。

5. 如果你有準備團塊狀葉片，這時可以加進去。它們不是必要的，但是可以增添平滑的紋理感，讓視覺效果更豐富。如果不容易找到這類葉材，可以用構形葉材補強，讓整體的形狀輪廓更明顯。到這個步驟你只會看到一小部分的海綿露出來，但並不明顯。

6. 在葉材建構好的基礎框架內添加團塊狀花材。第一支花材的位置要直立緊鄰插在第一支葉材的旁邊。如果偏離中央垂直線往旁邊傾斜，整個作品將會顯得不對稱。盡量不要超出用葉材勾勒的輪廓線範圍。再次強調，所有花材也要像是以海綿中心（x）為起始點成放射狀向外延伸。

7. 視情況加入其它花材或漿果讓作品更完美。如果形狀屬於比較輕盈蓬鬆，例如蠟花、鐵線蓮、滿天星或一枝黃花，在不破壞均衡對稱或比例協調的前提下，可以稍微超過輪廓線範圍。

8. 將容器側面會外露的膠帶去掉。

9. 確保容器始終處於不缺水的狀態。

專業秘訣

- 在插花的過程中，不要讓葉片擋住海綿，以免阻礙到後續花材和葉材的添加。
- 在插花的過程中，要不時地舉高作品檢視植物材料是否呈現流暢的線條，往下延伸超過盆器邊緣，並避免讓所有顏色都集中在作品的上半部。

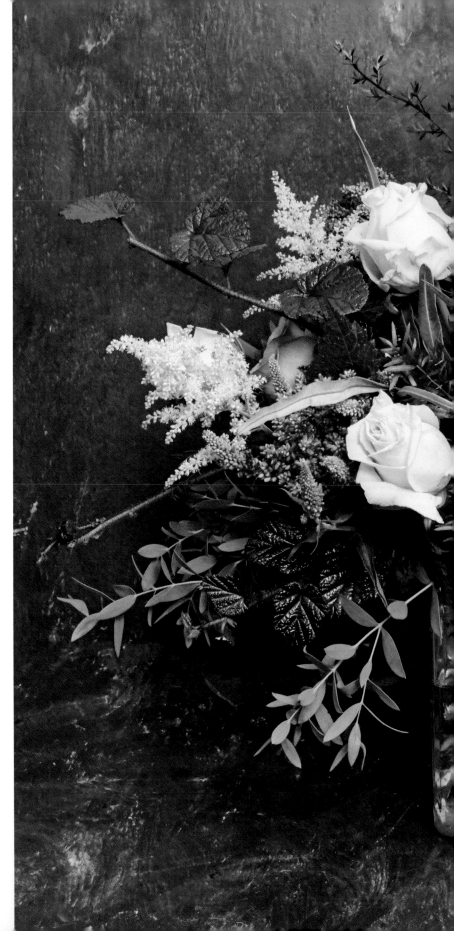

右圖：將夏季花卉放入裝有水的矩形玻璃花瓶裡，很簡單就完成這個適合擺在長桌上面的桌花。使用的花材包括落新婦、兩種玫瑰：Dancing Cloud 和 Lovely Dolomiti、婆婆納，葉材則有非洲天門冬、尤加利葉 Eucalyptus parviflora、銀樺、迷迭香、懸鉤子。

設計者：湯姆斯‧科森
（Tomasz Koson）

下一跨頁圖示：這盆桌花使用了七葉樹、尾穗莧、柴胡、青葙、東亞蘭、靜夜（多肉植物）、洋桔梗 Alissa Green、捲邊非洲菊、火焰百合、針墊花、珊瑚魅力（芍藥）、罌粟、天竺葵、兩種玫瑰：Rene Goscinny、Suzy Q、鬱金香 Apricot Parrot 和莢蒾。

設計者：伊莉莎白‧亨普希爾
（Elizabeth Hemphill）

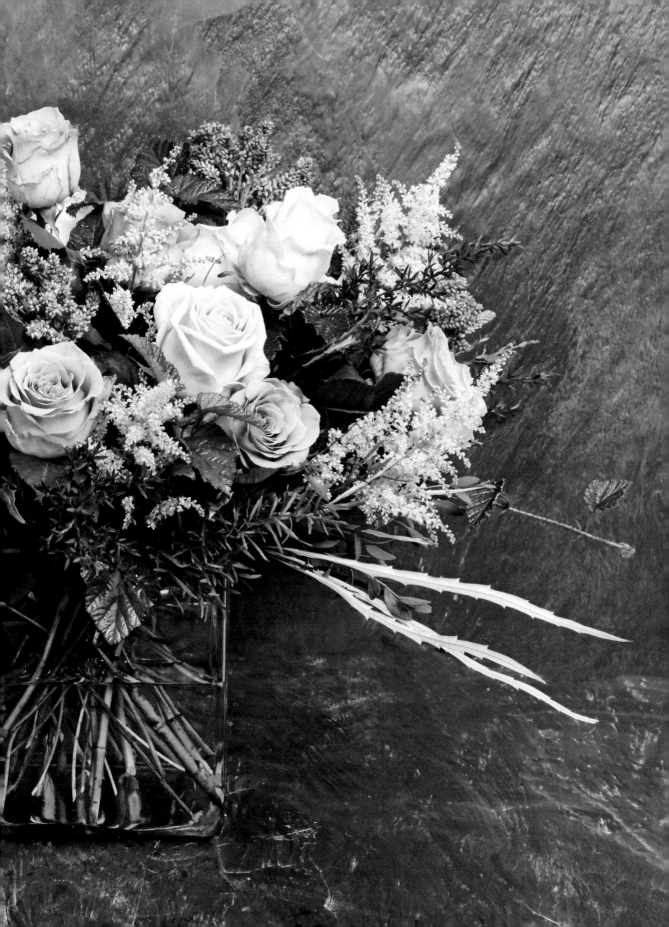

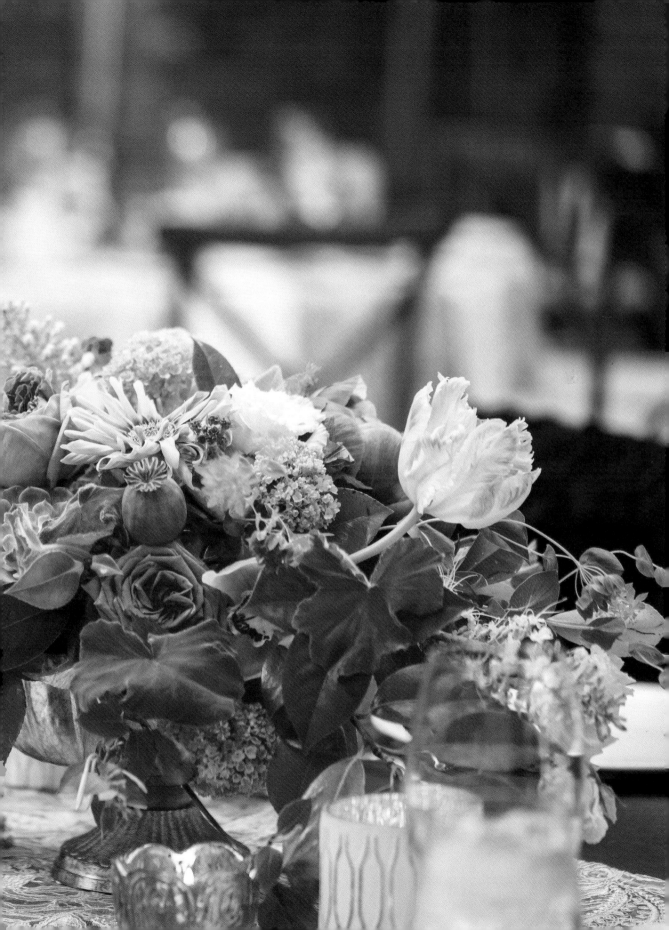

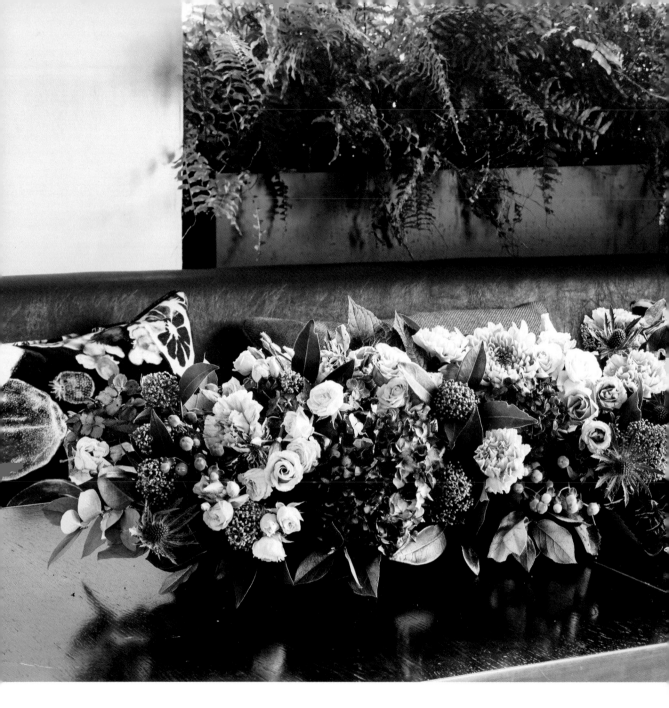

長方桌的花藝裝飾

長方桌適合能夠排列成長條狀的花藝裝飾。可以全部
用花飾串連成一長排，也可以其中幾段使用花飾，然
後在每段花飾中間穿插其它物品，例如燭臺、燈飾、
蠟燭和菜單等。

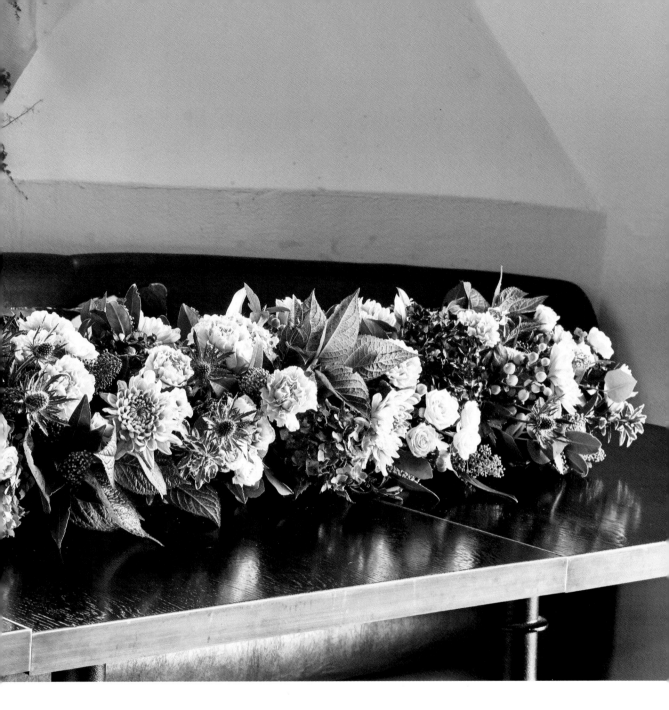

長排低矮花飾

這種花飾製作簡單又快速，但是需要大量的植物材料。除了可當桌花，也很適合擺在窗台或壁爐上做裝飾。

上圖：利用上面擺放插花海綿的長形淺托盤，製作出這個橫跨長方桌的桌花裝飾。使用的花材包括菊花Aljonka、康乃馨、刺芹、洋桔梗、繡球花、聖約翰草和多花型玫瑰，葉材則有白珠樹、海桐、日本茵芋。

設計者：朱蒂思・布萊克洛克

Step-by-step

難度

工具與材料的取得難度：★
花藝佈置技巧的難度：★

花材與葉材

- 各式葉材，包括墨西哥橘、常春藤、尤加利、山毛欅、白珠樹、長階花、繡球花或芍藥的葉子
- 能夠營造平滑紋理感的團塊狀葉材，例如常春藤或是銀河葉（如果已經有平滑紋理的構形葉材，例如尤加利，可能就不需要用到）
- 團塊狀花材，例如大麗菊、康乃馨、非洲菊、芍藥或是玫瑰花
- 填充花材，例如羽衣草、金雀花、星辰花或是一枝黃花

工具與材料

- 幾塊插花海綿
- 比較淺的花藝托盤，長度 30 公分或 60 公分都可以
- 防水膠帶

製作方法

1. 把插花海綿放進海綿托盤裡。如果這些托盤會不時地被移動或搬動，請用防水膠帶加強固定。海綿必須往上突出托盤邊緣。如果托盤沒有足夠的空間可以加水，把海綿的四個角切掉，以騰出空間。

濕海綿

花藝托盤

2. 在預計擺放桌花的地方，將托盤排成一列。

3. 用剪短的葉材遮蓋住海綿。按照順序逐一佈置整排花藝作品，佈置過程中時要隨時確認從上到下、從左到右、從前到後各個角度方向的比例均衡。當你擺放完葉材之後，可能還會看到部分海綿外露，但應該不明顯。

4. 將擔任視覺焦點的團塊狀花材插入海綿。擺放花材時要有高低和角度的層次節奏變化，避免全部花材都在同一個高度。

5. 視情況添加其它花材或葉材以完全遮蓋住海綿。

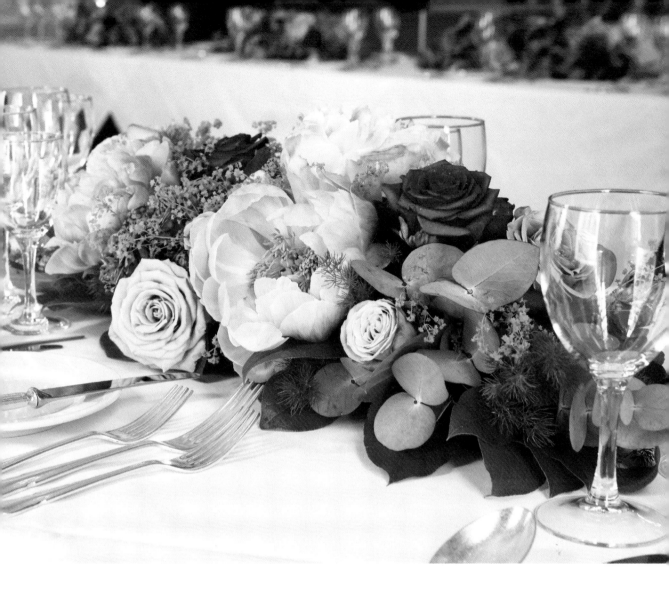

專業秘訣

- 可以將折疊起來的茶巾或是一塊薄塑膠布墊在托盤下面,避免水滲漏可能造成的污漬或損壞。

- 如果花藝作品只有前面的部分會被看到,就無需在背面插入低矮的花材,但是務必要用葉材完全遮蓋住插花海綿。

上圖和下頁圖示:這個長排低矮桌花使用了三種芍藥:珊瑚魅力、珊瑚日落和莎拉伯恩哈特做為焦點主花,並搭配四種玫瑰花:Bubblegum、Karenza、Lady Margaret 和 Sophia Loren。襯底的葉材則有蓬萊松、銀葉桉和迷迭香。使用的插花海綿是 OASIS 品牌的「OASIS® Table Deco Maxi」大號桌飾長形海綿。

設計者:朱蒂思・布萊克洛克

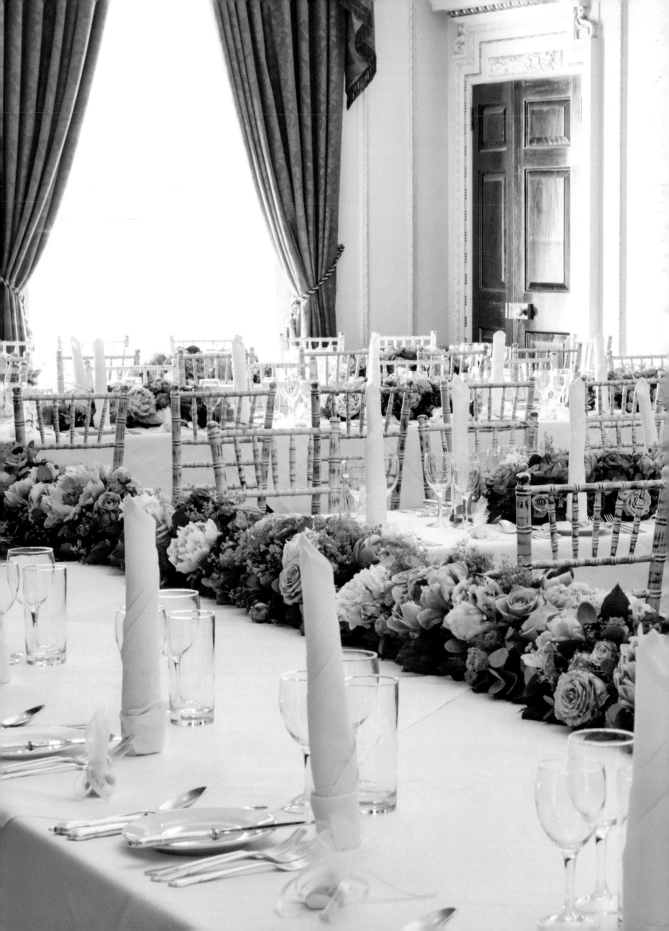

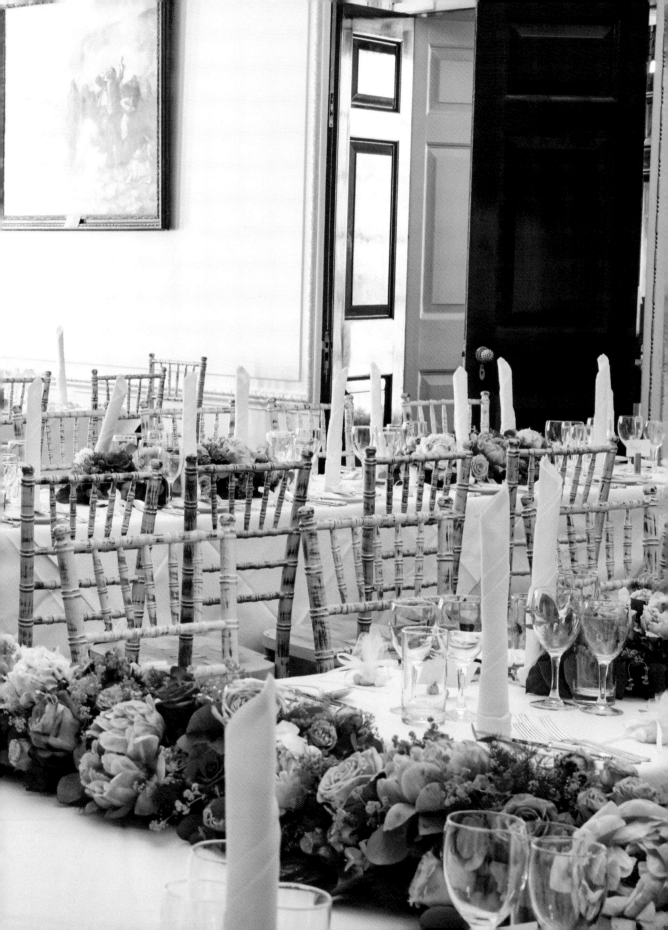

運用大量花瓶的花藝佈置技巧

看似沿著桌子或櫃子隨意擺放花瓶或廣口瓶，但佈置起來並沒有想像中的容易。營造連貫的視覺感是很重要的。「重複」總是能創造一定的視覺效果。排列得越長，越能營造視覺上的節奏感和趣味性。你必須找到一個共同元素，它可以是容器的材質、主要色調、焦點主花或是柔軟的線狀材料，例如草、莖、藤枝或裝飾鋁線。

下圖：這裡使用了幾種不同樣式的玻璃容器，花材則有金魚草、繡球花、一莖一花的玫瑰和一莖多花的多花型玫瑰，但每個容器都只插入一種花卉。共同元素是容器都是玻璃材質，以及花卉都是白色。

設計者：朱蒂思・布萊克洛克

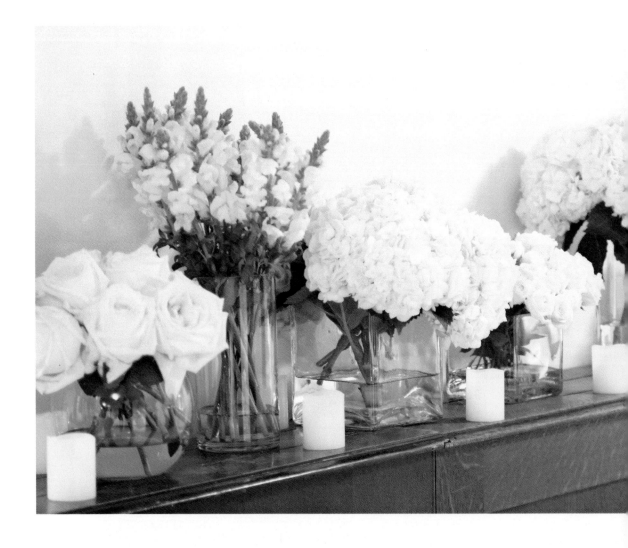

Step-by-step

難度

工具與材料的取得難度：★

花藝佈置技巧的難度：★★

花材與葉材

● 視設計需求選用的花材（至少要有一種能做為焦點主花的團塊狀花材）

工具與材料

● 不同樣式和尺寸的玻璃廣口瓶和容器

● 花藝黏土膠（florist's fix，見 312 頁）、藍丁膠（Blu-tack）或雙面膠帶（視情況使用）

● 可用來裝飾容器的緞帶、蕾絲、拉菲草繩或是毛線等裝飾物

製作方法

1. 確認容器乾淨無瑕。先用洗碗機清洗過是不錯的主意。

2. 如果你想裝飾容器，可用幾個小塊的花藝黏土膠黏在玻璃外側，再把裝飾物貼上去。雙面膠帶或是圓點膠（glue dots）的黏貼效果也不錯，但是很難從玻璃上清除乾淨。

3. 找一處長形的平坦表面，把容器放在上面進行分組。三個為一組是比較討喜的擺放方式。亦或者，所有容器連續不間斷地排成一列，視覺效果也不錯。我建議要先試擺看看，因為要找到滿意合適的擺法不是想像中那麼簡單。

4. 先從焦點主花開始佈置，不一定要每個容器都擺放主花，但整體的佈局必須達到視覺上的均衡協調。

5. 添加其它花材。

6. 用便利貼在容器上做標示，這樣在搬運和擺放到最終位置上時，會比較方便辨識。

專業秘訣

● 最理想的狀況是在婚禮當天才進行佈置，這樣容器裡的水才會是最乾淨的。如果情況不允許，婚禮當天請記得要換水。

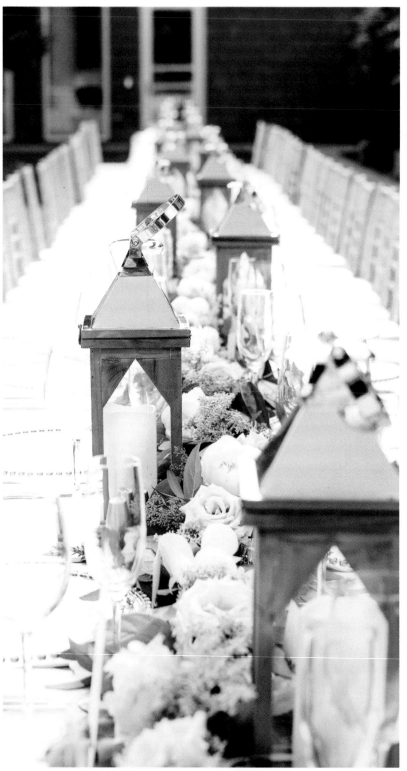

左圖：這個長形低矮的桌花裝飾的基底是一條從批發商買來，用耐久葉材製成的花藤，如果你想自己製作一條也很簡單。這條花藤沿著桌面擺放，並用插進塑膠保水試管裡面的芍藥、玫瑰 Quicksand 和掃帚草做裝飾。這些花是用紙箱運送到會場，紙箱上面用鐵絲網覆蓋以固定這些試管。

設計者：伊莉莎白·亨普希爾
（Elizabeth Hemphill）

右圖：用小蒼蘭、繡球花、玫瑰花和歐丁香製作而成的桌花裝飾。重複擺設的矮桌、桌花、蠟燭和裝飾品呈直線延伸，誘導人們的視線順著直線，往盡頭那一面閃閃發亮的花牆望去。

設計者：阿卜杜勒阿齊茲·阿爾諾曼（Abdulaziz Alnoman）

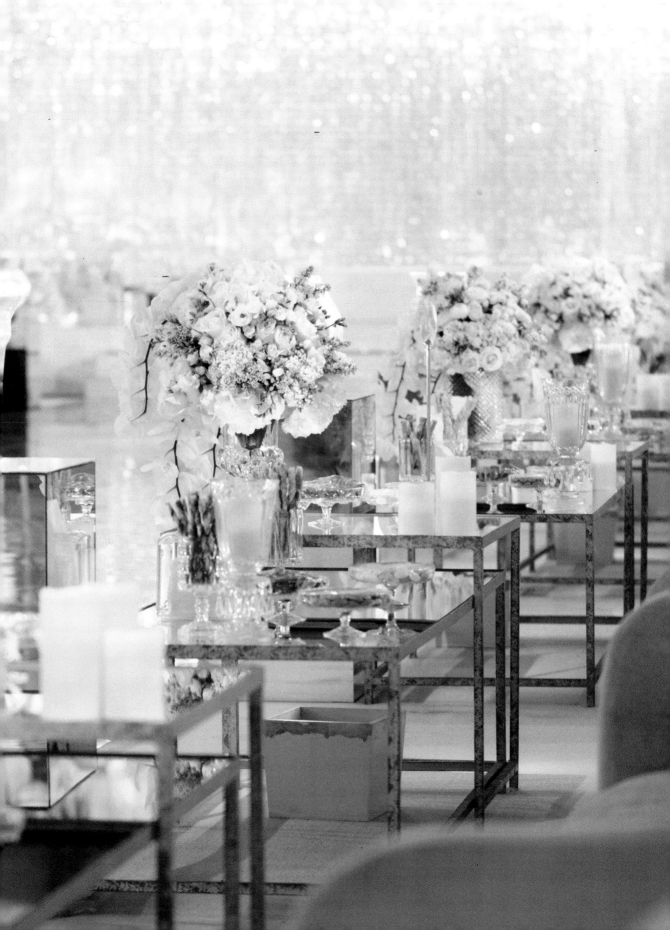

下圖和右頁圖示：將幾束迷你手綁花束分別放入瓶中，沿著主桌邊緣擺放成半圓形。會場幾個重要位置點上則擺放了同樣設計的大型瓶花。

設計者：朱蒂思‧布萊克洛克

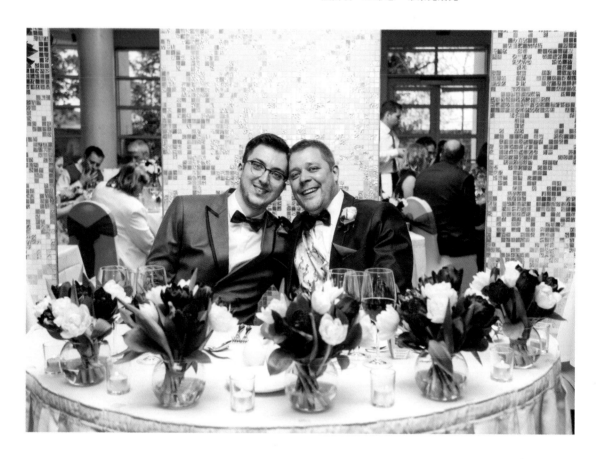

下一跨頁圖示：里茲城堡（Leeds Castle）的首席花藝師路易絲‧羅茨在宴客廳為一場私人婚禮設計了這個令人印象深刻的花藝裝飾。她使用三種大衛奧斯汀玫瑰：Juliet、Miranda 和 Tess，以及兩種來自哥倫比亞的玫瑰：Quicksand 和 Black Bacarra。這些玫瑰花剛好呼應了壁上掛毯裡的花卉，而掛毯正是里茲城堡的一項特色。她添加了一些當季花卉，包括大星芹、落新婦、巧克力波斯菊、大麗菊以及東亞蘭 Charlie Brown，這些花卉的顏色取自房間周圍擺放的古董盤子的顏色。這些花插入低矮的玻璃花瓶裡，陳列於桌上。桌花高度低於視線水平，讓賓客的視線不受阻礙。

設計者：路易絲‧羅茨（Louise Roots）

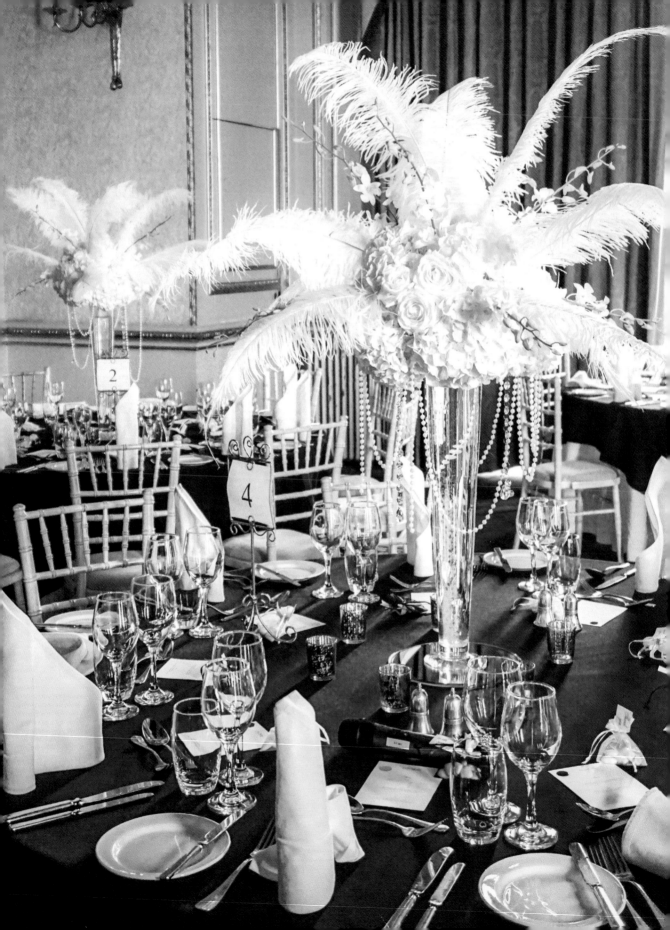

高腳桌花擺飾

利用各式形狀高聳的容器，有很多種方法可以製作出高雅奪目的高腳桌花擺飾。但設計上有一個很重要的考量是，不能遮擋人們的視線，因此用玻璃容器是很好的選擇。高腳桌花適合擺在圓桌中央，或是按適當間距沿著長桌擺放。也可以用來裝飾自助式婚宴的食物餐檯，把食物擺放在桌花底部周圍。

Step-by-step

難度

工具與材料的取得難度：★★
花藝佈置技巧的難度：★★

花材與葉材

- 有著自然曲線的線狀葉材，例如大王桂或是尤加利葉
- 有著平坦光滑葉面的葉材，例如常春藤、玉簪、爬牆虎（又稱波士頓常春藤）
- 線狀／多花型花材，例如鐵線蓮、石斛蘭、洋桔梗或雪果
- 團塊狀花材，例如迷你非洲菊、小型繡球花或盛開的玫瑰花
- 其它多花型花材，例如紫菀、聖約翰草、一枝黃花

工具與材料

- 70 ～ 90 公分高的容器
- 花藝黏土膠和花藝冷膠（視情況使用）
- 直徑 25 公分，底部有塑膠材質底座的插花海綿盤（posy pad）、三分之一個塊狀插花海綿、幾根彎成髮夾的鐵絲／幾根強韌的莖桿或棍棒、花藝黏土膠（視情況使用）

或是

- 插花海綿和一個可以牢牢卡在容器開口的錐形盆或錐形碗、海綿固定座（foam holder）與花藝黏土膠和／或防水膠帶

左圖：這個充滿華麗氣息的高腳桌花的製作方法，是在玻璃花瓶的頂端放置一個透明塑膠容器，容器裡面擺放插花海綿，然後插進奢華的駝鳥羽毛再搭配石斛蘭、繡球花和玫瑰花，並用珍珠和水晶裝飾點綴。

設計者：卡莉達・巴莫爾（Khalida Bharmal）

製作方法

1. 容器裡面裝水以增加穩定度。

2. 如果你是使用插花海綿盤，請把塑膠底座朝下放在容器頂部，並稍微往下按壓，讓海綿盤能牢牢卡在開口處。如果需要加強固定，可用花藝黏土膠貼在容器開口邊緣四周。將插花海綿弄濕。

3. 拿一個三分之一大小的塊狀濕海綿，將它固定於插花海綿盤的中央。若想加強固定，可以用花藝冷膠將兩者黏在一起，再把幾根莖桿垂直插進海綿和海綿盤，或是用長的髮夾狀鐵絲將兩者連接在一起。也可以兩種方法合併使用。

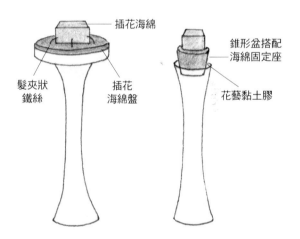

插花海綿
錐形盆搭配海綿固定座
髮夾狀鐵絲
插花海綿盤
花藝黏土膠

4. 如果你使用的是錐形盆，請用花藝黏土膠將海綿固定座黏在盆內底部。放一塊海綿在海綿固定座上面，可另外再用膠帶黏貼。為了加強固定，可以將花藝黏土膠貼在高腳容器開口邊緣四周。後續在插花佈置時記得要利用往下斜插的植物材料將錐形盆完全遮蓋。

5. 到此基底結構已經製作完成，接下來開始進行植物材料的佈置。取一支線狀葉材 (a) 插進海綿頂部的中央。接著再取幾支葉材 (b)，往下傾斜地從側面插進海綿。這幾支葉材最好長度不同以增添變化感。不要過度傾斜往下，以免看起來彷彿要掉下去一般。不夠傾斜也不好，因為看起來像是傾倒倚靠在容器邊緣上。

6. 再取幾支葉材 (c) 斜插進海綿頂部，補強線狀葉材所勾勒出的輪廓，讓整體形狀更加充實飽滿。到這個階段，所有葉材之間的間距應該要相等。

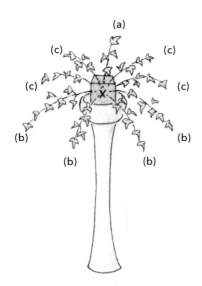

7. 添加一些葉面平坦光滑的葉材，營造視覺對比效果和變化感。利用這類葉材，不用花費過多就能讓作品更豐富有層次，又能創造紋理質感的對比差異。

8. 利用擁有柔軟或彎曲莖部的花材來加強葉材所建構的形狀輪廓，例如石斛蘭、洋桔梗。略帶曲度的莖會比堅硬的莖更容易造型。將第一支花材插入海綿中央，接下來逐步在整個作品裡添加其它花材。

9. 添加團塊狀花材。

10. 利用多花型花材和其它額外的葉材進行補充修飾。

其它裝飾技巧

- 在底部加一個插花海綿圈，並且用花材和葉材遮蓋（請參見第 46 頁）。在開始裝飾佈置之前，海綿圈必須先固定好位置。

- 將高腳桌花擺放在一塊鏡面玻璃上。將蠟燭杯或是花瓣圍繞擺放在高腳桌花的底部，或者是擺放幾個裡面插著跟高腳桌花相同花材的小花瓶。

- 若是用在自助餐檯，就不用顧慮阻擋視線的問題。可在花瓶裡裝入蔬果、貝殼、碎石、有顏色的水或是纏繞捲曲的耐久葉材，例如辮子草（flexi-grass）或是鋼草（steel grass）。

右圖：這個高腳桌花使用了細高的玻璃花瓶，花瓶頂部放了一塊海綿盤和正方體海綿。先用大王桂、銀葉桉、尤加利葉 Eucalyptus parviflora、硬枝常春藤、日本茵芋建構輪廓框架，然後再添加康乃馨、洋桔梗 Double Green 以及兩種玫瑰花：蜜桃雪山和 Red Naomi。用幾個小花瓶圍繞擺放在高腳桌花底部的鏡面玻璃上，小花瓶裡面插著與高腳桌花相同的花材。

設計者：朱蒂思・布萊克洛克

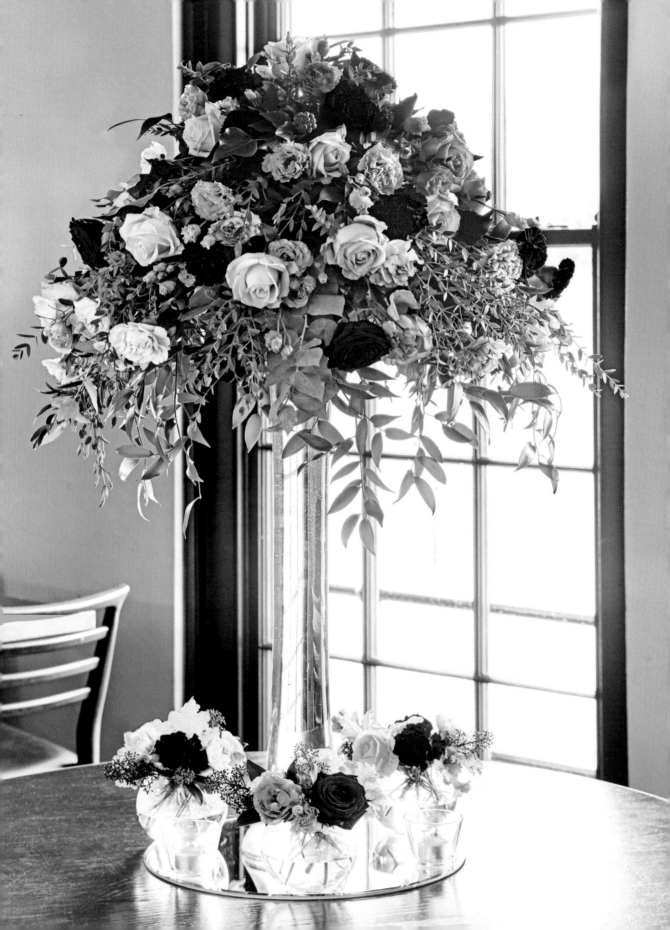

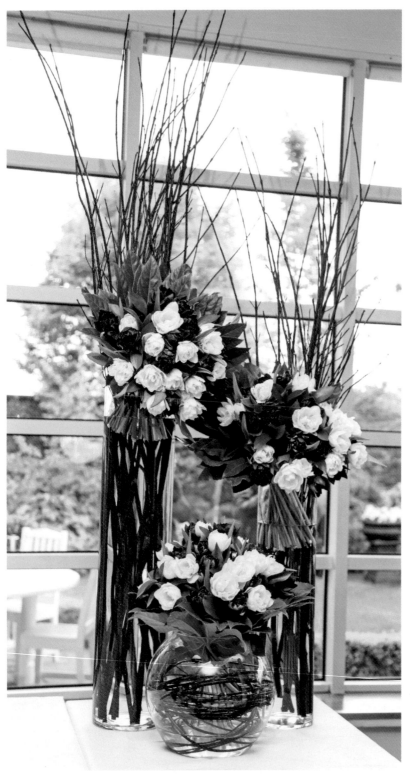

左圖：這個儀式會場的桌子兩側各擺放了一組高腳桌花裝飾。三個都放有山茱萸的玻璃花瓶被擺放在一起。往上伸展的枝條延續了高腳花瓶聳立的線條，並用大量的鬱金香營造豐富的視覺效果。

設計者：道恩・詹寧斯
（Dawn Jennings）

右圖：伊莉莎白將一個透明塑膠盤連接在燭台的頂端，然後再用植物材料加以裝飾。使用的花材和葉材包括七葉樹、尾穗莧、柴胡、雞冠花、東亞蘭、靜夜、洋桔梗 Alissa Green、捲邊非洲菊、火焰百合、針墊花 Tango、冬忍、芍藥珊瑚魅力、罌粟花、天竺葵以及兩種玫瑰：Rene Goscinny 和 Suzy Q、鬱金香 Apricot Parrot、雪球歐洲莢蒾、山茶花。

設計者：伊莉莎白・亨普希爾
（Elizabeth Hemphill）

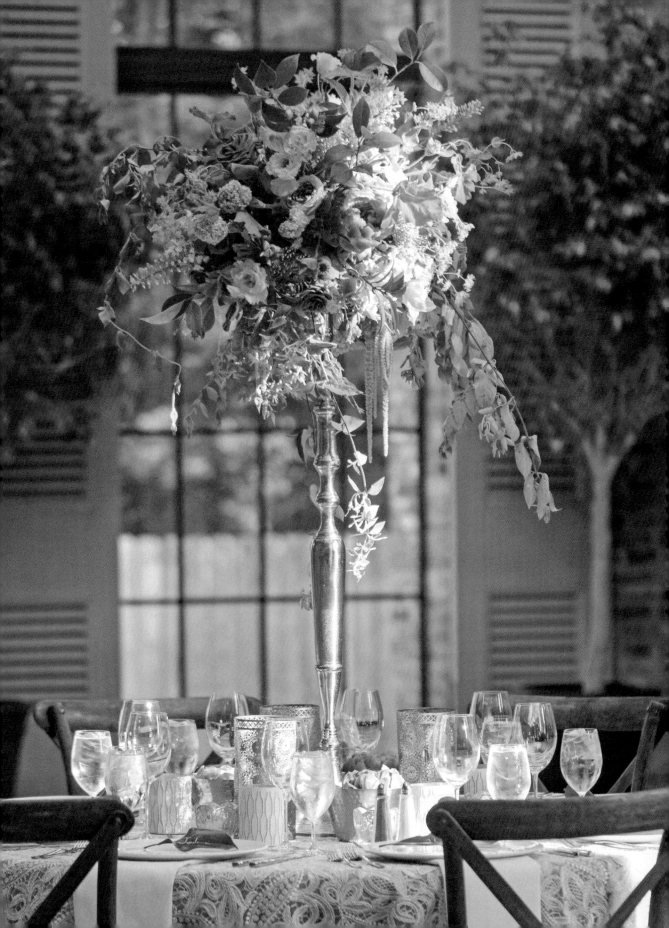

高腳燭台花

高腳燭台花製作快速簡單，可做為前面介紹的高腳桌花的替代方案，適用於空間有限而且花藝佈置預算不多的情況。它可以沿著一整排長桌重複擺放。高腳燭台花一個很大的優點就是，無需佔用太多空間就能營造搶眼的視覺效果。

Step-by-step

難度
工具與材料的取得難度：★★
花藝佈置技巧的難度：★★

花材與葉材
- 有著自然曲線的線狀葉材，例如大王桂或是尤加利
- 團塊狀葉片（如果可以取得的話）
- 團塊狀花材
- 多花型花材

工具與材料
- 適用於錐狀蠟燭的塑膠燭台，或是雞尾酒竹籤／烤肉長竹籤和防水膠帶
- 蠟燭
- 插花海綿
- 瓶子或燭台
- 海綿燭台座（請見 307 頁）或是有軟木塞黏在底部的圓盤

製作方法

1. 如果你使用的是燭台，直接把蠟燭放在燭台上即可。或者是把 4～5 根的雞尾酒竹籤或是把烤肉竹籤弄斷成 4～5 截，貼在一段防水膠帶上面。竹籤的頂端要稍微突出膠帶之上以增加穩定度，但不要突出得過於明顯。把膠帶纏繞在蠟燭上，膠帶的下緣要對齊蠟燭的底部。也可以把粗的花藝鐵絲彎曲成髮夾的形狀來取代竹籤。

2. 在瓶子或燭台裡面放海綿燭台座或是底部有軟木塞的容器。然後放入浸濕的插花海綿。把蠟燭放在海綿的中央。

3. 將一支葉材垂直插在蠟燭旁邊，葉材要盡可能地靠近蠟燭，同時高度不能超過蠟燭的一半。

4. 接下來的步驟跟佈置高腳桌花一樣。

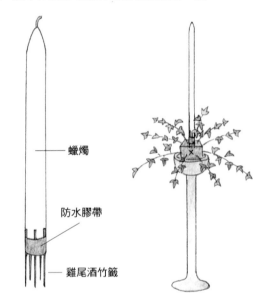

蠟燭

防水膠帶

雞尾酒竹籤

5. 添加紋理質感形成對比的葉片以強化整體輪廓。

6. 添加花材。焦點主花要擺放在作品中央區域周圍。佈置的過程中要隨時確認作品的頂部和底部都有要顏色，避免分佈不均。

右圖：教堂座位第一排聳立著一列經過特別設計的高腳燭台。將羽衣草、洋桔梗 Alissa White、玫瑰 White O'Hara 和蒁莫，插入這些燭台裡的海綿燭台座中，即完成這個燭台花裝飾。

設計者：莫·達菲爾（Mo Duffill）

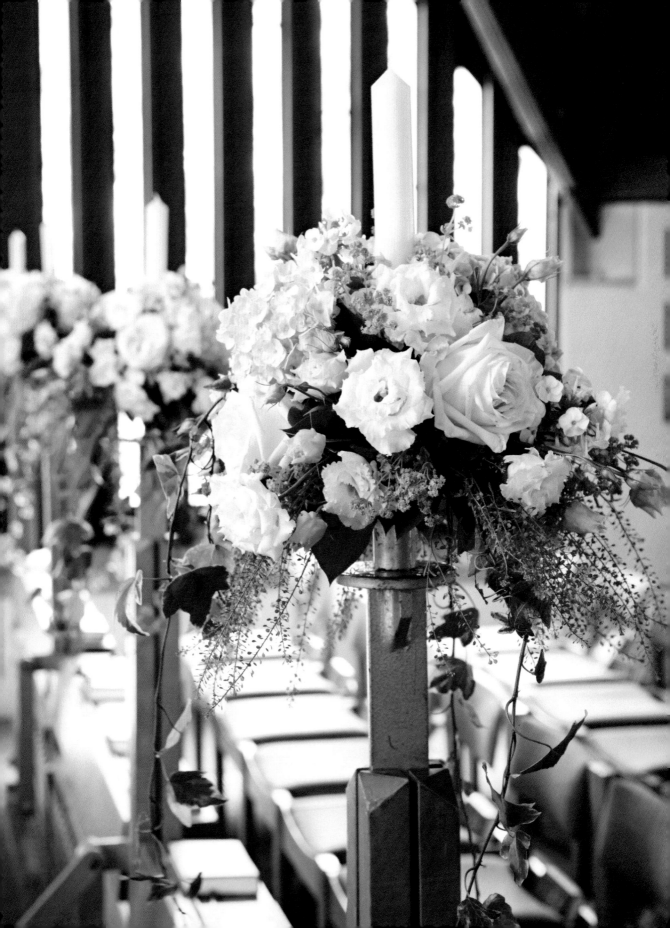

枝狀燭台桌花

枝狀燭台有很多不同的形狀和樣式，這裡的製作方法適用於有 4 支燭臂加上中央高聳燭座的燭台。Step-by-step 步驟教學示範的燭台高度是 1 公尺，每支燭臂之間的距離是 50 公分。枝狀燭台桌花是非常搶眼的花藝裝飾。雖然製作不算容易，但也不會像看起來那麼複雜困難。

Step-by-step

難度
工具與材料的取得難度：★★ / ★★★
花藝佈置技巧的難度：★★

花材與葉材
● 柔軟有彈性的線狀葉材，例如大王桂或是尤加利葉
● 葉面大而光滑的葉材，例如大葉片的常春藤、玉簪
● 形狀或紋路質感能營造視覺對比效果的其它葉材
● 團塊狀花材，例如非洲菊或玫瑰花
● 多花型花材，莖部最好是柔軟有彈性，例如洋桔梗

工具與材料
● 布或毛巾
● 高度 1 公尺，擁有 4 個燭臂加上中央高聳燭座的燭台
● 2 片 5 公分網眼，60 公分見方的鐵絲網
● 4 塊插花海綿
● 束線帶

右圖：這個燭台桌花是利用兩個有保麗龍底座的插花海綿圈，一個海綿朝上，另一個海綿朝下擺放在枝狀燭台的中央做為插花的基座。使用的植物材料包括羽衣草、大阿米芹、繡球花、玫瑰 White O'Hara、多花玫瑰 White Bombastic、大王桂和銀葉桉。

設計者：朱蒂思．布萊克洛克

製作方法

1. 把布或毛巾置於燭台底部，用來吸收滴落的水。

2. 將鐵絲網剪裁成足以纏繞包覆插花海綿的大小。把海綿浸濕。

3. 請一位朋友協助拿著兩塊插花海綿垂直置於中央燭座的兩側。用力擠壓海綿，讓海綿能夠塞進燭臂之間，同時緊貼著中央燭座。用鐵絲網纏繞海綿並用束線帶固定。修剪尾端。

4. 拿剩下的兩塊插花海綿置於中央燭座的另外兩側，重複上個步驟的動作。把插花海綿的尖角切掉。

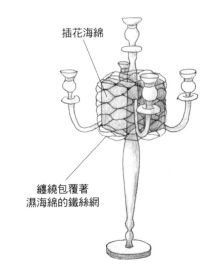

插花海綿

纏繞包覆著
濕海綿的鐵絲網

5. 先從葉材開始佈置。將第一支葉材放置於中央。

6. 將有柔軟莖部的葉材，頂部朝外插進海綿中央，讓葉材呈現微幅下彎的弧度。葉材理想的長度是拉直時，其高度大約是中央燭台的一半。

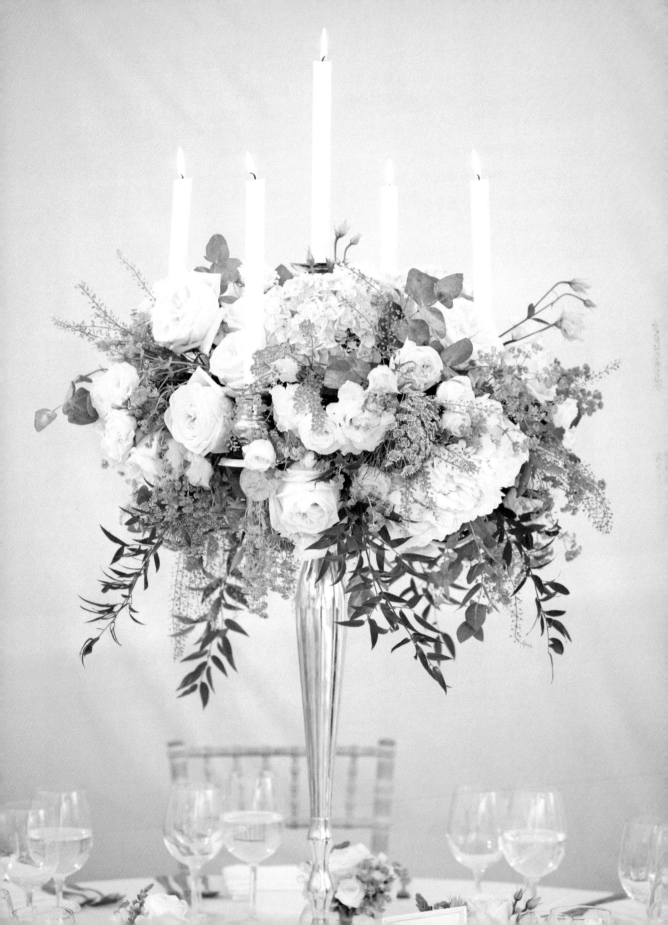

7. 添加更多葉材，讓它們看似以海綿中央為中心朝外成放射狀延伸，建構出圓弧形的形狀輪廓。

8. 加進能營造視覺對比效果的葉材。

9. 在中央區域插進一支花材。

10. 將大型團塊狀花材佈置在整個作品往下二分之一的區域。

11. 用剩餘的植物材料進行補充修飾。

專業秘訣

- 如果使用的是貴重的燭台，會與插花海綿接觸的表面請用塑膠薄膜包覆，以避免留下水痕污漬。

- 每次使用完之後，請用軟布將燭台擦拭打亮，讓燭台外觀維持在最佳狀況。

下圖：當代設計風格的燭台配上當代設計風格的裝飾。

設計者：凱特·斯科菲爾德（Kate Scholefield）

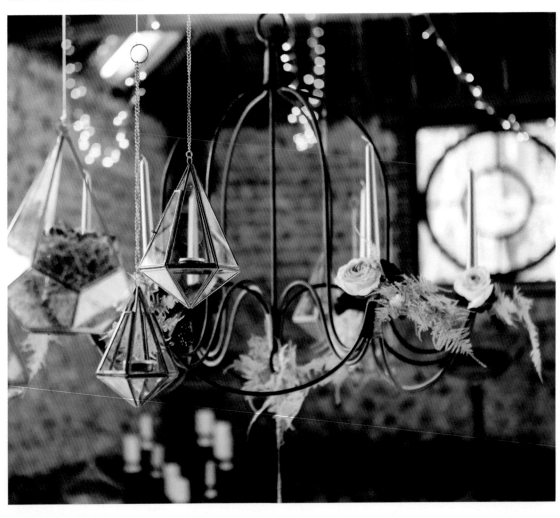

其它裝飾技巧

- 利用插花海綿球做為插花基底，然後不使用葉材，全部用花材來遮蓋基底，製作成密實的花球。

- 可以把一個花圈或是幾個小型瓶花放在燭台花的底部。

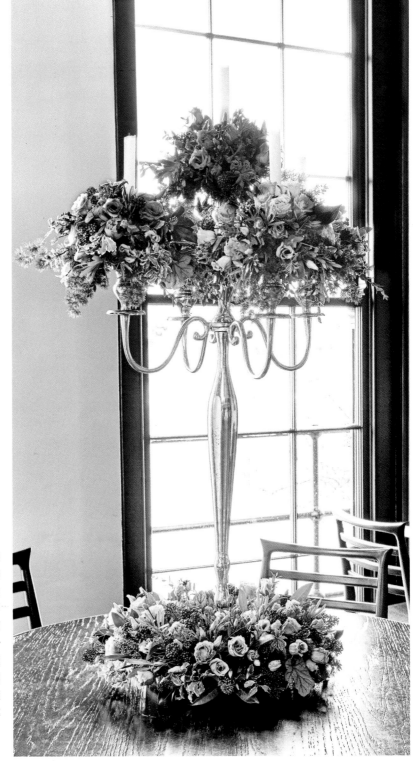

右圖：在燭台的每個燭座裡擺放一個裡面放有插花海綿的海綿燭台座。蠟燭用膠帶和烤肉竹籤支撐，然後插進海綿中央。使用的植物包含紫珠和兩種洋桔梗：Double Lavender與Double Green、尤加利葉Eucalyptus parviflora、珊瑚鈴、薰衣草、海桐、斑紋小葉海桐，以及紅色與綠色的日本茵芋。

設計者：朱蒂思‧布萊克洛克

瓶中花飾

這種花藝裝飾製作簡
單快速,成本又低
廉。而且又能讓人眼
睛為之一亮。

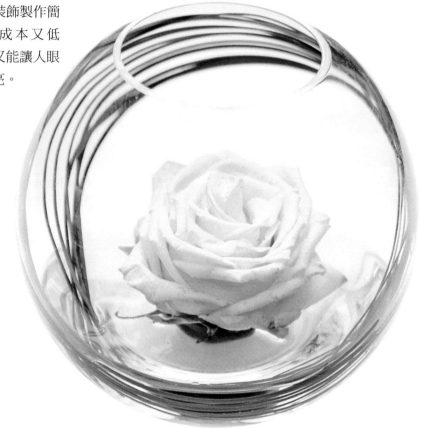

上圖:只使用一朵花就能製作可以裝飾八人桌的桌花。這
朵花是插在劍山上固定。劍山的底部是用一葉蘭的葉子遮
蓋。容器裡放入纏繞成圓圈狀的辮子草增添裝飾效果。

設計者:湯姆斯・科森(Tomasz Koson)

左圖:這種桌花很適合預算有限的婚禮。將一個繡球花花
頭剪短,插在劍山上固定。劍山底部用從海灘撿來的鵝卵
石遮蓋。另外還在容器下半部用一葉蘭和散尾葵(又稱黃
椰子)做成環繞在花外圍的框飾。

設計者:朱蒂思・布萊克洛克

右圖:用裝飾鋁線纏繞成線圈放入容器內做為裝飾。將一
個繡球花花頭剪短,穿進鋁線形成的線圈裡,讓線圈成為
繡球花的支撐架。放入蕨類植物環繞著魚缸,為作品帶來
更豐富的視覺感受。

設計者:朱蒂思・布萊克洛克

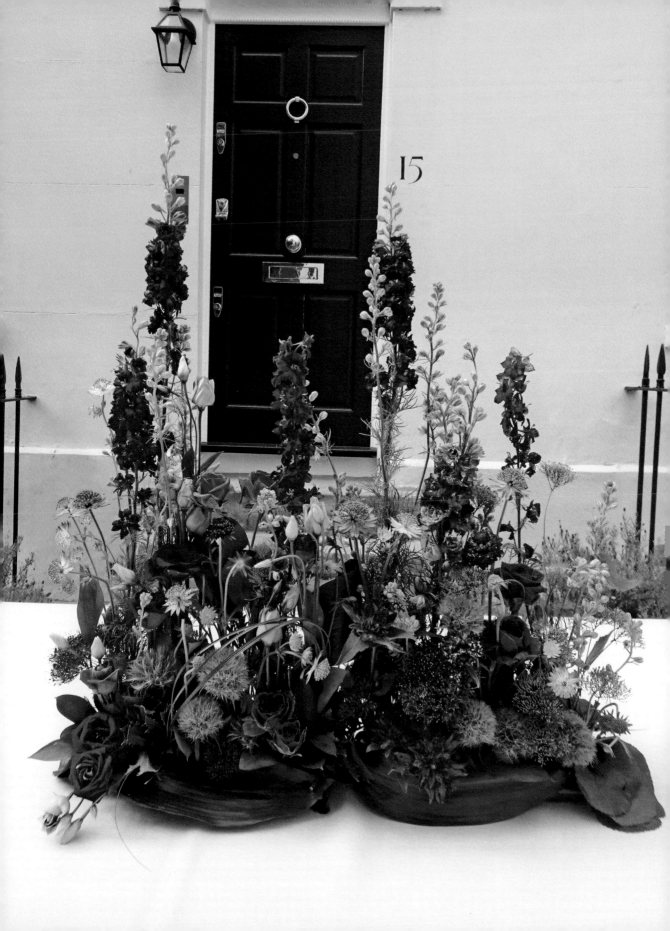

突出平台的裝飾技巧

窄長筆直的突出平台很適合用各式各樣的花藝作品來裝飾。
你可以直接擺放一排花瓶，但這裡要介紹其它不一樣的裝飾技巧。

並排花藝裝飾

這個裝飾方法非常適合空間有限的情況，但是必須要有足夠的高度，讓植物材料能夠以近乎垂直的角度，從插花海綿往上縱向伸展。沿著長桌中央並排擺放多個直立造型的桌花，看起來簡潔雅致，讓兩側能留出更多的空間。

左圖：這兩盆並排陳列的桌花使用了相同的植物材料，設計者利用大星芹、風鈴草、飛燕草、綠石竹、洋桔梗 Rosita Double Purple、多花型玫瑰、松蟲草 Raspberry Scoop 和夕霧花佈置成隨性栽種的花園風格。兩盆桌花底部都用一葉蘭包覆，並使用相同色調、形狀和紋理質感的植物材料，營造出一種連貫的節奏感，而兩盆桌花同中有異的變化感又增加了趣味性。除了成對並排，也可以沿著桌子或平台的長度多加幾盆花，擺滿一整排。

設計者：莎拉·希爾斯（Sarah Hills-Ingyon）**和凱倫·普倫德加斯特**（Karen Prendergast）

Step-by-step

難度

工具與材料的取得難度：★
花藝佈置技巧的難度：★★

花材與葉材

- 數種線狀和團塊狀花材，例如大花蔥、大飛燕草、小型向日葵和麒麟菊，用來營造高低錯落的縱向層次變化。
- 如果你的直立造型桌花，整體屬於線形，可以在底部擺放團塊狀花材以營造視覺焦點。
- 用來裝飾作品底部的短莖葉材。
- 用來裝飾作品底部，葉面平滑的單葉型葉材
- 蔬菜水果、石頭、馴鹿苔或扁平苔（視情況使用）

工具與材料

- 淺托盤和插花海綿，或是 OASIS 中號桌飾長型海綿（OASIS® Table Deco Medi）或大號桌飾長型海綿（OASIS® Table Deco Maxi）
- 防水膠帶

製作方法

1. 如果買不到 OASIS 桌飾長型海綿，可以用長方型的花藝托盤代替，用剪刀將其縱向剪成兩半（沒想像中的困難），將兩半托盤縱向疊合相接並黏起來形成一個狹長形的容器。

2. 把插花海綿切割成符合上述容器的大小並浸濕。海綿高度要高過容器，這樣植物材料才能傾斜超出並覆蓋容器邊緣。用防水膠帶固定海綿。

3. 用線狀植物材料做出直立造型。以 25 公分長的容器為例，差不多三束直立花材就具有足夠的視覺效果了。若容器更長，就可能需要四束、五束甚至更多（數量沒有一定的限制）。直立最高高度要大於整個作品的寬度。接著添加其它植物材料，過程中要隨時確認整體的比例平衡。直立花材可以採取兩側較低中間最高，或是高度逐漸遞減的排列方式。大部分的植物材料會有自己的起始點，不會全部以中央為中心成放射狀向外伸展，然而還是需要一點放射狀排列，以免作品顯得生硬死板。

4. 視個人喜好，可以額外添加較低矮的直立團塊狀花材，例如康乃馨或是向日葵，藉此營造視覺焦點，讓作品中央部分的視覺效果更豐富。團塊狀花材的高度要低並且要放在相對比較中間的位置，以免它們搶眼的外形破壞了作品的整體平衡。

5. 若還有海綿外露，可用整束或整團在形狀、質感或顏色上形成對比的較短植物材料遮蓋。如果有葉面平滑的植物材料，例如一葉蘭、常春藤和八角金盤，可以把它們剪短或是弄成特定造型，適度地添加進作品裡以增加視覺效果。

6. 也可以添加能夠拆成較短分枝的花材，例如多花型菊花或是星辰花，讓作品底部區域增添更多色彩。或者也可以用蔬菜水果、石頭、馴鹿苔或扁平苔來增添視覺豐富性，如此還可以節省成本。

右圖：這個在講道壇底部的並排花藝裝飾使用了安娜塔西亞菊花、洋桔梗、唐菖蒲和麝香百合等花材，並用衛矛和其它數種葉材做為襯底。位於底部的花藝托盤用塑膠盒架高。

設計者：蘇珊・馬歇爾（Susan Marshall）

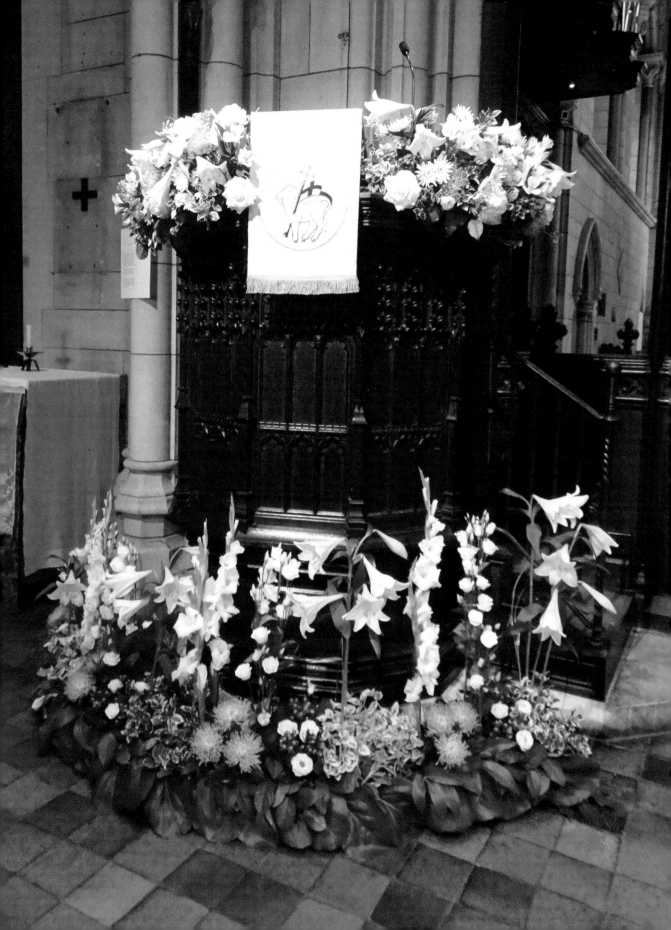

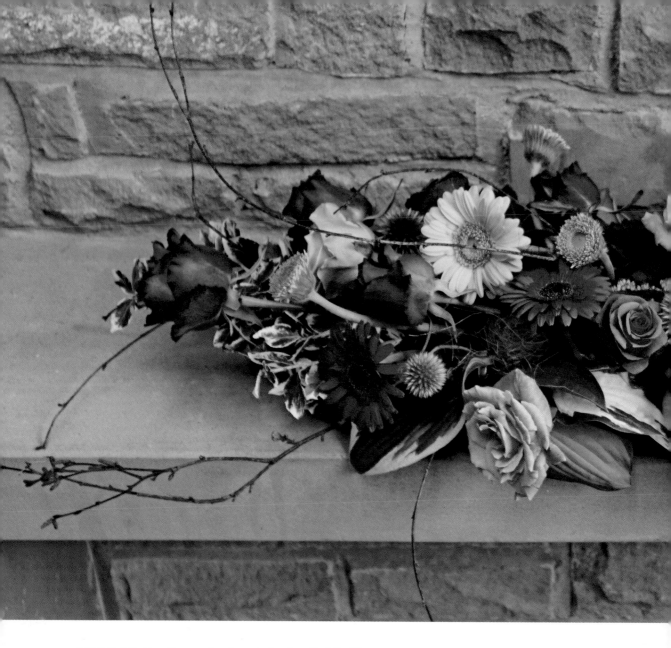

適用於主桌、突出平台和壁爐的曲線造型花藝裝飾

這種朝前擺設的花藝裝飾，整體呈現低矮三角形的結構，植物材料的佈置排列亦表現出流線感。這種裝飾方式很適合主桌、壁爐和突出平台，例如講台或是教堂大門上面突出的門檻。最適合的容器是長而淺的花藝托盤，其最後會被植物材料所遮蓋。

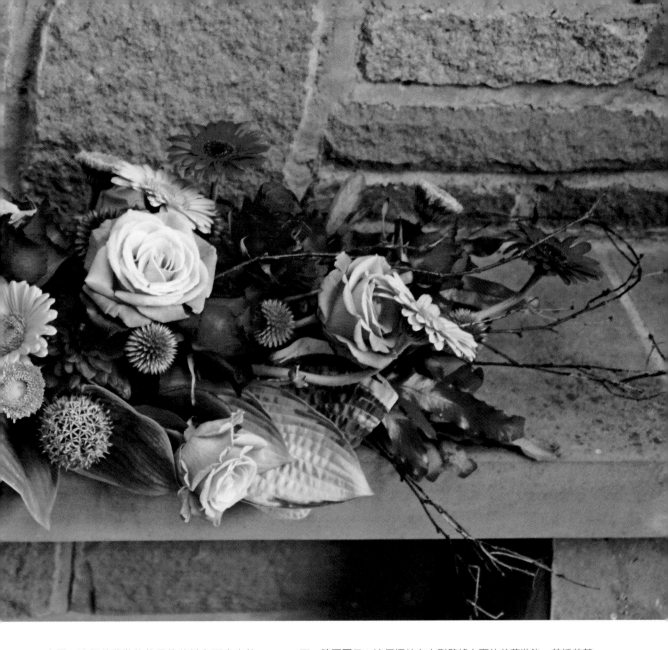

上圖：這個花藝裝飾使用的花材有百合水仙、蠟花、大麗菊、硬葉藍刺頭、迷你非洲菊 Picture Perfect、松蟲草以及三個品種的玫瑰：Blueberry、Miss Piggy 和 Tacazzi，再用玉簪的葉片、常春藤和纖細的小樹枝加以點綴。插花的基座是用兩個長形的塑膠托盤，裡面放入淺薄的插花海綿。很適合擺放在低矮的突出平台或是桌子中央。

設計者：凱斯・伊根（Kath Egan）

下一跨頁圖示：這個擺放在大型壁爐上面的花藝裝飾，其插花基座使用了兩個托盤，每一個托盤各放三塊插花海綿。使用長莖的葉材從兩側插入海綿，增加視覺的橫向延伸，並藉由懸垂的葉材來遮蓋基座邊緣。使用的花材有洋桔梗 Alissa Pink、三種芍藥：莎拉伯恩哈特、珊瑚魅力和珊瑚日落、五種玫瑰：Lady Bombastic、Sofia Lauren、Karenza、Bubblegum 和 Lady Margaret。葉材則包括大王桂、銀葉桉、常春藤、狐尾天門冬（又稱狐尾蕨）。花藝裝飾的平坦頂部與牆壁飾條及掛畫邊框的線條相呼應。

設計者：朱蒂思・布萊克洛克和湯姆斯・科森（Tomasz Koson）

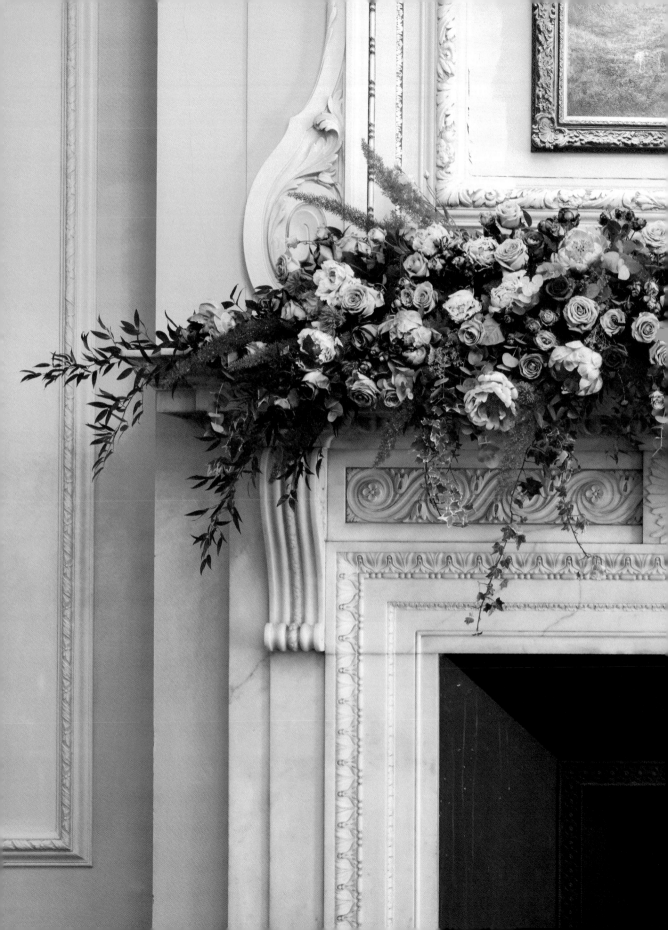

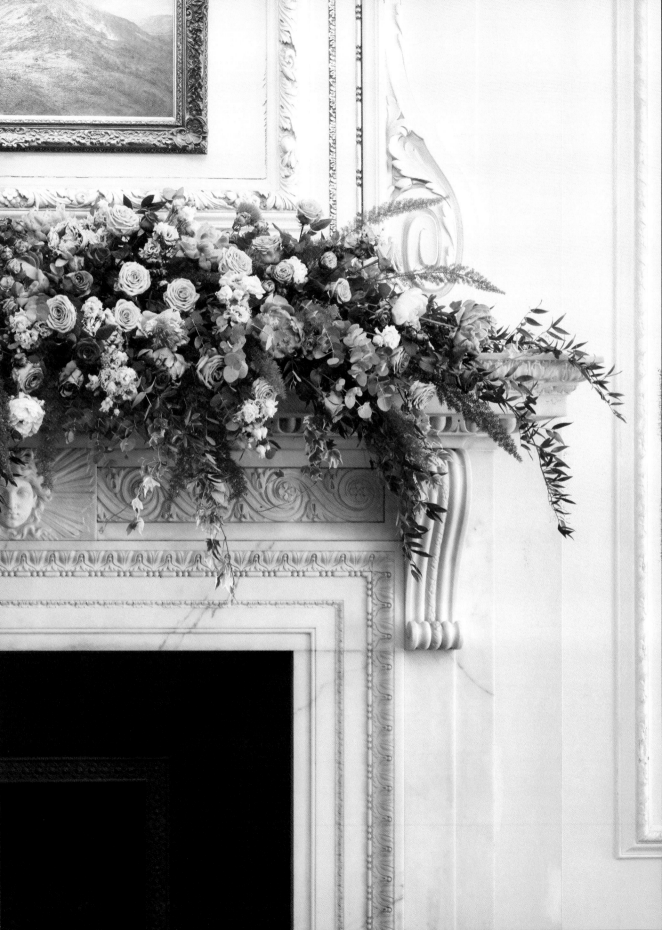

Step-by-step

難度

工具與材料的取得難度：★

花藝佈置技巧的難度：★★

花材與葉材

- 流線形的葉材，例如大王桂、尤加利葉或常春藤
- 形狀和紋理質感能營造對比效果的葉材
- 線狀、團塊狀和多花型花材

工具與材料

- 長而淺的托盤
- 插花海綿
- 防水膠帶

製作方法

1. 將濕海綿放入托盤。可額外使用防水膠帶纏繞海綿以加強固定。

2. 將第一支葉材 (a) 稍微往後傾斜地插在海綿中央後方三分之二的位置上。

3. 在海綿兩側添加葉材 (b)，建構橫向的長度，葉材要往下懸垂超出平台邊緣。至此已完成三角形 ABC 的基礎輪廓框架。

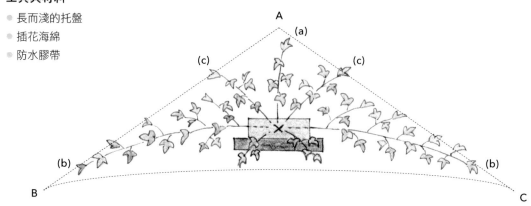

上圖：這個長形低矮的花藝裝飾很適合擺放在突出平台或是長桌中央。藍色和紫色是婚禮很受歡迎的顏色，在夏季期間也比較容易取得。使用的花材有紫菀、洋桔梗、龍膽和繡球花。襯底的葉材則有銀葉桉和麗莎蕨。

設計者：朱蒂思·布萊克洛克

4. 在海綿頂部插進更多葉材 (c)，讓三角形 ABC 的框架輪廓更明顯。所有葉材都要看似以海綿中心點（x）為起始點，成放射狀向外延伸。三角形 ABC 的底部要呈現弧形曲線。

5. 搭配能營造視覺對比效果的葉材，加強整體輪廓的力度和美感。

6. 在頂部中央放置一支花材，然後再添加其它花材，藉由用顏色點綴 (a)、(b)、(c) 這幾點，進一步加強輪廓，接著再逐步為整個作品添加更多色彩。

7. 在高度最高的植物材料往下三分之二的位置擺放一支能營造視覺焦點的團塊狀花材，然後按一定間隔擺放剩餘花材，點綴整個作品。

8. 添加視設計需求選用的其它花材和葉材。

專業秘訣

● 利用插在雞尾酒竹籤或烤肉竹籤上的水果，或是附有鐵絲的松果裝飾，不用耗費太多成本就能增添造型感和紋理對比效果。

右圖：將一個長而淺的花藝托盤放在門口上方的突出門檻中央。利用山毛櫸和常春藤建構基礎框架輪廓，再用繡球花、百合花、玫瑰花、多花玫瑰和蓍莫等花材進行裝飾，讓原本樸素的教堂入口生色不少。

設計者：朱蒂思・布萊克洛克

下一跨頁圖示：阿曼達奧斯丁花坊所設計的這個花茂繁盛的華麗壁爐花飾，是用山毛櫸打底，再用蠟花、大麗菊、繡球花和玫瑰花裝飾佈置。

設計者：阿曼達奧斯丁花坊
（Amanda Austin Flowers）

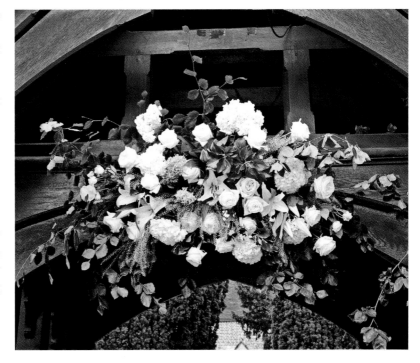

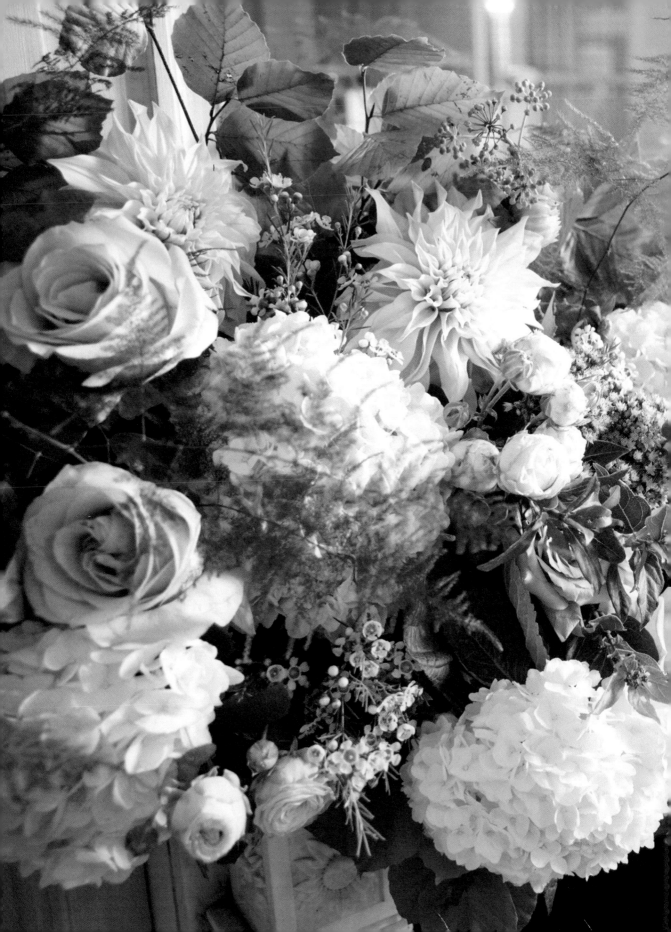

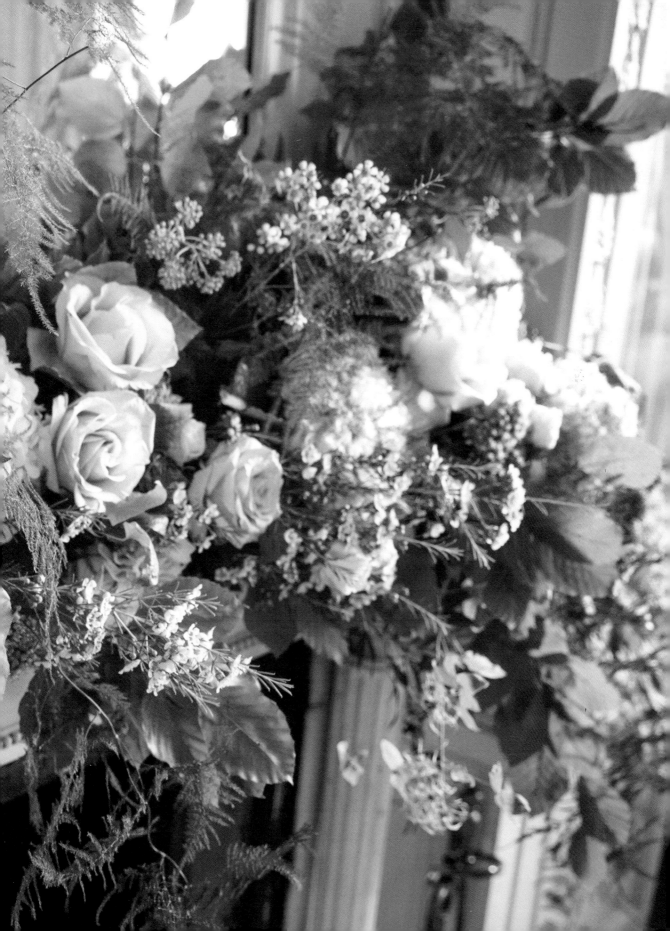

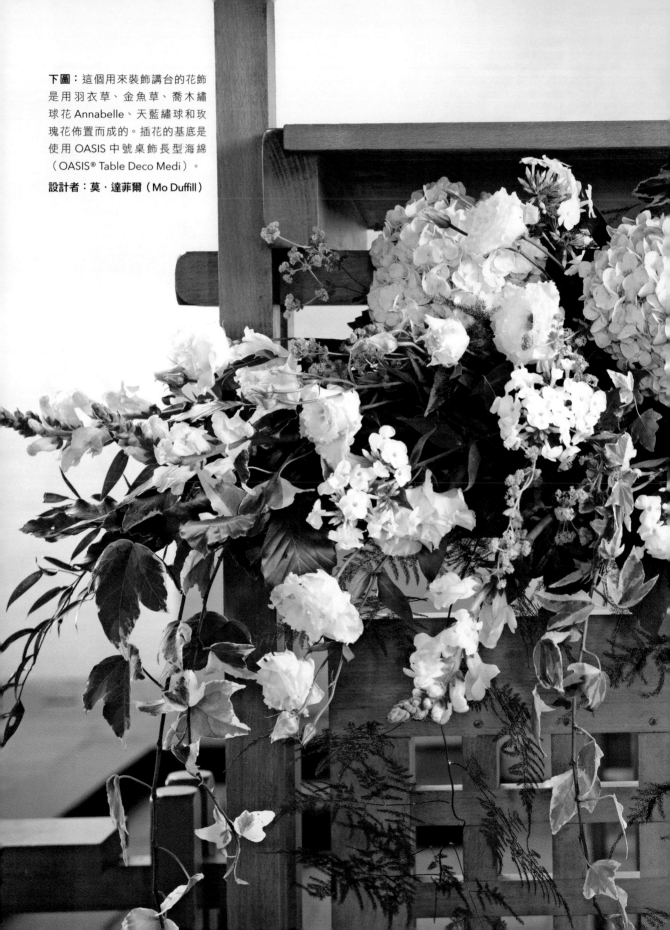

下圖：這個用來裝飾講台的花飾是用羽衣草、金魚草、喬木繡球花 Annabelle、天藍繡球和玫瑰花佈置而成的。插花的基底是使用 OASIS 中號桌飾長型海綿（OASIS® Table Deco Medi）。

設計者：莫・達菲爾（Mo Duffill）

蛋糕的花藝裝飾

婚禮蛋糕是婚宴裡眾所矚目的重要焦點，並且經常用鮮花裝飾。有很多種花藝裝飾技巧可以增加婚禮蛋糕的創意性和設計感，但請記得將以下幾點納入考量，並隨時與新娘和蛋糕設計師聯繫溝通。

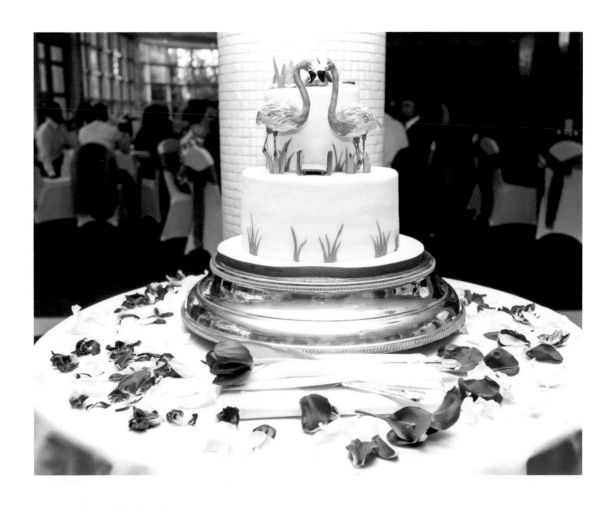

婚禮蛋糕的事先籌劃事項

- 如果有時間，建議先參觀會場。拍照或繪圖做紀綠，以做為設計的參考。

- 確認蛋糕的形狀、直徑和深度，擺放蛋糕的桌子的形狀也要一併確認。圓形桌子最好能搭配圓形蛋糕，方形桌子則搭配方形蛋糕。

- 打電話跟會場確認，蛋糕桌擺放的位置是否適當。例如不能在散熱器附近、火源前方或是擋住緊急出口標示的地方。

- 確認蛋糕送達的時間並確保有足夠的時間進行裝飾佈置。

- 確認蛋糕的可視範圍是全方位 360 度，還是只有前方或是兩側。

- 確認是哪種類型的蛋糕，是海綿蛋糕還是水果蛋糕？這樣才能知道蛋糕有多紮實穩固。

- 確認蛋糕是訂做的還是從超市購買的。如果是後者，你可能有很多外盒要拆開和處理。

- 確認每一層蛋糕上下之間是否有間距，若有，是用什麼東西分隔每一層蛋糕。

- 如果是巧克力蛋糕或是裸蛋糕（Naked Cake），建議在婚禮開始之前才進行裝飾佈置，因為這類蛋糕在高溫環境下很快就變質，並且會招來昆蟲。

- 如果蛋糕外層有塗糖霜或奶油，乳白色塗層適合用暖色系做裝飾，例如桃色或黃色；純白色塗層則適合冷色系，例如藍色或粉紅色。

- 確認蛋糕是否要使用與新娘花束相同的花材。

- 多準備一些可供裝飾的備用花卉和花瓣。

- 事先準備好蛋糕裝飾插牌，到現場再插進蛋糕完成裝飾。

- 詢問蛋糕師博是否可以提供多餘的翻糖糖膏，其可用來固定鮮花。或者拿做蛋糕用的食用膠來使用也可以。

- 如果有使用緞帶做裝飾，在緞帶與緞帶的相接處，可用蝴蝶結或是一朵花遮蓋。

- 將蛋糕底盤遮蓋或隱藏起來。

- 確認沒有鐵絲外露。

左圖：這個漂亮的婚禮蛋糕上面放了一對具象徵意義的紅鶴做為裝飾，因為紅鶴是倫敦肯辛頓屋頂花園餐廳 Roof Gardens Restaurant 裡很受歡迎的棲息動物。散落桌面的鬱金香花瓣除了呼應紅鶴的特徵之外，另外一個作用就是遏阻小朋友伸手去觸摸翻糖紅鶴。

裝飾蛋糕的設計巧思

- 多層蛋糕可以用女士胸花（請見第 212 頁）在幾處做裝飾。

- 可以將鮮花插進一個小花瓶，放在蛋糕上面做裝飾。

- 將幾支鮮花放進蛋糕夾層之間，以及放在桌上當裝飾。使用的花卉要能夠在無水狀態下維持數個小時。

- 可利用 OASIS 圓頂海綿（OASIS® Iglu，請見第 304 頁）和迷你半球形海綿（Mini Deco holder）來裝飾佈置。

- 如果有使用支柱、玻璃或是壓克力花瓶來分隔每一層蛋糕，請在蛋糕底層下方放一塊底板以增加支撐強度。

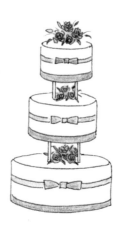

- 如果各層蛋糕之間有使用塑膠隔層墊片，請用花材或葉材遮蓋住所有的隔層墊片。

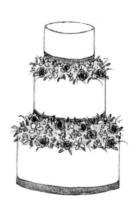

- 可用常春藤的蔓性枝條寬鬆地纏繞披掛在蛋糕周圍做裝飾。

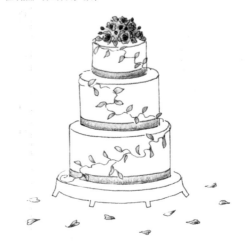

- 用花瓣環繞著蛋糕，這樣不僅看起來漂亮，還形成一種屏障，能防止小朋友去觸摸蛋糕。

- 建議新娘和伴娘把捧花放在蛋糕旁邊。

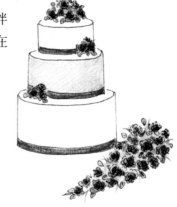

右圖：將大菊、歐石楠和甜蜜雪山玫瑰擺放在各層蛋糕上。在裝飾時有特別注意，避免花直接接觸蛋糕表面塗層。

設計者：克林姆・沃爾芙特（Crème Velvet）

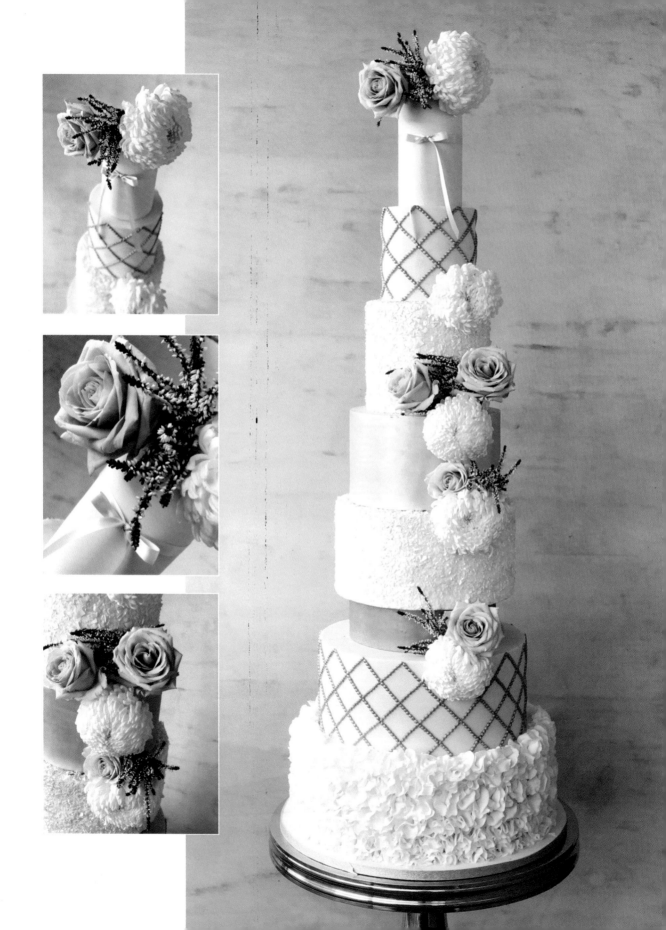

婚禮蛋糕桌

如果桌子有覆蓋桌巾，請確認桌巾是否垂落至地面。高的蛋糕適合用較高的桌子來擺放，比較能表現出它的氣派。

想將花藝裝飾固定在桌子上，有一個不錯的方法是拿五個窗廉掛環，以相等距離間隔，縫在桌緣的桌巾上。然後把 OASIS 圓頂海綿（OASIS® Iglu）浸濕之後用塑膠薄膜包裹起來，勾在這些掛環上面。將花材和葉材插進海綿進行佈置，如果想要的話，也可以多加一些緞帶做裝飾。可利用大王桂或是常春藤較長的枝條，把各別花藝裝飾串連起來，還可以額外用小 LED 燈串穿梭纏繞在這整串花藝裝飾上，增加裝飾效果。如果使用的是比較大的掛環，可以把薄紗或網狀織物穿進掛環裡，垂落形成帷幔，將各別花藝裝飾串連在一起。

另一種環繞著桌緣做裝飾的方式，是用一條園藝水管，把它剪開並填充濕海綿。

也可以將花瓣撒落在桌面上做裝飾，或者用插著鮮花的迷你花瓶或是茶燭環繞著蛋糕。

健康與安全注意事項

- 不要使用有毒的花材或漿果。
- 不用讓花材直接與蛋糕接觸。
- 注意裝飾物的重量，以免過重導致蛋糕坍塌。
- 一旦將植物材料裝飾在蛋糕上之後，就不要再噴亮葉劑。
- 不要直接將鐵絲穿進蛋糕裡。市面上有一種名為「Ingenious Edibles」的新產品，可以先把它塗在鐵絲上面形成食用無虞的塗層，再將鐵絲穿進蛋糕裡。
- 避免使用漿果做裝飾，特別是水果蛋糕。
- 如果用鮮花裝飾蛋糕，請在每層頂部擺放蛋糕薄底板做為隔絕。
- 所有要做為蛋糕支撐柱或容器的器物，都必須事先清洗乾淨，以確保食用安全性。
- 不要讓蛋糕表面塗層沾到水。這對蛋糕師博來說是很嚴重的問題。如果使用 OASIS 圓頂海綿（OASIS® Iglu），請在底部放一塊塑膠片或是玻璃紙，以保護蛋糕。

右圖：用大飛燕草的花朵、洋桔梗、星辰花、松蟲草、多花玫瑰和單花玫瑰和大王桂裝飾每一層蛋糕，呈現出高雅的氣息。利用蛋糕薄底板做為隔絕的保護層。在蛋糕的底部擺放一圈鮮花，增添視覺豐富性。

設計者：吉兒・錢特（Jill Chant）

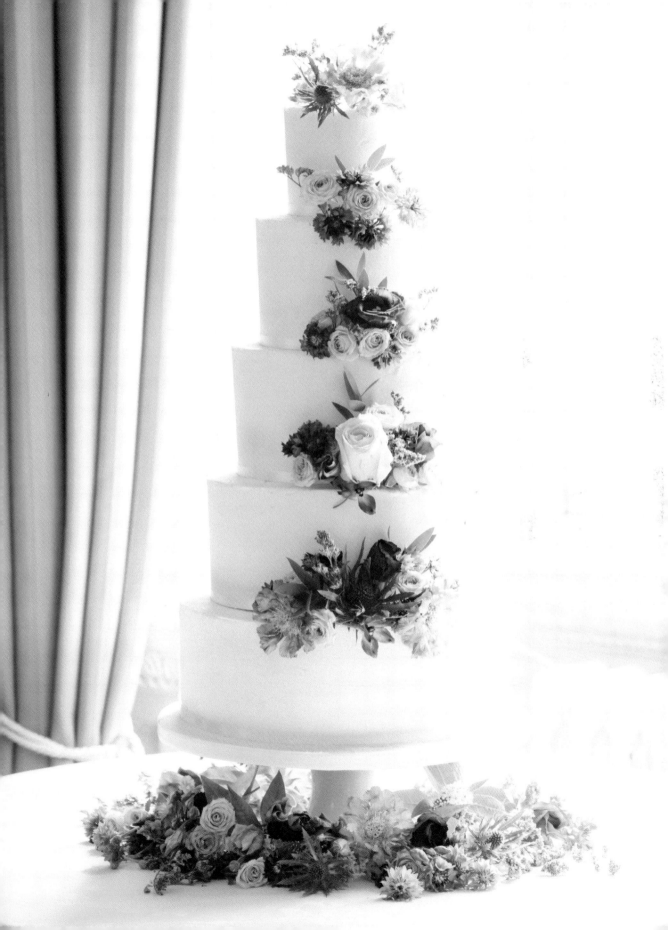

婚禮蛋糕的裝飾技巧

製作簡單、效果又不錯的圓形花飾很適合用於婚禮蛋糕的最頂層。製作時最好使用小型的容器。噴霧罐的蓋子是很理想的容器，但是使用前必須清洗乾淨，以去除任何有害物質。但如果新娘偏好纖細的容器，可能必須先用鐵絲將花材綁成小花束，這樣莖部才插得進容器裡，然而這種做法會比較耗費時間。

Step-by-step

難度
工具與材料的取得難度：★
花藝佈置技巧的難度：★

花材與葉材
- 短的常春藤枝條（若有現成盆栽，可直接剪下來使用），或是其它小型的葉材
- 團塊狀花材，例如從多花玫瑰上取下的個別花朵
- 填充花材和葉材

工具與材料
- 噴霧罐的蓋子
- 插花海綿
- 防水膠帶
- 圓形玻璃紙或是圓形織物

製作方法

1. 徹底洗乾淨噴霧罐的蓋子，切一塊大小剛好能放進蓋子裡的插花海綿，海綿頂部突出一小截於蓋緣之上。把海綿弄濕。

2. 如果有需要，可用防水膠帶加強海綿的固定。

3. 將第一支常春藤的莖放在中央以建構高度。接著將數根大約 10 公分長的莖稍微往下傾斜地插進海綿的側邊，如瀑布般懸垂於容器邊緣。

4. 把一朵玫瑰或是視設計需求選用的花卉插在海綿中央。其高度大約也是 10 公分。

5. 將剩餘的花材加進整個作品中央稍微往下一點的位置。所有花材都要看似從海綿可視部分的中央為起始點，成放射狀向外延伸。

6. 添加其它花材和葉材填充並補強形狀輪廓，所有材料不能超出剛剛所建構的輪廓線範圍。

7. 稍微噴一點水並放在陰涼的地方，等到需要裝飾在蛋糕上時再拿出去。先在蛋糕上擺放一片適當大小的圓形玻璃紙或圓形織物，再把容器置於其上。

右圖：這是一個三層翻糖蛋糕，從下至上，直徑分別為 30 公分、23 公分和 15 公分。每層蛋糕之間有放置支撐棍，以避免蛋糕相互擠壓。這個蛋糕用了蠟花、小蒼蘭、單花玫瑰和多花玫瑰做裝飾。蛋糕下方放了一個直徑 20 公分的 OASIS 插花海綿盤（OASIS® Posy Pads），其頂部有一面鏡子，以避免蛋糕底盤受潮。鮮花是從側邊插進插花海綿盤裡。

設計者：安琪拉·維羅尼卡（Angela Veronica）

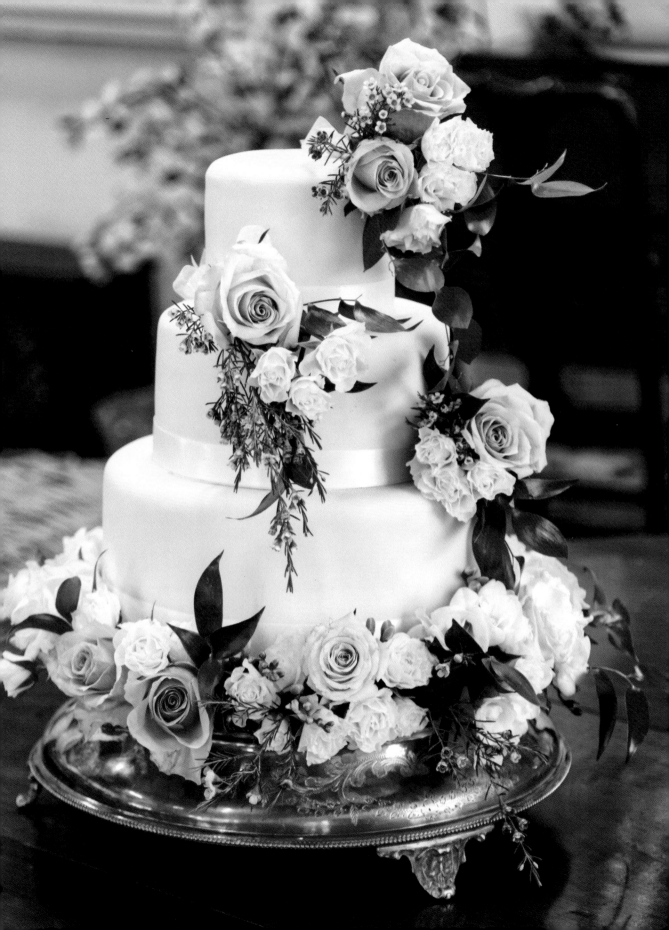

新娘和伴娘們所拿的捧花可能是婚禮當天被拍攝最多的花藝裝飾，因此每一個細節都要追求完美。想要呈現完美的婚禮並順利圓滿地進行，鐵絲加工是不可或缺的一環。如果沒有在莖部纏綁鐵絲，花材和葉材可能會低垂折彎。當新娘走在紅毯上時，花可能會從沒綁緊的捧花上掉落，或是胸花鬆開散落一地。

這一章一開始會先介紹基本的鐵絲加工技巧，接著會以步驟教學Step-by-step 的方式，介紹胸花和鮮花髮飾的製作方法，最後會介紹如何製作新娘捧花和伴娘花飾。

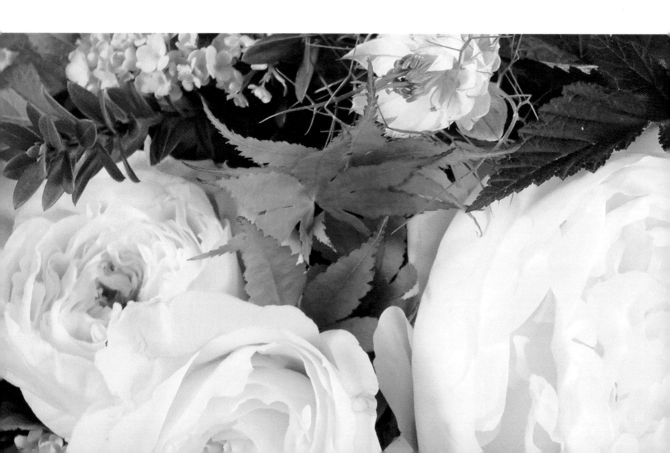

新人及親友團的
花藝裝飾

事前規劃

挑選花材和葉材的訣竅

- 當季花卉比較強健、觀賞期持久，而且價格較低。

- 新鮮的花卉，其葉子應該要翠綠沒有發黃。

- 百合花花粉造成的污漬很難清除，所以新娘捧花和伴娘花束不要使用百合花。即使將已開花的百合花的花蕊摘掉，但其它花苞之後還是會開花。如果新娘真的很喜歡百合花，堅持要使用，那麼請建議她沾到花粉時，不要用擦拭或水洗的方式去除花粉，而是用膠帶輕拍花粉，應該就可以去除掉大部分的花粉。雖然不保證能夠完全清除乾淨，但至少污漬不會那麼明顯。

- 我個人喜歡百合花的香味，但有很多人不喜歡，所以最好事先確認。

- 詢問新娘新郎是否有任何過敏情況。有些花，例如一枝黃花和獨尾草（又稱狐尾百合），會讓人出現嚴重打噴嚏的現象，這不會是婚禮儀式進行時所樂見的情況！

- 避免使用大戟屬植物，因為其對眼睛和皮膚有嚴重的刺激性，特別是在陽光下。附子花也不能使用，因為它是毒性很強的植物。

- 香草植物在夏季時是很漂亮的捧花素材。我喜歡的香草植物有生命力持久的薄荷、墨角蘭以及散發檸檬香味的天竺葵。一年會開幾次美麗藍色花朵的迷迭香，是隨時都能取得的香草植物。

- 需要用到鐵絲加工的花藝裝飾，或是只有小量插花海綿或少量水分供給的情況，請選用成熟強健的花材和葉材。

右圖：這位新娘拿的手綁捧花是用華盛頓落新婦、大飛燕草 Delphi's Starlight、洋桔梗 Alissa Pink、鐵筷子 Magnificent Bells、香碗豆、黑種草 Oxford Blue、芍藥莎拉伯恩哈特、玫瑰 Pink O'Hara、雪堆繡線菊和雪球歐洲莢蒾等花材製作而成的。

設計者：丹尼斯·克尼普肯斯（Dennis Kneepkens）

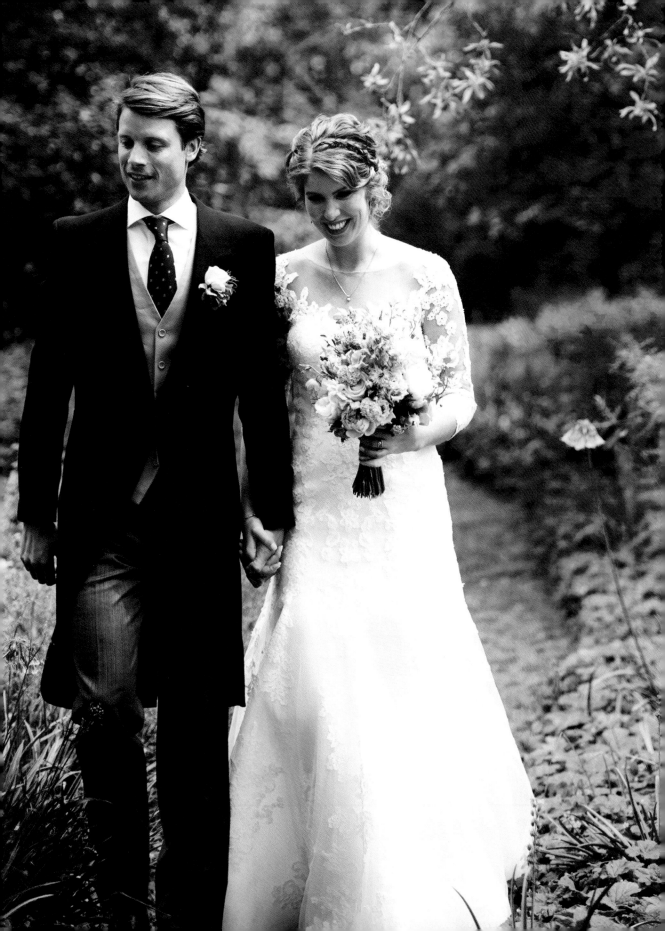

鐵絲的基本加工技巧

如果你只打算進行婚禮儀式或婚宴會場的花藝佈置，就沒有必要學習這些技巧，然而一旦掌握了基本應用技巧，鐵絲加工會是一件很療癒開心的事。這種技能會帶給你信心和專業感，你的家人和朋友將會因為你的努力而開心喜悅。

鐵絲加工方法有很多種，而且沒有一種是絕對正確的。因為花材種類繁多，尺寸亦不盡相同，因此往往必須透過反覆嘗試、不斷摸索去找到合適的方法。當技巧成熟進步，越發有自信之後，你將不用依據規格號碼，而是憑藉感覺，本能地選擇正確重量的鐵絲。你將會發展出屬於自己的變化技巧，這是很棒的事。重要的是，你不會浪費鐵絲。你必須學會以最小重量的鐵絲達成目的的能力，而這必須依賴經驗的累積。多年前，當我第一次學習鐵絲加工技巧時，我發現那些教學說明很難理解。這就是為什麼我在接下來的步驟教學裡會盡可能提供詳細的說明。

所以，到底鐵絲加工的目的是什麼？
鐵絲加工的作用如下：

- 將植物材料固定在基座上，例如製作新娘捧花用的花托海綿。

- 調整改變植物材料傾斜或彎曲的角度。

- 延長植物材料的長度，賦予造型更多的彈性。

- 藉由去除較重的莖部，改插入較輕的鐵絲來減輕花材重量，讓花飾更容易佩戴或拿握。

這張玫瑰花的簡要剖面圖，顯示了花朵的各個不同部位，能有助於理解接下來要介紹的各種鐵絲加工技巧。

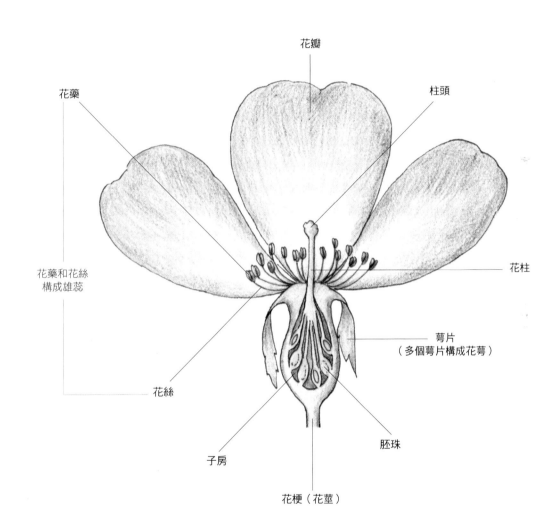

花瓣

柱頭

花藥

花柱

花藥和花絲構成雄蕊

萼片
（多個萼片構成花萼）

花絲

胚珠

子房

花梗（花莖）

上圖：花的剖面圖

花藝鐵絲

花藝鐵絲是切成特定長度，成束販售的鐵絲。有的花藝鐵絲是黑色的（實際上是經過退火處理而呈現藍黑色），有的則是表面有綠色塑膠薄膜包覆。後者比較乾淨，但是比較貴而且有點粗。

鐵絲有很多不同粗細尺寸，可能會讓新手不知所措，不知該如何選擇合適的鐵絲。如果你很認真看待新人及親友團花飾的製作，下面提到的鐵絲都是不可少的必備品。

市售花藝鐵絲的長度從 18cm ～ 46cm。我個人覺得最好用的是 30cm。尺寸（直徑）從 0.23mm ～ 1.80mm，直徑越大代表鐵絲越粗，相對地鐵絲重量也越重。因此 1.80mm 會比 0.23mm 來得重許多。非常輕的電線是銀色的，被稱為銀鐵絲（silver wires）／銀玫瑰鐵絲（silver rose wires）／玫瑰鐵絲（rose wires）。

你可以在網路上面購買花藝鐵絲。如果你會定期大量買花，應該可以跟往來的花卉批發商買鐵絲。

請記住，越重的花需要使用越粗的鐵絲。

最好用的直徑規格整理如下（按照重量，由輕到重排序）：

- 0.28mm（銀鐵絲）—— 非常輕
- 0.32mm（銀鐵絲）—— 非常輕
- 0.38mm —— 輕
- 0.46mm —— 輕
- 0.56mm —— 中
- 0.71mm —— 中重
- 0.90mm —— 重

若要把名單縮減到 Top 5，以下 5 種尺寸或許是最好用的：

- 0.32mm
- 0.46mm
- 0.56mm
- 0.71mm
- 0.90mm

上述這些也是我在本書所使用的鐵絲。

專業秘訣
- 可以拿兩條輕的鐵絲合在一起，當作重的鐵絲來使用。
- 比較重的鐵絲可以準備中、長兩種長度。

捲筒鐵絲

顧名思義，捲筒鐵絲是成捲販售的鐵絲。它的作用是用來捆綁物品。它有黑色、銀色，也有包覆綠色塑膠薄膜的。其尺寸有 0.28mm ～ 0.56mm 各種不同直徑規格。跟花藝鐵絲一樣，直徑越大鐵絲重量越重，因此 0.56mm 適用較重的植物材料，0.28mm 則適用於較輕的。捲筒鐵絲也可以視需要剪成一段一段使用。

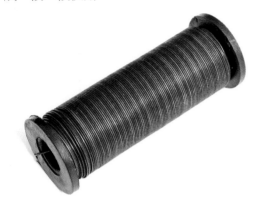

捲筒鐵絲最好用的直徑規格如下：

- 0.32mm（銀色）── 適合比較精細的婚禮花藝裝飾。
- 0.56mm（黑色或綠色）── 適合用在花藤以及重量較重的花藝裝飾。

裝飾用的金屬材質捲筒鐵絲有很多顏色可供選擇，通常會直接外露，讓它成為花藝裝飾的一部分。

備註說明

從這一頁之後，鐵絲直徑規格裡的「mm」將省略，只寫數字部分。

上圖：一旦鐵絲加工技巧變得嫻熟之後，你就可以隨心所欲地設計出別具特色、與眾不同的花束。上圖這個美麗花束利用銀色細鐵絲手工製作成花托底座，再用數百顆施華洛世奇水晶和珠子點綴裝飾，並利用白色石斛蘭、小蒼蘭、滿天星和小銀果等植物材料，營造出花束的輕盈透明感。整個花束非常輕巧好拿握。

設計者：莎朗‧班布里奇－克萊頓（Sharon Bainbridge-Clayton）

鐵絲加工的專業秘訣

- 剪鐵絲時，要讓鐵絲傾斜朝下，避免讓鐵絲尾端正對著你，以免剪的過程中，鐵絲往上彈對你造成傷害。

- 盡可能使用最細的鐵絲，能讓你對植物材料進行加工，又不會讓植物材料僵硬沒有彈性。藉由練習和經驗的累積，能讓你看出某特定的花適合使用哪種規格的鐵絲。為了判斷，可以握住距離花最遠的鐵絲末端或是再往上一點點的位置，如果鐵絲在承受花的重量下沒有彎曲，就代表使用的鐵絲能夠提供足夠的支撐力。在某些情況下可以使用比較細的鐵絲，例如把多個素材綁在一起，或是綁在某個支撐基座或是框架上的時候。

- 在對花材或葉材進行鐵絲加工時，鐵絲末端經常會彎曲，特別是在利用縫線法對葉片進行加工時，或是將鐵絲穿進莖部或花萼的時候。最好把彎曲的末端剪掉並重頭再來。

- 除非是為了裝飾，不然所有鐵絲都不應該外露。

- 為了讓收尾處美觀好看，盡量不要讓鐵絲末端相互纏繞，要讓它們保持筆直。

- 在進行鐵絲加工時，下方可以放一塊白色紙巾，這樣會比較容易看清楚鐵絲，加工也會比較容易。有顏色的紙巾可能會讓花卉染色。

- 細鐵絲和中等粗細的鐵絲（0.71 以內）用鋒利的花藝剪刀就可以剪斷。務必要用刀鋒最厚的位置去剪，也就是最接近握柄的地方。比較粗的鐵絲，最好使用鐵絲剪，以免造成花藝剪刀或是修枝剪損壞。

- 想讓鐵絲變尖銳，可將末端斜剪。

- 穿進莖部或穿過花朵子房部位的鐵絲越少越好，以盡量減少蒸散作用所導致的水分散失。穿孔越多、洞口越大，就越容易散失水分。

花藝膠帶的使用

花藝膠帶能減緩蒸發速度，有助於延長水分保留在莖部的時間。它也可以用來包覆鐵絲並修飾收尾處。

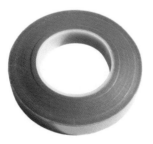

適用何種鐵絲？
何種花材？何種技巧？

莖部長短不同，適用的鐵絲亦不相同。

本書介紹的每個技巧，我都有建議適用的鐵絲規格，但這只是參考建議。你還是可以視情況選用比較輕或比較重的鐵絲。

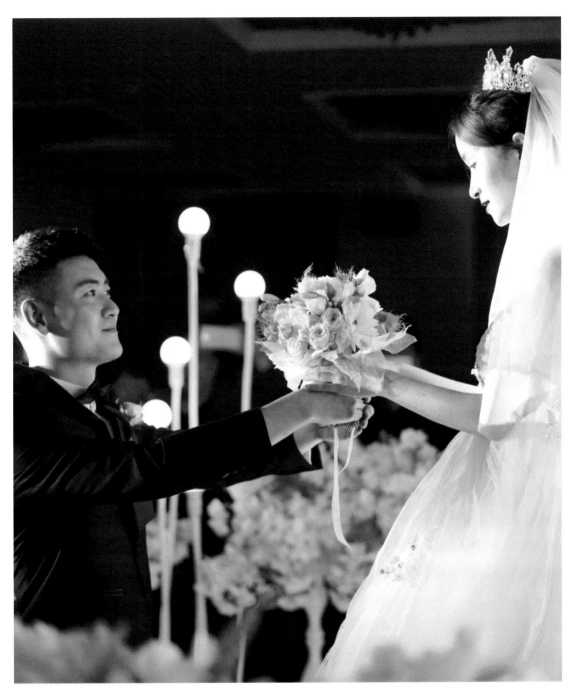

上圖：這位新娘手裡精緻小巧的花束，是用鐵絲纏綁繡球花、茉莉花、黑種草、白色芍藥和多花玫瑰所製作而成的。鏤空的葉片將花材襯托得更加出色，並與新娘禮服材質相互映襯。

設計者：蕾貝嘉・張（Rebecca Zhang）

當莖部須大幅剪短時的
鐵絲加工技巧

這 裡要介紹的鐵絲加工技巧適用於需要使用短莖花材和葉材的花飾，例如男士胸花、女士胸花、手腕花飾、花環／花冠和花藤。小型花卉的莖部通常會剪短至 2.5 公分左右；大型花卉的莖部則通常會剪短至 5 ～ 7.5 公分。這些鐵絲加工技巧能派上用場的情況如下：

- 用來支撐或是調整控制植物材料。

- 藉由用鐵絲取代大部分的莖部，來減輕花飾的重量。

- 用來增加植物材料的彈性和可彎曲性，以利被塑造成想要的造型。

用一根鐵絲縱向貫穿莖部，視情況再另外用一根或兩根鐵絲橫向貫穿子房

目的： 遇到擁有實心莖部和明顯子房，重量輕或中等的單花（一莖一花）花卉時，可利用這種技巧減輕重量並且更容易造型。這種技巧也可以用於大型多花型花卉的個別花頭，例如洋桔梗

適用的花材： 康乃馨、洋桔梗的個別花頭、非洲菊和玫瑰花

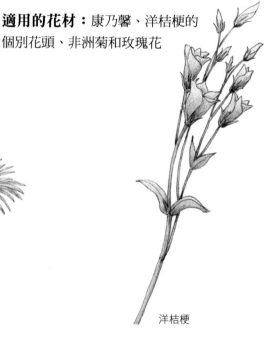

洋桔梗

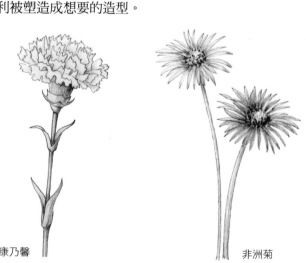

康乃馨　　　　　　　　　　非洲菊

建議的鐵絲規格：用 0.46、0.56 或是 0.71 的鐵絲縱向穿進莖的內部。0.32 或是 0.46 用來橫向穿過子房。

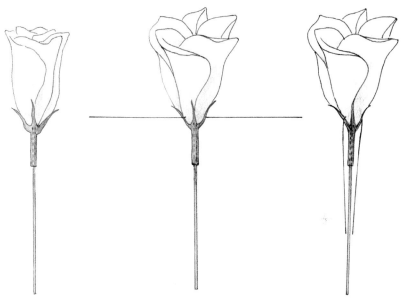

加工方法

1. 將莖部剪短至剩餘 2.5 公分。

2. 將 0.46、0.56 或 是 0.71（依照花材選用 合適規格）的鐵絲從 頂端縱向插入莖部的 中央。當鐵絲刺進花 頭時，可能會有點卡 緊的感覺。

3. 比較重的花材，為了 加強固定，要另外用 0.32 或是 0.46 的鐵絲橫向水平穿過子 房，輔助支撐縱向鐵絲保持直立。

4. 若遇到更重的花材，例如大輪玫瑰，可能 會需要再多用一根鐵絲，與第一根鐵絲成 十字，橫向穿過子房。

5. 將鐵絲的兩端往下彎折，與縱向穿入的鐵 絲成平行。

6. 把鐵絲剪短，一般是剪短至 2.5～5 公分。

7. 用花藝膠帶纏綁鐵絲（請見第 196 頁）。

下一跨頁圖示：帥氣五人組——傑夫・胡和他的伴郎 們。所有人身上都佩戴著搶眼的胸花。這些胸花是利用 康乃馨、聖約翰草和多花玫瑰進行鐵絲加工，再搭配一 小束文竹所製作而成的。

設計者：卡莉達・巴莫爾（Khalida Bharmal）

適用於玫瑰的鐵絲加工技巧

仔細檢查你使用的玫瑰花，如果包圍著花朵 的萼片長得不整齊，或是你擔心天氣太熱導 致花開得太快。你可以用輕重量的鐵絲（例 如 0.32），把它剪短成數段並彎折成 V 字 形，水平插入每個萼片裡。這種技巧稱之為 「V 字固定法」。

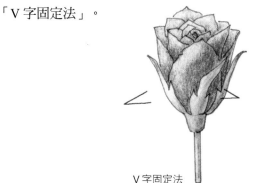

V 字固定法

單桿支撐法

目的：為纖細柔軟的個別小分枝或是成束小分枝提供支撐力

適用的花材：柴胡、蠟花、刺芹、滿天星、聖約翰草、黃楊、長階花、香桃木和細葉海桐

建議的鐵絲規格：0.32、0.46 或是 0.56

加工方法

1. 將花莖剪短至剩餘 2.5 公分。

2. 將一根細或中等粗細的鐵絲彎折成倒 U 字型，並且讓兩邊鐵絲一邊短、一邊長。

3. 將倒 U 字型鐵絲的彎折處靠在花莖後方，讓短邊與花莖平行同時讓鐵絲末端與花莖末端差不多對齊，長邊則往下再延伸。用長邊的鐵絲同時纏繞花莖和短邊鐵絲三圈，然後把長邊鐵絲往下拉直。

4. 用花藝膠帶纏綁鐵絲（請見第 196 頁）。

利用單桿支撐法加工的滿天星

滿天星

黃楊

刺芹

雙桿支撐法

目的：用於支撐或調整控制，具有難以刺穿的木質莖且沒有花萼、質重而結實的花卉

適用的花材：向日葵、繡球花、海神花、歐丁香、雪球歐洲莢蒾和地中海莢蒾

建議的鐵絲規格：0.71 或是 0.9

繡球花　　　　　　　　歐丁香

雪球歐洲莢蒾

加工方法

1. 將花莖剪短至剩餘 5 ～ 7.5 公分。

2. 將一根 0.71 或是 0.9 的鐵絲彎折成倒 U 字型，並且讓一邊鐵絲比另一邊稍長一點點。

3. 將倒 U 字型鐵絲的彎折處靠在花莖後方，用長邊鐵絲同時纏繞花莖和短邊鐵絲三圈，纏繞的間隔要保持相等，最後讓纏繞完的鐵絲往下拉直，讓兩邊長度大致相等。

4. 用花藝膠帶纏綁鐵絲（請見第 196 頁）。

利用雙桿支撐法
加工的繡球花

聚集成束法

目的：把個別纖細柔軟的散狀小分枝聚集成一束

適用的花材：柴胡、蠟花、滿天星、聖約翰草、星辰花、黃楊、長階花、香桃木和細葉海桐

建議的鐵絲規格：0.32、0.46 或是 0.56

蠟花

長階花

聖約翰草

加工方法

1. 將個別小分枝從主莖上剪下，長度約為 5 ～ 7.5 公分。

2. 將幾支小分枝抓攏集中成一束，剪成所需的長度，然後去除較底部的葉片。

3. 取一根 0.46 鐵絲橫向從成束小分枝的一側穿進去，從另一側穿出來，如果花莖重量較重，就改用 0.56 的鐵絲。

4. 如果用一根鐵絲就足以支撐整束花，把鐵絲兩端往下彎折與花莖成平行，讓其中一邊與花莖大致等長，另一邊則更長一點。用長邊鐵絲同時纏繞花莖和短邊鐵絲三圈。如果需要加強支撐力，把鐵絲兩端往下彎折時，讓兩邊長度約莫相等，然後用稍長那邊的鐵絲同時纏繞花莖和短邊鐵絲，纏繞完之後，兩邊鐵絲長度需相等。

用聚集成束法
加工過的星辰花

5. 用花藝膠帶纏綁鐵絲（請見第 196 頁）。

用聚集成束法
加工過的蠟花

勾針法

目的：針對有大量花瓣且無明顯花心，花莖柔軟或是中空的花材，這是個簡單又快速的鐵絲加工方式

適用的花材：銀蓮花、大菊、多花菊、康乃馨、多花康乃馨和陸蓮花

建議的鐵絲規格：0.56 或是 0.71

加工方法

1. 將花莖剪短至剩餘 2.5 公分。

2. 將一根 0.56 或 0.71 的鐵絲穿進花莖末端，往上推進直到鐵絲突出花瓣。

3. 將突出鐵絲的末端彎折成勾狀。

4. 把彎勾輕輕地推回花頭裡，直到被花瓣覆蓋看不見為止。

5. 把鐵絲剪短。

6. 用花藝膠帶纏綁鐵絲（請見第 196 頁）。

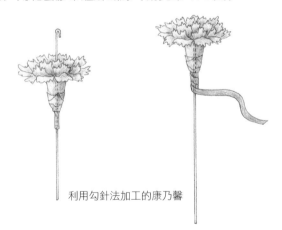

利用勾針法加工的康乃馨

專業秘訣

● 這種鐵絲加工方式如果不是在婚禮當天進行，鐵絲穿過的孔可能會有變成褐色的風險，請小心注意。

針對個別小花的鐵絲加工法

目的：當需要將從多花型花材上取下來的小花，添加進精緻小巧的花藝作品時，要先進行鐵絲加工，以方便將小花插入作品裡。要選用外形飽滿的小花，這代表花的內部有足夠空間供鐵絲插入

適用的花材：百子蓮、風信子、納麗石蒜、聖星百合（又稱阿拉伯伯利恆之星）和非洲茉莉

建議的鐵絲規格：0.32

加工方法

1. 用花藝膠帶貼在 0.32 鐵絲的末端，弄成小球狀。

2. 把鐵絲往下刺進小花中心並穿透底部，直到小球埋進小花裡看不見。

3. 用花藝膠帶纏繞小花底部和鐵絲莖桿（請見第 196 頁）。

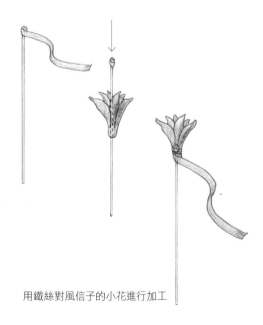

用鐵絲對風信子的小花進行加工

支撐較長莖枝、增加可彎曲性的鐵絲加工技巧

這裡要介紹的技巧適用於大型花藝作品，其中包括瀑布型捧花。

因應不同目的，所適用的鐵絲加工技巧整理如下：

- 利用鐵絲增加植物材料的長度（單桿支撐法和雙桿支撐法）。

- 用來固定位置，例如製作半鐵絲式瀑布型捧花時，把鐵絲末端往回彎曲越過塑膠框罩插進插花海綿裡（單桿支撐法和雙桿支撐法）牢牢固定。

- 增加植物材料的可彎曲性和強度（穿梭纏繞法）。

- 增加花頭的強度並調整花頭的角度（螺旋纏繞法或部分貫穿法）。

附註說明

接下來會先介紹可用來增加莖枝長度的單桿支撐法和雙桿支撐法，其所使用的鐵絲通常會比較粗，因為長度增加必須要有更大的支撐力。

右圖：這束半鐵絲式結構的捧花是用大王桂建構出基礎輪廓，再添加蠟花、洋桔梗、聖約翰草和玫瑰花等花材做裝飾。

設計者：亞傑・曹（Yajie Cao）

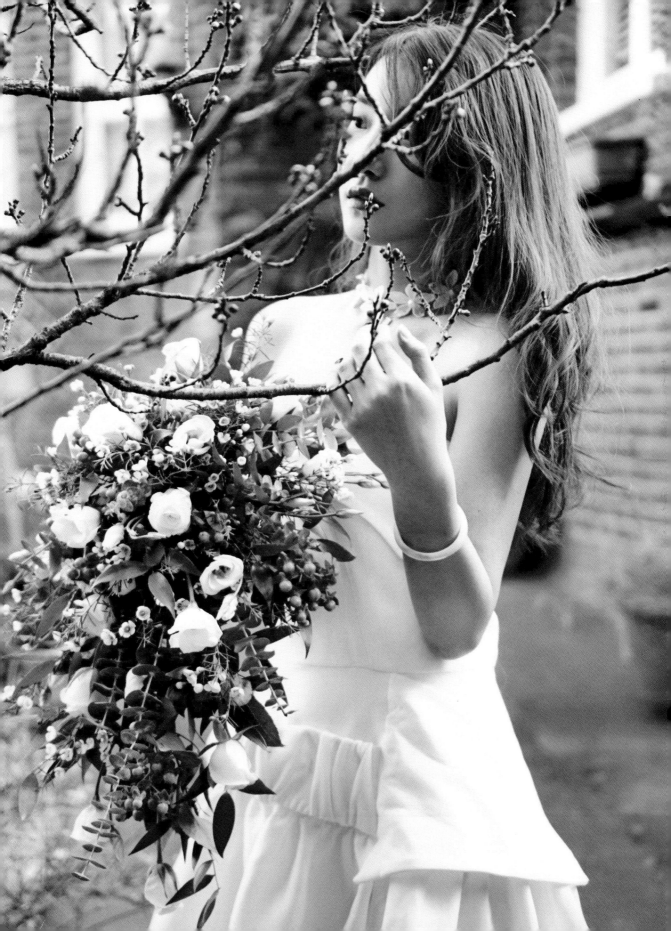

單桿支撐法

目的：延長較輕植物材料的莖枝長度，藉此增加造型彈性，或是讓植物材料能固定於花藝作品裡

適用的花材：蠟花和聖約翰草

建議的鐵絲規格：0.46、0.56 或是 0.71

加工方法

1. 把 0.46、0.56 或是 0.71 的鐵絲彎折成倒 U 字型，兩邊鐵絲要一邊短、一邊長。

2. 決定好莖枝的長度，然後把超出的部分剪掉。

3. 將鐵絲的彎折處靠在莖枝末端往上大約 2.5 公分的位置，然後用長邊鐵絲同時纏繞莖枝和短邊鐵絲三圈之後往下拉直，此時短邊鐵絲末端應與莖枝末端對齊。

4. 用花藝膠帶纏綁鐵絲（請見第 196 頁）。

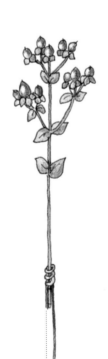

利用單桿支撐法
加工的聖約翰草

雙桿支撐法

目的：延長擁有難以刺穿的木質莖且沒有花萼，質重而結實之植物材料的長度，藉此增加造型彈性，或是讓植物材料能固定於花藝作品裡

適用的花材：莧、洋桔梗、繡球花、歐丁香、雪球歐洲莢蒾、地中海莢蒾

建議的鐵絲規格：0.56、0.71 或是 0.9

加工方法

1. 把鐵絲彎折成倒 U 字型，其中一邊鐵絲比另一邊稍長一點。

2. 決定好你想要的莖枝長度，然後把超出的部分剪掉。

3. 將鐵絲的彎折處靠在莖枝末端往上大約 5 ～ 7.5 公分的位置，然後用稍長那邊的鐵絲同時纏繞莖枝和短邊鐵絲三圈之後，把兩邊鐵絲往下拉直延伸超過莖枝末端，並讓鐵絲兩邊長度差不多相等。

4. 修剪成適當的長度。

5. 用花藝膠帶纏綁鐵絲（請見第 196 頁）。

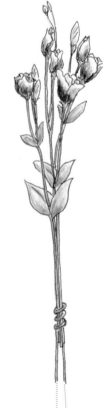

利用雙桿支撐法
加工的洋桔梗

穿梭纏繞法

目的：用來提升纖細脆弱的線狀花材的強度、支撐力和可造型性

適用的花材：鈴蘭、小蒼蘭和常春藤

建議的鐵絲規格：0.32 的銀色捲筒鐵絲（0.32 銀色花藝鐵絲長度會不夠使用）

加工方法

1. 鐵絲預留 5 公分長的尾端，從莖枝末端開始，穿梭繞過花朵之間，沿著莖枝由下往上纏繞。

2. 纏繞到頂端時，把鐵絲往下彎折，按步驟 1 方式，由上往下纏繞至末端。

3. 鐵絲纏繞於末端作為收尾。

4. 剪掉多餘的鐵絲。

5. 用花藝膠帶纏綁鐵絲（請見第 196 頁）。

利用穿梭纏繞法
加工的鈴蘭

專業秘訣

● 由於鈴蘭需要持續供水，可以用一塊濕棉花球包覆在莖枝的底部，然後將捲筒鐵絲往下拉，繞過棉花，將棉花固定好位置。最後再用花藝膠帶纏繞包覆鐵絲和棉花。

螺旋纏繞法或部分貫穿法

目的：避免花頭因為花莖過於柔軟而折斷，並藉此讓花材更易於造型

適用的花材：康乃馨、非洲菊和馬蹄蓮

建議的鐵絲規格：0.56 或 0.71

加工方法

1. 把鐵絲一端橫向貫穿緊鄰花頭的花莖頂端或是子房。

2. 用單手輕輕將鐵絲彎曲，由上往下以螺旋狀的方式，等距纏繞花莖。

3. 剪掉多餘的鐵絲。

4. 用花藝膠帶纏綁鐵絲（請見第 196 頁）。

利用螺旋纏繞法加工的非洲菊

蘭花的鐵絲加工技巧

蘭花特別的花型需要使用不同的加工技巧。

蝴蝶蘭

建議的鐵絲規格： 0.32

加工方法

1. 將莖部剪短至 2.5 公分。

2. 輕輕地將 0.32 銀色鐵絲彎曲，讓一邊鐵絲比另一邊稍長一點。將兩邊鐵絲末端穿過位於三片花瓣底部的蕊柱左右兩側的小孔。由於花莖相當柔軟，在加工時很容易壓壞，因此在把兩邊鐵絲往下拉和纏綁膠帶之前，可先將一根細鐵絲縱向插入莖部以增加強度。

3. 將兩邊鐵絲往下拉，用長邊鐵絲纏繞莖部和短邊鐵絲，讓兩邊鐵絲一樣長。

4. 將鐵絲修剪成適當的長度之後，用花藝膠帶纏綁鐵絲（請見第 196 頁）。

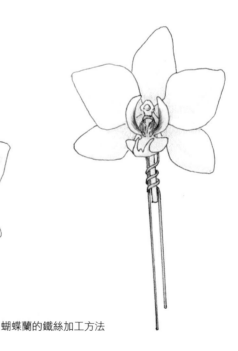

蝴蝶蘭的鐵絲加工方法

虎頭蘭

建議的鐵絲規格： 0.71 或 0.90，以及 0.32

加工方法

1. 將莖部剪短至大約 2.5 公分。

2. 取一根 0.71 或 0.90 鐵絲由底端往上穿進莖部。

3. 將 0.32 銀色鐵絲穿過花喉底部。這樣做能保護花，維持花形的完整。

4. 將 0.32 鐵絲兩側從花瓣之間的空隙穿過往下拉，讓兩邊鐵絲等長並與第一根鐵絲成平行。

5. 將鐵絲修剪成適當的長度之後，用花藝膠帶纏綁鐵絲（請見第 196 頁）。

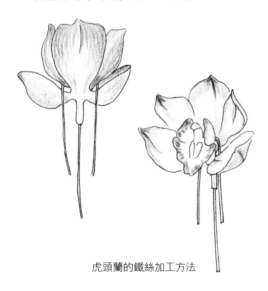

虎頭蘭的鐵絲加工方法

專業秘訣

● 一旦纏綁好鐵絲和膠帶之後，就不要用水噴灑虎頭蘭，因為可能會留痕跡在花上面。

石斛蘭（個別的花頭）

建議的鐵絲規格： 0.32

加工方法

1. 將莖部剪短至大約 2.5 公分。

2. 取一根 0.32 銀色鐵絲穿過莖部頂端與花朵相接的綠色花萼。這樣做能維持花喉的完整。

3. 將兩邊鐵絲往下拉，與花莖成平行。跟蝴蝶蘭一樣，你也可以在纏繞鐵絲和膠帶之前，先用一根細鐵絲縱向插入花莖以增加強度。

4. 用一邊的鐵絲纏繞花莖和另一邊鐵絲，纏繞之後把鐵絲拉直。

5. 將鐵絲修剪成適當的長度。

6. 用花藝膠帶纏綁鐵絲（請見第 196 頁）。

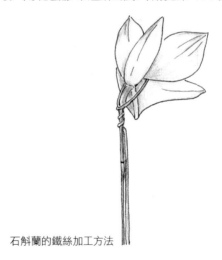

石斛蘭的鐵絲加工方法

葉材的鐵絲加工技巧

包含莖與葉的整支葉材可使用單桿支撐法或雙桿支撐法的鐵絲加工技巧。單片的小型至中型團塊狀葉子需要運用到被稱為縫線法的特殊技巧。

縫線法

目的：取代小型至中型葉片的葉莖以提供更強的支撐力，同時撐開葉片，讓葉面更平整

適用的葉材：銀河葉和常春藤

建議的鐵絲規格：0.32

加工方法

1. 將葉梗剪短至剩餘 2.5 公分。

2. 將葉片背面朝向自己，拿一根 0.32 鐵絲，像縫衣針一樣從葉子底端往上三分之二的地方刺進去，水平橫越主葉脈，其中一邊的鐵絲要比另一邊稍長一點點。

3. 將鐵絲往下彎折與葉梗成平行。鐵絲不要拉太緊，在把鐵絲往下彎折時，用拇指稍微壓在穿刺處提供支撐，以免葉片被拉破。

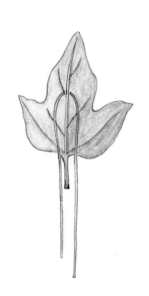

4. 用較長那邊的鐵絲纏繞葉梗和較短那邊的鐵絲三圈，纏繞完之後讓兩邊的鐵絲等長。纏繞過程中要避免用力拉扯鐵絲。

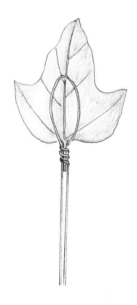

5. 用花藝膠帶纏綁鐵絲（請見第 196 頁）。

專業秘訣

* 這種技巧也適用於比較長型的葉片，例如玉簪，但是可能需要在葉片與葉梗相接的地方多穿一根鐵絲，以增加支撐力和造型彈性。

* 在對比較小、比較輕的葉片進行加工時，兩邊鐵絲要一長一短，讓長邊鐵絲纏繞完葉梗和短邊鐵絲之後，只會剩長邊鐵絲（單桿）用來將葉片固定於花藝作品上面。

主葉脈加工法

目的：可以將葉片塑造成各種形狀

適用的葉材：一葉蘭和朱蕉

建議的鐵絲規格：0.71 或 0.9

加工方法

1. 確認葉片是乾淨且乾燥的。

2. 拿一段比葉片短，長度約 2.5 公分的花藝膠帶。

3. 拿一根長鐵絲縱向擺放在膠帶上面。

4. 從葉尖往下 2.5 公分開始，將黏著鐵絲的膠帶縱向貼在葉背，讓鐵絲沿著葉片中央往下延伸。

5. 視需要可以把葉片塑造成各種不同形狀。

花藝膠帶的使用技巧

當植物材料的鐵絲加工完成之後，需要使用到花藝膠帶（stem tape）來遮蓋鐵絲和莖部末端。前面在介紹每一個鐵絲加工技巧時都提到要用花藝膠帶纏綁。此處將說明為什麼要使用花藝膠帶以及正確的使用方法。

花藝膠帶的使用目的：

- 將莖部末端密封以減少水分蒸散。

- 遮蔽鐵絲，避免鐵絲外露。

- 提供隔離保護，避免造成衣物破損或污漬。

- 讓植物外觀更接近原本天然的模樣。

市面上有幾款橡膠材質或紙質的花藝膠帶。在英國，主要的品牌有「Parafilm®」和「Stemtex®」。它們在天氣溫暖時的使用效果會比較好。你可以兩種都嘗試，看看哪一種比較適合你使用。花藝師通常會有強烈的個人偏好。世界各地有很多品牌都有推出類似的膠帶，但是像「Parafilm®」這種類型的膠帶可能比較不好找。

Parafilm® 花藝膠帶

這款橡膠材質的花藝膠帶有多種顏色可供選擇。它可以像口香糖一樣延展到很細的狀態。如果不慎拉斷，只要從斷裂處往前 1 公分，將前後兩段膠帶重疊貼合銜接，就可以繼續使用。它適合用於所有用到鐵絲的花藝裝飾，包括要穿戴在衣物上的花飾。它在溫暖環境下的延展性比較好，在寒冷的環境裡比較容易斷裂。

Stemtex® 花藝膠帶

Stemtex® 是紙質的花藝膠帶，其延展性沒有 Parafilm® 好，因此收尾處會不如 Parafilm® 美觀。它感覺有點黏黏的，而且膠帶裡的油脂成分有時會浸進織物裡，留下難以去除的污漬。初學者會覺得它易於使用。Stemtex® 的顏色選擇比 Parafilm® 多。婚禮花藝裝飾最常用的顏色是白色、綠色、銀色和金色。

花藝膠帶的使用方法

1. 將花藝膠帶完全伸展拉平，包覆並黏牢鐵
 絲的尖端。

2. 如果你是右撇子，用左手抓好並有規律地
 旋轉鐵絲，同時用右手斜向往外拉膠帶
 （大約 120 度），這樣做可以把膠帶撐
 開拉平整。膠帶記得要拉緊。在捲貼鐵絲
 的過程中，雙手會以固定速度往下移動。
 若你是左撇子，請以相反方向操作。

3. 拉緊並牢固地將膠帶包覆在鐵絲的末端。

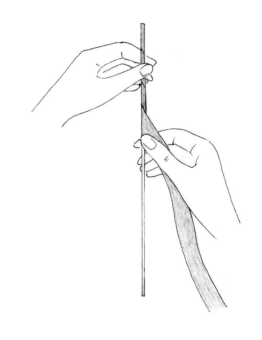

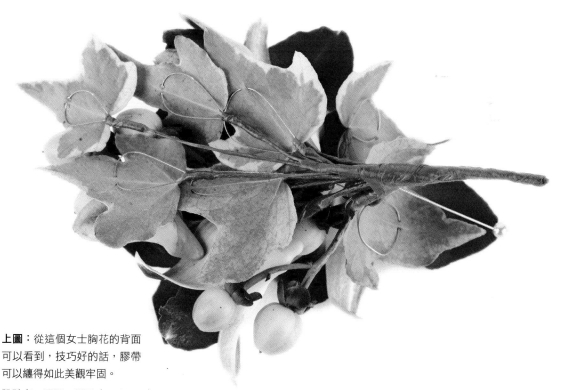

上圖：從這個女士胸花的背面
可以看到，技巧好的話，膠帶
可以纏得如此美觀牢固。

設計者：尼爾·貝恩（Neil Bain）

各式胸花與手腕花飾

花飾在婚禮當天對新人以及親友團來說是重要不可或缺的一部分。那迷你花束胸花、男士胸花、女士胸花究竟有什麼不同呢？

迷你花束胸花（Boutonnière）

根據「簡明牛津英語詞典」的定義，「boutonnière」是指佩戴在扣眼上的小花束。有些花藝師會說它是「buttonhole」的美式用語。然而，我覺得最恰當的描述是由花材和葉材構成，當中沒有特別搶眼的主花的迷你花束花飾。製作迷你花束胸花可以使用鐵絲，也可以不使用。

男士胸花（Buttonhole）

「buttonhole」在傳統上是新郎和親友團男性成員所配載的花飾，由一朵醒目的主花搭配三片葉片所構成。但今日的男士胸花也有用裝飾品或是其它植物材料做搭配，唯一不變的是，依然有一朵做為主角的主花。

女士胸花（Corsage）

傳統的女士胸花跟與男士胸花的差別在於它裡面包含數朵同種類的主花，但是花型較小，例如在使用玫瑰當主花時，就會使用多花玫瑰，而非大輪玫瑰。其結構通常比較複雜，所有裝飾元素都使用鐵絲纏綁。

專業秘訣

- 所有迷你花束胸花、男士胸花、女士胸花都越輕越好，因此在有足夠支撐力的前提下，要盡可能使用越細的鐵絲。
- 它們必須夠堅固，不會在擁抱時被壓扁或是毀損。
- 要選擇能夠在無水狀態下維持好幾個小時的植物材料。
- 避免使用生長季節初期的落葉植物葉片，因為做成切葉使用時，它們無法保持翠綠飽滿的狀態，往往會變得比較偏淡綠或黃綠色。

右圖：喬身上佩戴的男士胸花是以玫瑰 Victorian Dream 為主花，搭配莫和繡球花兩種花材以及文竹和茵芋兩種葉材，最後再用絲質緞帶加以裝飾。所選用的全部花材皆與喬手上拿的新娘捧花相互搭配，並展現了受大自然啟發的各種細膩巧思。

設計者：凱特·斯科菲爾德（Kate Scholefield）

迷你花束胸花

沒有使用鐵絲的迷你花束胸花，是用比較自然的裝飾手法將花朵、花苞、葉材和漿果做成胸花佩戴在禮服或是外套上。它理當給人新鮮現摘的印象，然而實際上，它的持久性並不如用鐵絲加工和用膠帶纏綁的胸花。

迷你花束胸花相對比較容易製作。你只需要使用當季出產，狀態良好、相對較強健的花卉並搭配比較成熟的葉材就可以了。夏季中期到晚期以及秋季是最適合製作迷你花束胸花的時期。如果莖部沒有進行鐵絲加工，原本的自然莖將成為設計的裝飾元素之一。另外也可以添加各種裝飾物，例如珠子和裝飾鐵絲。

無論男性或女性都可以佩戴迷你花束胸花，但傳統上男性會將胸花佩戴在外套的左側，女性則佩戴在她們禮服或是外套的右側。

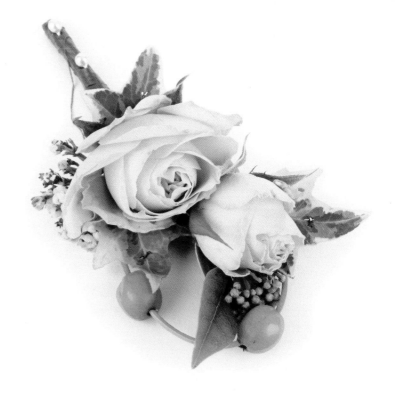

右圖：利用辮子草將多花玫瑰和聖約翰草纏繞成束的胸花。

設計者：朱蒂思・布萊克洛克

Step-by-step

難度

工具與材料的取得難度：★
花藝佈置技巧的難度：★

花材與葉材

◦ 紫菀、大星芹、蠟花、多花型菊花、金仗花、須苞石竹、歐石楠、洋桔梗、小蒼蘭、聖約翰草、小輪到中輪玫瑰、多花玫瑰、一枝黃花
◦ 尤加利葉、長階花或迷迭香

工具與材料

◦ 花藝膠帶
◦ 紙繩鐵絲、拉菲草繩、麻繩、緞帶、毛線或是蕾絲
◦ 膠水

上圖和下一跨頁圖示：使用了多種植物材料，並且不用鐵絲加工的迷你花束胸花。這些胸花上面還繫著親友團成員的名牌。

設計者：林恩·達拉斯（Lynn Dallas）

製作方法

1. 配合婚禮或活動的主題，選用比較小型的花材和強健的葉材，例如長階花、迷迭香。

2. 清理並去除莖枝底部的葉片，避免胸花顯得累贅笨重。在開始製作之前要先給莖部充分供水，以維持良好狀態。

3. 將短莖的葉材抓成一束握在手裡，然後開始添加花材。

4. 用花藝膠帶將葉材和花材纏綁在一起，莖的末端部分不要綁膠帶。

5. 把莖的末端切齊。噴水並浸泡於水中。

6. 在快要運送之前，再用紙繩鐵絲、拉菲草繩、麻繩、緞帶、毛線或是蕾絲纏綁，把花藝膠帶遮蓋起來。可以加一滴膠水在繩結下面以加強固定。

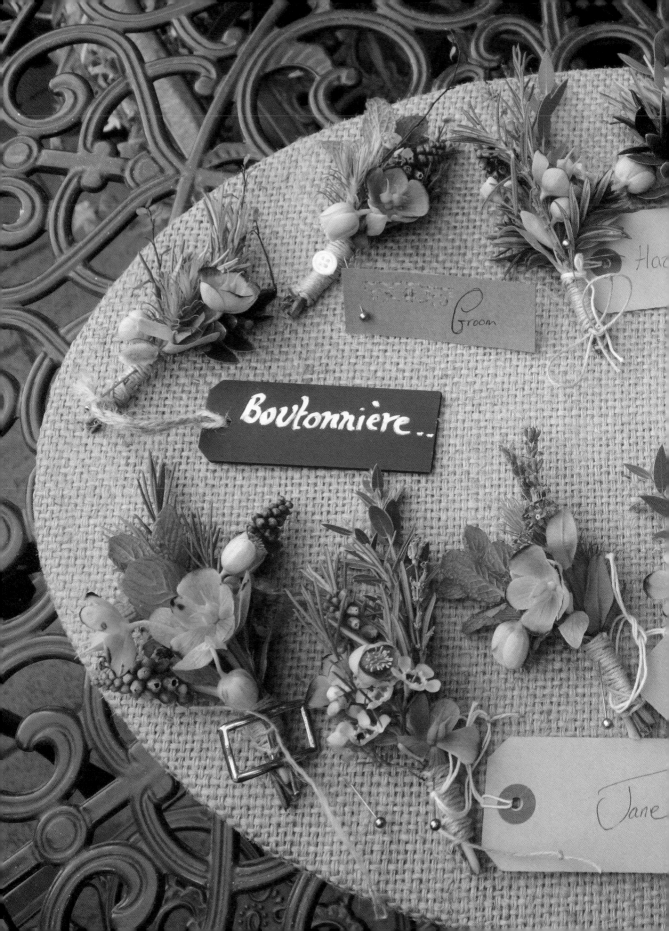

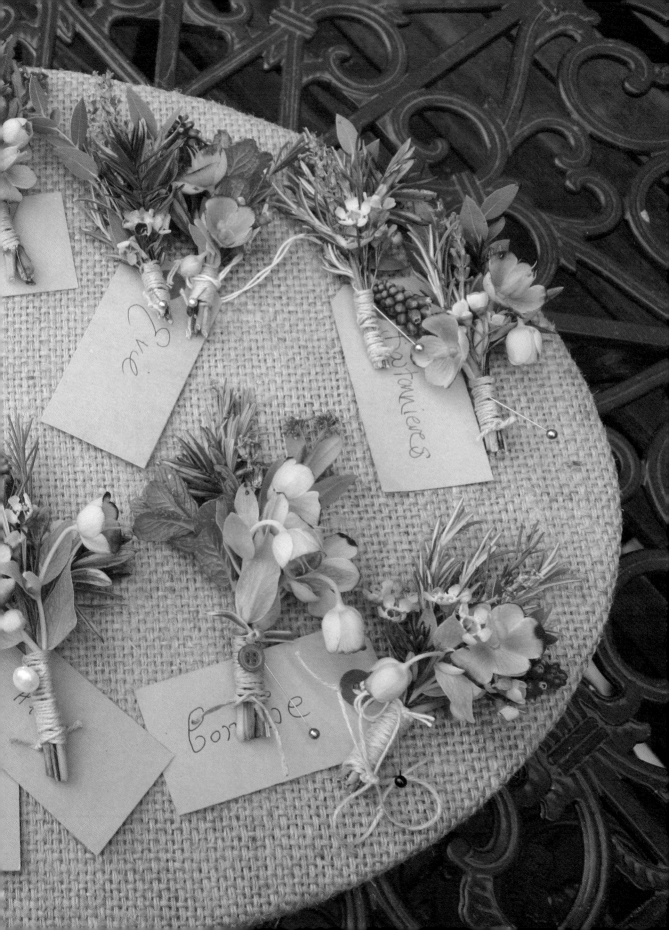

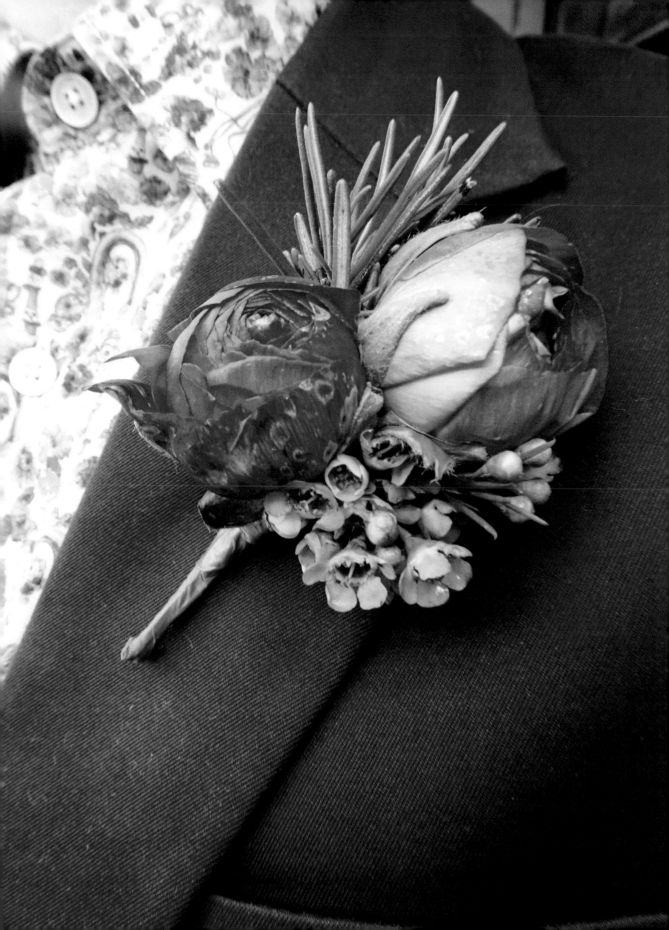

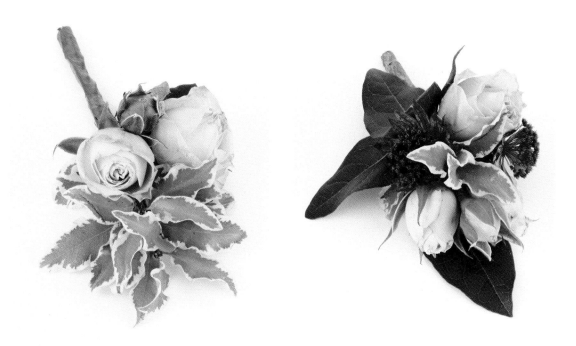

左上圖：多花玫瑰搭配斑紋小葉海桐。

右上圖：大星芹、多花玫瑰搭配常春藤和海桐。

右圖：大星芹、寒丁子搭配海桐和樺木小細枝。

設計者：花藝學校的學生們

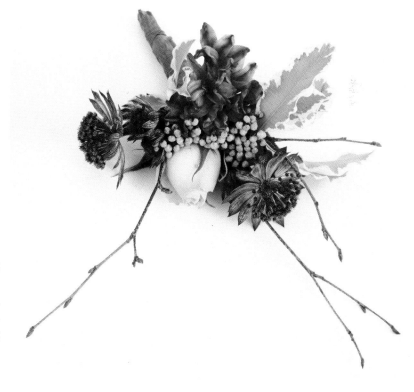

左圖：這到底該稱它為迷你花束胸花或是男士胸花呢？這個胸花兼具兩者特徵，要怎麼稱呼就由你決定吧！陸蓮花外形鮮艷華麗，但天氣溫暖時需要經常噴水。

設計者：朱蒂思‧布萊克洛克

男士胸花

傳統上，男士胸花是由新郎、伴郎以及參與婚宴的男性成員佩戴。正如之前所提過的，男士胸花是由一朵主花（例如康乃馨或是玫瑰花）和三片葉子所構成。在過去，若使用的主花是玫瑰花，通常會搭配玫瑰花的葉子。但現今有更多種強健的葉片可供選擇使用，例如銀河葉、常春藤和舌苞假葉樹。另外也可以利用小型花朵或是漿果做為點綴，但必須有限度地使用，不能搶去主花的風采。

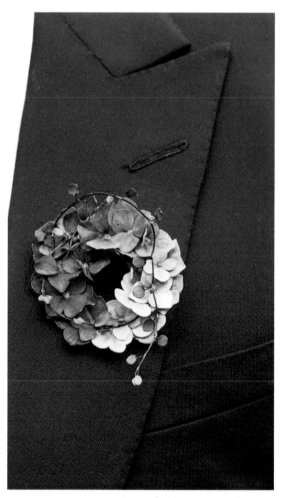

上圖：用膠水把繡球花的小花黏在環形紙板上面做成小花圈，花圈呈現從淡粉紅到深粉紅的漸層變化。再用鈕扣藤點綴，增添纖細柔美的感覺。利用兩塊磁鐵固定胸花的位置。如果使用到磁鐵，請確認佩戴胸花者的身體沒有裝設心律調整器，以免磁鐵對其造成不良影響。

設計者：莎朗‧班布里奇－克萊頓（Sharon Bainbridge-Clayton）

右圖：這個胸花使用了珠子和銀色細鐵絲線做為裝飾。主花是雪山玫瑰，周圍用蓬萊松、斑葉海桐和雪果等葉材點綴襯托。

設計者：莎朗‧班布里奇－克萊頓（Sharon Bainbridge-Clayton）

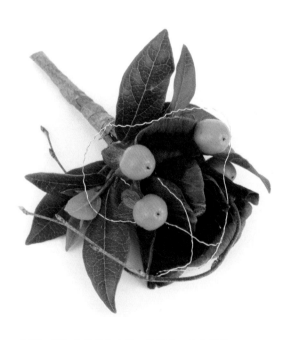

上圖：用銀蓮花做為主花，周圍再用金絲桃漿果、小細枝和繞成旋渦狀的波紋鐵絲做點綴。

設計者：花藝學校的學生

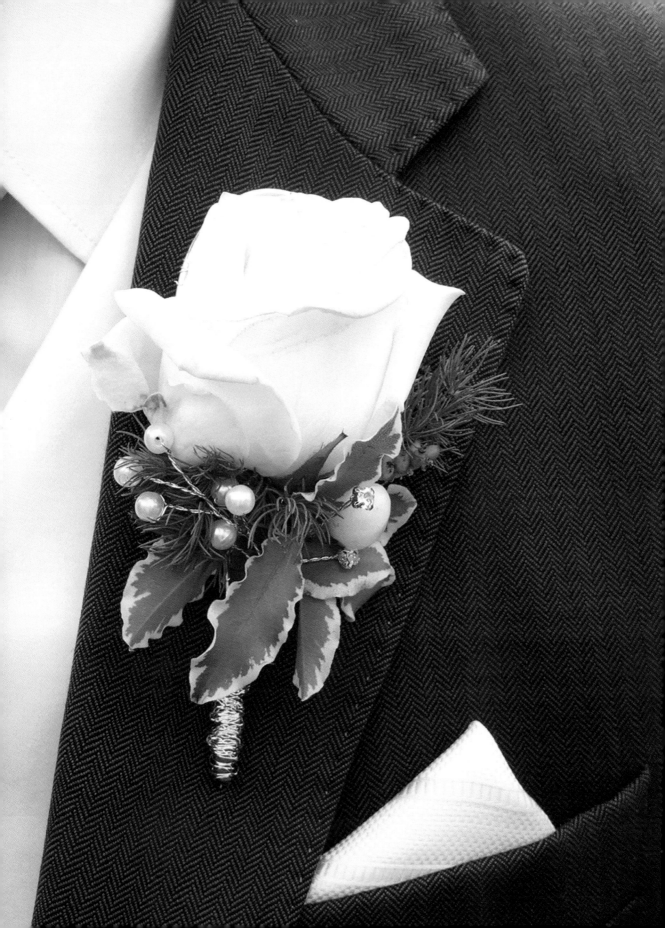

Step-by-step

難度

工具與材料的取得難度：★★

花藝佈置技巧的難度：★★

花材與葉材

- 一朵中型玫瑰（如果玫瑰太大朵，重量會很重並且不容易佩戴）
- 三片常春藤的葉片

其它可替代的花材與葉材

- 團塊狀花材，例如康乃馨或是迷你非洲菊
- 三片小型的銀河葉或是珊瑚鈴葉片

工具與材料

- 0.71 鐵絲
- 0.32 或 0.46 鐵絲
- 花藝膠帶
- 花藝大頭針或珠針

製作方法

1. 將玫瑰（或你選用的其它種花卉）的花莖剪短至 2.5 公分。

2. 將 0.71 鐵絲從花莖底部縱向往上穿進花頭，直到有卡緊的感覺。

3. 如果使用的是玫瑰，可以將 0.32 鐵絲剪短成 3～5 段並彎折成 V 字型，再把這些鐵絲插進萼片固定形狀，避免花瓣往外張開（請參考 181 頁）。

4. 為加強固定，可以用一根或兩根 0.32 或 0.46 鐵絲水平橫向穿過子房頂部（若是用兩根，兩根要呈十字交叉），然後將兩邊鐵絲往下彎折。

5. 用花藝膠帶纏繞子房，接著往下纏繞 2.5 公分的莖部，最後往下纏繞鐵絲。

右圖：這個基本造型的男士胸花使用了一朵玫瑰花，其周圍環繞著三片常春藤葉片。

設計者：朱蒂思·布萊克洛克

6. 用 0.32 鐵絲對三片葉片進行加工，最後再用花藝膠帶纏繞（請參見 194 頁）。

7. 將花朵和全部葉片握在手裡，讓葉片圍繞著花朵，但不能遮蓋住花朵或是搶了花朵的主角地位。你可以把一片葉片放在花的後方，但我個人偏好葉片放在花的兩側或前方，因為這樣比較方便將胸花別在禮服或西裝上。請自行斟酌採用最適合你的方式。葉片的擺放位置盡可能越往上靠近子房頂部越好，但不要在子房之上。調整葉片的角度和位置，讓胸花看起來更賞心悅目。

8. 將所有鐵絲剪成 5 公分或是三根手指併排的長度，再用花藝膠帶將所有鐵絲以及花的短莖與葉片，全部緊緊纏繞在一起形成一根花柄。

9. 將衛生紙鋪在盒子底部，再將胸花擺放陳列於盒內。最好使用白色衛生紙，因為有色衛生紙可能會滲出顏色沾染到胸花。輕輕地噴水於胸花上並加上花藝大頭針或珠針。用玻璃紙或是衛生紙覆蓋在胸花上面，將盒子置於陰涼處，直到需要用到胸花時再取出。

專業秘訣

● 雖然馬蹄蓮是製作男士和女士胸花很受歡迎的一種花卉，但是不要選用大朵的，因為可能很難保持直立。「Crystal Blush」這個品種的馬蹄蓮，因為花型較小，是不錯的選擇。基於同樣理由，玫瑰花也要選擇中型的，不要使用大型的。

● 可以依照某個特定主題去選用花材和葉材，例如在蘇格蘭風格的婚禮上使用刺芹，或是用白玫瑰花來象徵英格蘭的約克郡。

附加裝飾

你可以添加許多裝飾物讓胸花看起來更加出色、更與眾不同。例如小細枝、珠子、鈕扣、人造寶石、水晶或是小塊的樹皮。很多花藝材料商都有販售現成的裝飾材料。你可以配合花藝設計的色調和風格，去添加任何本身帶有孔洞的小型裝飾材料，例如串珠。以下要介紹幾個讓男士胸花看起來更別具特色的裝飾方法，其中幾種也可以歸類於迷你花束胸花。

上圖：新郎胸花通常會比婚禮上其他男士所戴的胸花更精緻漂亮，並採用跟新娘捧花相同的花材和設計風格。這裡使用的花材跟 108、109 頁的新娘捧花是一樣的。

右圖：這個胸花使用了玫瑰 Red Naomi、白色風信子的小花、常春藤葉片和銀柳。

設計者：花藝學校的學生們

金屬鐵絲線圈

將捲筒裝飾金屬鐵絲（視喜好選擇鐵絲的顏色）纏繞在鉛筆上，讓鐵絲形成線圈並將末端拉直。將鐵絲線圈從鉛筆上取出，再用花藝膠帶將線圈和胸花組合在一起。若想做比較小的線圈，可用雞尾酒竹籤或是烤肉竹籤取代鉛筆。

捲曲造型花柄

將胸花的花柄纏繞在鉛筆上，將串珠穿進捲曲花柄的末端，滴一滴膠水以避免串珠從花柄上脫落。

將聖約翰草漿果串在熊草或辮子草上

將熊草或辮子草的其中一端斜切。相隔適當間距將漿果串在草上，漿果花萼是否保持完整都無所謂。利用單桿支撐法（請參見 184 頁）對兩端進行鐵絲加工，再用花藝膠帶將兩個末端接在一起形成適當大小的圈圈。

上圖：用常春藤葉片環繞雪山玫瑰，外面再用波紋鐵絲纏繞。

下圖：這個胸花是用東亞蘭搭配暗紅色的洋桔梗，以及兩小截熊草和一片銀河葉製作而成的。

設計者：花藝學校的學生們

上圖：這個優雅別緻的紅色玫瑰胸花用胡椒漿果從旁點綴。花柄用金色細鐵絲纏繞，鐵絲上面串著細小的紅色和金色珠子，與玫瑰和鐵絲的顏色呼應。為了避免破壞西裝布料，這個胸花是利用磁鐵固定的方式。如果使用到磁鐵，務必確認佩戴胸花者的身體沒有裝設心律調整器，以免磁鐵對其造成不良影響。

設計者：莎朗‧班布里奇－克萊頓（Sharon Bainbridge-Clayton）

女士胸花

女士胸花是由新娘和新郎的母親，以及重要的女性家族成員所佩戴的花飾。它們通常是佩戴在外套、套裝的翻領或是洋裝上，但稍加修改就能變成手腕花飾或皮包裝飾。跟所有其它鐵絲加工花飾一樣，女士胸花使用的花材和葉材必須能夠在無水狀態下維持好幾個小時。女士胸花要盡可能地輕，因此使用的鐵絲要越細越好。在佩戴胸花時通常會讓三分之二的花柄朝下，三分之一的花柄朝上，這是視覺效果最好且最穩定不會搖晃的位置。

下圖：這個女士胸花使用了多花型康乃馨做為主花。

設計者：尼爾·貝恩（Neil Bain）

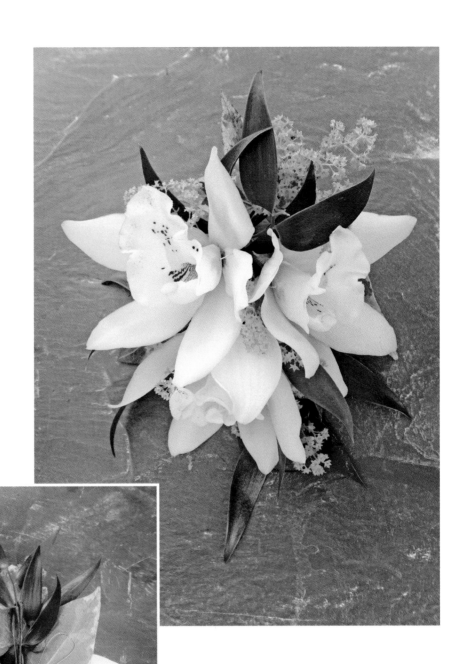

上圖和左圖：這個女士胸花中央三朵東亞蘭與周圍羽衣草（別名斗篷草）的幾抹翠綠搭配得恰到好處。

設計者：道恩・詹寧斯（Dawn Jennings）

Step-by-step

難度

工具與材料的取得難度：★
花藝佈置技巧的難度：★★★

花材與葉材

- 6 朵開花的多花型玫瑰、小型玫瑰或是石斛蘭的花頭
- 6 支小束的多花型花材，例如蠟花、須苞石竹或是聖約翰草
- 7～9 片銀河葉、小到中型的常春藤葉片或是其它小型到中型的團塊狀葉片

工具與材料

- 花藝膠帶
- 依據使用花材的重量，選用 0.32、0.46 或是 0.56 鐵絲
- 佩戴胸花用的大頭針、T 型別針或是磁鐵

製作方法

1. 對多花玫瑰、小型玫瑰或是石斛蘭的花頭進行鐵絲加工，然後用花藝膠帶纏繞。

2. 利用單桿支撐法（請參見 184 頁）對 6 支小束的多花型花材進行鐵絲加工。

3. 對銀河葉和常春藤葉片進行鐵絲加工，然後用花藝膠帶纏繞。

4. 現在開始組裝胸花，目標是要製作出一個三角造型的胸花。在桌上把主花（這裡的示範是使用玫瑰花）擺放成胸花成品的形狀。建議把最小的花放在頂端、最大的花放在中央，其餘的花放在前兩者之間。

5. 用葉片和多花型花材穿插排列於玫瑰之間加以點綴。

6. 此時還不需要全部的植物材料都用花藝膠帶纏繞，但若有部分植物材料已經確認好擺放位置，可以先用膠帶稍微纏繞加以固定避免鬆脫。

7. 在所有植物材料的最後方添加一片或兩片葉子和一些花苞做為襯底，並藉此遮蓋住鐵絲花柄的加工痕跡。

8. 用花藝膠帶把朝下的鐵絲全部纏繞在一起形成一根花柄。

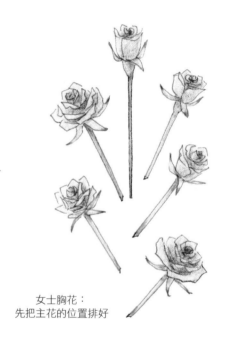

女士胸花：
先把主花的位置排好

專業秘訣

- 視你個人喜好，可以用熊草或辮子草捲繞成小圈圈做點綴。另外也可以用細緞帶做成小蝴蝶結來裝飾胸花。

下圖：這個胸花是用多花玫瑰 A-lady、紫珠、聖約翰草漿果以及常春藤葉片製作而成的。

設計者：尼爾．貝恩（Neil Bain）

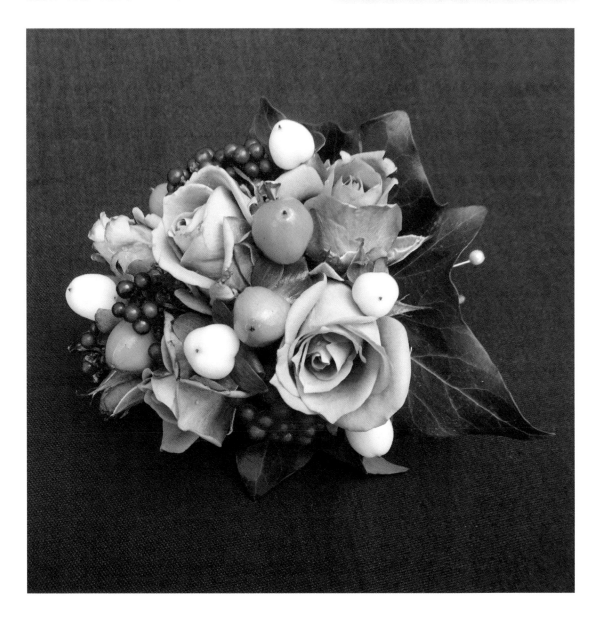

迷你花束胸花、男士胸花、女士胸花的佩戴方式

迷你花束胸花和男士胸花在佩戴時應該讓花朵朝上。如果使用的是珠針，要將珠針從西裝翻領背面穿出布料刺穿花柄，讓胸花牢牢固定，針頭再穿回翻領背面。視情況可能會需要使用到兩個珠針。

女士胸花佩戴位置要盡量高一點。傳統上是將胸花的尖端朝下，比較不會左右搖晃。如果使用的是珠針，要將珠針刺穿洋裝或套裝布料，再刺穿胸花的鐵絲花柄，最後再穿進布料裡固定好。

如果使用的是 T 型別針（它是透明塑膠材質、T 字型的小型別針），要將其垂直置放在胸花花柄的背面，你需要使用花藝膠帶綁在 T 型別針和女士胸花周圍以加強固定。如果 T 型別針比胸花長，用剪刀把末端剪掉一部分。別針的部分應該保持水平，會比較容易固定在衣服上。

你可以使用約莫小銅板大小、會相吸的成對磁鐵，把較厚的那個磁鐵用膠水黏或用膠帶貼在胸花花柄上，磁鐵位置盡量高一點，讓磁鐵能夠被遮蓋住。較薄的那個磁鐵放在衣服裡側，將胸花擺放於對應位置的衣服外側，讓兩個磁鐵能夠相吸。磁鐵比較適合用於薄布料的衣服，否則磁鐵的吸力可能不足以支撐固定胸花。對於比較輕薄易破損的織物，例如蠶絲或薄紗的衣服，磁鐵可能是最適合的方式，因為別針或珠針可能會造成衣服脫線或是破洞。若有到使用鐵絲裝飾物時要特別小心容易破損的衣服。

注意事項
佩戴胸花者的身體若有裝設心律調整器，千萬不能使用磁鐵，以免磁鐵對其造成不良影響。

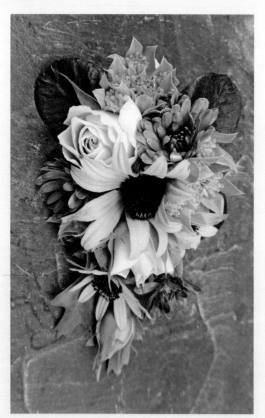

左圖：這個女士胸花裡面包含了從花園裡摘來的花材和從花店買來的多花玫瑰。這裡道恩使用了貫葉柴胡、多花型菊花和三朵金光菊做為主花，再用黃櫨（別名煙霧樹）和櫟木葉（俗稱橡木）襯托點綴。

設計者：道恩・詹寧斯（Dawn Jennings）

手腕花飾

這裡我要介紹兩個快速簡單的製作方法。先從這兩種方法開始做起，如果你覺得對製作手腕花飾有興趣，可以再嘗試其它方法。

下圖：這個手腕花飾使用了萬代蘭 Sunanda 和洋桔梗 Reina Champagne，再用霸王鳳（別名空氣鳳梨）葉片稍加點綴。

設計者：莎拉‧希爾斯（Sarah Hills-Ingyon）

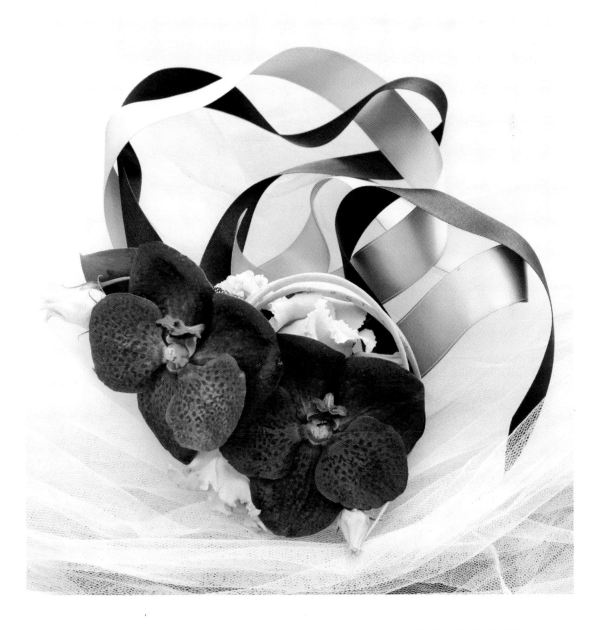

使用緞帶

緞帶可以增添質感、增加顏色和對比變化，讓原本簡單樸素的胸花變得出色漂亮。

Step-by-step

難度

工具與材料的取得難度：★
花藝佈置技巧的難度：★

花材與葉材

- 寬大扁平的葉子（整片葉子或其中一部分）。例如銀河葉或是常春藤
- 1 或 2 朵蝴蝶蘭（直接從植株上摘取或是使用切花都可以）
- 其它視設計需要選用的葉材或花材

其它可替代的花材與葉材

- 大朵的多花型玫瑰
- 束亞蘭

工具與材料

- 2 條長度 60 公分、寬度 5 公分的亮面緞帶（長度要足以纏繞在手腕上並打一個漂亮的蝴蝶結）
- 花藝冷膠
- 串珠或金屬線圈（視情況使用）

製作方法

1. 將兩條緞帶交叉疊放成 X 形。交叉處的中央用花藝冷膠黏貼固定。使用花藝冷膠時，記得要先等一段時間讓它產生黏性之後，再進行緞帶、葉材或花材的黏貼。

2. 把扁平的葉片黏貼到緞帶的中央區域做為基底，方便後續其它花材和葉材的貼附。

3. 把更大片、更平坦的葉片剪短至沒有葉柄。比較小型的花要保留較長的花莖。在花材和葉片的背面加一點花藝冷膠，等其產生產生黏性之後，再把兩者黏在一起。等幾秒鐘讓它們黏貼固定。製作順序可以從外圍往裡面作業，或是由裡往外，由你自行決定。

4. 黏貼其它花材、葉材和其它裝飾品，例如串珠或是金屬線圈。

5. 將冷膠的殘膠清理乾淨。

6. 手腕花飾的佩戴方式就是纏繞在手腕上，然後用緞帶的兩端打一個漂亮的蝴蝶結。

專業秘訣

- 在黏貼蝴蝶蘭時，先修剪花莖，然後靜置使其乾燥，讓花莖末端的汁液凝固。
- 針對比較精細的裝飾材料，可使用雞尾酒竹籤塗抹花藝冷膠。
- 製作過程中要不時確認整體的形狀和比例平衡。
- 避免讓焦點主花的高度突出其它植物材料太多，這樣會讓花飾比較容易磨損。

使用常春藤葉片做手腕緞帶花飾的基底

下圖：這個手腕花飾使用的是一條寬 7.5 公分的緞帶，緞帶的兩端收緊並打結以減輕視覺重量。主花只使用了一朵蝴蝶蘭，陪襯的葉材有愛之蔓、銀葉桉、鈕扣藤、綠之鈴和綿毛水蘇。磁鐵安裝在緞帶的底側並用尤加利葉遮蓋。

設計者：莎拉・希爾斯（Sarah Hills-Ingyon）

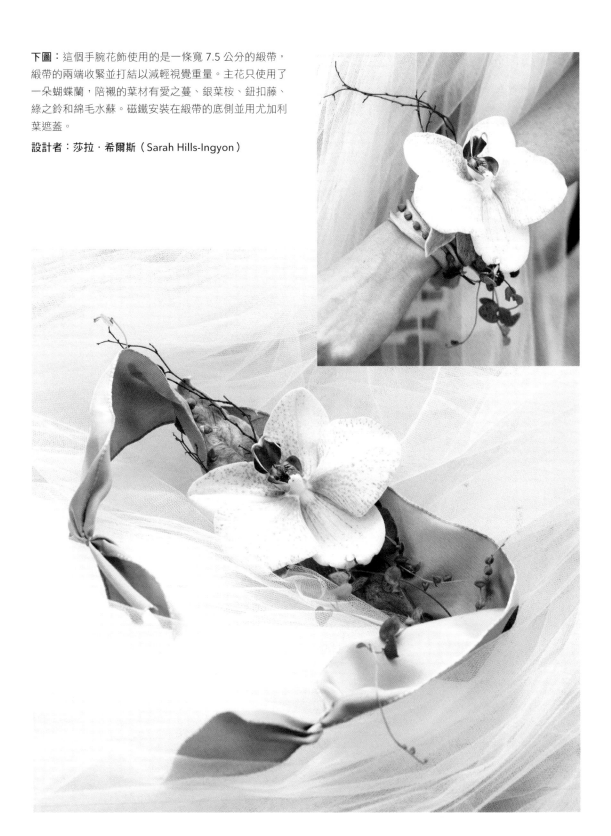

使用現成的腕飾手環

可以購買中央附有一個圓盤基座的腕飾手
環，直接在上面添加花材和葉材，能節省製
作工序和時間。

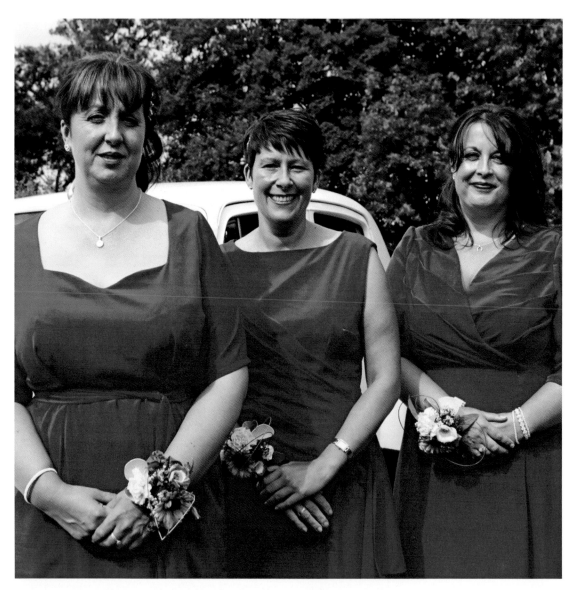

上圖：這個手腕花飾利用從「Corsage Creations」婚禮用品商買來的現成腕飾手環，
上面再用寒丁子、洋桔梗、迷你非洲菊和聖約翰草等花材以及熊草進行裝飾。

設計者：莫‧達菲爾（Mo Duffill）

Step-by-step

難度

工具與材料的取得難度：★
花藝佈置技巧的難度：★

花材與葉材

- 寬大扁平的葉子（整片葉子或其中一部分）。例如一葉蘭、銀河葉或是常春藤
- 幾朵蝴蝶蘭花朵（可以直接從植株上摘取）
- 其它視設計需要選用的漿果、葉材或花材

其它可替代的花材

- 火鶴花
- 東亞蘭
- 非洲菊
- 迷你非洲菊

工具與材料

- 花藝冷膠
- 現成的腕飾手環。本範例使用的是購自「Corsage Creations」婚禮用品商

製作方法

1. 將少量冷膠點在手環的塑膠圓盤上並等它產生黏性。

2. 請參照 218 頁的製作方法，利用這個圓盤做為裝飾基底去製作手腕花飾。

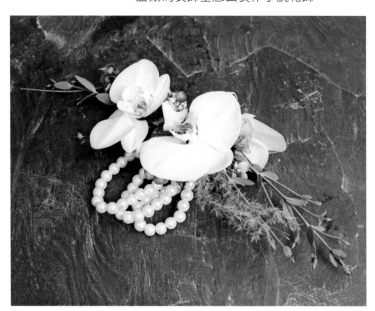

使用花藝冷膠的專業秘訣

- 專業花藝冷膠會比熱膠效果好。因為後者可能會讓脆弱的花藝材料燒焦和變色。
- 在使用冷膠進行黏貼之前，要先確認花材上面沒有水分殘留。
- 用鉗子把冷膠軟管容器的管口擠壓成橢圓形，以控制流量。
- 將少量膠水倒在光滑表面上，在塗抹前要先等一段時間讓其產生黏性。

- 修剪花朵時，要盡可能地剪短，以創造最大表面積。
- 膠水相接觸的表面積越大，黏著度越好，因此要徹底塗抹兩個要相黏的表面。
- 花材用膠水黏貼上去之後，先靜置約 10 分鐘，這期間要避免觸碰。
- 如果冷膠軟管的蓋子不見了，可以用頭部夠大的大頭針或是圖釘塞進管口。整管冷膠用完之後，可以留下蓋子以備不時之需。

頭髮花飾

利用髮梳或是髮箍,很簡單就能製作出頭髮花飾。花環或是花冠製作起來比較複雜,最好能提前幾天就開始製作,以確保能及時做出成品。

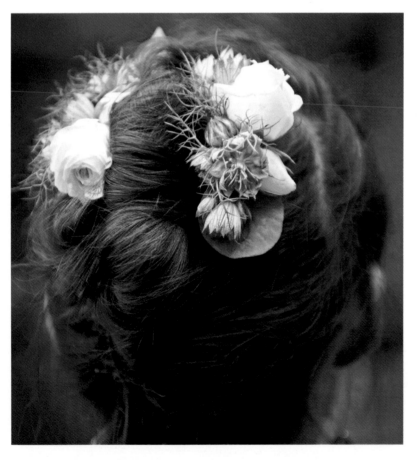

髮梳花飾

這種髮梳花飾製作起來輕鬆、簡單又快速,而且不需要用到鐵絲。寬度 7.5 公分和 10 公分是兩種普遍常見的髮梳規格。

左圖和右圖:這個髮飾使用尤加利葉為基底,然後在上面添加大星芹、黑種草和多花型玫瑰等花材。黑種草的花瓣雖然很容易凋落,但凋落之後剩下的種子頭也很漂亮。

設計者:朱蒂思・布萊克洛克

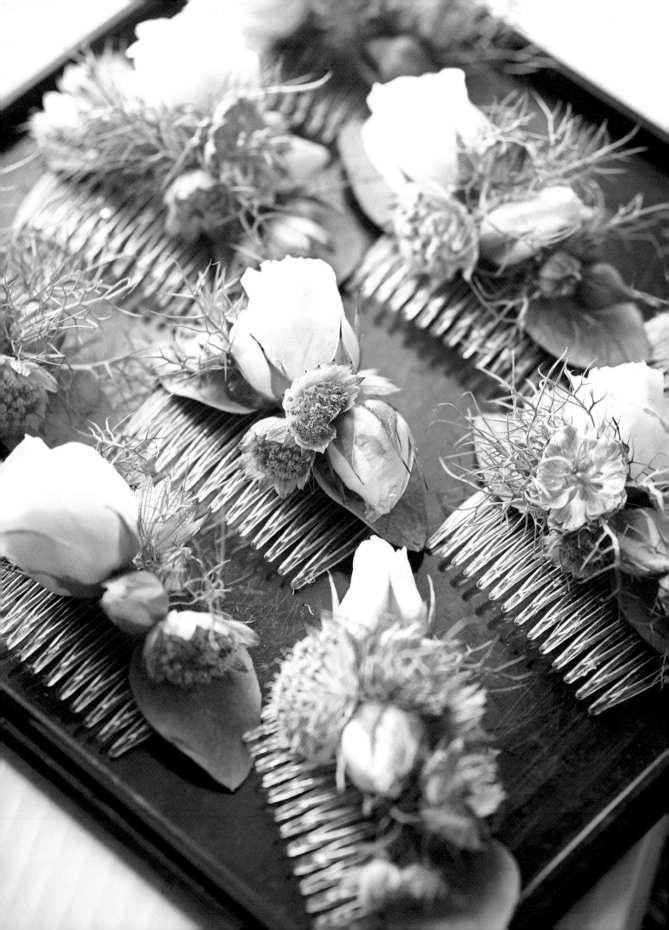

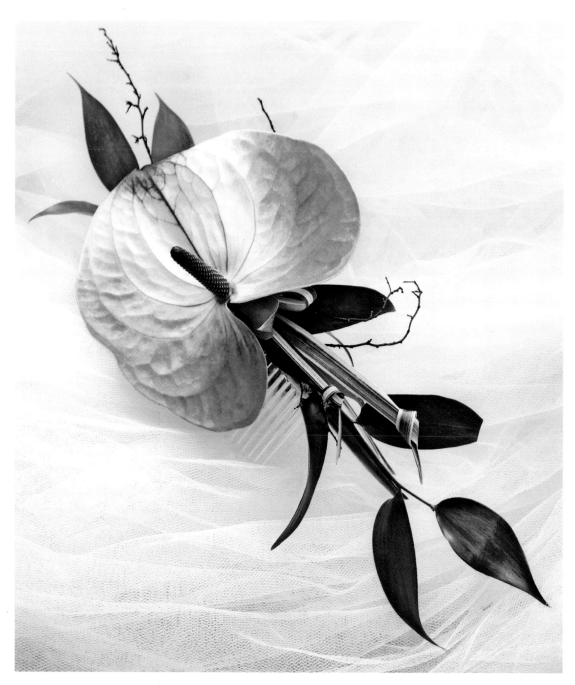

上圖：大膽使用了一朵火鶴花做為主花，再搭配大王桂的
葉片和打成結的斑葉麥門冬做裝飾。莎拉由外圍往中央進
行裝飾，最後才擺上火鶴花。髮梳後面放了一片斑葉麥門
冬，用來遮蓋裝飾加工的痕跡。

設計者：莎拉・希爾斯（Sarah Hills-Ingyon）

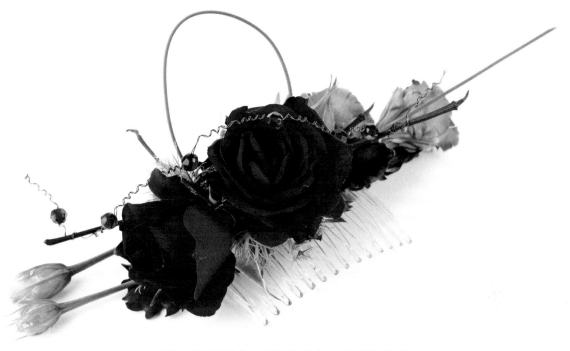

上圖：以常春藤和橡木葉片做為基底，上面擺放了紅色多花玫瑰和洋桔梗，以及辮子草捲繞而成的小圈圈和細長拖尾，再用幾顆珠子串進波紋鐵絲裡做為點綴。

下圖：後視圖。

設計者：莎拉・希爾斯（Sarah Hills-Ingyon）

上圖：丹尼斯使用了不一樣的裝飾技巧來製作頭髮花飾。他用脫脂棉包覆植物材料的莖枝，再用鐵絲加工和花藝膠帶纏繞。因為有使用鐵絲，所以用髮夾就能將頭髮花飾牢固地夾在頭髮上。

設計者：丹尼斯·克尼普肯斯（Dennis Kneepkens）

右圖：梅根頭上戴的頭飾，使了用繡球花、洋桔梗、玫瑰 Victorian Dream、多花玫瑰 Jana 等花材，搭配天冬草和胡椒漿果。花材的配置分佈於頭部的一側，避免給人視覺過於沉重的感覺。

設計者：凱特·斯科菲爾德（Kate Scholefield）

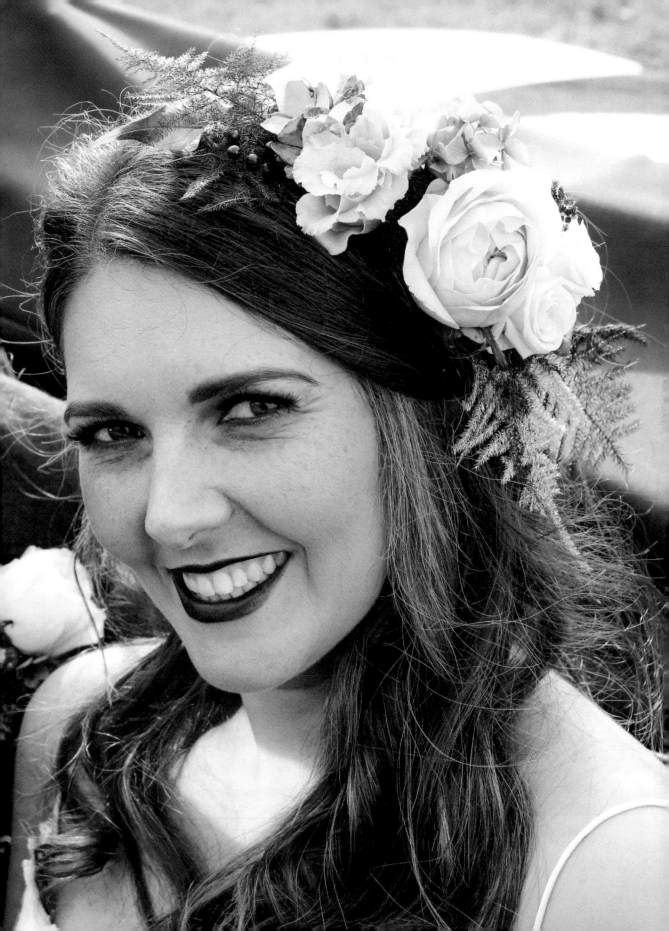

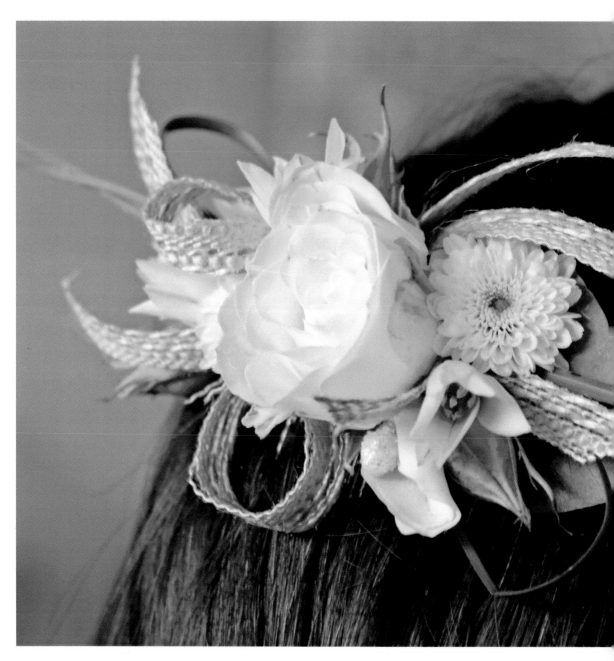

上圖：這個持久性佳的鮮花頭飾以尤加利葉做為基底，上面用一朵多花玫瑰 Lovely Lydia 的花朵，搭配多花菊花 Ibis 和幾朵天鵝絨（別名伯利恒之星）花朵做裝飾，再用纏繞成圓圈造型的熊草點綴其中。利用花藝冷膠黏貼固定好這些植物料材。帶著獨特紋理的捲繞緞帶增加了視覺上的豐富感與美感。

設計者：莎拉・希爾斯（Sarah Hills-Ingyon）

Step-by-step

難度

工具與材料的取得難度：★

花藝佈置技巧的難度：★

花材與葉材

- 小到中型、表面平滑的葉片，例如尤加利葉或常春藤
- 小到中型的花材、漿果和葉材

工具與材料

- 花藝冷膠
- 髮梳

製作方法

1. 沿著髮梳頂端擠出一條冷膠，等幾分鐘讓膠水產生黏性。

2. 沿著髮梳頂端黏貼表面光滑的葉片，葉片可稍微交疊擺放並覆蓋住排梳的邊緣，但盡量不要蓋住梳齒的部分。

用尤加利葉做為裝飾基底

3. 按照你設計的構圖去排列佈置花材和葉材。你可以利用交錯層疊的方式來營造深度感並增添視覺效果。

4. 最後在中央或是接近中央的位置加上一朵團塊狀花材的花朵就完成了。

專業秘訣

- 也可以直接使用經過鐵絲加工的小型女士胸花來裝飾髮梳，或是選用小巧雅緻的多花型花卉，用花藝冷膠黏貼固定在排梳上。

髮箍花飾

花飾髮箍戴在年輕伴娘頭上很迷人，但其它年齡層的女性戴起來也很好看。髮箍花飾製作起來比花環相對簡單快速。平坦表面的塑膠、織物或是金屬材質的髮箍最好用，因為很容易就能把花材和葉材黏上去。冷膠的作用跟花藝膠帶類似，都可以把水氣密封起來以減少水分散失。在製作前要先確認髮箍的尺寸是否符合佩戴者的頭型。

專業秘訣

- 若想用緞帶包覆髮箍末端，可剪兩條約 5 公分長的緞帶。把兩條緞帶分別包住髮箍兩個末端，然後往髮箍背面內摺，並用冷膠黏貼固定。把超出髮箍左右兩側的部分塞進髮箍背面，不要讓緞帶的邊緣外露，因為可能會產生毛邊或破損。
- 若想製作可長時間使用的髮箍，可選擇人造花做為材料。

Step-by-step

難度
工具與材料的取得難度：★
花藝佈置技巧的難度：★

花材與葉材
- 平坦的小型葉片，例如常春藤
- 小到中型的團塊狀花材，例如多花玫瑰、小型的蘭花花朵或是鐵線蓮
- 填充花材和漿果，例如蠟花、聖約翰草、滿天星

工具與材料
- 花藝冷膠
- 髮箍
- 長度約 1.2 公尺、寬度約 2.5 公分的亮面緞帶

製作方法

1. 用花藝冷膠沿著髮箍長度的方向塗抹，靜置幾分鐘等膠水產生黏性。

2. 先擺放小型常春藤葉片或其它平坦葉片，將葉片交疊黏貼在髮箍上面。另一種做法是用緞帶包覆髮箍，只在髮箍中央區域擺放葉片。

3. 沿著髮箍長度的方向，按一定間隔擺放做為主花的團塊狀花材。

4. 在間隔處添加陪襯的填充花材、漿果或葉材。

只有局部區域用常春藤葉片覆蓋的髮箍

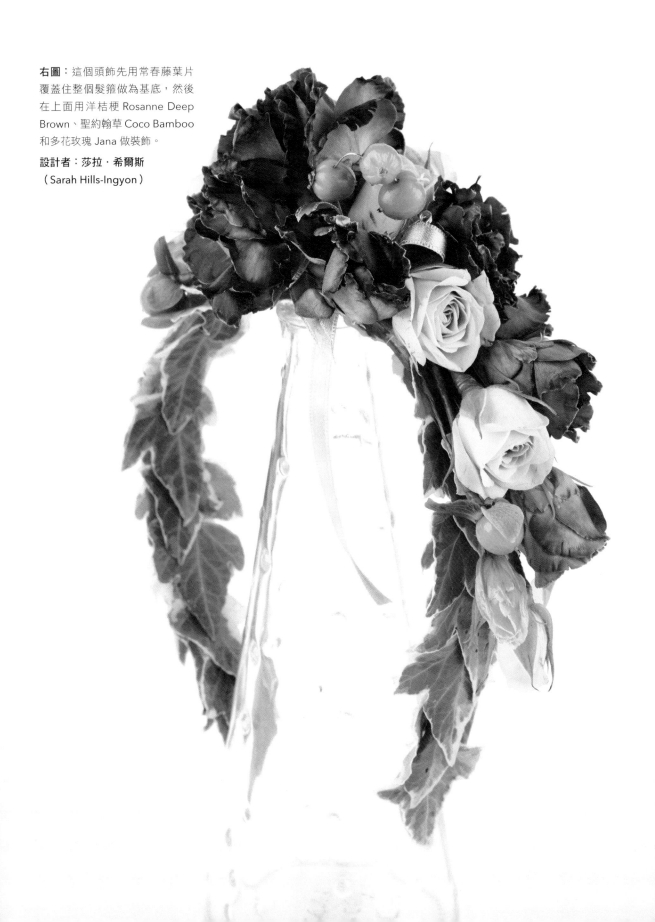

右圖：這個頭飾先用常春藤葉片覆蓋住整個髮箍做為基底，然後在上面用洋桔梗 Rosanne Deep Brown、聖約翰草 Coco Bamboo 和多花玫瑰 Jana 做裝飾。

設計者：莎拉・希爾斯
（Sarah Hills-Ingyon）

花環

花環是很漂亮、充滿女人味的環形頭飾。花環傳統上通常是由年輕的伴娘佩戴，但新娘也可以戴。要做出尺寸合適且牢固的基底結構雖然要耗費數個小時，但是製作出來的花環絕對能夠整場婚禮都維持著漂亮形狀，不會發生新娘走紅毯時脫落解體的尷尬場面。我也會介紹簡易快速的製作方法以應付時程很趕的情況，但是用這種方法製作的花環，只能給婚禮中非主要的人員佩戴。

在選擇花材時請記住人的頭部會散發大量體熱，而且花環上的花將處於無水狀態下好幾個小時，因此必須慎選狀態良好的合適花材。要用於鐵絲加工花飾的花材，持久性是非常重要的考量因素。因為花環非常接近臉部，所以不能使用含有過敏物質或具毒性的花材，例如附子花。

專業秘訣

- 如果你不確定所使用的天然植物材料是否合適，可先試驗看看。先進行修剪並且鐵絲加工，然後靜置一晚之後，看看植物材料會變成什麼樣子。

右圖：戴在這兩個可愛伴娘頭上的花環是使用蠟花和玫瑰花搭配常春藤葉片組合而成的。
設計者：朱蒂思·布萊克洛克

下頁圖示：這個優雅別緻的花環是用滿天星、長階花和多花玫瑰製作而成的。
設計者：道恩·詹寧斯（Dawn Jennings）

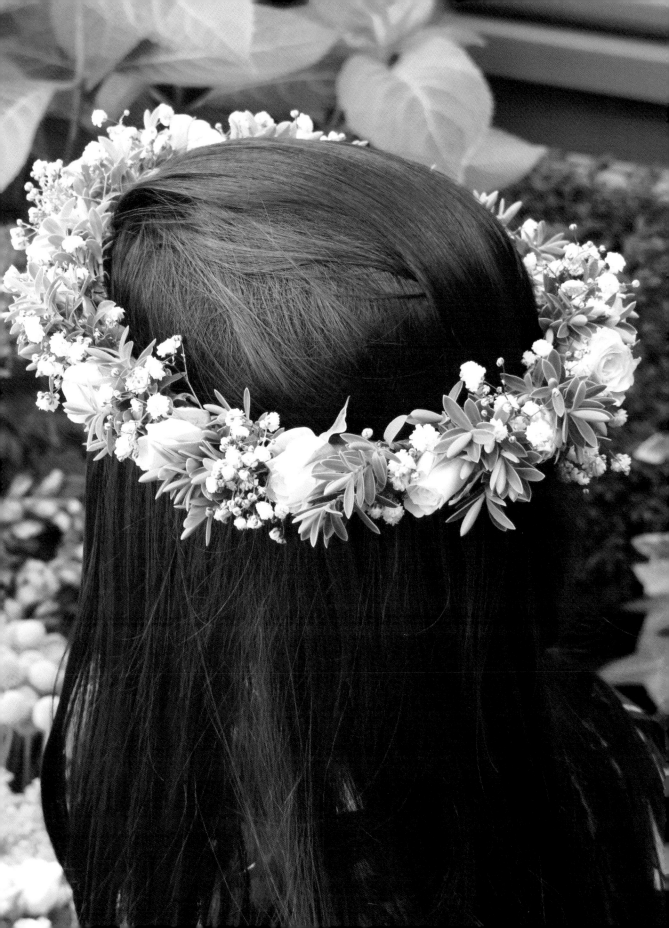

量身定做

花環戴起來是否合適是很重要的事，所以在製作前要先測量頭圍尺寸（要將佩戴當天的髮型考量在內）。可利用繩子或線環繞頭部以測量頭圍尺寸。量完之後把繩子拉直平放在捲尺或布尺旁邊，以確認需要做圓周多長的花環，通常會再加 6 公分。一般而言，過大的花環會比過小的花環容易調整修改。

Step-by-step

難度

工具與材料的取得難度：★

花藝佈置技巧的難度：★★★

花材與葉材

- 數朵團塊狀花材的花朵，例如從約莫 5 支多花玫瑰花莖上採下的花朵、3 支石斛蘭花莖上的花朵或是 9 朵小輪品種的玫瑰花，例如 Akito、Heaven 這兩個品種
- 填充花材，例如 2 支蠟花、2 支滿天星或是 3 支一枝黃花
- 小型的常春藤葉片
- 能營造質感或紋理對比效果的葉材，最佳選擇是能夠快速填補的葉材，例如蓬萊松、長階花，但若有使用帶有蓬鬆葉子的填充花材或是黃綠色植物材料，例如羽衣草，就不一定要使用這類葉材

工具與材料

- 用於製作花環基座的 0.9 鐵絲
- 花藝膠帶
- 視花材和葉材的重量和形狀，選擇適合用於鐵絲加工的 0.32、0.46 或 0.56 鐵絲
- 用於製作固定扣環的 0.32 或 0.46 鐵絲（視情況使用）
- 亮面緞帶（視情況使用）
- 鋒利的裁縫剪刀（剪緞帶用的）

補充說明

上面提到的花材數量僅供參考。實際使用數量需視一支花莖上面有多少朵花以及花朵大小決定。

左頁左上圖：用帶有紫白兩色的石斛蘭為主花，再用蠟花加以點綴並搭配常春藤葉片所製作成的花環。

設計者：大衛・湯姆森（David Thomson）

左頁下圖：花飾寵物項圈是讓寵物也能參與慶祝活動很好的一種方式，只要確認所使用的植物材料不會對寵物造成傷害，同時務必記住百合花所有部位對貓來說都是有毒的。

設計者：朱蒂思・布萊克洛克

製作方法

1. 確認所有植物材料都有經過妥善的照料與保存。天氣較熱時，若要使用花園裡種植的花材和葉材，請選在涼爽的傍晚或是一大清早採收，然後立即放進水裡。使用購買的切花，請務必再修剪一次花莖末端（要斜剪），並放入加有鮮花保鮮劑的乾淨水裡以延長花材壽命。

2. 製作花環基座。用花藝膠帶將兩條 45 公分長的 0.9 鐵絲綁在一起連接成一條，兩條鐵絲交疊的部份約 7.5 公分。如果你的鐵絲比較短，可以多加一條 0.9 鐵絲，剪至所需的長度，然後用花藝膠帶纏綁。視所使用的植物材料的顏色，可以選擇褐色、綠色或白色的花藝膠帶。

用花藝膠帶纏繞包覆花環基座

3. 到這個步驟可以把纏繞完膠帶的鐵絲環繞
 在花瓶瓶身上,讓鐵絲彎曲成順暢的圓弧
 形。若使用大量較重的植物材料時,我偏
 好讓鐵絲維持直線,因為會比較方便進行
 裝飾佈置。

4. 把鐵絲的一端彎折成勾子狀,另一端則做
 成一個圓圈狀。圓圈基部要用花藝膠帶纏
 繞固定好以避免鬆脫。兩端的勾子和圓圈
 形成一組可以勾在一起的「勾扣」。

5. 根據植物料材的重量和形狀,對小型的成
 束花材和葉材以及單支花材進行適當的鐵
 絲加工技巧。

6. 完成所有植物材料的鐵絲加工之後,開始
 進行膠帶纏綁。如果你覺得有辦法用一半
 寬度的膠帶進行纏綁,也可以把膠帶縱向
 剪成兩半使用。這樣可以減少厚重感,但
 作業難度會稍微提升。把完成鐵絲加工和
 纏好膠帶的花材和葉材剪成約 4 公分長。

7. 把第一束植物材料擺放於末端圓圈外側,
 並用花藝膠帶纏繞植物材料和圓圈基部一
 圈或兩圈,固定好位置。在兩側各擺放一
 朵花或一片葉子,同樣用花藝膠帶纏繞植
 物材料和圓圈基部一圈或兩圈,固定好位
 置。剪去多餘的鐵絲。植物材料只添加在
 外側和兩側,因為佩戴花環時,內側必須
 與頭部伏貼。要仔細檢查是否有鐵絲外
 露,以免刮傷頭部。

添加成束花材

8. 可以在花環內側 3 處或 4 處設置固定扣環，佩戴花環時可用髮夾穿過這些小圓環以加強固定。要製作這些固定扣環，可將 0.32 或是 0.46 鐵絲彎成帶有尾桿的小圓圈，然後用花藝膠帶纏綁尾桿，並固定在花環基座上（視需要製作）。

固定扣環 ————————

9. 添加植物材料直到整個花環基座完全被覆蓋為止，過程中要隨時注意配置的均衡性以及質感紋理的對比效果。

10. 如果想在做好的花環上加蝴蝶結，可以用緞帶纏繞出兩個圓圈（就像橫放的 8）帶著兩個尾巴，然後拿一條短鐵絲纏繞在蝴蝶結中央處，再用花藝膠帶纏綁鐵絲兩個末端，就可以將蝴蝶結添加至花環上。

專業秘訣

- 先完成所有植物材料的鐵絲加工，再整批進行膠帶纏繞，會比兩種加工作業交叉進行來得快速有效率。

- 花材擺放要注意大小比例均衡，一般來說，前一朵花的尺寸不可以大於後一朵花（一莖一花的花材）或是一叢花（一莖多花的花材）的兩倍。遇到比較小朵的花，可以多朵合成一束以增加尺寸。

- 如果沒辦法量頭圍，可以在花環兩端加上緞帶，藉由綁緞帶來調整花環鬆緊度。如果花環重量較重，要選用較寬的緞帶以提供足夠的支撐力。緞帶必須能與花材的顏色搭配。

- 在佈置植物材料時，請記得要順著花環基座一直往前移動，不要在某處添加過多植物材料，這樣會讓花環顯得笨重而且容易讓材料不夠用。

- 若覺得用膠帶不間斷地纏繞整條鐵絲有點困難，可中途把膠帶弄斷，從中斷的位置重新開始纏繞。

快速製作花環的方法

這種花環比較沒那麼牢固，也可能戴起來沒
那麼舒服。但若你對自己的技術有信心，這
種方法能在時間有限的情況下派上用場。

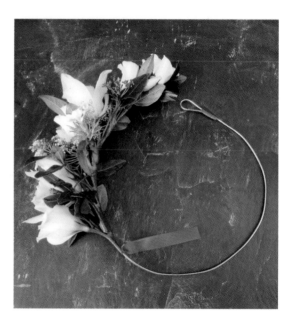

右圖和下圖：用迷你東亞蘭和洋桔梗兩種花材搭配地中
海莢蒾，添加在裝飾鋁線基座上所做成的花環。

設計者：道恩·詹寧斯（Dawn Jennings）

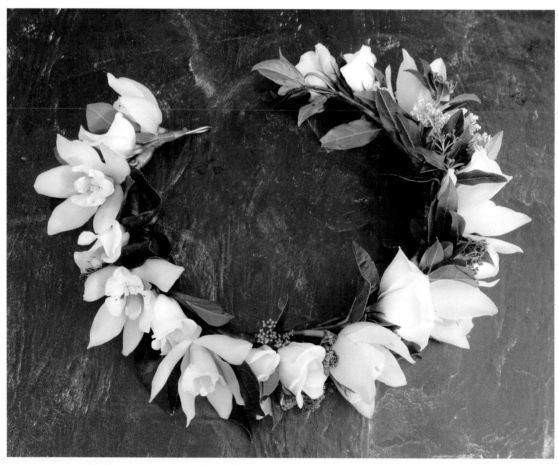

Step-by-step

難度

工具與材料的取得難度：★

花藝佈置技巧的難度：★★

花材與葉材

● 花材和葉材各兩種以上。這裡的示範是使用大星芹和洋桔梗兩種花材，以及大王桂和迷迭香兩種葉材

工具與材料

● 2mm 粗、55 ～ 60 公分長的彩色裝飾鋁線（請參見第 314 頁）

● 花藝膠帶

● 2 條 1.25 或 2.5 公分寬的亮面緞帶

● 裁縫剪刀

製作方法

1. 剪一段彩色裝飾鋁線製作花環基座。

2. 把鋁線兩端彎折成圓圈，並用花藝膠帶纏繞圓圈基部加以固定。圓圈的作用是用來穿緞帶。

3. 將花材和葉材的莖部修剪至 2.5 公分長。

4. 先試擺花材和葉材確認效果，找到視覺效果佳的擺放順序與配置。起頭和結尾的位置要擺放葉材。

用裝飾鋁線製成的花環基座

5. 將第一支葉材（本範例是使用大王桂）擺放在起頭位置上並遮蓋住圓圈，調整好角度之後用膠帶將其纏綁至鋁線基座上。建議纏繞兩圈以加強固定。

6. 把第一支花材疊放在葉材上，並用膠帶將其纏綁固定。

7. 沿著鋁線基座持續添加花材，間隔穿插葉材加以點綴。最後在結尾處擺放葉材。

把花材添加至裝飾鋁線上

前視圖　　　　　　　後視圖

8. 在花環兩端圓圈各穿進一條緞帶做為綁帶，這樣佩戴起來會更穩固。用裁縫剪刀，而非花藝剪刀，將緞帶末端修剪整齊漂亮。

專業秘訣

● 選用植物材料時，要選莖部較細的。這樣做出來的花環會比較優雅精緻。

花冠

花冠係指使用比較大型的花朵所組成的花圈。因此花冠的製作需要使用比較重的鐵絲，例如 0.71，以支撐植物材料的重量。花冠拍照的效果非常好，但是實用性不高，由於花材比較重，因此不容易牢牢固定而且也很難長時間佩戴。如果你想製作花冠，我建議你先熟練如何製作出完美的花環，之後要製作花冠就會比較容易。

右圖：這個花草繁茂的華麗花冠和捧花使用了大花蔥、鐵線蓮、Red Naomi 和 Harlequin 兩種玫瑰花，並用常春藤加以點綴。

設計者：喬安妮‧哈迪（Jo-Anne Hardy），英國 Posy & Wild 花坊

下圖：使用萬代蘭、康乃馨 Antiqua 和繡球花以及大王桂製作而成的花冠。

設計者：尼爾‧貝恩（Neil Bain）

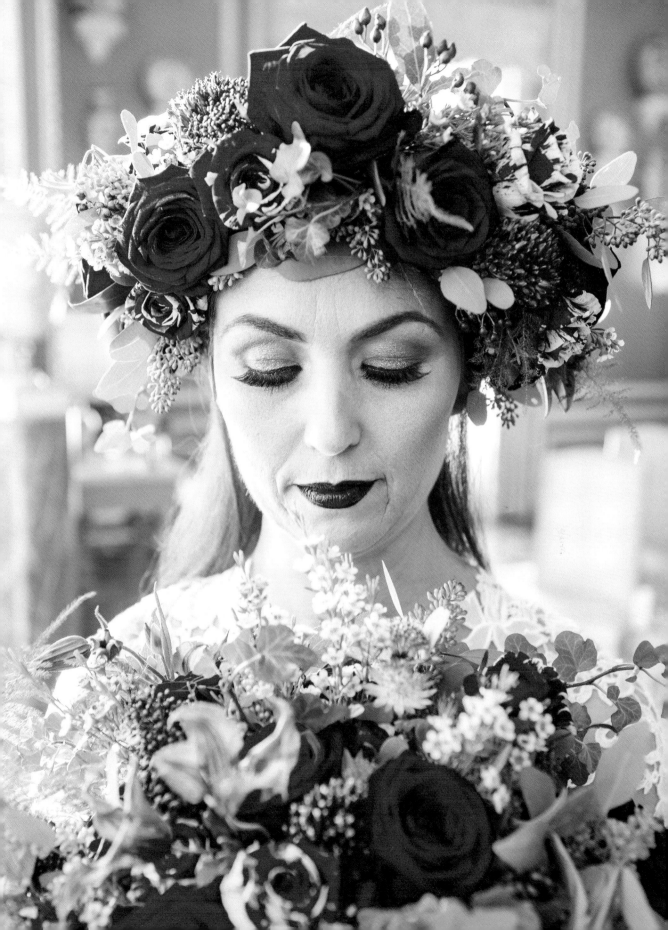

鐵絲和冷膠加工花飾的
包裝與存放方法

迷你花束胸花、男士胸花、女士胸花、花環和捧花這類花飾通常會提前製作。可用水或是使用專業的保鮮噴劑，例如「Chrysal Professional Glory」（可以在網路上購買），輕輕噴灑在衛生紙和花材上面，然後用塑膠袋裝起來放進冷箱冷藏室。

如果冰箱空間有限或沒有冰箱，另一種方法是使用類似花農送貨給批發商所使用的紙箱，把白色衛生紙弄濕鋪在箱底（不要用有色衛生紙以免染色），用水輕輕噴灑花飾，然後放在衛生紙上。用透明塑膠薄膜封住紙箱，邊緣要密封以保存水氣。把紙箱放置在陰涼的地方。地下室的瓷磚或石頭地板是最理想的場所，除非使用的是不喜歡寒冷的熱帶花卉。

弄濕的衛生紙

透明塑膠薄膜

紙箱

右圖：環繞於頭髮上的髮飾是用百合水仙、大麗菊、小蒼蘭和白星花以及紅漿果製作而成的。

設計者：里莎・塔卡基（Risa Takagi）

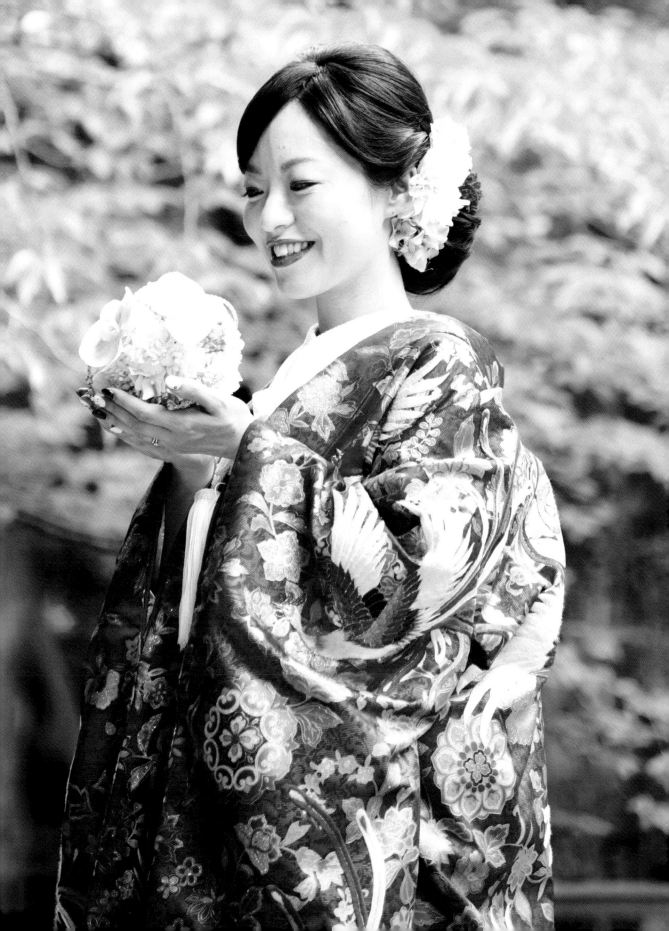

婚禮捧花

新娘捧花應該是婚禮當中最重要的花藝設計了。這裡我要介紹
現今三種最受歡迎的捧花造型:手綁式捧花、密集式圓形捧
花、半鐵絲式瀑布型捧花。絕大多數婚禮上面所看到的捧花都
不外乎這三種類型。

上圖:勞斯萊斯毋庸置疑是展示這種半鐵絲式捧花的最
佳舞台。

設計者:莫‧達菲爾(Mo Duffill)

右圖:與243頁的花冠成套搭配的新娘捧花。其同樣
使用了大花蔥、鐵線蓮、Red Naomi 和 Harlequin 兩
種玫瑰花以及常春藤。

設計者:喬安妮‧哈迪(Jo-Anne Hardy)

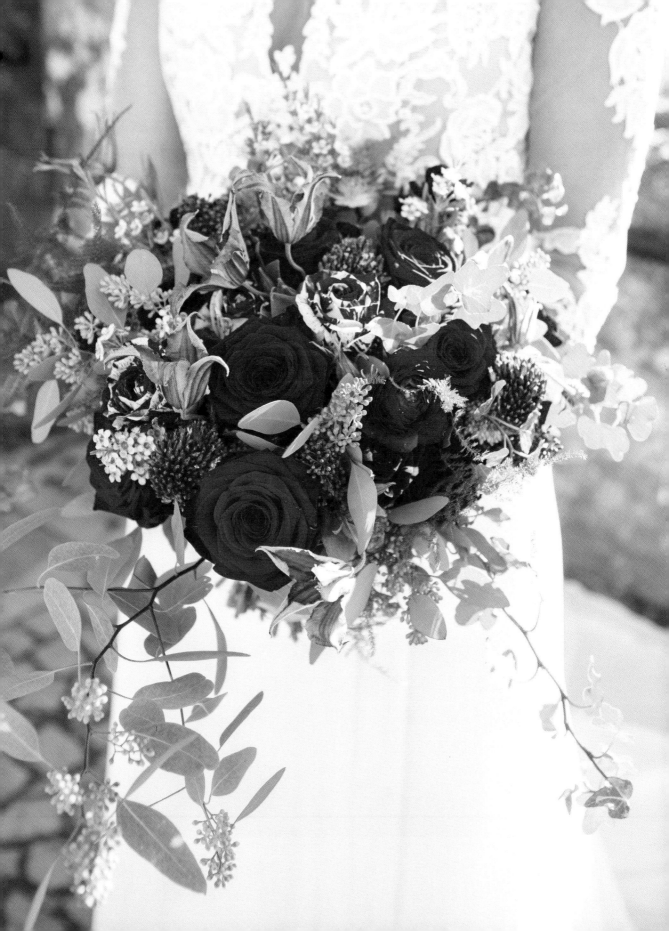

手綁式捧花

要製作出完美的手綁式捧花比你想像的簡單。製作方式有很多種，例如許多花店喜歡用一邊轉動一邊插花的方式製作捧花，但我個人偏好以下要介紹的方法，我覺得比較簡單。學習製作手綁式捧花就像學習騎腳踏車一樣，一旦掌握訣竅，你會發現它一點都不困難。

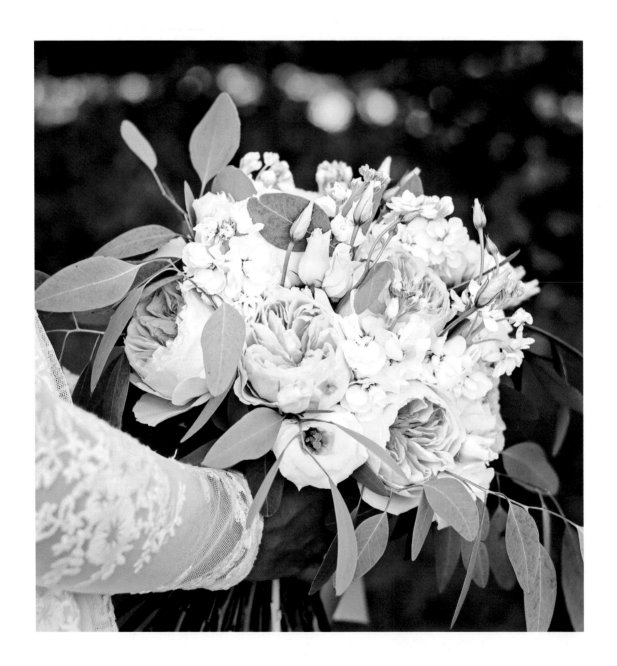

左圖：這束手綁式新娘捧花是以自然浪漫的風格為設計概念。其使用了洋桔梗、紫羅蘭和大衛奧斯汀玫瑰Juliet 等花材，再利用荷蘭大葉尤加利增添律動感。

設計者：勞倫·墨菲（Lauren Murphy）

下圖：在選擇手綁式捧花的花材時，陸蓮花絕對不是首選，因為它的花莖柔軟而且脆弱。但它真的是非常漂亮的花，所以一旦你對手綁式捧花得心應手之後，絕對不要錯過陸蓮花。

設計者：朱蒂思·布萊克洛克

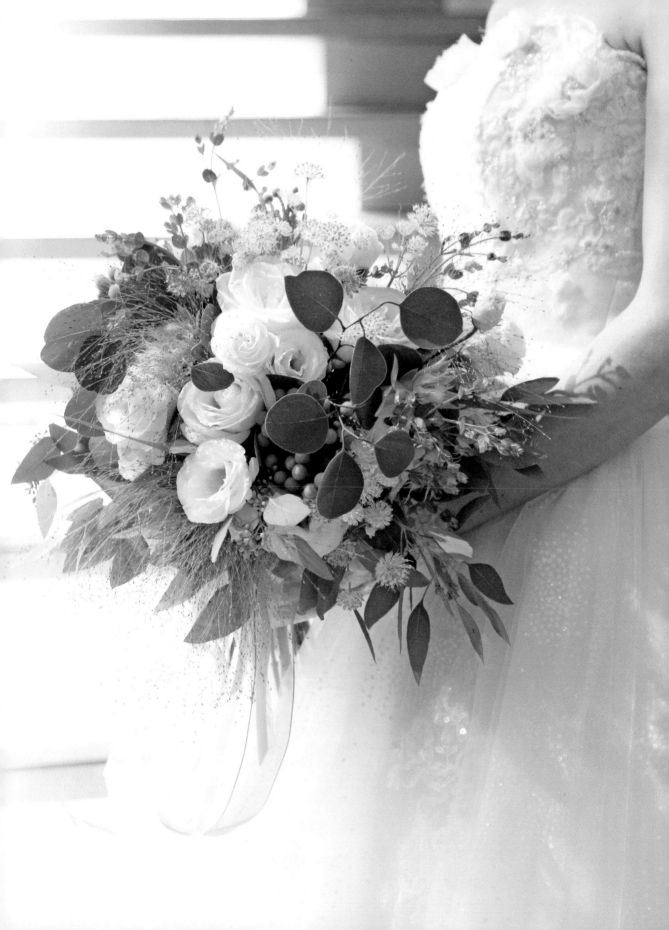

Step-by-step

難度

工具與材料的取得難度：★
花藝佈置技巧的難度：★★／★★★

適用與不適用的花材與葉材：

適用的

- 至少一種團塊狀花材。例如大菊、康乃馨、迷你非洲菊、迷你向日葵、芍藥或玫瑰花
- 能夠增添視覺效果、份量感並襯托花材的葉材。像是樹蕨、黃櫨、硬枝常春藤、紫葉風箱果都是看起來很可愛的葉材
- 莖部筆直的植物材料，因為它們會比莖部彎曲有弧度的容易加工
- 搭配團塊狀花材能增添魅力和對比效果的多花型花材

不適用的

- 主莖下半部有分枝生長的植物材料，若你選用了這類植物材料，請將較底部的分枝修剪掉。這些剪下來的分枝可用於桌花、男士胸花或是女士胸花
- 莖部有明顯的彎曲
- 花朵碩大且形狀變化差異大的花材，例如鳶尾花、百合花。它們盛開時的花朵比花苞的體積增大許多，而且幾天之內形狀就有明顯的變化
- 莖部柔軟的花材，例如銀蓮花、陸蓮花、馬蹄蓮。這類花材最好等你技巧嫻熟之後再使用比較好
- 莖部直立高聳的線狀花材，例如唐菖蒲。因為必須修剪掉很多長在花莖較底部的花，否則會顯得有點突兀

工具與材料

- 防水膠帶或園藝麻繩
- 拉菲草繩或緞帶
- 修枝剪

左頁圖示：這個手綁式捧花使用了大星芹、洋桔梗和雪山玫瑰、並搭配絨毛飾球花、尤加利 Eucalyptus decipiens 和巫婆草，再用薄紗絲帶做點綴。

設計者：里莎・塔卡基（Risa Takagi）

製作方法

1. 把長在莖部下面三分之二的葉子去掉。準備好一段防水膠帶或是園藝麻繩，以及一把剪刀。

2. 如果你是右撇子，請依照下面的方式製作螺旋花束（如果你是左撇子，請參照 252 頁的附註）：

 (a) 彎曲你的左手臂，讓左手掌位於胸部前方的位置。將第一支花材垂直置放於左手掌裡，讓花材位於能讓你俯視花朵的高度。用拇指固定住花莖，讓其它四指稍微曲同時併攏。

 (b) 將第二支花材的花朵朝向左肩方向，傾斜疊放於第一支花材上面。

 (c) 重複相同動作，朝相同方向，加入第三支花材。繼續添加葉材以拉開花與花之間的間距並增加份量感。我個人偏好在大量花材間穿插一支葉材。所有花材的花朵要位於相同高度。

 (d) 朝相同方向，持續添加植物材料。過程中隨時低頭觀察花束，確認顏色、形狀、質感紋理是否均衡。

(e) 有時你會需要往相反方向添加植物材料（上頁插畫圖示裡 5 的方向）。請不要將它斜放在最前方，而要與先前所添加材料呈對角線交叉，插進手掌與所有已添加材料之間，以形成螺旋狀排列。你可以隨時在這個方向添加植物材料，植物材料的頂端朝向右肩方向。

3. 當大部分植物材料已添加進花束之後，可以在中央添加一支搶眼醒目的花材。添加的方式是以輕輕搖晃的方式，慢慢地把這支花材從花束中心垂直插進這束手綁式捧花的中間。

4. 用左手抓牢花束。把一條園藝麻繩對折並讓兩端麻繩長短不一樣。右手抓住麻繩，用較長的那一端麻繩纏繞花束兩圈，麻繩要纏繞在手抓握處的上方而非下方。纏好之後拉緊麻繩，但要小心不要讓莖部折斷。把兩端麻繩綁在一起並打結或是打成蝴蝶結。若是使用防水膠帶，只要用膠帶纏繞花莖數圈，讓花束固定不會鬆脫即可。

5. 現在要將莖部修剪整齊。我個人偏好讓花束的寬度和莖部的高度相等。用單手將所有莖牢牢抓攏，把花束放低，將花束末端整個齊頭剪掉。修剪時最好下面放個垃圾桶，以免剪掉的莖四處飛散掉滿地。建議使用園藝專用修枝剪會比較好剪。

6. 裝飾莖部最簡單的方法就是利用拉菲草繩或是緞帶遮蓋住纏繞材料。

附註

如果你是左撇子，請用右手抓握花束，用左手添加花材。製作方法是一樣的：在添加植物材料時，其頂端要朝向抓握花束那手的肩膀方向（右肩方向），添加在花束後方的植物材料則朝相反方向（左肩方向）。最後要進行纏綁時，也是用右手抓握花束。

專業秘訣

- 當添加的植物材料越來越多時，手心可以內凹成碗狀，以增加支撐力。
- 手綁式捧花是贈送給新娘母親以及和其他婚禮協助人員很好的感謝禮物。
- 由於手綁式捧花無需額外支撐就能穩穩站立，因此可將其直立置放於婚宴主桌上面當作桌花裝飾使用。

右圖：用小蒼蘭、玫瑰 White O'Hara、多花玫瑰 White Bombastic 和婆婆納以及銀葉桉製作而成的捧花。
設計者：朱蒂思．布萊克洛克

下一跨頁圖示：用大星芹、大飛燕草、芍藥和婆婆納以及銀葉桉製作而成的手綁式捧花。
設計者：Talking Flowers 花坊

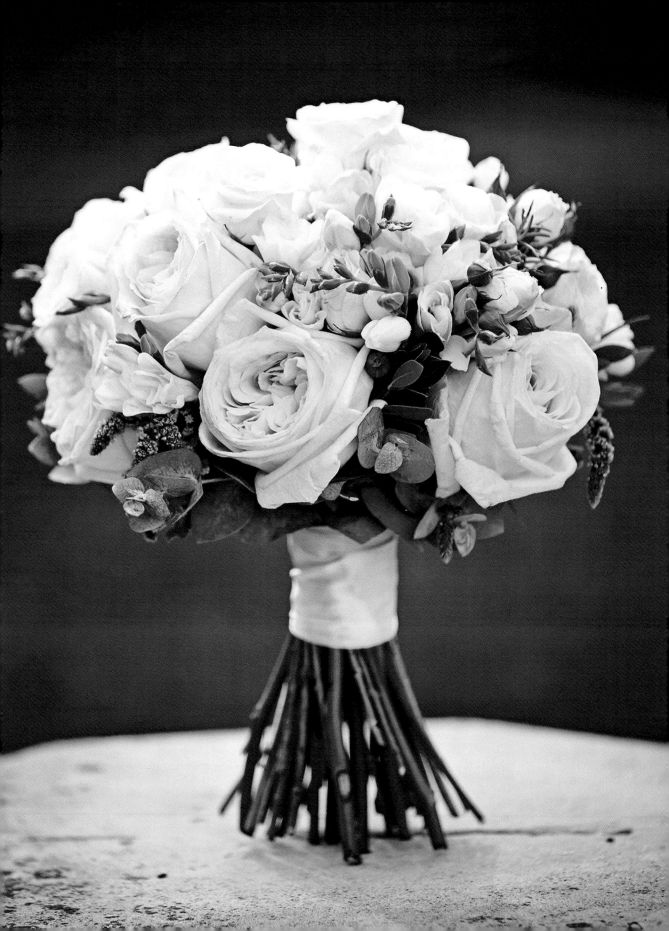

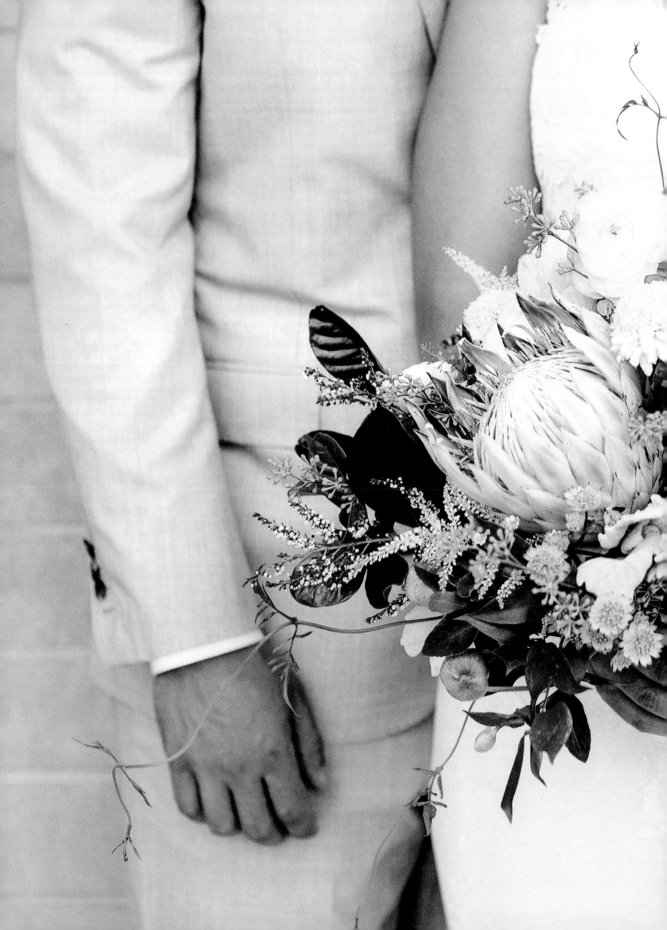

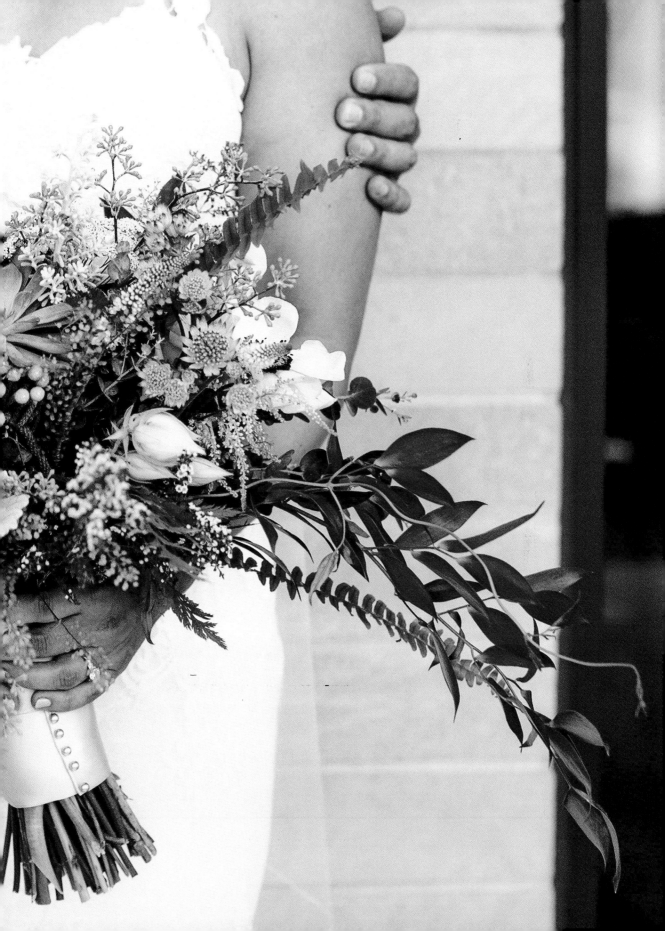

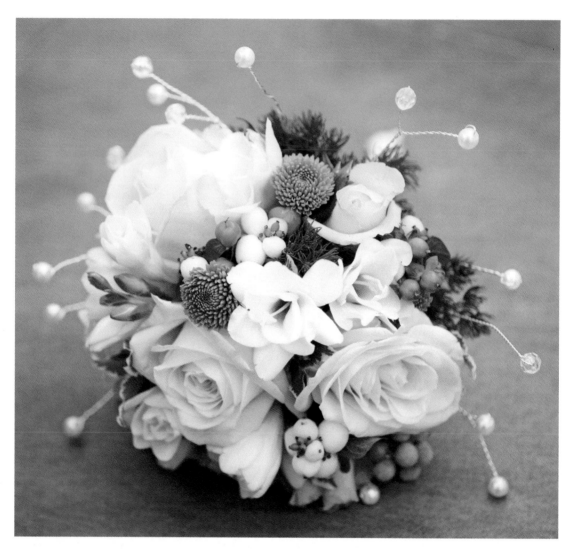

上一跨頁圖示：這是利用螺旋花腳技巧製作出的不對稱型捧花。將莖枝較長的大王桂、茉莉和耳蕨擺放於一側，延伸出線條，營造流線律動感。做為視覺焦點的主花則擺放於對側，藉此與延長的莖枝達到視覺均衡。這束繽紛華麗的捧花使用的植物材料包含銀蓮花、落新婦、大星芹、小銀果、大麗菊、野胡蘿蔔、石蓮花、尤加利、梔子花、銀葉菊、茉莉、霧冰藜、矮桃、芍藥、罌粟花、天竺葵、刺羽耳蕨、帝王花、陸蓮花、玫瑰 Quicksand、松蟲草、新娘花、山茶花、大王桂、鹿腳蕨、木犀欖、蒔蘿和雪梅。

設計者：伊莉莎白・亨普希爾（Elizabeth Hemphill）

上圖：這束傳統經典款的手綁式捧花因為加入施華洛世水晶和珍珠的串珠裝飾而增添了現代感，而這些串珠裝飾的造型亦與捧花裡的漿果類植物相互呼應。捧花所使用的植物材料包括綠色菊花 santini、小蒼蘭、聖約翰草綠色漿果、雪山玫瑰和雪果，營造出清新淡雅的色調。

設計者：莎朗・班布里奇－克萊頓（Sharon Bainbridge-Clayton）

右頁及下一跨頁圖示：亞莉珊卓手裡拿的手綁捧花，使用了與用來佈置在蘇格蘭人俱樂部（Caledonian Club）舉辦的婚宴相似的花材。

設計者：朱蒂思・布萊克洛克和湯姆斯・科森（Tomasz Koson）

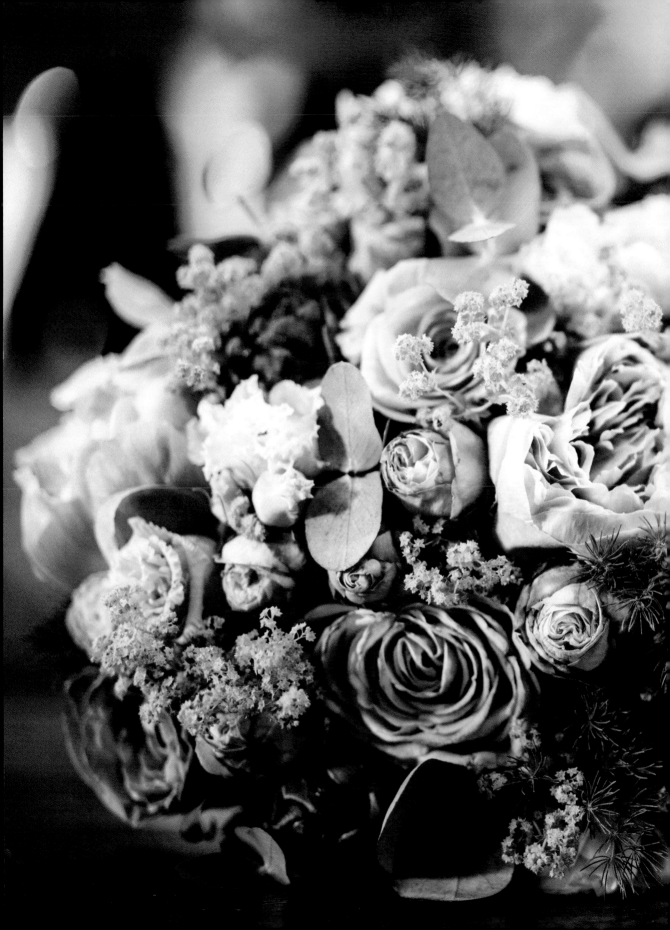

密集式圓形捧花

成簇美麗花朵總是令人賞心悅目。只要多練習幾次，就能在短時間內製作出這樣的捧花。花材保留原本的自然花莖，外圍再用鐵絲加工過的葉材環繞一圈或兩圈。如果時間有限，可使用本身夠堅韌，不需鐵絲加工的葉材。

花材的使用數量取決於想要的捧花尺寸。若使用的是玫瑰，稍微綻放的花朵會比緊緊閉合的花苞適合。形狀比較平面的花會比外觀細長的花看起來更柔和跟自然。

左圖：這束在日本傳統婚禮上使用的密集式圓形捧花是設計師為穿著一身日本傳統和服的新娘所設計的。捧花裡使用了安娜塔西亞菊花、多花型菊花、洋桔梗和芍藥並搭配銀河葉的葉片。除此之外，此設計沒有使用鐵絲，而是使用日本傳統工藝的水引繩結來裝飾花莖。在日本，金、銀、紅、白是象徵吉祥的顏色。

設計者：藤澤知世（Tomoyo Fujisawa）

右圖：這個造型簡單高雅的半圓形捧花是用 20 朵香氣玫瑰 Norma Jean 製作而成的。

設計者：珍‧馬波斯（Jane Maples）

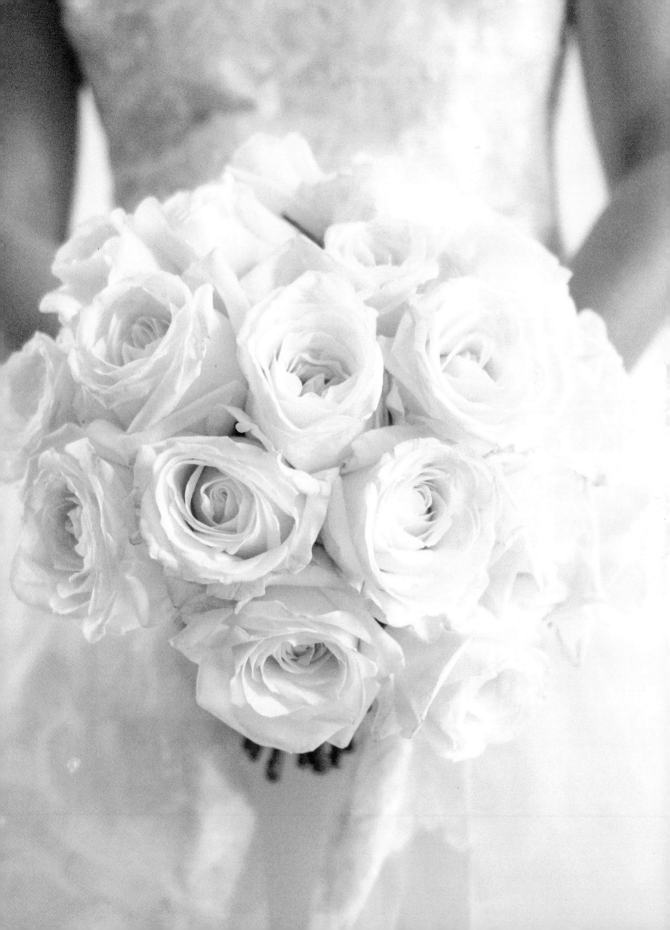

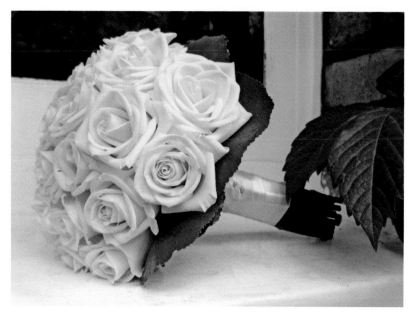

右圖：這束密集式圓形捧花只使用一種玫瑰 Vendela，底部用兩層銀河葉的葉片環繞包覆。

設計者：朱蒂思‧布萊克洛克

Step-by-step

難度

工具與材料的取得難度：★
花藝佈置技巧的難度：★★

花材與葉材

● 16 ～ 20 朵玫瑰花或是其它形狀和大小相近的花材，例如菊花
● 20 ～ 30 枚銀河葉或是常春藤的大型葉片

工具與材料

● 軟布
● 防水膠帶
● 0.32 或 0.46 鐵絲
● 1 公尺長，2.5 公分寬的緞帶
● 花藝膠帶
● 3 個珠針
● 剪刀

製作方法

1. 若使用的是玫瑰花，請輕輕地將所有葉片和刺清除乾淨。檢查花朵是否有瑕疵。拿一塊軟布擦拭整個花莖，確保花莖完全乾淨。去除有缺損或傷痕的花瓣，但去除的數量不要太多。

2. 預先剪好三段防水膠帶貼在桌邊以方便拿取。選取形狀漂亮、大小適中的花放在中心，接著圍繞著這朵中心花，逐步添加其它花朵，緊密排列形成圓頂狀的捧花。讓所有花莖保持筆直、螺旋狀或是半螺旋狀，從中選擇一種最適合你的方式。從各個角度檢視捧花的形狀輪廓，確保整個捧花是均勻渾圓的半圓頂狀。

3. 拿防水膠帶緊緊纏繞在花頭底部往下 5 ～ 7 公分的花莖上。纏繞的位置太高可能會讓花莖折斷。稍微修剪花莖的末端，然後放入水中。

4. 使用銀河葉或是常春藤的葉片，利用第194頁介紹的縫線法進行鐵絲加工並用膠帶纏繞，以便使用葉片製作出一圈捧花「花托」的材料。

5. 使用鐵絲加工過的葉片環繞著花束製作雙層花托。葉片要重疊擺放。第一層（內層）的葉片背面朝外。葉片頂端要稍微露出花束外緣，從俯視的角度能看到一圈葉片環繞著花束。把花束放在桌子邊緣，用防水膠帶固定第一層葉片。第二層（外層）葉片的正面朝外，擺放的位置要稍微低一點以覆蓋第一層葉片的鐵絲。用花藝膠帶或是防水膠帶固定第二層葉片（用花藝膠帶的收尾處會比較美觀。）

6. 小心剪斷超出膠帶下方的鐵絲，要確認鐵絲長度足以穩固花托不會鬆脫。

7. 用花藝膠帶從葉片花托下方的花莖頂部開始一路往下纏繞，直到超過鐵絲末端為止。

8. 用緞帶纏繞覆蓋花藝膠帶，製作可供抓握的把手。從葉片花托下方的花莖頂部開始一路往下纏繞，每一圈約覆蓋前一圈的40%。緞帶纏繞的總寬度，約莫是一隻手掌加兩根手指的寬度。纏繞時，緞帶的亮面要朝向內側。

專業秘訣

● 拿著捧花站著鏡子前面確認其結構和形狀是否對稱均衡。

● 可以用滿天星來取代玫瑰花，它的效果令人驚豔，但是需要使用很多束花，而且製作上會比使用玫瑰花更耗時。

9. 纏繞所需長度的莖部之後，把緞帶翻轉，此時亮面末端會朝外。緞帶往上纏繞至第二層葉片正下方。修剪緞帶末端並往內折，避免脫線磨損的邊緣外露。沿著把手往下，按一定間隔用珠針固定。珠針要斜插入把手，以免刺穿至把手對側。

10. 將花莖修剪成適當長度。

上圖：露西‧劉手上的手綁捧花是由玫瑰 Juliet、聖約翰草 Pinky Flair、紫羅蘭、芍藥、兩種多花玫瑰 Pink Flair 和 Salinero 等花材所構成，並搭配尤加利和銀葉菊葉片。

設計者：卡莉達‧巴莫爾（Khalida Bharmal）

右圖：這束隨性自然的鄉村風格捧花使用了哥倫比亞繡球花、雪山玫瑰和甜蜜雪山玫瑰，並用小銀果、帶小花芽的尤加利葉、銀葉菊葉片加以點綴。

設計者：珍‧馬波斯（Jane Maples）

左圖：這位土耳其新娘手
裡拿的密集式圓形捧花全
部由滿天星所構成。

設計者不詳

右圖：這束圓形捧花是利
用海綿花托做為基座所製
成的。將洋桔梗、白星花
的小花朵、玫瑰花和海桐
花等花材斜插於海綿上構
成圓球的形狀。

**設計者：里莎・塔卡基
（Risa Takagi）**

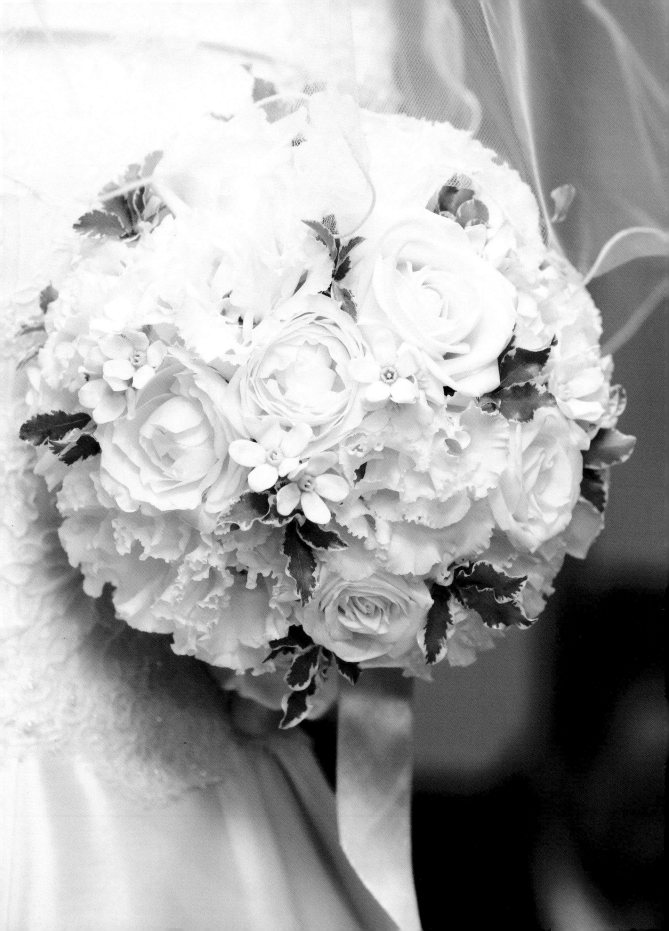

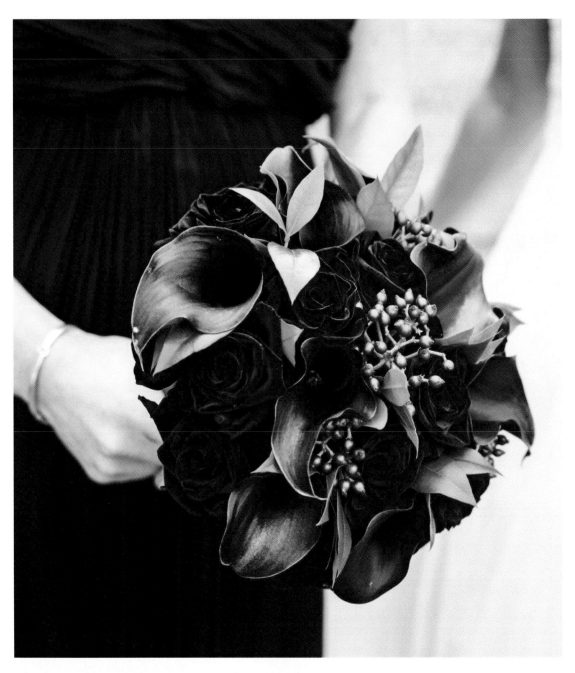

上圖：這束優雅的圓頂狀捧花是用花材緊密排列而成的。其使用了色調深沉濃烈的黑色巴拉卡玫瑰和馬蹄蓮，再用地中海莢蒾的藍黑色果實點綴其中，增添顏色及紋理的變化。

設計者：勞倫・墨菲（Lauren Murphy）

右圖：這束由紫紅色、紅色和深粉紅色色調所構成，如寶石般色澤豐潤艷麗的捧花很適合秋天的婚禮，在新娘金色禮服的相互映襯之下，呈現令人驚艷的視覺效果。裡面使用的花材包括落新婦 Paul Gaarder、黑魔法巧克力波斯菊、大麗菊 Black Fox、黑色巴拉卡玫瑰、多花玫瑰 Lady Bombastic。

設計者：莎朗・班布里奇－克萊頓（Sharon Bainbridge-Clayton）

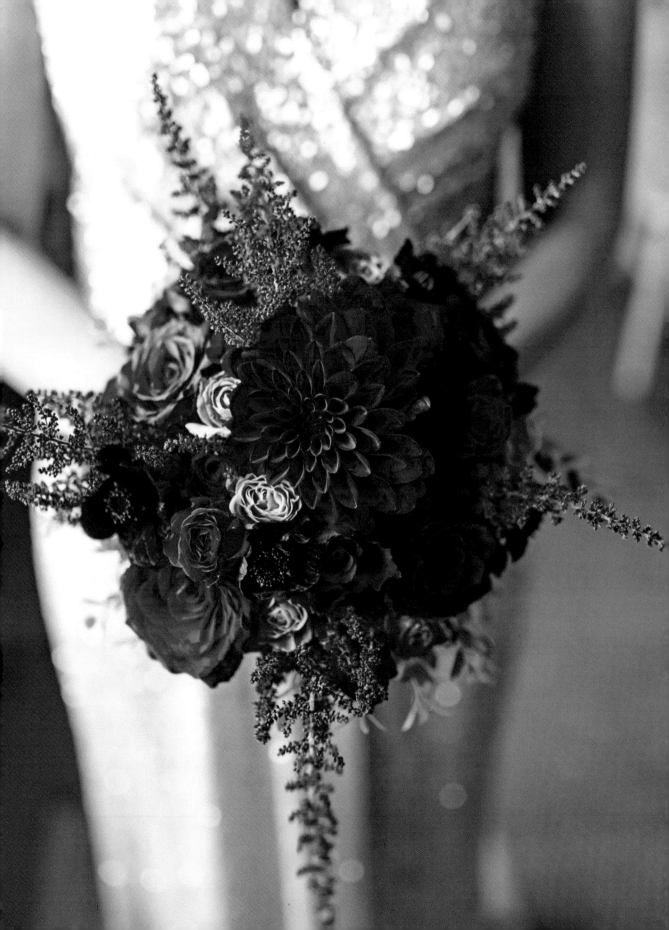

下圖：這束美麗的卡門玫瑰捧花是摘取 12 朵玫瑰的花瓣圍繞著中心一朵綻放的玫瑰花所構成。它的製作方式在本書雖然沒有詳細介紹，但肯定會帶來一些設計靈感的啟發。花瓣可以用釘或是黏的方式固定在中心花朵上，而且整束捧花非常輕巧。這樣的捧花可能有點小，但是絕對能吸引眾人的目光。

設計者：尼爾‧貝恩（Neil Bain）

右圖：用東亞蘭、洋桔梗、聖約翰草和雪山玫瑰，以及樹蕨和尤加利葉所做成的瀑布型捧花。

設計者：道恩‧詹寧斯（Dawn Jennings）

半鐵絲式瀑布型捧花

這種造型很適合想要擁有永不退流行，能創造魅力和時尚感的經典捧花的新娘。它有時也被稱為水滴型或淚滴型捧花。

捧花的尺寸取決於新娘的身高以及禮服的款式。一般來說，瀑布型捧花的標準長度為 60 公分，但是黛安娜王妃結婚當時所拿的捧花長度超過 1 公尺，其重量一定相當可觀。

就標準長度的捧花而言，讓三分之一（也就是 20 公分）分佈在捧花花托中心點之上，三分之二（40 公分）分佈在捧花花托中心點之下能營造出良好的視覺比例。

整個捧花的頂部最好能呈現圓滑的弧線。捧花頂部的植物材料必須稍微往後傾斜覆蓋住花托把手，捧花的形狀才會漂亮。捧花下半部的花材和葉材要呈現出如瀑布般從中心點傾瀉而下的感覺。

專業秘訣

● 所有長度較長，擺放較低處的材料都要先鐵絲加工過，再插進插花海綿裡，盡可能地讓捧花表現出自然姿態的律動感，避免看起來過於死板僵硬。捧花結構的輕巧與穩固非常重要，畢竟捧花會經常被觸摸或是拿在手裡。

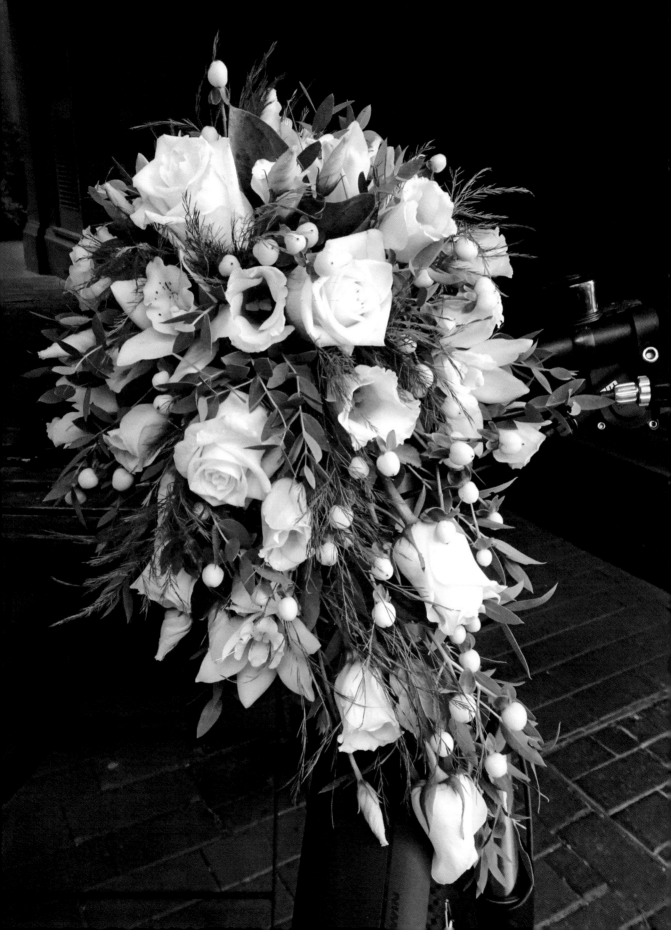

Step-by-step

難度

工具與材料的取得難度：★★
花藝佈置技巧的難度：★★★

花材與葉材

- 10 支線狀葉材，例如大王桂或是尤加利
- 5～9 支能營造紋理、質感對比的第二種葉材，例如迷迭香
- 7 支做為主花的中型團塊狀花材，例如蕙蘭的花朵、康乃馨、迷你非洲菊或是玫瑰花（下列製作方法裡所使用的花材）
- 3～5 支輔花，例如洋桔梗、小蒼蘭、小型蘭花、多花康乃馨或是多花玫瑰
- 3～8 支扮演填充、陪襯角色的多花型花材，例如羽衣草、紫菀、蠟花、滿天星、聖約翰草、一枝黃花

工具與材料

- 婚禮捧花海綿花托 —— 雖然我個人偏好使用「OASIS® Wedding Belle」海綿花托，但還有很多同樣也有塑膠框罩在海綿外面的類似產品
- 捧花置放架或是裡面裝有沙石以增加穩定性的高型花瓶 —— 可以把捧花置放架放在花瓶開口上，並用膠帶固定好位置以避免滑動
- 1 公尺長、2.5 公分寬的亮面緞帶
- 花藝冷膠或是圓點膠（glue dots）
- 塑膠薄膜
- 規格 0.56 或 0.71 的長鐵絲
- 用於保存捧花的衛生紙（視情況使用）

附註 1

由於需要將植物材料的莖部延長而非剪掉，因此製作半鐵絲式捧花的鐵絲加工技巧請參見第 190～191 頁。

附註 2

捧花的形狀輪廓和植物材料擺放的位置概略如下圖所示，接下來幾頁會提供詳細的製作說明。

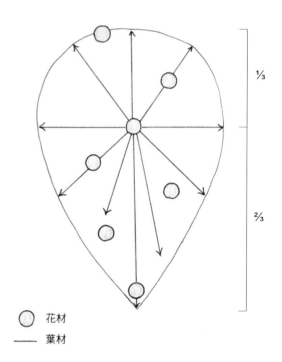

○ 花材
—— 葉材

製作方法

1. 將海綿花托浸入水中幾秒，然後甩掉多餘的水分。也可以用水噴灑海綿花托。要避免海綿吸收過多的水分。

2. 把海綿花托放在捧花置放架上或是沉重的高型花瓶或容器裡，海綿頂部理想的高度大約在下巴的位置。

3. 你可以在這個步驟在把手上纏繞緞帶，也可以留到最後再處理。在把手頂端塗抹少量的花藝冷膠或圓點膠。將緞帶貼附在膠水上面，然後往下纏繞至把手末端，最後塗抹多一點膠水以固定緞帶。完成之後若要移動至他處，要先用塑膠薄膜覆蓋保護。

4. 利用葉材建構淚滴型的架構輪廓。從下方斜插入海綿的花材和葉材需要鐵絲加工藉以固定位置。非常輕的植物材料可自行斟酌是否需鐵絲加工。水平擺放的植物材料也可以進行鐵絲加工以加強穩固。

5. 從海綿底部開始佈置。垂直向上插入第一支葉材 (a)。這支葉材要先利用單桿支撐法對莖部進行鐵絲加工（請參見第 190頁）。這支葉材將會決定捧花完成的長度。將纏繞於這支葉材底部的鐵絲腳從花托海綿的下方插進去並從對側穿出去。插入的位置要盡可能接近海綿的最低點。葉材的莖要深入海綿約 2.5 公分。把穿出對側的鐵絲剪短至 2.5 公分，並把鐵絲往回彎曲越過塑膠框罩插進海綿裡。這支葉材要以自然的弧度向外延伸成弓形，末端往膝蓋方向回彎。

6. 在第一支葉材左右兩側各插入一支用相同的單桿支撐法鐵絲加工過的葉材 (b) 和 (c)。利用與前一個步驟相同的技巧，將鐵絲插入海綿並從對側穿出，然後將修剪過的鐵絲末端往回彎曲插進海綿裡。這兩支葉材的長度要有所不同才能構成淚滴形狀。

7. 現在來添加水平側的葉材 (d)，兩側各橫向插入一支。這兩支要插在塑膠框罩的中央環框上方，並稍微往後傾斜。你可自行酌它們是否需要鐵絲加工，但我比較喜歡進行鐵絲加工以加強穩固。這兩支的長度要相等。整體捧花的寬度應大約是 35公分，取決於新娘的喜好。考量花托海綿的寬度以及插進海綿裡的莖部長度，這兩支水平側葉材的外露長度，粗略估算約為 12.5 公分。

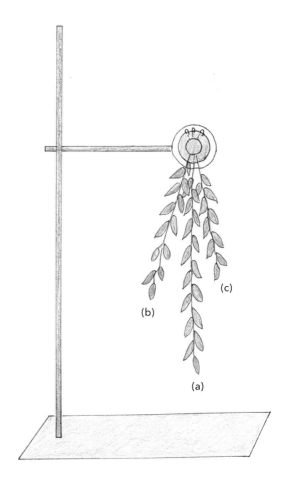

(b)

(c)

(a)

8. 將一支葉材 (e) 垂直插入海綿頂部，插入的位置要接近花托塑膠框罩的底部環框。這支葉材要稍微往後傾斜。這支葉材不需要鐵絲加工。為了營造良好的視覺比例效果，要讓這支葉材的長度約莫等於第一支葉材 (a) 的三分之一。

9. 添加其它葉材填補輪廓，建構出間隔均等的淚滴形狀。

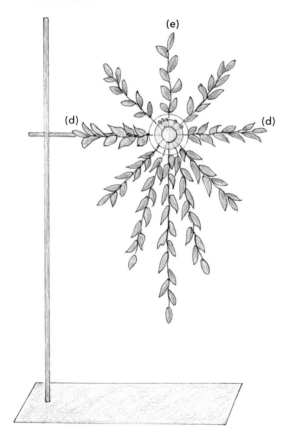

10. 利用第二種葉材（這裡的示範是使用迷迭香）加強形狀輪廓。傾斜往下的葉材要使用 0.56 鐵絲，利用單桿支撐法進行鐵絲加工。位於其它位置的葉材則不需要鐵絲加工。這些葉材要擺放在花托較底部的位置並且要稍微傾斜往後。海綿中央區域留出空位不插植物材料。

11. 把玫瑰花裡面最大朵的花先挑出來放在旁邊備用。

12. 取一支玫瑰花 (A) 添加在第一支葉材的位置，其長度要與第一支葉材約莫相等。先將其放在第一支葉材旁邊測量長度之後再修剪。它必須比第一支葉材稍短一點點。利用單桿支撐法進行鐵絲加工之後，把玫瑰底部的鐵絲腳插進海綿裡並從對側穿出來，其中玫瑰莖插進海綿的部分約 2.5 公分長。把穿出來的鐵絲末端剪短，往回彎曲越過塑膠框罩最下面框圈插進海綿裡。

利用第二種葉材加強形狀輪廓

13. 第二支玫瑰花(B)要先鐵絲加工，然後朝下斜插於第一支玫瑰花的側邊，其長度比第一支玫瑰花短，並與較短葉材的擺放方向相同。

14. 在第一支玫瑰花另一側加入第三支玫瑰花(C)，擺放的角度要比(B)稍微高一點。這支花材也要鐵絲加工。

15. 現在拿起剛剛擺在旁邊的最大朵玫瑰花，也就是第四支玫瑰花(D)，把它擺放在海綿的中心點上，與把手對齊成一直線。

16. 在與(B)同一側的捧花下半部加入第五朵玫瑰花(E)，但是角度要稍微高一點，以填補下半部的空隙。

17. 第六支玫瑰花(F)要添加在較高的位置，與(E)和(D)形成一條對角線。

18. 在捧花外圍靠後方區域，約莫時鐘分針指向55分的方向，插入第七支玫瑰花(G)。這支花非常重要，因為這是新娘手拿捧花時會看到的花。

19. 如果你想要使用9朵焦點主花而非7朵，可以在空隙處再添加2朵花。有空隙的地方通常會在花托中心點的左下方或是右上方。所有焦點主花之間的距離應大致相等。

專業秘訣

● 如果在擺放中央主花時所鑽出的孔洞過大，導致主花插進去時會搖晃，可以在花旁邊插一小截莖桿填補空隙。

● 不時地將捧花從置放架上拿起來，拿著它站在鏡子前面，檢視其形狀輪廓與整體均衡感。比例均衡的捧花給人輕盈的感覺，而且容易拿握。

20. 添加輔花。在捧花頂部（12點鐘的位置）擺放一支花材，藉以補強葉材所建構的形狀輪廓，這支輔花千萬不能突出葉材建構的輪廓線範圍之外。接著逐步在已建構的輪廓線內添加其它輔花，過程中要隨時注意整體配置的均衡協調。請記住，所有朝下擺放的植物材料，除非重量很輕，不然都要鐵絲加工。擺放角度要稍微往後傾斜，讓捧花呈現漂亮的圓頂狀，這樣不管從前面或側面各個角度看起來都很美。

21. 若有需要，可以在中央區域添加更多葉材。葉材長度要短，避免遮擋到花材。

22. 添加填充用的多花型花材。因為它們很輕，因此即使朝下擺放也不用鐵絲加工。

23. 檢查整個捧花，若有需要填補的空隙，可以再添加植物材料。

24. 輕輕用水噴灑捧花，並在上面用一張衛生紙覆蓋加以保護，將其存放在陰涼處。

專業秘訣

* 如果你有使用大王桂，而且它上面有長一些小分枝，可把這些小分枝捲繞在主莖上強化線條感，或是把這些小分枝塞進其它葉材之間，用來填補空隙。

* 可以把小葉片黏在捧花花托頂部的白色塑膠框上，藉以遮蓋塑膠框。

* 如果有玫瑰花往外突出過多，可以用一條很細的銀色鐵絲把外突玫瑰花的莖部跟一支葉材繫在一起，藉此將玫瑰花往內拉。請記得要把多餘的鐵絲剪掉，以免勾到新娘的禮服。

右圖：這束半鐵絲式捧花使用了好幾朵大型洋桔梗的花朵做為焦點主花，再用羽衣草、小蒼蘭、聖約翰草和婆婆納等輔花加以點綴襯托，搭配的葉材則有文竹和尤加利 Eucalyptus parviflora。

設計者：尼爾・貝恩（Neil Bain）

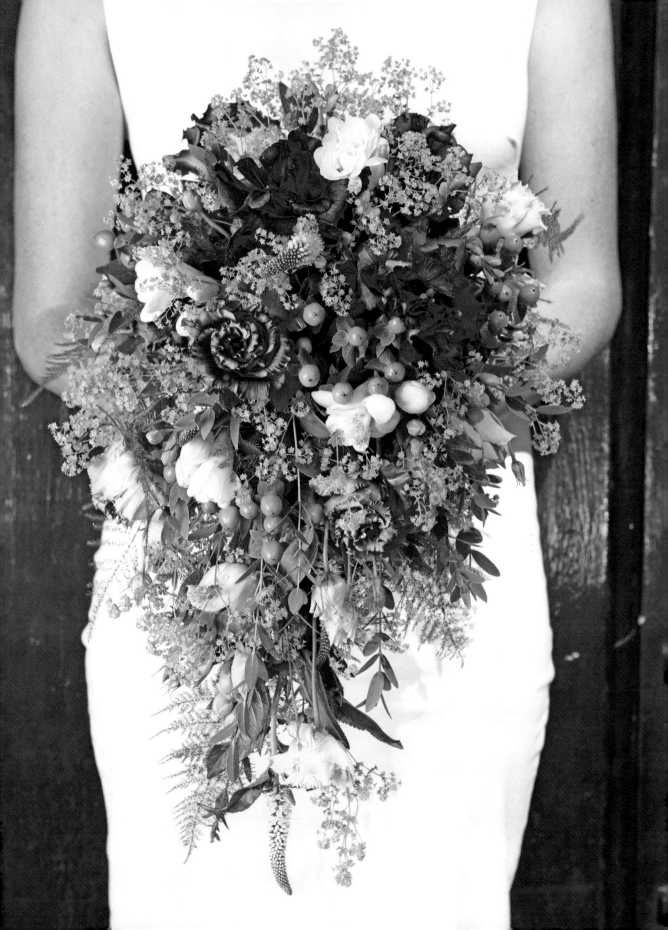

針對伴娘的花藝裝飾

伴娘捧花通常會按照新娘捧花的設計做成縮小版，但還有其它製作簡單、輕鬆好拿，非常適合伴娘使用的花藝裝飾。

手綁式捧花

手綁式伴娘捧花通常是按照新娘捧花的設計做成縮小版。

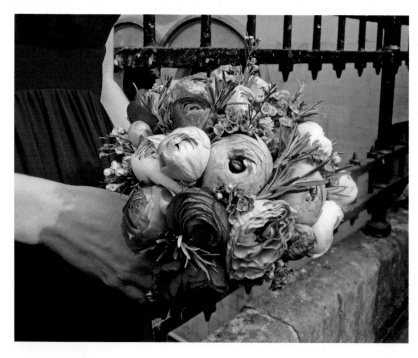

右圖：這束色彩繽紛、充滿秋意的伴娘小捧花使用了數種當季花卉，包括大花蔥、大星芹、聖約翰草、櫻桃白蘭地玫瑰、芒果馬蹄蓮。

設計者：珍·馬波斯（Jane Maples）

左圖：瑞秋的新娘捧花請見第249頁，她的伴娘所拿的捧花比她的捧花小了25%左右。

設計者：朱蒂思·布萊克洛克

下一跨頁圖示：一群美麗伴娘手上拿著比照新娘捧花製作的縮小版捧花，同樣使用了羽衣草和玫瑰 O'Hara，並搭配薄荷和迷迭香。

設計者：朱蒂思·布萊克洛克

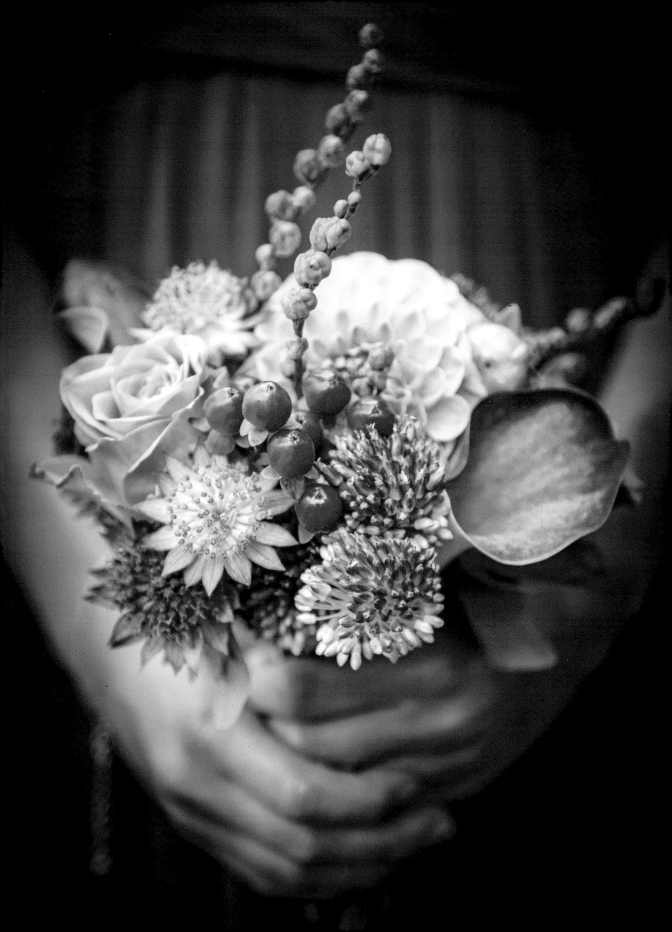

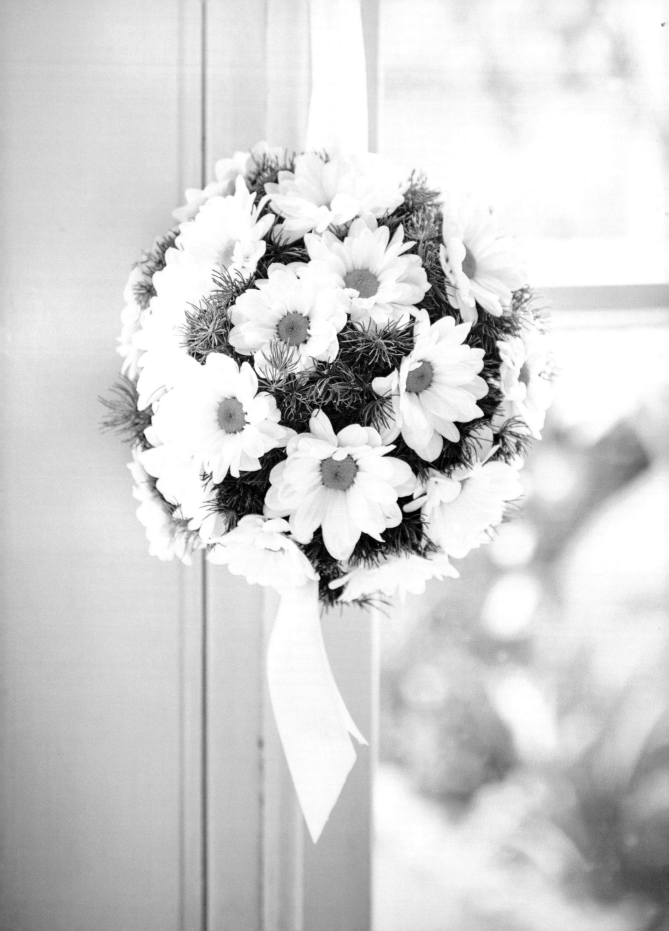

捧花球

捧花球（pomander）是相當迷人的伴娘花藝裝飾，充滿趣味又輕鬆好拿。較大型的捧花球也很適合新娘使用，新娘應該也會覺得它輕鬆好拿。捧花球的表面可以用葉片或花朵裝飾，或是兩者同時使用亦可。只使用一種團塊狀花材製成的捧花球，例如多花型玫瑰或是多花型純白菊花的花朵，看起來相當搶眼醒目。花形較平面的小型花材以及葉形小且繁茂的葉材，例如蓬萊松、黃楊或是長階花，會比較容易維持住球體的形狀。香氣宜人的香草植物，例如香桃木或是迷迭香能讓捧花球散發馨香。若恰逢花季，使用繡球花的小花朵做出的捧花球也很漂亮。

在製作捧花球時，若能使用捧花置放架把球體基座掛在上面，在佈置裝飾材料時會比較輕鬆容易。或是找個瓶口適合擺放球體基座，使其在製作過程中穩固不動的花瓶也可以。捧花球要盡量輕巧，以減輕提繩承受的拉力。開始製作之前，先將植物材料快速浸泡過水，製作完成之後再噴一次水，就能讓植物材料的新鮮度維持至少一天。

左圖：這個捧花球只使用了一種多花型菊花以及蓬萊松。

設計者：朱蒂思・布萊克洛克

Step-by-step

難度
工具與材料的取得難度：★★
花藝佈置技巧的難度：★★

花材與葉材
- 8～10支多花玫瑰
- 3～4支剪短的蓬萊松或是10支剪短的迷迭香

工具與材料
- 直徑9公分的插花海綿球
- 30公分長、2.5公分寬的亮面緞帶，若想要兩條垂墜長拖尾，可使用長度45公分的緞帶
- 0.46或0.56鐵絲
- 花藝膠帶
- 46公分長的0.71鐵絲
- 小塊的方形或圓形玻璃紙
- 防水膠帶（視情況使用）
- 花藝冷膠（視情況使用）

製作方法

1. 用水噴濕插花海綿球或是浸入水中幾秒鐘。若海綿球吸水過多會重量過重，可能會超出提繩的承重負荷。

2. 將30公分長的緞帶對折以製作提繩。利用雙桿支撐法將0.46或0.56鐵絲緊緊纏繞於緞帶末端，最後用花藝膠帶纏綁鐵絲。另一種做法是先把緞帶末端打結，然後將鐵絲穿過或是繞過這個結。

3. 將 0.71 鐵絲彎曲成兩段，把它靠在纏好膠帶的鐵絲頂端。用膠帶往下纏繞約 5 公分，以下其餘部分不纏膠帶。鐵絲末端稍微剪掉一點點，讓兩邊等長。

4. 將小塊的方形或圓形玻璃紙放在海綿球上，以避免潮濕的海綿直接接觸緞帶。

5. 將步驟 3 的鐵絲插進海綿球裡，直到鐵絲兩邊末端併排相鄰地從對側穿出來。有時候可能無法一次就成功，如果鐵絲插歪或兩個末端叉開太遠，就重新再來一次。

6. 想讓緞帶提繩在承重狀態下維持牢固，可以拿一小段夠結實的莖枝，例如玫瑰花莖，卡進穿出對側的兩段鐵絲中間。將莖枝稍微壓進海綿裡，將兩段鐵絲彎折繞過莖枝插進海綿裡。有時可能會需要稍微修剪鐵絲末端，以便鐵絲更容易插進海綿裡。還有其它的做法是，用防水膠帶交叉貼在或是用花藝冷膠少量塗抹在鐵絲穿出處以加強穩固。

7. 如果想要在捧花球底部加上拖尾，可以拿第二條緞帶。將其對折成兩段，用鐵絲纏繞對折處並用膠帶纏繞，形成兩條緞帶拖尾。把鐵絲插進提繩對側的海綿球底部。拖尾不需承重，因此只要將鐵絲牢牢插進海綿就好，不需額外塗抹黏膠固定。

8. 把花朵的莖部以及葉材剪短，然後插進海綿裡。先從花朵開始插起，讓其均勻分佈整個球體表面，接著再添加剪短的小支葉材。

9. 對捧花球噴水然後存放於陰涼處。

專業秘訣

- 如果製作捧花球的預算有限,可以使用生命力持久的葉材,例如尤加利葉、常春藤或是舌苞假葉樹,鋪成一塊一塊的方塊狀來覆蓋整個海綿球。固定葉片可使用漂亮的珠針,也可以在頂部用一小簇鮮花稍加裝飾。

- 如果海綿球太大,可用雙手搓揉球體,短時間內就能縮小到你想要的大小。完成之後請立刻洗手,避免觸摸到眼睛。

- 如果你使用的是玫瑰花之類的團塊狀花材,完成之後的捧花球尺寸可能會比海綿球大上許多。

- 直徑 7 公分或 9 公分的海綿球應該是最好用的。一般而言,選小一點的海綿球會比大一點的海綿球來得好。請記得捧花球的尺寸必須配合使用對象的身高體型。

- 如果想要用多花玫瑰覆蓋直徑 9 公分的海綿球,大概會需要用到 15 ～ 20 支多花玫瑰加上 20 ～ 25 支滿天星。改用多花型菊花可以節省成本,而且一樣漂亮好看。

右圖:用多花玫瑰 Jana 和蓬萊松製作而成的捧花球。

設計者:朱蒂思・布萊克洛克

花圈

花圈輕巧好握而且拿在伴娘手裡又很好看。可以購買現成的金屬圈再裝飾成花圈。用天然材料製作花圈基座的成本不高又能吸引眾人目光。花圈的尺寸必須配合伴娘的身高。

Step-by-step

難度

工具與材料的取得難度：★
花藝佈置技巧的難度：★

花材與葉材

- 莖枝柔軟有彈性，容易去除葉片的植物材料，例如山茱萸、棣棠花、柳樹或是辮子草
- 3～4串常春藤、茉莉、大王桂，或是其它蔓性植物材料

工具與材料

- 紙繩鐵絲
- 鐵絲和花藝膠帶
- 50～70 公分長、2.5 公分寬的緞帶

製作方法

1. 用一支或兩支彈性植物材料環繞成所需大小的花圈基座，並用紙繩鐵絲固定。

2. 添加其它植物材料，讓花圈狀基座加粗至所需的寬度。盡量選用粗細相等的植物材料。

3. 用大王桂或其它蔓性植物纏繞花圈基座並紙繩鐵絲固定。如果想在抓握的位置添加緞帶，花圈基座的頂端可留一小段無需纏繞。

4. 利用鐵絲和膠帶將一些花材添加至花圈基座上，例如多花康乃馨、洋桔梗、聖約翰草或蘭花。添加花材時動作要小心輕柔。

5. 用緞帶纏繞花圈頂端，纏繞出約 12.5 公分寬，被緞帶覆蓋的區域，最後打一個漂亮的蝴蝶結。在纏繞緞帶時，每一圈要覆蓋前一圈的 50%。

專業秘訣

- 可以在花圈上添加一個緞帶提環，這樣一整天下來比較不容易弄丟花圈。在裝飾前先用鐵絲纏繞花圈頂端。

右圖：這個花圈的基礎框架是用 2 條綁在一起的 0.9 鐵絲製作而成的，然後用緞帶纏繞以遮蓋加工的痕跡，最後再添加一個緞帶提環。接著用大花蔥、洋桔梗、多花玫瑰和雪球歐洲莢蒾搭配大王桂和熊草，利用鐵絲做出兩個女士胸花，然後再分別綁在花圈上做裝飾。

設計者：莎拉・希爾斯（Sarah Hills-Ingyon）

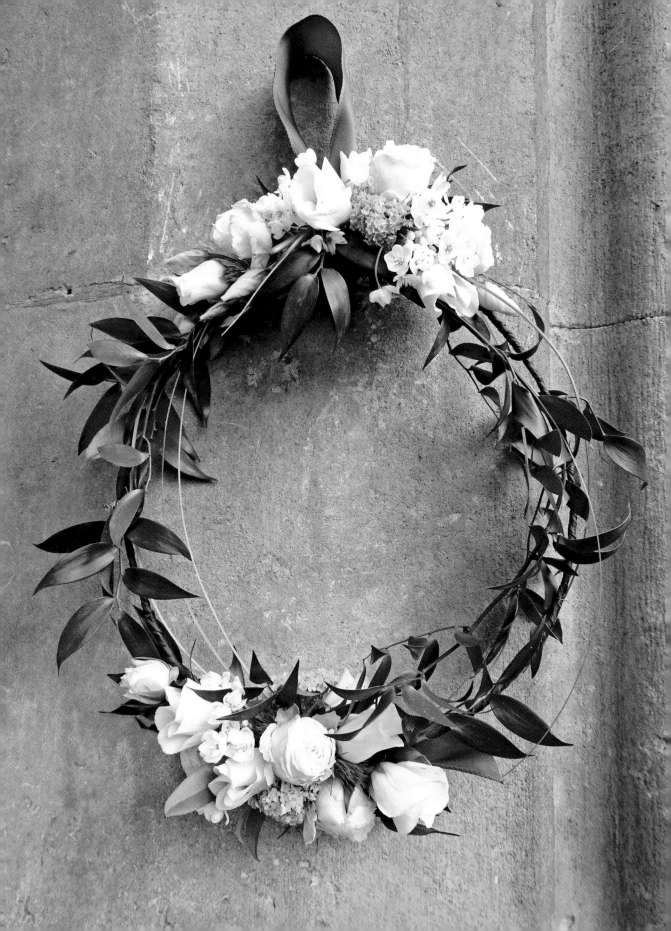

上圖：這是個造型與眾不同的花圈。莎拉用扁平藤條和香蒲的葉子層層環繞出花圈的形狀，最後再用拉菲草繩綁在花圈頂部固定。用霸王鳳的捲曲葉片纏繞在花圈上，把愛之蔓和綠之鈴（又稱珍珠串）黏在花圈層疊環繞的空隙間做為點綴。用鐵筷子的花朵裝飾在花圈頂部以營造視覺焦點。

設計者：莎拉・希爾斯（Sarah Hills-Ingyon）

花籃

花籃是討喜又容易佈置的伴娘手提花飾，但前提是尺寸必須合適。裝滿鮮花和葉材的花籃看起來很漂亮，但乾燥花或人造花也是不錯的佈置花籃材料。

在下頁的步驟教學將介紹如何使用鏤空籃子製作夏季婚禮的伴娘花籃。

下圖： 由於花籃把手高度較低，因此花材必須佈置得比較低矮緊湊。先放入斑葉海桐做為襯底，再將大星芹、康乃馨和滿天星緊密排列其上。花籃把手用緞帶纏繞包覆，並在左右兩側各加一個蝴蝶結，增添高雅質感。

設計者：道恩‧詹寧斯（Dawn Jennings）

Step-by-step

難度

工具與材料的取得難度：★★
花藝佈置技巧的難度：★★

花材與葉材

- 線條流暢，有流動感的葉材，例如大王桂、尤加利葉或是常春藤
- 能營造紋理、質感對比效果的葉材
- 團塊狀花材，例如矢車菊、非洲菊、迷你向日葵、芍藥、玫瑰花、綻放的鬱金香
- 填充花材，例如寒丁子、多花康乃馨、須苞石竹、洋桔梗、滿天星或婆婆納

工具與材料

- 插花海綿
- 塑膠薄膜
- 小型容器（盛裝海綿用）
- 防水膠帶
- 籃身長度 20 公分左右並且把手高度較高的籃子
- 2 條 45 公分長的 0.9 鐵絲

專業秘訣

- 緞帶可以纏繞在籃子把手上，或是加個蝴蝶結在把手底部與伴娘禮服的顏色相呼應。而用來裝玫瑰灑花花瓣的籃子也可以用這種方式裝飾。
- 盛放插花海綿的塑膠容器可以使用免洗食品容器或是噴霧罐的蓋子。
- 遇到比較大的籃子，可以把鐵絲往上拉，越過貼在海綿上的防水膠帶，以避免鐵絲切斷海綿。

製作方法

1. 用塑膠薄膜包覆插花海綿底部，覆蓋至海綿側邊一半的位置。

2. 海綿泡水後放入小型容器裡，再用防水膠帶纏綁海綿加以固定。

海綿高度要高於容器

防水膠帶

3. 把裝有海棉的容器放進籃子中央，海綿的高度要超出籃子邊緣。

4. 用膠帶纏繞 2 條 0.9 鐵絲，然後彎折成 U 型。用第一根鐵絲的兩端穿過海綿容器側邊底部的籃身編織間隙，用第二根鐵絲在對側重複相同動作。將這四根鐵絲末端往上拉並往海綿頂部方向下彎，插進海綿裡（如下方插圖所示）。如果鐵絲不夠長，用膠帶連接額外的鐵絲以加長長度。

鐵絲穿過籃身編織
間隙再插進海綿裡

5. 配合籃子的形狀插入葉材，建構出基本的框架輪廓。再用紋理、質感形成對比的葉材加強形狀輪廓。

6. 先添加焦點主花，平均分佈於整個籃中，再填充比較沒那麼醒目搶眼的陪襯花材。

下圖：這個編織籃用大王桂和銀葉桉兩種葉材做為襯底，然後再用羽衣草、多花菊花 Stallion、康乃馨 Stallion、洋桔梗和鬱金香等花材進行裝飾。

設計者：朱蒂思‧布萊克洛克

專業秘訣

● 如果籃子的編織方式不是鏤空的，可以用黏貼的方式將容器固定於籃子底部。

● 花與把手之間要保留足夠的空間，這樣籃子會比較好提。

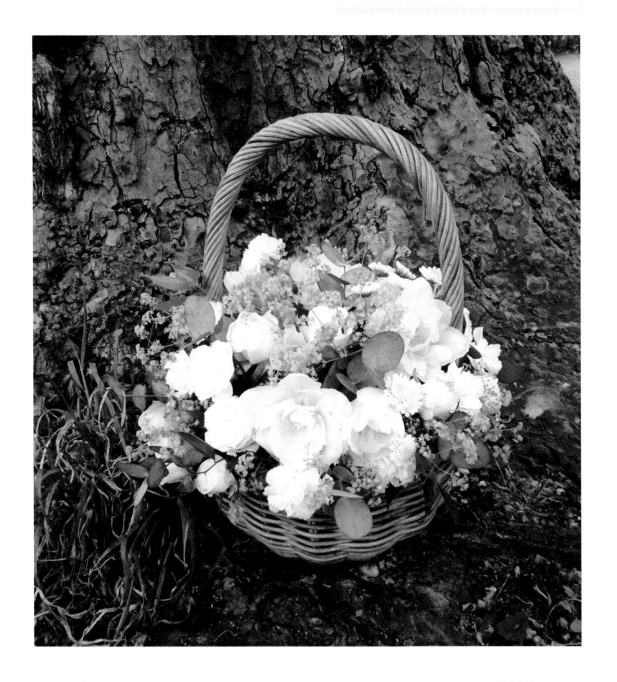

接下來要介紹的實用參考指南將會歸納整理出本書介紹到的各種植物所適用的鐵絲加工技巧，並以圖例說明花藝設計必備工具，其中許多工具在前面的內容都有提到過。

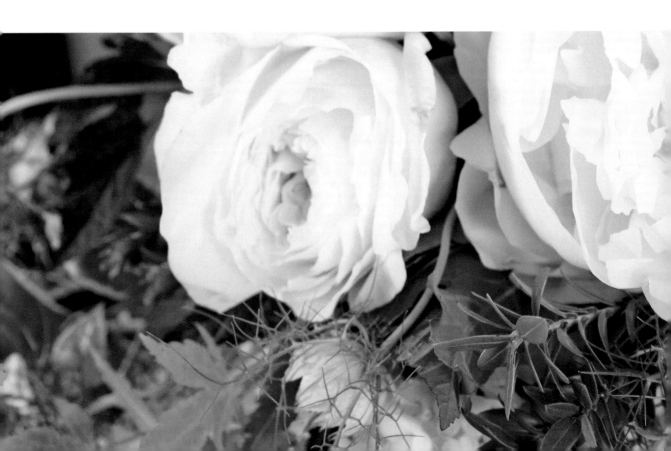

實用
參考指南

鐵絲加工技巧運用指南

這個運用指南將告訴你，針對不同花材所適用的鐵絲加工技巧，但要根據每朵花的尺寸和重量做適度的調整，事實上有很多方法都可以達到相同的目的。

當原有的莖部必須大幅剪短時，可以使用的鐵絲技巧

1. 用一根鐵絲縱向貫穿莖部，視情況再另外用一根或兩根鐵絲橫向貫穿子房

目的： 遇到擁有實心莖部和明顯子房，重量輕或中等的單花（一莖一花）花卉時，可利用這種技巧減輕重量並且更容易造型。這種技巧也可以用於大型多花型花卉的個別花頭。

適用的花材

- 矢車菊
- 大麗菊
- 多花型康乃馨（一莖多花）
- 標準型康乃馨（一莖一花）
- 非洲菊和迷你非洲菊
- 玫瑰花

2. 單桿支撐法

目的： 為纖細柔軟的個別小分枝或是成束小分枝提供支撐力。

適用的植物

- 金合歡
- 西洋蓍草
- 羽衣草
- 蝴蝶草
- 落新婦
- 大星芹
- 寒丁子
- 柴胡
- 紅花
- 蠟花
- 刺芹
- 滿天星
- 八寶景天
- 聖約翰草
- 茉莉
- 星辰花
- 薄荷
- 墨角蘭
- 乳草
- 天藍繡球
- 金雀花
- 茵芋
- 一枝黃花
- 夕霧花

3. 雙桿支撐法

目的：用於支撐或調整控制擁有難以刺穿的木質莖且沒有花萼、質重而結實的花卉。

適用的植物

- 百子蓮
- 大花蔥
- 月桃
- 尾穗莧
- 大阿米芹（俗稱蕾絲花）
- 火鶴花
- 金魚草
- 班庫樹
- 葉牡丹
- 雞冠花
- 一莖一花的大菊
- 薑荷花（又稱暹羅鬱金香或夏季鬱金香）
- 刺苞菜薊
- 大麗菊
- 大飛燕草
- 毛地黃
- 獨尾草（又稱狐尾百合）
- 連翹
- 貝母花
- 向日葵
- 赫蕉
- 木百合
- 針墊花（又稱風輪花）
- 麒麟菊
- 百合花
- 紫羅蘭
- 芍藥
- 晚香玉
- 海神花
- 銀柳
- 天堂鳥
- 歐丁香
- 雪球歐洲莢蒾

4. 聚集成束法

目的：把個別纖細柔軟的散狀小分枝聚集成一束。

適用的植物

- 金合歡
- 西洋蓍草
- 羽衣草
- 六出花（又名百合水仙）
- 蝴蝶草
- 落新婦
- 大星芹
- 寒丁子
- 柴胡
- 蠟花
- 滿天星
- 硬枝常春藤
- 百合花
- 星辰花
- 勿忘草（又稱勿忘我）
- 墨角蘭
- 乳草
- 一枝黃花
- 非洲茉莉
- 短舌匹菊
- 夕霧花

5. 勾針法

目的：針對有大量花瓣且無明顯花心，花莖柔軟或是中空的花材，這是個簡單又快速的鐵絲加工方式。

適用的植物

- 銀蓮花、金盞花、陸蓮花、大麗菊
- 多花型菊花（一莖一花）
- 多花型康乃馨（一莖多花）
- 標準型康乃馨（一莖一花）
- 非洲菊和迷你非洲菊

6.針對個別小花的鐵絲加工法

目的：當需要將從多花型花材上取下來的小花添加進精緻小巧的花藝作品時，要先進行鐵絲加工，以方便將小花插入作品裡。要選用外形飽滿的小花，這代表花的內部有足夠空間供鐵絲插入。

適用的花材

- 百子蓮（又稱非洲百合）
- 百合水仙（又名六出花）
- 金魚草
- 耬斗菜
- 風鈴草
- 鐵線蓮
- 鈴蘭
- 香鳶尾
- 大飛燕草
- 毛地黃
- 亞馬遜百合
- 洋桔梗
- 連翹
- 小蒼蘭
- 貝母花
- 龍膽
- 唐菖蒲
- 西班牙藍鈴花
- 風信子
- 茉莉花
- 納麗石蒜（又稱根西百合）
- 天鵝絨（又稱伯利恒之星）
- 晚香玉
- 李屬植物（櫻花、桃花）
- 宮燈百合
- 非洲茉莉
- 紫燈花

用於支撐較長莖枝，增加可彎曲性的鐵絲加工技巧

1.單桿支撐法

目的：延長較輕植物材料的莖枝長度，藉此增加造型彈性或是讓植物材料能固定於花藝作品裡。

適用的植物

- 金合歡
- 西洋蓍草
- 羽衣草
- 蝴蝶草
- 落新婦
- 大星芹
- 寒丁子
- 蠟花
- 刺芹
- 乳漿大戟
- 滿天星
- 八寶景天
- 聖約翰草
- 茉莉花
- 星辰花
- 薄荷
- 墨角蘭
- 乳草
- 天藍繡球
- 金雀花
- 茵芋
- 一枝黃花
- 夕霧花

2. 雙桿支撐法

目的：延長擁有難以刺穿的木質莖且沒有花萼，質重而結實之植物材料的長度，藉此增加造型彈性或是讓植物材料能固定於花藝作品裡。

適用的植物

- 百子蓮（又稱非洲百合）
- 大花蔥
- 月桃
- 尾穗莧
- 大阿米芹
- 火鶴花
- 金魚草
- 班庫樹
- 葉牡丹
- 雞冠花
- 一莖一花的大菊
- 薑荷花（又稱暹羅鬱金香或夏季鬱金香）
- 刺苞菜薊
- 大麗菊
- 大飛燕草
- 毛地黃
- 獨尾草（又稱狐尾百合）
- 連翹
- 貝母花
- 唐菖蒲
- 硬枝常春藤
- 向日葵
- 赫蕉
- 木百合
- 針墊花（又稱風輪花）
- 麒麟菊
- 百合花
- 紫羅蘭
- 芍藥
- 晚香玉
- 海神花

- 銀柳
- 天堂鳥
- 歐丁香
- 雪球歐洲莢蒾

3. 穿梭纏繞法

目的：用來提升纖細脆弱的線狀花材的強度、支撐力和可造型性。

適用的花材

- 耬斗菜
- 鈴蘭
- 小蒼蘭
- 茉莉花
- 香碗豆
- 勿忘草
- 黑種草
- 非洲茉莉

4. 螺旋纏繞法或部分貫穿法

目的：避免花頭因為花莖過於柔軟而折斷，並藉此讓花材更易於造型。

適用的花材

- 亞馬遜百合
- 非洲菊或迷你非洲菊
- 葡萄風信子
- 鬱金香
- 馬蹄蓮

花藝設計必備工具

這裡將針對本書所提到的工具用品提供更詳細的描述和說明。
所有東西在網路上都買得到。

能夠延長植物壽命的
用具和商品

花桶

圓形黑色花桶很容易買到,而且價格不貴。
標準的圓形花桶高度是 40 公分。如果有辦
法的話,可嘗試跟你往來的花店或花材批發
商購買荷蘭桶(Dutch bucket),但它不容
易買到。荷蘭桶是乳白色,38 公分高、35
公分寬,具有穩定的矩形底座。你也可以購
買一個延伸架,放在桶子頂部以加高側邊。

切花保鮮劑

在水裡加入切花保鮮劑能促進
開花並延長花材的保鮮期。也
有針對球根花卉、木質莖花卉
和其它類型花卉的專用保鮮
劑。

花藝專用刀

小巧的花藝專用刀在專家的手裡,是切割莖
枝很好用的工具。這種刀可用來斜切柔軟或
半木質的莖枝,製造最大的吸水面積,以增
加吸水量。

剪刀

使用鋒利的剪刀剪切莖枝，切口會比較平整。因為剪刀很容易弄丟，可以在手柄綁個顏色繽紛的醒目標籤。可另外準備一把用來剪緞帶的長刀刃剪刀。避免用花藝剪刀剪鐵絲，這樣會讓刀刃變鈍。日本剪刀是很多人公認最好的剪刀，但價格也相對較貴。剪刀不用的時候，兩片刀刃要併攏。

園藝專用修枝剪

品質良好的園藝專用修枝剪是修剪莖枝較堅硬、偏木質的植物（例如灌木類葉材或灌木玫瑰）或是成束莖枝（例如手綁花束）的必備工具。市面上有很多種園藝專用修枝剪，你可以選擇一把合適順手的來使用。修枝剪可用來斜剪莖枝末端。

能延長切花壽命的保鮮噴霧劑

市面上有賣能延長切花和切葉壽命的保鮮噴霧劑，而且真的有效！其中有一款「可利鮮」（Chrysal）出品的 Glory 保鮮噴霧劑，在網路上就買得到。

去葉除刺器

這個價格不貴的黃色用具可以把莖部上面的刺和葉子去除掉。它不會造成莖部損傷，而且很好用。請勿使用金屬材質的剝取工具，因為會造成莖部損傷，讓細菌更容易侵入。

噴水用的噴霧瓶

可以把廚房清潔劑的瓶子洗乾淨之後拿來使用。花藝裝飾作品完成時用噴霧瓶先噴點水，之後視情況可再噴水以維持植物的良好狀態。

鐵絲剪

如果用剪刀剪鐵絲，刀刃很快會鈍掉，所以最好另外買一把品質良好的鐵絲剪，專門用來剪鐵絲。若要彎折鐵絲，用尖嘴鉗應該會比較方便。

用來固定和支撐植物材料的花藝用品

鐵絲網

鐵絲網有三種尺寸的網眼：1.25 公分、2.5 公分和 5 公分。花藝設計比較常使用較大網眼的鐵絲網。鐵絲網可以在製作垂掛花飾和花藤時，用來包裹插花海綿或是苔蘚。也可以把鐵絲揉成團狀放進花瓶裡用來支撐並固定花材的位置。

腕飾手環

「Corsage Creations」婚禮用品商的網站販售很多種腕飾手環，使用起來非常簡單方便。Corsage Creations 的腕飾手環上面有一塊平板狀的有機玻璃（Perspex），可把植物材料黏貼在上面。

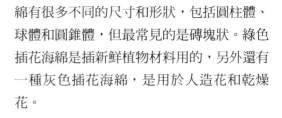

插花海綿

插花海綿跟劍山、鐵絲網等其它支撐固定用品不同之處在於它可以吸水，具有維持植物材料水分的作用。了解如何正確使用插花海綿非常重要，否則花材會很快枯萎。插花海綿有很多不同的尺寸和形狀，包括圓柱體、球體和圓錐體，但最常見的是磚塊狀。綠色插花海綿是插新鮮植物材料用的，另外還有一種灰色插花海綿，是用於人造花和乾燥花。

有很多製造商生產不同密度的插花海綿。低密度海綿適用於莖枝柔軟的植物材料；中密度海綿適合一般用途；高密度海綿適用於莖枝較重的植物材料，或是大型花藝作品、新娘捧花等需要在一小塊海綿上插入大量植物材料時使用。也有那種適合大型花藝設計使用的大型插花海綿。大型海綿在浸水時要小心，避免吸水過多而導致過重而難以搬運。

在英國，插花海綿的領導品牌是 OASIS，該品牌隸屬於 Smithers-Oasis 花藝用品公司。Val Spicer 和 Trident 這兩家公司也有生產插花海綿。在美國，領導品牌則是 Smithers-Oasis 和生產 Aquafoam 插花海綿的 Syndicate Sales。亞洲的其中一個領導品牌是 ASPAC。

Smithers-Oasis 是第一家生產生物可分解插花海綿的製造商，「OASIS® Bio Floral Foam Maxlife」的顏色是褐色，但使用方式跟綠色海綿幾乎完全一樣，都可用於插鮮花。這種海綿經過實驗證明，在具生物活性的掩埋環境下（這意指插花海綿必須按照一般廢棄物方式處理），365 天內會被生物分解 51.5%。目前仍持續試驗中，希望能達到 100% 生物可分解的目標。

設計師模版海綿（Designer board）

這是底部有一層聚苯乙烯材質襯底的大塊長方體海綿。在製作花牆或其它大型花藝作品時非常好用。

海綿磚（foam bricks）

海綿磚的尺寸是 23×11×8 公分，有一盒 20 入的包裝。也可以單買一個海綿磚，但是買一整盒的價格會划算許多。

巨無霸海綿或大型海綿

大部分的公司都有製造尺寸比海綿磚還要大的插花海綿。有時會稱這類海綿為巨無霸海綿。這種海綿很適合用於大型花藝作品，例如花柱和羅馬盆花。但是等同於一盒 20 入海綿磚大小的超大海綿會非常沉重，因而很難搬運和處理。

壁飾海綿

壁飾海綿是用一個有把手的托盤盛裝海綿，海綿外面被鏤空的塑膠框罩住。這個塑膠框可以打開以替換海綿。壁飾海綿有幾種尺寸，價格雖然比懸掛式花藝托盤還貴（請見 309 頁），但使用非常方便，而且可用於製作較大型的花藝作品。Smithers-Oasis 公司出品的壁飾海綿產品系列名稱是「Florette®」。

吸盤海綿

吸盤海綿非常適合用於裝飾結婚禮車，目前有幾個國家在生產不同尺寸和形狀的吸盤海綿。它的構造是把插花海綿裝在塑膠框裡，塑膠框的底部附有吸盤。在撰寫本書時，市面上能買到的有圓頂狀和方形的。吸盤海綿可以吸附在任何乾淨、乾燥的表面，例如玻璃、窗戶和鏡子。

香腸海綿

「OASIS® Netted Foam Garlands」香腸海綿是將多個 12.5 公分長的圓柱體海綿用尼龍網包覆串成一串。使用時可以切割成任意長度。香腸海綿適用於各種空間，包括門和涼亭，或是用來製作鮮花拱門。

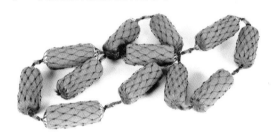

「Trident Foam Ultra Garland」香腸海綿（如下圖所示）是在塑膠框裡裝入海綿，其優點是替換海綿很容易，而且塑膠框可以重複使用。

圓頂海綿（Iglu®）

Iglu® 圓頂海綿是將圓頂形狀的海綿裝入有著綠色塑膠實心底座的塑膠框裡。其兩側各有一個穿孔，可以穿進鐵絲、紙繩鐵絲或是緞帶，藉此連接或固定。

迷你半球形海綿（Mini Deco）

迷你半球形海綿是將濕或乾的直徑 5 公分半球形海綿放在塑膠底座上，底座的底部有一片背膠。使用方式是先將海綿放入水裡浸濕之後，再將背膠的表紙撕掉，露出有黏性的部分。它們很適合用來裝飾婚禮蛋糕，但也可以黏在許多物品上，例如鏡子、瓶子、禮物和桌子。

OASIS® 的迷你、中號和大號桌飾長型海綿

英國 Smithers-Oasis 公司所製造的這些專用形狀海綿有著窄長型塑膠底座，總共有三種尺寸，都很適合用來製作長形或窄長形的花藝作品。

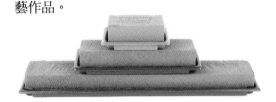

插花海綿盤（posy pad）

市售插花海綿盤的直徑介於 10 ～ 40 公分之間，其底座為塑膠或保麗龍材質。塑膠材質底座的開口邊緣微微外翻能避免水滲漏。若底座為保麗龍材質，可用大頭針或珠針將葉子或緞帶固定在上面。想利用高型花瓶製作花藝作品時，可把插花海綿盤放在瓶口做為插花基底，非常好用。

插花海綿圈

市售插花海綿圈的直徑介於 20 ～ 61 公分之間，其底座為塑膠或保麗龍材質。塑膠材質底座的開口邊緣微微外翻能避免水滲漏。若底座為保麗龍材質，可用大頭針或珠針將葉子或緞帶固定在上面。插花海綿圈很適合用來製作懸掛式的花藝作品，或是中央為蠟燭或燭台的環狀桌花裝飾。

插花海綿球

市售插花海綿球有很多種尺寸，其直徑介於 7 ～ 25 公分之間。它們很適合用來製作花球樹或是懸掛式的花藝作品。也可以購買外面有尼龍網包覆的插花海綿球，以提供額外的支撐性。可利用鐵絲或麻繩將插花海綿球懸掛起來，做成懸吊花球。

花托海綿

大部分的花托海綿都有一個塑膠把手，頂部罩著一個可用來插進植物的濕或乾插花海綿。花托海綿有各種形狀和尺寸。尺寸越大，完成的花藝作品尺寸也越大。市面上也有販售罩著灰色乾海綿的花托，其可用來製作人造花束。

如何浸濕插花海綿

以正確的方式浸濕插花海綿，之後在使用時才能提供新鮮植物充足的水分。用來浸濕海綿的桶子或碗盆，其深度和寬度必須大於海綿。為了避免海綿產生沒吸到水分的乾燥區塊（這些乾燥區塊之後會無法供給水分給植物），必須輕輕地將海綿置放於靜止的水面上，讓其自然地往下沉，直到與水面齊高，並且顏色從淺綠色轉變成深綠色，或是從褐色變成深褐色。一塊海綿磚大概要浸水 50 秒鐘。高密度海綿要花較久的時間，但仍要遵循相同的浸水程序。

花托海綿浸水方式的詳細說明請參見第 274 頁。

如何存放插花海綿

如果插花海綿使用過之後，除了有幾個坑洞，形狀仍很完整的話，可以把它留著之後繼續使用。把海綿放進塑膠袋裡然後綁緊密封以保留水分。插花海綿一旦浸濕之後就不能讓它完全乾燥，否則會無法有效吸水。如果插花海綿乾掉，就必須丟棄。

水凝膠珠

這種小顆的水凝膠珠有很多種顏色,並且以小包裝販售。另外也有賣大顆的水凝膠珠,同樣有多種顏色可供選擇,吸水之後會變成彈珠大小。水凝膠珠不容易處理,不能直接用水槽或馬桶沖掉,也不能倒進排水溝裡。

劍山

劍山可多次重複使用。劍山的構造是一塊鉛板上面排列著許多豎立的金屬針,可用於支撐固定植物。

劍山適用於擁有木質莖以及莖部柔軟或中空的植物。劍山有各種尺寸和造型,但直徑 6 公分是最常見的,也可能是最好用的。

玻璃塊和石塊(鵝卵石和小碎石)

玻璃塊和石塊可用於玻璃容器和花瓶,能支撐固定植物並兼具裝飾效果。它們有網袋或容器等不同的販售包裝,並且有各種顏色以及天然原色可供選擇。

容器與支撐座

枝狀燭台

枝狀燭台通常是黑色或銀色。黑色燭台若有刮傷或污漬會很明顯，所以我喜歡用銀色的。你可以用日租的方式租用枝狀燭台，但租金可能會超乎預期的貴，因為你需要使用燭台的時間可能不只一天，因此若有地方可以收納，直接買一個可能會是最佳方案。

不同枝狀燭台的燭臂位置不盡相同，因此裝飾的方式也需要隨之調整。

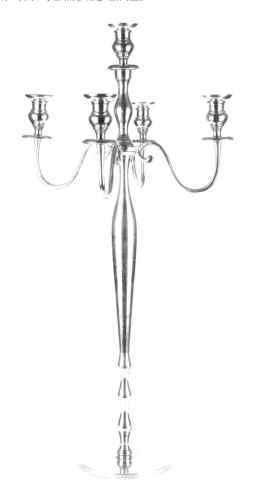

海綿燭台座

海綿燭台座是一個底部有突出物，可用來支撐固定插花海綿的小型塑膠杯。它的功用是放入單支燭台、枝狀燭台以及蠟燭瓶裡面，用來製作架高或高腳造型的花藝作品。另一種替代做法是把軟木塞黏在圓形塑膠盤底部。

玻璃花瓶

用單個或多個玻璃花瓶來呈現現代風格花藝作品，視覺效果非常好。品質優良的玻璃通常重量相對較重。針對一般的花藝作品，花瓶的最佳高度大約是 20 公分。在移動搬運玻璃花瓶時，務必用雙手分別支撐花瓶的頂部和底部以避免摔破和受傷情況發生。

細高花瓶能用來製作出令人印象深刻的桌花。但要確保它們夠細、夠高，不會阻擋到坐在桌邊的人的視線。高度 80 公分以上的花瓶是最適合的。必須確認花瓶夠重不會傾倒，不然就要裝水以增加穩定度。

花藝托盤

花藝托盤可用各種花藝作品，例如窄長的窗台或壁爐。也可以將多個托盤沿著長桌擺放，排成一列，製作成長形桌花。花藝托盤有三種長度（分別可放一塊、兩塊及三塊海綿磚），顏色則有黑色、綠色和白色。也可以依據設計的需要，噴塗成其它的顏色。

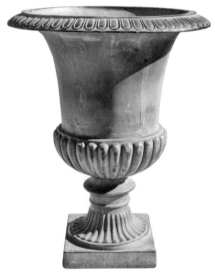

基座／基柱

若是第一次購買基座／基柱，請避免購買結構單薄脆弱的裝飾鐵製基座。因為用它們來支撐大量花材和葉材，看起來會頭重腳輕很不協調。實心基柱價格雖然較貴，但看起來比較堅固，而且穩定性更好。基柱通常是用來製作朝向前方擺設，亦可從兩側觀賞的花藝作品。

把羅馬盆放在基柱上，很適合用來佈置可 360 度觀賞的圓形花藝作品，因此通常會被擺放在遠離牆壁的地方。玻璃纖維材質的羅馬盆和基柱非常好用，因為它們重量輕又夠穩固，而且看起來很漂亮。

寬口淺盆

塑膠材質的寬口淺盆清洗方便、價格不貴又很容易用植物材料遮蓋。它們有很多種尺寸，而且在園藝用品店、DIY 材料店、手工藝材料行還有一些花店都買得到。寬口淺盆可用來佈置從小型桌花到大型花柱等各種尺寸的花藝作品。利用雙面膠帶和足夠數量的葉片，很容易就能遮蓋住它。

懸掛式花藝托盤

這種有把手的塑膠矩形托盤是很好用的工具。它的樣子有點類似壁飾海綿（請見 303 頁），但價格便宜很多。也可以買得到有塑膠框罩，裡面放著插花海綿的懸掛式花藝托盤。懸掛式花藝托盤有很多種尺寸，很適合用於製作大型花藝作品。

圓錐型塑膠花器

圓錐型塑膠花器可用來增加植物材料的高度，因此是製作花柱、羅馬盆花等高聳型花藝作品很好用的工具。圓錐型的套管裡面可以裝入插花海綿、鐵絲或是水。也有金屬材質的延長套管，但是比較不容易買到。

保水試管 ——
玻璃、壓克力、和塑膠材質

保水試管就像個迷你花瓶，可插入單支或多
支植物。雖然大部分的保水試管無法站立，
但是它們裝著水被綁在結構物上或是用鐵絲
懸掛起來，看起來很可愛。玻璃保水試管視
覺效果很棒，但是容易破；壓克力材質的比
較不容易破。市面上也可買到附有蓋子，有
顏色或透明的塑膠保水試管，蓋子上有個小
孔，能插入植物並有助穩固。利用裝飾鐵
絲、紙繩鐵絲或是拉菲草繩把苔蘚、持久的
葉子、織物或是薄樹皮綁在試管上，就可以
把試管遮蓋住。另外也有加長型或是特殊造
型（例如海馬形狀、氣泡形狀）的保水試
管。

捧花置放架

專業的捧花置放架雖然價格昂貴，但如果你
想從事婚禮花藝的工作，那麼就很值得購
買。一種省錢的做法是拿一個細高形的花
瓶，裡面裝入沙子增加重量防止傾倒，然後
將捧花把手插進並固定於瓶口處。

打結、捆綁與固定用的
工具和材料

紙繩鐵絲

當使用鐵絲可能會滑動或造成損壞時，可改用紙繩鐵絲（外層包裹著紙的鐵絲）來懸掛花藝作品。它亦能用來將樹枝或小細枝綁在一起加以固定。其本身也可以成為裝飾的一部分。最常見的顏色是綠色和黃褐色，但也有其它顏色。

束線帶

束線帶有很多顏色和尺寸，可用來將保水試管綁在樹枝上，固定大型結構，讓鐵絲網能牢牢包覆插花海綿，還可以提供裝飾作用。束線帶是製作拱門之類的大型結構，非常好用的捆綁固定材料。束線帶是無法重複使用的耗材。

雞尾酒竹籤和烤肉竹籤

使用蔬菜水果做為花藝佈置的裝飾物時，可利用雞尾酒竹籤和烤肉竹籤加以支撐固定。只要把竹籤其中一端插進蔬菜水果的底部，然後將另一端插進插花海綿即可。

雙面膠帶

雙面膠帶有很多用途，可以用來把葉片貼在塑膠或玻璃容器上。利用雙面膠帶，很容易就能在塑膠捧花把手上添加緞帶或葉片。

花藝冷膠

現在有很多花藝設計都會用到冷膠，例如用來黏裝飾物，或是把花朵或葉片黏在基座上。它可說是花藝工作者的絕佳工具，雖然貴卻很值得購買。與熱熔膠不同之處在於，它不會弄髒或燒焦植物材料。在黏合之前最好先靜置幾分鐘讓它產生黏性，這樣黏著度會更好。如果買不到花藝冷膠，也可以買UHU出品的黏膠產品。

花藝黏土膠（Florist's fix）

花藝黏土膠是一種類似黏土的綠色物質，用於將兩個乾淨、乾燥的表面貼合在一起。它經常與塑膠材質的綠色海綿固定座或是金屬材質的劍山搭配使用，藉以固定插花海綿。

海綿固定座

海綿固定座的構造是一個輕薄塑膠圓盤下面有四支腳。有分大尺寸和小尺寸。搭配花藝黏土膠、藍丁膠或類似產品一起使用，是固定插花海綿很好用的用具。

熱熔膠槍／熱熔膠爐

要黏合重量較重的物品適合使用熱熔膠槍。使用時，將熱熔膠條放進槍後方的孔洞裡，然後接通電源。按下板機時，加熱熔化的膠會從噴嘴流出。膠會立即凝固並且變成透明。它比較適合用於非生鮮材料，因為它很容易在新鮮的植物材料上留下燒焦的痕跡。要小心不要讓熱膠滴到皮膚導致燙傷。冷膠也可用在熱熔膠槍，但要固定重物，熱熔膠還是最適合的。

把熱熔膠粒放入熱熔膠爐的凹槽裡，接通電源之後，裡面的熱熔膠粒就會逐漸熔化，再把要黏合的東西浸入膠水裡。

磁鐵

磁鐵可取代珠針或別針，用來將胸花固定在衣服上，避免輕薄易破損的衣服被刺破。但務必要確認佩戴者沒有裝設心律調整器。有些手錶也會受到磁鐵的干擾和影響。

大頭針／珠針

有的大頭針是整根銀色或黑色的鋼針，有的會在頂部多加一個有顏色的裝飾珠（這種亦可以稱為珠針）。有各種不同的長度，可用來將胸花別在衣服上，也可用來把緞帶別在花束的莖桿上，或是將葉片固定在插花海綿上。右下圖的德國別針（又稱苔蘚別針，mossing pin）可用於將材料固定至花藝作品上。你也可以用花藝鐵絲製作成適用的德國別針。

防水膠帶
（Anchor/florist's/pot tape）

這是一種很強韌的膠帶，市售有兩種厚度。它的名稱有防水膠帶或花藝防水膠帶。不像 Sellotape 或是 Scotch 這兩個品牌的膠帶，防水膠帶可黏貼在濕的插花海綿上。它主要的作用是把插花海綿固定在容器上。也有適用於玻璃的透明防水膠帶，以及適用於婚禮佈置或白色容器的白色花藝膠帶。

拉菲草繩

拉菲草繩是用天然纖維製成的繩子，適合用來纏綁非正式、隨性風格的捧花和胸花。它有很多顏色可供選擇。

緞帶

緞帶有很多種顏色及寬度可供選擇，而且有很多種材質，例如麻布、防水聚丙烯纖維、綢緞材質。寬度 2.5 公分，乳白色、綠色和白色的亮面緞帶很適合用於婚禮佈置。

花藝膠帶（stem tape）

花藝膠帶有很多顏色可供選擇，可用來覆蓋鐵絲、遮掩尖銳的末端並可保存植物材料的水分。英國的花藝膠帶主要有兩個品牌：Parafilm 和 Stemtex。有關這兩種膠帶的詳細介紹請參見第 196 頁。

T 型別針（T-bar）

T 型別針的構造是 T 字型的塑膠底座，底座背面有一個安全別針，可用來佩戴胸花。

麻繩

手綁式捧花經常會使用麻繩來捆綁花莖。其大多是用天然材料的黃麻所製成。有很多顏色可供選擇。

裝飾配件和用品

彩色裝飾鋁線

粗而柔軟的裝飾鋁線，帶著金屬光澤的顏色，例如黃綠色、紫色和銀色，能為現代風格的作品增添質感和豐富的視覺效果。利用鋁線可以簡單快速地製作出花環頭飾（請見240頁）。

珠子和鈕扣

花藝設計師經常會使用珠子為花藝作品增添裝飾效果。珠子可以從手工藝材料店購買，亦有花卉批發商大批量販售。用珠子做裝飾能讓胸花等花藝飾品看起來更加閃亮耀眼，並增添更多細節讓視覺效果更豐富。

蠟燭

蠟燭的種類包羅萬象。市面上可買到底座尺寸2.5公分或5公分的塑膠燭台。如果沒有塑膠燭台，可拿4～6根短的雞尾酒竹籤或烤肉竹籤（取決於蠟燭大小），等距貼在一段防水膠帶上面，竹籤的頂端要稍微突出膠帶之上。把膠帶緊緊纏繞於蠟燭底部，然後再插進插花海綿裡。

沒人在的時候記得要將蠟燭熄滅

苔蘚

「水苔」是一種保水性佳的天然材料，很適合在製作垂掛花飾或花藤時用來覆蓋插花海綿。

「白髮蘚」的質地柔軟並帶著波浪紋理。其價格比立灰蘚高。用來製作花牆框架，看起來很漂亮。

想要快速整齊地進行大面積覆蓋，「立灰蘚」是很適合的材料。

乾燥綿毛水蘇（羊耳石蠶）葉片

可用來覆蓋婚禮捧花的把手，或是盒子與容器的表面。使用時需要用花藝冷膠、雙面膠帶或是大頭針加以固定。

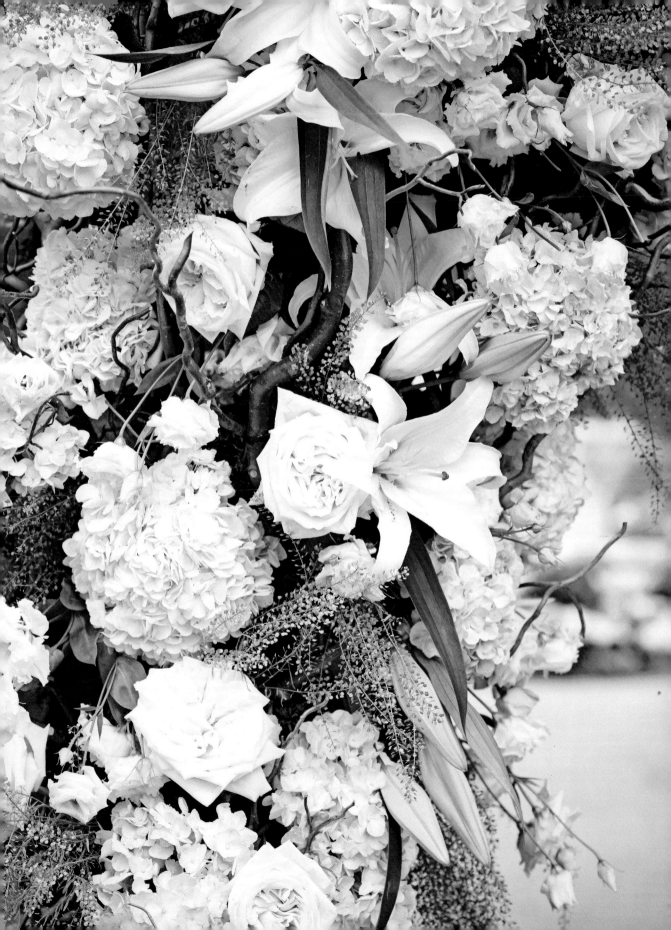

誌謝

表達謝意：我要感謝我教過的學生、朋友和花藝學校的老師，允許我使用他們婚禮花藝作品的照片。除此之外，他們還提供我寶貴的指導和建議。

新娘與新郎：非常感謝所有允許我拿他們做為本書範例的新娘和新郎們，特別是 Tate Ballard 和 Adam Chapman、Angus 和 Alexandra Burrell、Jamie 和 Jane Flanagan、Rachel Petty、Jeff 和 Lucy Lu 以及 Sam 和 Hannah Shutter。

婚禮蛋糕製作者：Angela Veronica 是我之前的學生，同時也是一位卓越的蛋糕設計師，工作於英國伊夫舍姆（Evesham）的 Little Pink & Wedding Shop。很感謝她在婚禮蛋糕方面的的協助和指導。

我的學生們：下列是我特別要表示感謝的學生，Sharon Bainbridge-Clayton、Khalida Bharmal、Elizabeth Hemphill、Jane Maples、Kate Scholefield、Linda Scuizzato。

花藝學校的學生們：感謝下列所有本花藝學校的前學生們，創作出漂亮的花藝作品，並且大方地讓我將他們的作品放入本書當中：Abdulaziz Alnoman、Sharon Bainbridge-Clayton、Khalida Bharmal、Yajie Cao、June Fray、Jimmy Fu (105 Blooms)、Tomoyo Fujisawa、Jo-Anne Hardy (Posy and Wild)、Elizabeth Hemphill (Rose & Thistle)、Catherine Macalpine (Farm to Floral)、Jane Maples、Juliet Medforth、Lauren Murphy、Susan Parkinson、Karen Prendergast、Kate Scholefield (Stems of Southwater)、Karen Strachan (Stems & Gems)、Risa Takagi。 另外還要感謝本校 2018 年商業花藝課程當中熱心協助蘇格蘭人俱樂部（Caledonian Club）某場婚禮的學生們：Hayley Bath、Hei Laam Chang、Anusha Ekanayake、Victoria Gillespie、Yujin Hwang、Mami Kishimoto、Adrienne Monteath Van Dok、Claire Morgan、Kinuyo Okamoto。

花藝學校的老師們：感謝下列本校優秀教師團隊，他們總是能鼓舞人心和啟發靈感。他們為本書製作花藝作品，並且幫我校對文字並提供寶貴的建議：Neil Bain、Lynn Dallas、Mo Duffill、Sarah Hills-Ingyon、Dawn Jennings、Tomasz Koson、David Thomson、Marco Wamelink、Liz Wyatt。

來自世界各地的朋友與工作夥伴：很感謝他們同意我在本書使用他們所創作的精彩作品：Sue Adams、Amanda Austin Flowers、

Aurelie Bolyamello、Neil Birks、Amie Bone、Jill Chant、Helen Drury、Caroline Edelin、Kath Egan、Emberton Flower Club、Leyla Fiber、June Ford-Crush、Ann-Marie French、Philip Hammond、Patricia Howe、Sabrina Heinen、Victoria Houten、Jose Hutton、Dennis Kneepkens、Julia Legg、Susan Marshall、Margaret McFarlane、Louise Roots、Tracy Rowbottom、Natalie Sakalova、Wendy Smith、Sue Smith、Glyn Spencer、Mary-Jane Vaughan、Catherine Vickers、Betty Wain、Denise Watkins、Rebecca Zhang。

插畫繪者：我要向本書的彩色插畫繪者 Tomoko Nakamoto 和其助手 Ayako Yamaguchi 獻上最大的謝意和敬意。她們投入許多時間和精力，留意每個細節，所以才能畫出這些精細又美麗的插圖。

提供拍攝場所的相關單位：要感謝提供拍攝場所的 Rick Stein Restaurant Barnes、Caledonian Club、Leeds Castle、Roof Top Restaurant Kensington、St. Mary's Church Barnes、St. Paul's Church Knightsbridge、St Phillip's Church Kew。

另外還要感謝為本書封面（此處指原文版本）提供新娘禮服的婚紗設計師 Stewart Parvin。

特別感謝：我非常感激本花藝學校的 Julia Harker、Tomasz Koson 和 Christina Turner，因為有他們在撰寫過程中耐心地提供寶貴意見和相關協助，才能讓本書順利出版。另外也要感謝我的設計師 Amanda Hawkes，若沒有她，我無法創作出這本書。她的耐心、專業精神和智慧讓寫書這件事變成了一種樂趣。

書中照片版權

Sharon Bainbridge-Clayton: 206 right, 207, 211 right, 258, 271

Ian Barnes: 246

Luke Barrett: 169

Stephen Berghmans: 48

Alykhan Bharmal: 102 bottom left

Alykhan Bharmal and Hana Makovcova: 37, 58/59, 134, 182/183, 266

Judith Blacklock: 9, 23, 30, 35, 36, 42, 47, 54/55, 81, 90, 92/93, 99, 148, 151, 156, 200, 201, 202/203, 204, 205, 206 left, 209, 210 right, 211 left, 212, 213, 215, 216, 228/229, 232/233, 234/235, 236 top, 240, 268, 273, 280, 289, 293

Nikki Burke: 49

Xander Casey: 79

Thomas De Hoghton: 11, 21, 44, 45, 50, 62/63, 80, 98, 100, 105, 110/111, 116/117, 122/123, 124/125, 146 bottom, 147, 154/155, 197, 221, 225, 231, 242, 272, 279, 290

Kath Egan: 152/153

Nikki Esser: 173, 226

David Fiber: 165

Ghadeer Fadani: 129

Anna Fowler Weddings London UK: 4

June Fray: 39

Yuka Fujisaki: 245, 269

Tomoyo Fujisawa: 262

Oliver Gordon: 6, 7, 18/19, 25, 26, 28, 29, 38, 57, 74, 75, 76/77, 82/83, 84, 95, 96, 106, 107, 108/109, 112, 113, 120/121, 126/127, 137, 141, 143, 145, 157, 160/161, 210 left, 222, 223, 236 bottom, 253, 264, 282/283, 284, 287

Rebecca Gurden Photography: 248

Chrissie Harten: 60 left

David Holdsworth: 177

Neil Horne: 72/73

Patricia Howe: 43

Chris Huang: 70/71

Julia Lamont: 60/61

Leeds Castle Foundation: 32/33, 66/67, 87, 88/89, 132/133, 158/159

Sarah M Photography: 270

Pippa MacKenzie: 16

Claudia McDade: 41

Jen Meneghin: 15, 118/119, 128, 256/257

Ash Mills: 167

Murley and Maples Photography: 263, 267, 281

Mike Pannet: 27

Lisa Payne Photography: 68

Harry Richards Photography: 259, 260/261

Rebecca Robinson: 220

Jessica Roth: 102 bottom right

Sarah Jane Sanders: 139

Linda Scuizzato: 130, 131, 138, 162

September Pictures: 249

Studio 'S': 250

Steve Tanner: 65

Unique Image Photography: 243, 247

Velvet | Storm Photography: 144, 199, 227

Mark Weeks: 102/103, 146 top, 217, 219, 224, 291

Matt Wing: 254/255

Rebecca Zhang: 179

Jiaming Zhao: 189

朱蒂思・布萊克洛克花藝學校

JUDITH BLACKLOCK FLOWER SCHOOL

看完這本書之後，你或許會想要造訪位於倫敦騎士橋中心，門前繁花錦簇的朱蒂思・布萊克洛克花藝學校，親自體驗花藝創作的樂趣。

本花藝學校提供的課程非常廣泛，幾乎涵蓋花藝相關各個領域，無論是做為休閒嗜好，還是為了學習專業技能，都能在此找到合適的課程。

本校已成立 16 年，被認為是英國首屈一指的花藝學校。朱蒂思因其能兼顧業餘和專業花藝設計師的傳授知識能力而享譽國際。備受好評的課程獲得英國認證委員會（BAC）和美國花藝設計師協會（AIFD）的認可。本校有多個時段和各種級別的課程可供選擇，以滿足不同時間需求和不同程度的學員，另外也有線上教學。

本校邏輯清晰、簡單易懂的教學方式成效良好。一旦學員瞭解相關技巧之後，我們會鼓勵其發展個人風格。我們相信每個人都能成功，而我們的學生證明了這是事實——目前有很多人的花卉相關事業經營得相當成功，或是能夠更有自信享受花藝創作的樂趣。

針對較長期的課程，我們擁有一支優秀的教師團隊，所有人都具備自己獨特的專業知識——每一位都是專業的花藝師和經驗豐富的合格教師。

朱蒂思參與了幾乎每項課程的教學，如此才能瞭解每位學生的目的和目標，並盡可能地提供協助。

www.judithblacklock.com

位於倫敦的朱蒂思・布萊克洛克花藝學校。
攝影：Lewis Khan